불타고 / 찢기고 / 도둑맞은

처칠의 초상화부터 바이런의 회고록까지
사라진 걸작들의 수난사

불타고 ⁄ 찢기고 ⁄ 도둑맞은
Lost, Stolen *or* Shredded

처칠의 초상화부터 바이런의 회고록까지

사라진 걸작들의 수난사

릭 게코스키 지음
박중서 옮김

르네상스

스티브 브룸°에게

° 작가 애나 게코스키의 남편이며, 저자의 사위다. 현재 영국 왕립예술학회에 근무 중이다.

우리는 왜 '잃어버린' 예술 작품에 매혹되는가

《불타고 찢기고 도둑맞은》은 고서적상이며 저술가인 릭 게코스키가 2013년에 내놓은 신작이다. BBC 라디오에서 방송되어 화제를 모은 동명 시리즈의 내용을 바탕으로 한 이 책은 '사라진 문학·예술 작품에 관한 이야기'를 전하고 있다. 우리나라에도 소개된 전작 《아주 특별한 책들의 이력서》와 《게코스키의 독서 편력》이 전직 영문학자 겸 현직 고서적상이라는 저자의 독특한 이력을 중점적으로 다루었다면, 이번 신작은 문학과 서지학뿐만이 아니라 음악, 미술, 건축 등 예술 전반을 소재로 삼았다는 점에서 이례적이며, 자칫 '책벌레'나 '책 사냥꾼'이란 단편적인 인상만 심어줄 뻔했던 저자의 폭넓은 관심과 남다른 식견을 엿볼 기회를 제공한다.

제목에서 알 수 있듯이 이 책은 예술 작품의 훼손을 통해 예술 작품의 본질을 설명하는 독특한 서술 방식을 취한다. 열다섯 장에 걸친 갖가지 일화를 통해서 저자는 예술 작품의 상실, 예술 작품의 가치, 예술 작품에 대한 권리

라는 세 가지 범주에서 이야기를 풀어나간다. 서두를 장식하는 일화는 20세기 초에 파리 루브르 박물관에서 벌어진 〈모나리자〉 절도 및 반환 사건인데, 한때 프랑스뿐만이 아니라 유럽 전체를 떠들썩하게 했던 이 기상천외하면서도 어처구니없는 범죄는 이 책을 관통하는 주제를 훌륭하게 요약하고 있다. 특히 저자는 〈모나리자〉가 루브르에 전시되어 있을 때에도 주목을 받았지만, 도난당한 이후에는 오히려 더 주목을 받았다는 사실을 지적하며, 예술 작품의 '상실'이 갖는 의미를 고찰한다.

어째서 우리는 예술 작품의 '상실'에 매료되는 걸까? 〈모나리자〉의 경우처럼 역사 속에서 잠시, 또는 영원히 사라지는 운명을 겪은 예술 작품은 무수히 많다. 그때마다 사람들은 그 작품이 사라진 시간과 장소를 기념하고, 상실된 작품이며 유물을 언젠가는 다시 찾아낼 수 있으리라는 희망을 품고, 그 구체적인 모습이나 내용을 머릿속에 그려보기 위해 적잖은 시간과 노력을 투자한다. 우리는 왜 그러는 것일까? 예를 들어 현재는 전해지지 않는 제임스 조이스의 최초 시(제3장)라든지, 천재 건축가 찰스 매킨토시가 짓고 싶었지만 결국 지을 수 없었던 건물(제14장)을 아쉬워하는 이유는 무엇이며, 작가들의 아카이브(제8장)라든지, 헤르쿨레네움에서 발굴된 파피루스(제11장)의 보전과 활용에 관심을 두는 이유는 무엇일까?

이는 당연히 이런 작품이며 유물이 지닌 '가치' 때문이다. 그렇다면 이런 가치는 어떻게 생겨나는 것이며, 어떻게 평가되는 것일까? 예를 들어 〈모나리자〉의 진품과 복제품이 우리에게 다르게 느껴지는 이유(제1장)는 무엇이며, 살인까지 마다않은 천재 위조범 마크 호프먼이 만들어낸 〈자유민 선서〉가 고가에 거래될 뻔했던 이유(제4장)는 무엇일까? 일찍이 타이타닉호와 함께 바닷물 속으로 가라앉은 호화판 《루바이야트》(제9장)처럼 보석을 두르고 있기 때문에 가치가 높은 경우도 있지만, 한 예술 작품의 가치는 단순히 재

료와 제작자만이 아니라 이후의 이력까지 포함한 총체적 평가에 의해 결정된다. 그리고 이런 가치를 획득한 예술 작품이야말로 무척이나 중요하고 존중받아야 마땅한 대상이라는 것이 저자의 설명이다.

그렇다면 이렇게 가치 높은 예술 작품의 소유와 처분, 심지어 훼손과 파괴를 결정할 '권리'를 한 개인이나 국가가 행사하는 것은 정당할까? 예를 들어 카프카의 친필 원고(제7장)라든지, 말러의 친필 악보(제10장)는 원래의 소유주가 아니라 엉뚱한 사람 손에 들어가 처분될 뻔했으며, 이라크의 유물(제12장)과 베냉의 유물(제13장) 역시 전쟁의 결과로 원래 소장처에서 약탈당해 사라졌다. 심지어 바이런의 회고록(제5장)과 라킨의 일기(제6장)는 저자의 지인들에게 파괴되어 현재 전하지 않으며, 서덜랜드의 처칠 초상화(제2장)는 그 모델과 가족의 혐오 때문에 파괴되고, 우레웨라 벽화(제15장)는 억압당한 토착민의 정치적 항의 표시 과정에서 훼손을 겪었다. 이에 대해 우리는 과연 어떤 판단을 내릴 수 있을까?

이쯤 되면 우리는 예술 작품의 상실과 가치와 권리에 대한 저자의 논의가 곧 윤리적 선택의 문제로 귀결된다는 사실을 깨닫게 된다. 왜냐하면 이와 관련된 문제에서 비롯되는 딜레마는 하나같이 한 가지 선택을 요구하기 때문이다. 예를 들어 인간의 생명과 예술 작품 가운데 양자택일을 해야 하는 상황이 된다면, 우리는 과연 무엇을 더 우선시해야 할까? 또 자기 마음에 들지 않는다는 이유로, 또는 어떤 법령에 위배된다는 이유로, 본인이나 타인의 소유인 예술 작품을 임의대로 처분할 권리를 행사하는 것은 합당한 일인가? 그리고 그 처분의 대상이 단지 개인의 창작물이 아니라 한 국가나 한 문화의 유서 깊은 유물이라면 어떨까? 그리고 그 유물이 현재의 보관처로 옮겨진 것 자체가 논란의 여지가 있다면 어떨까?

마치 우리와는 무관한 머나먼 외국의 이야기처럼 들리지만, 사실은 그렇

지도 않다. 예술 작품에 관한 갖가지 딜레마라면 우리 주위에서도 충분히 찾아볼 수 있기 때문이다. 예를 들어 숭례문이 어이없이 불타버렸을 때, 그걸 지켜보며 사람들이 분노와 안타까움을 느낀 까닭은 무엇일까? 또한 세계적인 건축가 리카르도 레고레타가 제주도에 세운 카사델아구아가 불법 임시 건축물이라는 이유로 철거되었을 때, 예술에 무지한 행정 조치라며 문화계가 크게 반발한 까닭은 무엇일까? 또한 최근 한국인 문화재 절도범이 일본의 사찰에서 훔쳐 한국으로 밀반입한 두 점의 국보급 불상은 일본에 돌려줘야 할까, 아니면 원래 한국의 것이었음을 이유로 삼아 한국에 그대로 남아 있도록 조치해야 할까? 하나같이 간단히 해결하기 어려운 딜레마다.

저자는 서문에서부터 자기 입장이 종종 모호하게 보일 것이라고 말했는데, 실제로도 본문에서 어느 한편의 입장을 뚜렷이 견지하지는 않는다. 하지만 각각의 문제에 깃든 복잡성을 고려해보면, 이런 태도조차 일면 이해가 되기는 한다. 예를 들어 저자는 오늘날 '제국주의적 약탈'의 상징이 되다시피 한 엘긴 대리석상이며 베냉 유물에 관해서도 단순히 '반환'만이 능사는 아니라고 조심스럽게 지적한다. 즉 그런 약탈의 결과로 문화 유물이 안전하게 보전되는 한편, 전 세계에 널리 알려지고 감상되었다는 긍정적인 측면까지 무시할 수는 없다는 것이다. 자칫 논란이 있을 법한 주장이지만, 문화재의 소유권을 둘러싼 국가 간의 (또는 말러 악보의 경우처럼 개인 간의) 갈등 해결이 생각만큼 단순하지 않다는 것은 우리가 체감하는 사실이다.

예술 작품의 보전에 관해 이야기할 때마다, 일각에서는 '사람이 중요하지 예술이 중요하냐'는 핀잔도 나온다. 하지만 그런 발언은 과연 진정한 인간애에 기초한 발언인 걸까? 혹시 '배부른 소리'로 치부될 만한 발언에 대한 막연한 반감과 시비 걸기에 불과한 것은 아닐까? 사람의 생명이야 당연히 중요하다. 하지만 예술 작품 역시 한 번 망가지면 회복이 불가능하다는 점에서

생명에 버금가는 연약함을 지니고 있으며, 모든 연약한 것에 대한 배려와 동정은 인간의 기본 감정에 속한다. 따라서 예술 작품의 연약함을 동정하지 않으면서, 유독 인간의 연약함을 동정하는 사람이 있으리라 생각하기는 힘들다. 오히려 예술 작품에 대한 배려와 동정이야말로 그보다 더 기본적인 인간의 감정으로부터 자연스레 비롯된다고 봐야 하지 않을까.

저자는 인생의 무상함, 그리고 예술의 연약함을 강조한다. 말이야 '불멸'의 걸작이고 '영원'한 고전이지만 그 어떤 예술 작품도 '영원불멸'은 아니며, 자연적이거나 인공적인 재난 앞에서 버티지 못하고 그만 상실되고 만다. 이쯤 되면 우리도 실상은 뭔가가 상실되었다는 점에 놀랄 것이 아니라, 도리어 뭔가가 아직도 남아 있다는 점에 놀라야 할지도 모른다. "오늘날 전해지는 작품들은 매우 높은 평가를 받는데, 이는 (……) 그토록 많은 작품 가운데 이토록 적은 작품만 살아남았기 때문이다. 이것이야말로 우리의 문화적이고 예술적인 유산이 얼마나 연약한지를, 그리고 우리가 이런 유산을 보전하기 위해 얼마나 노력해야 하는지를 일깨워주는 증거인 셈이다."(238쪽) 저자가 이 책을 쓴 이유도 아마 이것이었을 것이다.

상실의 박물관에
당신을 초대합니다

그는 '부재(不在)'를 수집했다. 부재로 인해 어렴풋이 드러나는 현존보다는, 오히려 부재 쪽이 더 강렬하고 약동하고 실재하는 것처럼 여겨졌기 때문이다. 더욱이 이번의 부재는 (그는 방금 당대의 가장 대담무쌍한 예술품 절도에 관한 소식을 들은 참이었다) 경악할 만한 것이었기 때문에 여행 계획을 취소할 수밖에 없었다. 그리하여 그는 친구 막스와 밀라노를 떠나 범죄의 현장인 파리로 갔다.

1911년 9월 초 어느 날 프란츠 카프카와 그의 친구 막스 브로트는 루브르 박물관에 도착했다. 박물관 앞에는 기대에 찬 사람들이 길게 줄지어 서 있었다. 마침내 살롱 카레°에 들어간 두 사람은 〈모나리자〉가 전시되었던 바로 그 자리로 다가갔다. 사람들이 앞으로 밀려드는 바람에 (이들 모두 같은 목

° 살롱 카레(정사각형 전시실)는 루브르의 전시실 가운데 1793년에 최초로 공공 미술관으로 개방된 곳이다. 과거에는 당대 미술 작품을 전시했으며, 현재는 12~15세기 이탈리아 회화를 전시하고 있다.

적으로 순례를 온 것이었다) 체구가 작은 카프카는 이리저리 밀리느라 제대로 보지도 못하고 있었다. 막스가 그의 어깨를 감싸 안고 사람들을 헤치며 앞으로 나갔다. 어떤 관람객은 바닥에 꽃을 내려놓았는데, 거기에는 비단 리본으로 묶인 안부의 편지가 달려 있었다.

그는 벽 앞에 서서 정면을 바라보았다. 그림은 사라지고 없었다. 사실 그는 바로 이것 때문에 이곳으로 달려온 것이었다. 일주일 전에 도난 사건이 일어났고, 박물관이 다시 관람객을 받아들인 지는 얼마 되지 않았다. 사람들은 무엇보다도 〈모나리자〉 그림이 걸려 있던, 그러나 지금은 텅 빈 그 자리를 보러 온 것이었다.

지금 프란츠 카프카는 이처럼 부재하는 〈모나리자〉를 "눈에 보이지 않는 골동품"이라는 내면의 컬렉션에 담아두고 있었다. 이것은 그가 안타깝게도 보지 못했던 여러 가지 광경과 기념물과 예술 작품들로 이루어진 컬렉션이었다. 이 표현은 (카프카의 여러 가지 통찰과 마찬가지로) 혼란스러운 동시에 주의를 환기시키는 면이 있다. 이는 그의 저술에서 여러 번 나타났는데, 대개는 영화에 관해 생각하는 맥락에서 나타나곤 했다. 막스 브로트는 (두 사람 중에 누가 먼저 이 발상을 사용했는지는 분명하지 않다) 젊은 여성이 뮌헨에서 한밤중에 택시를 타고 빠른 속도로 이동하는 어느 영화의 한 장면을 묘사하는 과정에서 이 발상을 언급했다. "우리에게 보이는 것은 오로지 지나가는 건물들의 1층뿐이었다. 자동차의 커다란 차양판이 우리의 시야를 가렸기 때문이다. 우리는 궁전과 교회의 높이를 상상할 수만 있었다."

카프카는 이 장면을 음미하면서, 화면에 보이지 않는 것들을 상상했고, 그 이미지를 확장하여 "운전기사가 눈에 보이지 않는 광경을 말한다"고 가정했다. 뭔가 거대한 것이 저 바깥에 있지만, 그것은 영화의 한 장면처럼 너무 빨리 지나가는 바람에 알아보지 못한다는 점에 그는 매료되었다.

비가 내리는 날 택시 뒷좌석에 앉아서 타이어가 내는 마찰 소리를 듣고 있노라면 자동차가 빠르게 지나가는 동안 부분적으로 모습을 드러내는 도시의 풍경. 이것이야말로 인간의 여정에 대한 은유로 받아들일 만하다. 주의를 집중하는 행위, 즉 창문 밖을 내다보는 일은 더 크고 감춰진 현존이 있음을 암시할 뿐이므로 짜증을 불러일으킬 수 있다. 불완전하게 모습을 드러낸 것들은, 실제로 거기 있는 (그리고 만약 조명과 시간과 적당한 시점만 있었다면 누구나 깨달았을 법한) 것들의 어렴풋한 시뮬라르크에 불과하다.

이 이미지는 플라톤의 '동굴의 비유'와 유사한 데가 있다. 플라톤의 비유에서는 실재 세계가 그 그림자를 동굴 안의 벽에 투사하며, 동굴 안의 사람들은 그 그림자를 진실로 간주한다. 그런데 카프카가 만들어낸 이 은유의 재구성에는 이중으로 마음을 불편하게 만드는 요점이 있다. 즉 여기서는 현실의 흐릿한 근사치가 다시 한 번 나타나지만, 택시의 이미지에서 창밖을 바라보는 사람은 자신이 쏜살같이 지나가는 세상으로부터 소외되었다는 것을 자각하는 반면, 플라톤의 비유에서는 동굴 벽에 비친 그림자가 이 세상에 있는 전부로 받아들여지는 것이다.

그렇다면 우리 모두는 택시에 앉은 채로 목을 길게 빼고 어두운 거리를 바라보며 조잘거리고 있는 것뿐일까? 전혀 그렇지 않다. 우리는 항상 택시를 타는 것이 아니기 때문이다. 여기 우리가 갖고 있는 것은 (이것이야말로 카프카다운데) 뭔가 일반적인 적용이 가능해 보이지만, 동시에 그런 적용을 거부하는 암시적인 순간이기 때문이다. 우리가 친숙한 것들의 현존 속에서 (즉 건물, 사람, 풍경들이 밝은 빛 속에서 보이는 가운데) 거리를 걸어간 경험은 무척이나 많다. 하지만 카프카는 가까스로 이해되고, 암시되고, 상실된 것에 더 상상적으로 매료되었던 것이다. 사물을 안다는 것에는 사람을 지치게 만드는, 예측 가능한, 진부한 뭔가가 들어 있기 때문이다.

가물가물하면서도 불완전하게 제시되는 뭔가에 대한 매혹은 카프카의 상상에 계속해서 떠오르고, 그의 작품에 스며들었다. 그는 부재하는 현존을 바라보는, 즉 〈모나리자〉의 현존뿐만 아니라 그 그림이 걸려 있던 곳을 바라보는 완벽한 관람객이다. 그 귀부인은 도난당한 (아니, '납치당했다'고 말해야 하나?) 것이다. 하지만 왜 그렇게 많은 사람들이 모여든 걸까? 〈모나리자〉가 그 익숙한 자리에 걸려 있을 때보다 더 많은 사람들이 몰려들었다. 그들은 무엇을 보러 온 것이며, 또한 무엇을 보고 있는 것일까? 그들이 본 것은 사라진 그림의 윤곽을 보여주는 벽의 거무스름한 얼룩뿐이며, 이는 그 자체로 새로운 상상의 가능성을 담고 있는 것처럼 보였다. 거기 모여 있는 관람객들이 (그들 대부분은 그 이미지를 알고 있었으므로) 그 이미지를 그 텅 빈 공간에 투사할 수 있을까? 그 순간 그들은 화가나 다름없는 셈이다.

자신의 부재 예술품 목록에 또 한 가지 품목을 더하는 프란츠 카프카의 모습을 떠올려본 까닭은, 그의 추구가 뭔가 초현실적(즉 '카프카적')이어서 그랬다기보다는, 오히려 그가 이때만큼은 보통 인간의 모습이기 때문이다. 부재하는 대상과 상실된 기회에 대한 그의 강박에는 괴짜다운 것이 전혀 없다. 여기서 카프카는 나 자신을, 그리고 이 책을 읽는 독자를 모두 대표한다. 우리는 자신의 눈에 보이지 않는 골동품에 대해서 호기심을 갖고 있는 것이다.

이 책은 대부분 상실된 예술 및 문학 작품들에 관한 이야기에 근거한 여러 개의 장(章)으로 이루어져 있다. 여기서 '상실'이란 (《거울 나라의 앨리스》에서 험프티 덤프티가 자신의 단어 선택에 대해 확고하게 말한 것처럼) "내가 선택한 바로 그 의미"다. 이 여러 개의 장은 따로따로 읽어도 무방한데, 왜냐하면 내 목표는 상실의 본성 전반에 관해 이야기하거나, 또는 상실된 예술 작품의 간략한 역사를 서술하는 것이 아니기 때문이다. 그런 일에는 재미있는 구석이 전혀 없다.

어떤 작품을 의도적으로 파괴한 사건을 생각해볼 때, 그 행위에는 복잡한 도덕적 문제가 따라오게 마련이다. 필립 라킨이 사망하기 직전에 그의 일기를 파쇄기에 넣어 난도질한 비서의 행동은 옳았는가? 또는 바이런의 유언 집행인들이 그의 《회고록》을 불태운 행동은 옳았는가? 자신의 미간행 원고를 전부 태워 없애라는 카프카의 마지막 부탁을 저버린 막스 브로트의 행동은 옳았는가?

내가 보기에 바이런과 라킨과 카프카의 이야기는 피차 연관되며, 서로를 조명하고, 구분과 구별을 강요하며, 혼란스러운 동시에 설명하는 데가 있고, 불가피하게 철학적이고 도덕적이고 심리학적인 반성으로 이끌어간다. 상실에 관한 이야기는 마치 자유 원자처럼 서로 달라붙으며, 응집하고 성장해서 하나의 실체보다도 뭔가 더 복잡하고 더 압도적인 것으로 변한다.

만약 여러분이 예술 작품에 의해 야기되는 애착을 이해하고 싶다면, 이 주제에 관한 논고를 읽는 것보다는 차라리 브루스 채트윈의 《우츠Utz》라든지, 헨리 제임스의 《포인튼의 전리품The Spoils of Poynton》을 읽는 편이 더 나을 것이다.° 우리는 사회학이나 예술사 책 여러 권을 통해서가 아니라, 오히려 설득력 있는 이야기 한 편을 통해서 종종 더 많은 것을 배우기 때문이다. 이야기는 더 재미있고, 더 교훈적이고, 더 기억에 남는다. 이야기는 머릿속에 뚜렷이 달라붙고, 게다가 서로 달라붙기도 한다. 이야기들은 하나의 세계를 만들어낸다.

이 책에 수록된 열다섯 편의 이야기를 고른 까닭은, 이것이야말로 나의 내면에 있는 상실의 박물관 가운데 일부이기 때문이다. 그 이야기를 다시 꺼냄으로써, 나는 불가피하게 결국 나 자신에 관해 글을 쓰는 셈이 되었다. 솔직히 말해서 모든 글쓰기는 자서전의 일종이며, 제아무리 비인격적이고 '객관

° 《우츠》(1988)는 냉전시대에 체코슬로바키아에 살던 골동품 수집가 카스파르 우츠가 자유를 열망하면서도 자기 컬렉션을 차마 버릴 수 없어 망명을 떠나지 못하고 갈등한다는 내용의 소설이고, 《포인튼의 전리품》(1896)은 한 미망인이 평생 수집한 가구와 예술품이 있는 포인튼 저택을 무대로 속물적인 아들과 대립한다는 내용의 소설이다.

적'으로 보여도 마찬가지다. 우리가 사물을 바라보고 가치를 매기는, 사물을 합치는, 사물의 의미와 관계를 드러내는 방식은 불가피하게 관찰자의 (그 관찰자가 소설가건 수학자건 간에) 정신과 목소리에서 뭔가를 드러내게 마련이다. 워즈워스는 우리가 접하는 모습 그대로의 세계는 결국 우리가 "반쯤은 지각하고, 반쯤은 창조해낸" 것이라고 고찰한 바 있다. 그리하여 나는 부분적으로는 에세이이고 부분적으로는 회고록인 이 책을 쓰는 과정에서, 이 과정의 두 가지 요소 모두를 드러내고 심문하는 것이 필수적이라고 보았다. 첫째, 저 바깥에는 무엇이 있는가? 둘째, 나는 왜, 그리고 어떻게 이에 관심을 갖는가?

이 책에 수록된 여러 장에서 나는 때때로 이런 질문에서 양쪽 모두에 서 있음을, 즉 한 가지를 선택하기가 불가능하거나 또는 내키지 않음을 발견하는 것 같다. 질문들이 너무나도 복잡하고 다루기 힘들기 때문이다. 여기에는 확실히 위험도 있다. 즉 이쪽이나 저쪽을 선택해 생각을 충분히 밀고 나가지 않고, 무난히 쪽을 선택한 것 같다.

문화 유물이 약탈을 당해서, 원래 있던 장소에서 외국의 박물관으로 옮겨진다는 것은 유감스러운 일인가? 그렇다. 우리가 그 박물관을 방문하여 다른 문명을 배울 수 있다는 것은 혜택이고 기쁨인가? 당연하다.

그렇다면 중요한 예술 작품을 파괴하는 것은 옳은 일인가? 예를 들어 그레이엄 서덜랜드가 그린 윈스턴 처칠의 초상화를 처칠 여사가 파괴한 것은 어떤가? 이는 마치 여러 세기에 걸친 중국의 예술과 건축과 문학을 싸잡아 불태웠던 홍위병 같은 문화의 적들에게조차 어떤 정당성을 부여하는 고약한 선례인 것처럼 보인다. 하지만 이 세상에는 이런 반달리즘조차 정당화되는 것처럼 보이는 사례도 (혹시 처칠의 초상화도 그런 사례에 해당할까?) 실제로 있지 않은가.

그런 긴장을 지워버리는, 즉 매끈하게 덮어버리고 다루기 힘든 재료를 더 용이한 형태로 만드는 일은 쉽다. 하지만 나는 가급적 그것을 피하려 한다. 예술 작품의 상실을 둘러싼 복잡한 이슈 앞에서 당혹스럽지 않은 사람이 있다면, 그는 이 문제를 충분히 숙고하지 않은 사람일 것이다.

조지프 콘래드의 《암흑의 핵심》에는 이에 어울리는 구절이 있다. 콩고에서 강을 따라 가는 섬뜩한 여행 동안에 벌어진 일들에 담긴 의미를 온전히 이해하기 위해 필사적으로 애쓰면서, 화자는 이렇게 생각한다. "한 일화의 의미는 마치 알갱이처럼 그 안에 들어 있는 것이 아니라, 오히려 외부에서 그 이야기를 에워싸고 있다. 이야기는 마치 햇볕이 아지랑이를 만들어내듯, 그 의미를 잠깐 꺼내서 보여주는 것뿐이다." 나 역시 콘래드와 같은 의견이다. 나는 자신이 의미하는 바를 안다고 강조하는 사람을 불신한다.

나는 차라리 안개 속의 어렴풋함이 좋다. 다시 말해 우리가 가장 복잡한 '일화'를 이해하는 것은, 목을 길게 빼고, 곁눈질을 하며, 우리 앞에 불완전하게 모습을 드러낸 뭔가를 알아채려 노력할 때만이 가능하다는 암시가 차라리 좋다는 말이다. 카프카와 막스 브로트가 한밤중에 택시를 타고 가는 이야기에서 말한 것처럼, 우리는 오로지 부분적으로만 모습을 드러낸 것을 지각하려 노력해야 한다. 우리가 궁극적인 질문과 불가사의한 수수께끼에 직면했을 때, 의미란 종종 불완전하게 이해되고, 파악되기보다는 오히려 추측되며, 감질날 정도로 파악이 불가능하다. 마치 햇볕이 아지랑이를 만들어내듯.

이것은 무척이나 파악하기 힘든 은유이며, 어떤 면에서는 모호성을 감내하고 불분명함을 존중하라는 조언이기에 심지어 위험하기까지 하다. 다시 말해 이것은 세계에 의미를 부여하라는 것이다. 정확하면서도 변화하며, 도발적이면서도 실재하는, 혼란과 눈에 보이지 않는 현존들에게 의미를 부여하라는 것이다.

1

모나리자 보신 분 있나요?

세계에서 가장 유명한 그림 실종 사건

1950년대 말 롱아일랜드에 있는 헌팅턴 고등학교에 다니던 시절의 이야기다. 우리 집에서 왼쪽으로 다섯 번째 집에 앤드류스 씨라는 이웃이 살고 있었다. 그는 확연히 눈에 띄고, 조금 거만해 보이는 사람이었다. 낭랑한 목소리를 가졌으며 (그는 정말 영국인이었을까, 아니면 영국인이 되고 싶었던 것뿐일까?) 항상 단정히 차려입고, 깔끔하게 이발했다. 곱슬곱슬한 회색 머리카락은 당시의 신사들보다 조금 더 길었는데, 아마도 그의 예술가적인 취향을 보여주는 흔적인 듯했다. 법조계에서 은퇴한 지 얼마 안 되었다는 그는 유화를 그리며 시간을 보냈다.

그가 거듭해서 단언하기를, 자기는 유화 실력이 뛰어났고, 특히 유명한 그림을 모사하는 데 자신 있다고 했다. 얼마나 똑같은지 "메트로폴리탄의 가장 뛰어난 큐레이터들"조차도 육안으로만 봐서는 앤드류스 씨의 그림과 다 빈

치의 그림을 구분하지 못했다는 것이었다. 자기가 그린 〈모나리자〉에 모두가 완전히 속아 넘어갔다면서 그는 웃음을 터뜨렸다.

나는 그의 말을 믿지 않았지만, 그의 주장에는 워낙 대담한 뭔가가 있었기 때문에, 마음 한구석에 가느다란 의심의 흔적이 줄곧 남았다. 나는 그가 그린 그 명화의 복제품을 유심히 살펴보았다. 부모님이 갖고 있는 르누아르의 그림 〈뱃놀이〉The Boating Party 복제품과 마찬가지로, 그 역시 그 복제품을 벽난로 위에 걸어놓고 있었다. 내가 보기에는 상당히 잘 그린 복제품이었다. 그때 나는 열다섯 살이었지만, 그런 복제품을 많이 보면서 자랐기에 그 정도는 볼 줄 알았다.

어린 시절에 나는 박물관 안에 있는 기념품 가게에 가는 것을 좋아했다. 전시실에서 차분하게 그림을 감상하는 대신 이리저리 돌아다니면서, 집에 걸어두고 싶은 그림이나 이미지를 점찍어두었다. 그런 다음 기념품 가게에 가서, 그런 그림이 있는지를 꼼꼼히 살펴보았다. 여섯 살 때 나는 앉아 있는 여성을 그린 렘브란트의 연초점(軟焦点) 그림을 갖고 싶어했다(나의 어머니는 가만히 앉아 계시는 법이 없었고, 게다가 초점도 부드러운 적이 없었다). 머지않아 나는 알렉산더 칼더의 오렌지색과 청색 판화로 바꿔 걸었고, 그로부터 1~2년 뒤에는 활기 넘치는 후앙 미로의 그림으로 바꿔 걸었다. 여러 개의 그림을 나란히 걸어둔다는 생각은 차마 하지 못했다. 미로를 칼더 대신 거는 것이지, 미로를 칼더와 나란히 거는 것은 아니었다.

그 후에도 나는 아주 오랫동안 이런 과정을 되풀이했다. 마치 자기규정을 위해서는 단 한 장의 이미지만으로 충분하다는 듯이. 펜실베이니아 대학에서는 기숙사 방에 피카소의 비둘기° 포스터를 걸어놓았고, 몇 년 뒤 옥스퍼드의 머튼 칼리지에 있는 나의 소박한 방에는 청색 시기°°에 해당하는 피카

° 피카소가 '평화의 비둘기(입에 올리브나무 가지를 물고 있는 비둘기)'를 소재로 그린 여러 점의 선화(線畵)를 말한다.
°° 피카소가 청색 톤의 그림을 주로 그린 1901~1904년의 시기를 말한다.

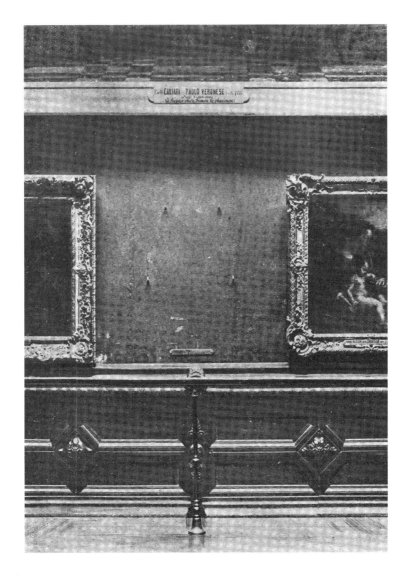

누가 〈모나리자〉를 훔쳤을까? 단서: 벽에 박힌 네 개의 쇠못을 보라.

소의 누드화가 유일한 장식품이었다. 내가 그림을 교체하는 습관을 포기하게 된 데는 그럴 만한 까닭이 있었다. 첫 번째 아파트를 구하고 나니 휑하니 넓은 벽에 뭔가를 채우지 않을 수 없었던 것이다. 그래서 처음으로 그림을 여러 점 걸었는데, 그게 의외로 재미있었다.

30대에 접어들어서야 나는 복제품을 버리고 진품을 찾기 시작했다. 부모님이 갖고 있는 〈뱃놀이〉는 꽤나 진짜처럼 보였지만, 그래봐야 복제품에 불과했다. 여러분도 이처럼 훌륭하게 복제된 명화들로 방 하나를 가득 채울 수야 있을 것이며, 무지한 사람의 눈에는 무척이나 멋져 보일 것이다. 그런데 이때부터는 그런 복제품이 저속하고도 바람직하지 않은 것으로 느껴지기 시작했다.

앤드류스 씨의 〈모나리자〉 이미지는 분명히 남의 눈을 속이려는 의도로 만들어진 것이었지만 그렇다고 해서 위조품까지는 아니고, 단지 복제품에 불과했다.

모르몬교의 편지와 〈자유민 선서〉의 복제품을 '발굴품'이라고 내세웠던 위조업자 마크 호프먼Mark Hofmann은 전문가를 속이는 재능을 통해서 이득을 얻으려고 의도한 바 있었다. 이에 비하면 앤드류스 씨의 수수한 가내 수공업은 무해한 취미에 불과하며, 큐레이터까지 감쪽같이 속인 그의 능력은 단지 자부심과 재미의 원천이었을 뿐, 그에게 수익을 가져다준 것은 아니었다. 물론 우쭐거림이라는 부산물이 있긴 했지만, 짐작컨대 우리 같은 이웃보다는 오히려 그의 아내와 아이들이 더 짜증스러워했을 것이다. 아니면 혹시 그의 식구들도 그를 자랑스러워했을까? 어쨌든 앤드류스 씨는 다 빈치의 걸작을 흉내 낸 복제 화가의 오랜 전통에 속한 인물인 셈이었으니까. 이런 복제 화가로 말하자면 레오나르도 다 빈치가 이 그림을 그렸던 16세기 초에도 이미 활동한 바 있었다.

예를 들어 〈모나리자〉의 놀라우리만치 훌륭한 복제본은 마드리드에 있는 프라도 미술관이 1918년 개장 때부터 줄곧 소장하고 있다. 이 작품은 진품과 동시대의 것이 분명하며, 이 거장의 작업실에서 일하던 조수 가운데 한 사람이 그렸을 가능성도 있다. 이 그림은 작은 호두나무 널판에 그린 것인데, 당시에 이는 값비싼 재료였기 때문에 (레오나르도가 이런 재료에 그린 그림도 〈담비를 안은 여인〉(1490), 〈세례 요한〉(1516)을 비롯해 몇 점에 불과하다) 어쩌면 이 복제품은 레오나르도로부터 진품을 구입하지 못해 아쉬워했던 어느 부유한 구매자에게서 주문을 받아 제작된 것일 수도 있다.

16세기와 17세기에 나온 이 그림의 복제품은 무려 수십 가지인데, 이 가운데 (당시에는 흔한 일이었던) 단순한 오마주 행위의 산물이 과연 몇 가지인지, 그리고 〈모나리자〉 진품으로 속여 수익을 취하려고 의도한 복제품이 과연 몇 가지인지는 아무도 모를 일이다(복제품과 위조품의 핵심적인 차이는 남을 속여 이득을 취하느냐 여부다). 현존하는 복제품은 대부분 진품에 비해 눈에 띄게 열등하기 때문에, 열다섯 살짜리 아이가 봐도 진품과 혼동할 가능성은 결코 없다. 하지만 진품이 만들어진 지 얼마 되지 않았는데도, 복제품이 이렇게 많이 생산되었다는 사실은 조금 이상하다(과연 그들 모두가 프랑스 국왕이 소유한 진품을 보며 복제한 것일 수 있을까). 이 사실에서 우리는 이 복제품에 한 가지 이상의 버전이 있음을 짐작할 수 있다.

프라도 버전의 경우, 만약 이 그림이 정말로 레오나르도의 작업장에서 나온 것이라고 한다면, 이것이 두 번째 모델이 되었을 것이다. 비록 전문가의 눈으로 보면 진품과 분명히 구분된다고는 하지만, 이 복제품은 대단히 아름다우며, 레오나르도의 진품보다도 더 쉽게 접할 수 있다. 게다가 최근 2년 동안 복원 과정을 거치며, 검은색 물감 덧칠을 벗겨내고 배경의 세부적인 모습을 드러내기까지 했다(진품에서는 배경의 세부적인 모습이 어둡게 변해 잘 보이지

않는다). 이에 비해 루브르에서는 레오나르도의 진품을 복원하는 시도조차 못하고 있다. 여러 층에 걸쳐 유약이 갈라져 있어 자칫 손상되기 쉬운 표면에 복원을 시도하는 일 자체가 너무 위험천만한 까닭이다.

그 결과 두 점의 그림을 나란히 놓고 바라본다면 (2012년 3월에 루브르에서 두 점의 그림이 사상 최초로 나란히 전시된 바 있다) 복제품이 훨씬 더 선명하고, 이 그림의 원래 구성에 대해서도 더 많은 것을 보여준다는 사실을 깨닫게 된다. 예를 들어 복제품을 보면 라 조콘다˚의 머리 왼쪽에는 바위투성이 지형이 선명하고, 회색 바위 층의 세부 사항이 극도로 정확하다. 이에 비해 진품은 전체가 더 어둡고, 세부 사항은 흐릿하다.

하지만 설령 루브르 버전이 복원되었다 하더라도, 그리고 두 점의 그림을 거의 구분할 수 없는 상태가 되었다 하더라도, 더 많은 존경과 감탄을 자아내는 그림은 바로 레오나르도의 그림일 것이다. 왜냐하면 그의 그림에는 그 제작에 관한 사실들이 결부되어 있으며, 결국 그의 손으로 직접 빚어낸 물건이기 때문이다.

현재 두 개의 버전이 서로 경쟁하고 있다. 하나는 16세기 초의 본래 모습으로 추정되는 상태로 복원된 그림이고, 또 하나는 그림의 표면 위에 세월의 흔적이 뚜렷이 남은 그림이다. 나는 둘 중에서 당연히 후자를 선호한다. 단지 진품이기 때문에 그러는 것은 아니다. 시간이 이 그림에 해놓은 짓이, 즉 나이를 먹으면서 깊이를 더하고 음영이 깃들면서 자기만의 광채를 만들어낸 것이, 내 마음에 들기 때문이다. 이런 '고색창연함'이야말로 우리가 17세기에 만들어진 오크 찬장을 보며 감탄하는 이유이니, 이때 우리는 오랜 세월이 만들어낸 목재의 깊이와 광채에 깊이 반응하는 것이다. 루브르에 있는 〈모나리자〉를 보면서 우리는 물감 표면에 가해진 오랜 세월의 효과에 (즉 표면에 뭔가 얇은 것이 덮여 있는 느낌과 날카로운 사실성이라는 섬뜩하면서도 예

˚〈모나리자〉의 이탈리아어 별칭으로, 그림의 모델인 리사 델 조콘도를 가리킨다는 설에서부터 '쾌활한 사람'의 뜻이라는 설까지 다양한 해석이 있다.

기치 못한 조합이, 그녀의 미소를 그토록 수수께끼 같은 양각(陽角)으로 빚어낸 것에) 반응하는 것이다. 따라서 그림 속의 모델은 가물거리는 초(超)시간성의 깊은 곳에서부터 마치 표면으로 떠오르는 것처럼 보인다.

우리는 시간의 황폐함에 대해서는 자주 이야기하는 반면, 시간이 만들어 내는 광채에 관해서는 거의 이야기하지 않는다. 베수비오 화산 폭발로 인해 파괴된 칼푸르니우스 피소의 저택에는 고전고대의 훌륭한 도서관이 있었다. 이 저택은 1974년에 미국에서 개관한 게티 미술관Getty Villa의 모델이 되었다. 나는 이 미술관을 대대적으로 재건축한 직후인 2006년에 방문했는데, 한마디로 끔찍했다. 고풍스러움도 없었고, 엄숙함도 없었다. 꽝! 번쩍거리고 새 것이었으며, 붉은색은 마치 방금 페인트 깡통을 딴 것처럼 선명했고, 노란색은 너무 튀었다. 이 모든 것이 하나같이 시간의 효과에서 벗어나 있었다. 그 결과는 당혹스럽고, 불안하고, 불쾌할 따름이었다. 선명한 색깔이 워낙 많이 튀어 나오고, 새로운 조상이며 방이며 분수며 정원이 워낙 많이 나타났다. 그곳은 잘 설계된 '맥도널드식 저택'° 같았으며, 저속하고 거들먹거리는 벼락부자의 모습 같았다. 나는 그곳의 오랜 세월의 흔적, 쇠락하고 폐허가 된 로마의 느낌을 열망했는데 말이다! 고풍스러움이나 시간의 흔적, 황폐함과는 거리가 먼 이곳은 정말이지 결코 짓고 싶지 않은, 심지어 두 번 다시 방문하고 싶지 않은 집이었다(물론 과거의 로마인이라면 딱 이런 집을 짓고 싶어 했겠지만).

게티 미술관은 복원이 아니라 복제품에 불과하며, 과거를 재현하려는 다른 시도들과 비교해도 성공하지 못한 경우였다. 성공한 경우를 들자면, 베를린 소재 페르가몬 박물관에 있는 이슈타르 문Ishtar Gate이 있는데, 유적지에서 발굴한 재료를 부분적으로 이용해 만들어 경탄스러울 정도로 아름답다. 하지만 복원은 복제품과 유사한 문제를 제기한다. 왜냐하면 복원자가 어떤 물

° 개성 없이 천편일률적으로 호화롭고 크기만 한 졸부들의 저택을 대량 생산되는 패스트푸드에 빗댄 표현.

체를 원래 상태로 돌려놓으려 시도할 경우 자칫 오래된 것을 새것처럼 보이게 만들 수 있기 때문이다. 예를 들어 1994년에는 시스티나 성당의 천장에 그려진 미켈란젤로의 프레스코화를 놓고 격렬한 비판이 나왔다. 지나치게 열심히 청소한 결과, 그림이 너무 새것처럼 보였던 것이다. 이 때문에 많은 사람들은 시간의 지저분한 더께와 함께 엄숙함마저도 벗겨져 나갔다고 생각했다. 그로 인한 결과물은 예전에 내 이웃 앤드류스 씨가 방금 그려낸 그림과도 유사하지 않았을까(물론 그가 본인의 주장처럼 재능이 있었다면 말이다).

솔직히 말해서 내가 1963년에 처음 루브르를 방문했을 때 〈모나리자〉에 다가가면서 떠오른 사람도 바로 그였다. 사람이 워낙 많아서 제대로 보기도 어려웠지만, 내가 식별할 수 있었던 몇 가지 부분만 가지고 판단하더라도, 그 그림은 앤드류스 씨의 거실에 있던 그림, 즉 큐레이터들을 감쪽같이 속였다는 버전보다도 훨씬 더 나았다.

옥스퍼드에서 공부하던 1960년대 말에 파리를 방문할 때마다 나는 항상 루브르에 들러 〈모나리자〉를 보았다. 마치 친구 얼굴을 보러 잠깐 들르는 것처럼 말이다. 처음 몇 번은 이 그림의 신비에 이끌렸지만 (세계에서 가장 유명한 그림! 수수께끼 같은 미소며, 도저히 모방이 불가능할 것 같은 매혹적인 현존!) 나중에는 그림보다 그 주위를 에워싼 사람들에게 더 관심을 갖게 되었다. 당시에는 이른바 '카메라를 메고 있는 일본인 관광객'이라는 고정관념이 대세이긴 했지만, 사실 그 안에서는 사진을 찍는 것 자체가 금지되었으며, 게다가 그곳을 찾은 방문객 가운데 일본인은 소수에 불과했다.

어느 나라에서 온 사람이든지 간에, 그 그림 앞에서 하는 행동은 똑같았다. 관람객은 까치발을 하고 서서, 목을 길게 빼고, 그녀의 '귀부인'다운 모습Mona-ness을 조금이라도 더 잘 보려고 애쓴다. 이처럼 안달복달하는 관람객들의 공통점은 하나였다. 비록 그림을 보기 위해 필사적이기는 하지만, 정작

미술에 관해서 손톱만큼이라도 아는 사람은 드물다는 것이었다. 그들에게 중요한 것은 미술이 아니다. 그녀, 저 여자, 미소 짓는 아이콘, 저 사람이 바로 핵심이다. 그 앞에 모여든 인파는 그림을 보는 게 목적이 아니라, 유명 인사를 보는 것이 목적이다. 그들은 심미적 파파라치인 셈이었다. 유일한 비극은 사진 촬영이 금지되었다는 것이다. 얼마나 아까운 기회인가! 이렇게 유명한 귀부인과 사진을 찍을 수 없다니!

이 그림의 역사는 약간 모호한 데가 있지만, 레오나르도가 피렌체에 살았던 1503년부터 1505년 사이에 나왔을 가능성이 가장 크다. 현대의 기준으로 바라보아도 이 그림에서 기술적으로 주목할 만한 것은 스푸마토$^{sfumato°}$ 기법이다. 이 기법을 이용하면 배경이 형체 속으로 녹아들어서, 빛과 그림자의 신비스러운 혼합과 아울러 마치 지상의 것이 아닌 듯한 초시간성을 제공한다.

프랑스 박물관 연구 복원 센터$^{C2RMF: Centre de Recherche et de Restauration des Musées de France}$에서 이루어진 최근의 연구에 따르면, 레오나르도는 이런 효과를 만들어내기 위해 무려 40개 층에 걸쳐서 유약을 얇게 칠한 것으로 (아마도 붓 대신에 손가락을 사용해서) 드러났다. 여기다가 다양한 물감을 섞어놓으면, 모나리자의 입가에서 볼 수 있는 것과 같은 흐릿하고도 그림자 같은 특징이 나타난다. 마치 언뜻 보였다가 사라지는 듯한 신비로운 미소가 나타나는 것이다. 이것이야말로 사라져버리는 것이 아니라, 오히려 영원히 남아 있는 미소의 보기 드문 사례다. 연구 복원 센터의 연구자 필리프 발테르$^{Philippe Walter}$의 말에 따르면, "이처럼 얇은 층을 구현한 레오나르도의 실력은 오늘날에도 여전히 놀라운 위업으로 평가된다."

하지만 그 귀부인의 유명한 미소도 최초의 관람객들에게는 그리 주목할 만한 것이 아니었다. 젊은 귀부인들에게 올바른 품행을 가르치는 당대의 교본에서는 그와 똑같은 표정을 권고하고 있기 때문이다. "입을 다물면서, 오

° 이탈리아어로 '연기처럼 사라지다'라는 뜻의 'sfumare'에서 유래했으며, 안개처럼 미묘한 색깔 변화를 이용하는 명암 기법이다(레오나르도 다 빈치가 직접 명명했다).

른쪽 입가를 부드러우면서도 재빨리 움직인다." 교본은 이렇게 조언한다. "그리고 왼쪽 입가를 열면서, 마치 은밀하게 미소 짓는 것처럼 한다." 그로부터 몇 년 뒤에 그린 〈성 안나와 함께 있는 성모와 성자〉(1510)와 〈세례 요한〉에서도 이와 유사한 미소가 나타났다(이 두 점의 그림 역시 루브르에 걸려 있다). 흥미로운 점은, 이 표정이 남자와 여자 모두에 잘 어울린다는 것이다. 이 때문에 라 조콘다의 애매한 미소는 그녀가 실은 여장을 한 화가 자신의 초상화라는 단서라고 주장하는 논평가도 (예나 지금이나) 많다. 1997년에 한 컴퓨터 전문가는 레오나르도와 이 그림의 주인공의 두 이미지를 병렬시키는 조합을 했더니 거의 완벽하게 대칭적인 구조를 이루었다고 주장했다.

어쩌면 레오나르도가 이 그림의 소유권을 포기하지 못할 만큼 애지중지했던 것도 그런 이유일지 모른다. 그는 마치 애인을 데리고 다니듯이 여행을 갈 때도 이 그림을 갖고 다녔으며(차마 그녀에게서 손을 뗄 수가 없었기 때문이다), 그러다가 1530년대의 언젠가 이 그림을 프랑수아 1세에게 팔았는데, 오늘날의 가치로 환산하면 약 10만 달러에 달하는 막대한 돈을 받았다. 이후 이 초상화는 프랑스 국왕의 소유로 남아 있다가, 18세기 초부터 루브르가 소장했다. 이 그림은 새로운 전시실에서 금세 인기를 끌었으며, 세월이 흐를수록 명성은 더욱 커져갔다.

1911년 8월 21일 아침, 루브르는 매주 월요일마다 그랬듯이 휴관 중이었다. 그렇지만 거대한 관내에서는 (이 박물관은 모두 합쳐 20만 제곱미터에 달했으며, 무려 50만 점의 미술품을 보관하고 있다) 800명에 달하는 직원들이 일하고 있었다. 그러다가 오전 7시 정각에서 8시 30분 사이에 (그곳의 담당 직원 한 사람은 커피를 마시러 갔고, 다른 한 명은 깜빡 잠든 사이에) 누군가가 '살롱 카레'에 들어왔고, 벽에 걸린 〈모나리자〉를 떼어내 갖고 사라졌다. 한 시간도 안 되어 그림이 없어졌다는 걸 알았지만, 누군가 사진 촬영을 위해서 잠시

가져갔다고만 여겼다. 시간이 흐르자 그림이 사라졌다는 사실이 점점 더 명백해졌다.

"모나리자 보신 분 있나요?" 처음에는 단지 궁금한 듯, 나중에는 뭔가 불안한 듯, 결국에는 미친 것처럼, 사람들은 하루 종일 이 질문을 계속해서 던졌다. 도대체 어디 있는 걸까? 아니었다. 사진을 찍은 것도 아니었고, 보전이나 청소를 위해서 옮겨간 것도 아니었고, 그 그림을 액자에 새로 넣거나 다시 걸기로 한 계획이 있는 것도 아니었다. 그 그림이 거기 있지 않아야 할 이유가 전혀 없었던 것이다. "모나리자 보신 분 있나요?"

한참 시간이 지나고 나서야 차마 상상할 수조차 없는 일이 확인되고 말았다. 그림을 넣어두었던 액자가 어느 계단통에서 발견되었고, 그 안의 귀부인은 어디론가 사라져버렸던 것이다. "마치 누군가가 노트르담 성당의 탑 가운데 하나를 뚝 떼어서 훔쳐간 것과도 같았다." 당시 박물관장 테오필 오몰르 Théophile Homolle가 했던 말만 놓고 보면, 마치 그 그림이 그 육중한 성당의 탑만큼이나 안전한 곳에 있었다는 이야기로 들린다. 하지만 실제로는 그렇지가 않았다. 당시 루브르의 보안은 느슨했고, 소장품이 사라지는 일도 워낙 빈번했기 때문에, 그런 상태로 내버려두었다는 사실이야말로 충격이었다.

다음 날인 화요일 아침에야 60명의 경찰관이 급파되어 루브르에서 나오는 미술 애호가들을 검문했고, 기차역마다 순찰을 돌았다. 하지만 이미 늦은 뒤였다. 절도범이 도망치고도 남을 시간이었다. 그는 도대체 어디로 갔을까? 그녀는 도대체 어디로 갔을까? 도대체 누가 그녀를 데려갔을까? 신문 보도는 이 사건을 단순히 절도가 아닌 납치나 유괴로 간주했다.

경찰과 대중은 절도범을 하루빨리 체포하기 위해 필사적이었다. 별의별 헛소문이 돌았다. 정부를 협박하기 위해 그림을 훔친 것이라고도 했다! 어쩌면 갱단의 짓인지도 몰랐다! 그렇다면 이번 절도야말로 성공한 것이었다.

음모론도 나왔다. 이그나세 도르메송 남작이라고 자처하는 사람은 《파리 주르날Paris Journal》에 연락을 취해서 이런 이야기를 전했다. 4년 전에 자신은 루브르의 아시아 골동품 전시실에서 소장품을 주기적으로 훔쳐낸 다음, 파리에 사는 여러 사람에게 팔아넘겼다는 것이었다. 너무 큰 물건만 아니라면 손쉬운 일이라고 했다. 어디 한번 시범을 보여달라는 주문에, 그는 (250프랑을 받는 대가로) 얼마 전에 훔친 물품을 내놓았고, 신문사에서는 그 물건을 자기네 사무실에 전시했다. 사람들이 그것을 보기 위해 구름처럼 모여들었다. 어쩌면 이미 종적을 감춘 남작을 추적해서 잡을 수만 있다면, 〈모나리자〉 절도 사건도 뭔가 단서가 드러나지 않을까?

어쩌면 (비록 근거가 약한 추측이긴 하지만) 이 남작은 기존 질서를 전복하고자 도모하던 급진 미술가 단체와도 연결된 것이 아닐까? 이 시대로 말하자면 (비록 애초에 의도한 효과는 없었지만, 그 와중에 살인은 종종 벌어졌던) 혁명적 아나키즘의 시대였으며, 극단적 의견이 마치 최신 옷차림처럼 유행하던 시대이기도 했다. 예를 들어 시인 기욤 아폴리네르는 세상의 박물관을 모조리 파괴해야 한다고 집요하게 주장했는데, 그래야만 옛것이 사라지고 새로운 상상의 세계가 도래하리라는 이유에서였다. 그는 유사한 의견을 내세운 친구 파블로 피카소와 함께 루브르를 불태우자고 주장하는 선언문에도 서명했다. 굳이 안 될 것이 있겠는가? 그들은 1909년에 나온 필리포 마리네티의 〈미래파 선언Futurist Manifesto〉의 지지자이기도 했는데, 여기서는 혁명적인 수사가 다음과 같이 뚜렷하게 나타났다.

우리는 파괴적이고 선동적인 폭력으로 이루어진 이 선언문을 발표함으로써, 오늘 미래주의를 제창하는 바이니, 우리는 이를 통하여 교수들과 고고학자들과 관광 안내원들과 골동품 매매업자들의 부패로부터 이탈리아를 구원하

고자 한다.

이탈리아는 너무 오랫동안 거대한 중고 시장 노릇을 해왔다. 우리는 수없이 많은 묘지들이 이탈리아를 뒤덮은, 수없이 많은 박물관이 없어지기를 희망한다.

물론 여기서 위협을 가하는 폭력이란 은유일 뿐이며, 대개는 실체도 없는 호언장담이었지만, 자칫 그보다 더 위험한 것으로 오인되기 십상이었다. 그 무렵 실제로 폭탄이 터지기도 했다. 1894년에 그리니치 왕립 천문대에서 폭발 사건이 일어난 것이다(이 사건에서 영감을 받아 나온 것이 조지프 콘래드가 1907년에 발표한 소설 《비밀 요원The Secret Agent》이다). 만약 이런 광신자들이 '시간'의 기준이 되는 바로 그 장소를, 나아가 '시간'이라는 관념도 공격할 수 있다고 하면, 이들이 '예술'과 '역사'를 파괴하려 시도할 가능성도 있지 않을까?

경찰은 아나키스트 선언문을 상징적이고 심미적인 차원의 성명서로 읽지 않았으며, 그럴 만한 이유가 충분히 있었다. 한편에는 혁명적 열정에 휩싸인 예술가들의 무리가, 다른 한편에는 뭔가를 날려버리려고 작정한 아나키스트 집단이 있다면, 누가 이 두 가지를 쉽게 구분할 수 있겠는가? 1880년부터 1차 세계대전이 일어나기 전까지는, 아나키스트 운동이 격렬하고도 광범위하게 전개되었다. 진짜 폭탄, 진짜 암살, 진짜 죽음이 벌어졌다. 아나키스트의 공격은 전 세계 16개 국가에서 발생하여 500명 이상의 사망자를 냈다(러시아는 여기서 제외되었는데, 왜냐하면 그곳에는 또 다른 사건이 진행 중이었기 때문이다).

피카소 서클La bande à Picasso은 (때때로 '파리의 야만인들'이라고 일컬어질 정도였으니만큼) 완벽한 용의자였다. 이들의 태도를 생각해보면 그 그림을 훔쳐내서 숨겨놓고 일종의 대가를 요구하는 것보다 더 멋진 일이 어디 있겠는가? 그들이 어떤 종류의 대가를 원하는지 누가 알겠는가? 사태는 오리무중이었

고, 어쨌든 지금은 체포가 시급한 시점이었다!

　피카소는 특히나 불리한 입장이었다. 루브르에서 도난당한 작은 조상(彫像) 여러 점을 구매한 적이 있었고, 그 물건들은 파리 클리시 대로에 있는 그의 아파트에 보관되어 있었다. 프랑스 쪽 피레네 산맥에 있는 세레에서 서둘러 돌아오던 피카소는 겁에 질린 아폴리네르와 기차역에서 마주쳤다. 최근 경찰이 아폴리네르의 아파트를 급습한 까닭이었다. 만약 피카소도 수색을 당한다면, 루브르의 소유임을 증명하는 표식이 찍힌 두 점의 작은 조상 때문에라도, 그는 꼼짝없이 죄를 뒤집어쓸 판이었다. 그 물건들로 말하자면 바로 저 도르메송 남작에게서 구입한 것이었고, 애초부터 절도범이 고객에게 주문을 받아서 훔쳐냈다고 간주할 수 있었다. 스페인에서 출토된 청동기 시대의 유물로, 돌 위에 남자와 여자를 새겨놓은 이 두 점의 작은 조상은 피카소의 혁명적인 회화 〈아비뇽의 아가씨들〉(1907)에 영감을 준 것으로 전해진다. 위기에 처한 피카소는 두 점의 조상을 여행 가방에 넣고 한밤중에 센 강으로 달려갔다. 미행당하지 않기 위해 일부러 이리저리 복잡한 경로를 택했다. 하지만 그는 차마 두 점의 작품을 처리할 수가 없었고, 결국 걱정에 휩싸인 채 아파트로 돌아왔다. 그 빌어먹을 놈의 증거물은 여전히 그의 소유로 남아 있었다.

　〈모나리자〉를 도둑맞은 지 19일이 지나서 피카소는 작업실을 찾아온 헌병대에게 심문을 받았으며, 루브르에서 도난당한 미술품을 구입한 혐의로 법원에 출두하라는 명령을 받았지만, 어째서인지 경찰은 미술품을 찾는다는 구실로 그의 집을 수색하지는 않았다. 피카소는 겁에 질렸다. 법원에서 그는 지치고도 혼이 빠진 듯한 모습의 아폴리네르를 만났다. 이 시인은 이틀을 감옥에서 보낸 뒤였다. 아폴리네르는 경찰이 제시한 모든 혐의를 인정했으며, 피카소가 두 개의 조상을 구입했다는 사실을 슬쩍 흘렸다.

"당신은 이 혐의에 대해서 할 말이 있습니까?" 치안 판사가 피카소에게 물었다.

피카소는 울음을 터뜨렸고, 자비를 간청했으며, 모든 혐의를 부인했다. 심지어 아폴리네르와 아는 사이라는 사실도 부인했다. 결국 법정 출두 서약서를 쓰고 풀려나기는 했지만, 파리를 떠나는 것은 여전히 금지된 상태였다. 피카소는 간신히 집으로 돌아왔고, 몇 달 동안이나 심한 불안을 느끼며 살았다. 며칠 뒤 아폴리네르도 증거 부족으로 감옥에서 풀려났다. 훗날 이때의 경험을 회고하면서, 〈모나리자〉 절도 사건으로 인해 프랑스에서 체포된 사람이 자기 한 사람뿐이었다는 사실이 "기묘하고, 믿을 수 없고, 비극적이고, 재미있는" 것이었다고 묘사했다.

절도 사건이 일어난 지 일주일이 지나서야 루브르는 다시 문을 열었다. 수천 명의 인파가 살롱 카레에 들어가기 위해 몇 시간이나 줄을 서서 기다리는 진풍경이 벌어졌다(그중에는 프란츠 카프카와 막스 브로트도 있었다). 이들은 단지 〈모나리자〉가 걸려 있던 텅 빈 공간을 보러 온 것이었다. 이런 모습을 지켜보던 프랑스의 한 철학자는 (사르트르인지, 아니면 라캉인지 정확하지 않다. 한마디 덧붙이자면, 라캉은 훗날 피카소의 주치의가 되었다) 무척이나 황홀해했다. 과거의 〈모나리자〉가 강력한 현존이라면, 이 그림은 부재 상태에서 오히려 더 매혹적이었기 때문이다(조금 다른 맥락에서 거트루드 스타인이 고찰한 것처럼, 그때는 그림들이 액자를 벗어나려고 시도하던 시기였다).

신문마다 이 사건을 놓고 맹렬한 비난을 퍼부었다(물론 프랑스인은 원래 비난을 좋아하긴 했지만 말이다). 루브르의 관장과 관리 책임자는 해임되었다. 온갖 헛소문이 나돌았으며, 특히 독일인에게 의심의 눈길이 집중되었다. 얼마 전 지문 확인 기법을 창안한 알퐁스 베르티용Alphonse Bertillon까지 초빙되어서, 범인이 버리고 간 액자에서 선명한 지문을 채취했다. 하지만 불운하게도 범

인의 지문은 그가 이미 수집한 지문 가운데 어떤 것과도 일치하지 않았다(다른 쪽 엄지손가락에서 나온 지문이었기 때문이다).

이 사건을 수사하는 과정에서 맨 처음 살펴보아야 할 곳이 어디인지는 굳이 셜록 홈스가 아니더라도 (심지어 클루소 경위°조차도) 알아낼 수 있었을 것이다. 만약 누군가가 그 귀부인을 훔쳐갔다고 한다면, 그 범행은 매우 신속하게 이루어졌을 것이며, 그런 일을 할 수 있는 사람은 전문가밖에 없었다. 박물관에서는 네 개의 쇠못을 이용해 〈모나리자〉를 벽에 걸어놓고 있었다. 그걸 어떻게 걸어놓았는지를 아는 사람이라면, 불과 몇 초 만에 그림을 벽에서 떼어낼 수 있을 것이다. 하지만 (현장 검증을 위해 그림을 떼어내던 경찰의 시도에서 어설프게나마 입증된 것처럼) 그 방법을 알지 못하는 경우라면, 두 사람이 무려 5분이나 끙끙거려야만 떼어낼 수 있었다. 그렇다면 어디를 살펴보아야 할까? 이건 내부 범행이 거의 확실했다. 그렇다면 겨우 1년 전에 이 그림을 다시 설치했던 사람들 가운데 한 명이 아닐까?

이탈리아에서 온 그림 액자 제작자인 빈첸초 페루자 Vincenzo Peruggia 는 이 그림을 다시 거는 일을 맡은 작업조에 속해 있었다. 그는 심문을 받기는 했지만 (루브르 관장과 달리) 지문 채취를 당하지는 않았다. 왜 굳이 그의 지문을 채취했겠는가? 그림을 훔쳐간 범인은 범죄의 천재가 분명하다고 다들 입을 모으던 참이었으니 말이다. 십중팔구 은둔 성향에 무자비한 미국인 백만장자로부터 의뢰를 받아 훔쳤거나, 아니면 돈을 요구하기 위해 훔친 것이 분명하다는 이야기도 나왔다. 아니면 그 저주받을 아나키스트 가운데 한 놈의 짓이거나.

하지만 실제로 이 사건은 누구의 눈에도 띄지 않고 전시실로 걸어 들어간 이 비호감 외모의 이탈리아인이 액자를 벽에서 떼어내고 그림을 꺼낸 다음, 박물관 직원들이 입고 다니는 흰색 작업복 안에 둘둘 말아 집어넣고 유유히

° 코넌 도일의 추리소설에 나오는 셜록 홈스가 명탐정의 대명사라면, 영화 〈핑크 팬더〉 시리즈에 나오는 클루소 경위는 무능한 경찰의 대명사다.

걸어 나온 것뿐이었다. 이후 2년 동안이나 〈모나리자〉는 절도범의 누추한 침실 겸 거실에서 고생을 했으며, 그제야 페루자의 열정도 누그러지면서 이제는 그녀를 고향으로 돌려보낼 때라고 결심하게 되었다.

내가 생각하기에, 그는 바로 이 시점에 와서야 자신을 졸지에 국가적 영웅으로 만들어줄 만한 이야기를 만들어낸 것이 아니었을까 싶다. 그는 애국적인 행동을 했을 뿐이라고 태연하게 주장했다. 그러니까 저 비열한 나폴레옹이 약탈해간 〈모나리자〉를 고국으로 도로 가져왔을 뿐이라는 것이다(물론 이 그림이 약탈당했다고 믿은 것은 그의 착각에 지나지 않았다). 훔친 그림을 판매할 경우에 얼마나 돈을 벌 수 있는지 몰랐기 때문에, 페루자는 먼저 피렌체의 저명한 미술품 매매업자인 알프레도 게리^{Alfredo Geri}에게 편지를 썼다. 당시에 게리는 오래된 그림을 매입한다는 광고를 내고 있었다. 절도범은 편지에 '레오나르도'라고 서명한 다음, 〈모나리자〉를 팔겠다면서 게리더러 파리에 직접 와서 그림을 보라고 제안했다. 그가 제시한 가격은 10만 프랑이었다(흥미롭게도 이 금액은 1530년대에 이 그림이 처음 판매된 가격과 거의 비슷하다).

매매업자는 별의별 황당무계한 편지들을 받아보기에 대부분은 읽자마자 내던져버리게 마련이다. 페루자의 편지를 읽은 게리도 거의 그러려던 차에, 뭔가 알 수 없는 직관 때문에 문득 동작을 멈추었다. 어쨌거나 그 귀부인은 지금쯤 세상 어딘가에 숨어 있지 않은가……. 그는 페루자를 감언이설로 설득해서 그 귀부인과 함께 피렌체로 오게 했다. 우피치 미술관의 관장이 문제의 그림을 원하는데, 매입 절차를 진행하기 전에 진품 여부를 확인하고 싶어한다고 핑계를 댔다.

1913년 11월 17일 수요일, 게리와 조반니 포기^{Giovanni Poggi}는 자칭 '레오나르도'가 머무는 수수한 호텔 방으로 찾아갔다. 게리의 말을 빌리자면 그곳에서는 다음과 같은 일이 벌어졌다.

그는 문을 걸어 잠그더니, 침대 밑에서 흰색 나무 궤짝을 꺼냈다. 궤짝 안에는 온갖 잡동사니가 가득했다. 망가진 신발이며 조각난 모자며 집게며 회반죽에 쓰는 도구며 작업복이며 그림붓이며, 심지어 만돌린까지 들어 있었다. 그러다가 궤짝의 이중 바닥을 들어 올리더니, 붉은색 비단으로 감싼 물건을 꺼냈다. (……) 놀란 우리 눈앞에 저 성스러운 '조콘다'가 나타났다. 멀쩡하고도, 놀라우리만치 잘 보존된 상태로 말이다.

그것이 진품이라는 사실은 의심할 여지가 없었다. 그림 뒷면에는 루브르에서 찍어놓은 확인용 표식이 붙어 있었다. 이들은 그림을 자세히 살펴보고, 감탄해 마지않았으며, 마침내 경찰에 신고했다.

이후 이탈리아에서 벌어진 재판에서 페루자는 자신의 무죄를 열심히 주장하면서, 자기는 이타적인 동기에서 행동했을 뿐이라고 주장했다(10만 프랑을 요구한 것은 단지 그동안 들어간 비용을 벌충하기 위해서라고 했다). 그는 놀라울 만큼 짧은 형량인 징역 7개월을 선고받았으며, 국가적인 영웅으로 대접받았다. 수많은 선물과 수표와 꽃다발과 음식과 커피 자루와 초콜릿 상자가 끝도 없이 감옥으로 배달되는 바람에, 급기야 감방을 더 큰 곳으로 옮겨야 했다.

비록 페루자는 〈모나리자〉의 절도와 본국으로의 유출이 이타적인 행위였다고 항변했지만, 그건 터무니없는 주장에 불과했다. 페루자는 돈을 벌기 위해서 그림을 훔쳤을 뿐이었고, 이는 레오나르도가 이 그림과 헤어져야 했던 이유와 다르지 않았다. 하지만 절도를 정당화하기 위해 페루자가 한 변명에 대해 대중이 보인 반응은 의미심장하면서도 흥미로웠다. 비록 짧은 순간이었지만, 〈모나리자〉는 고향에 돌아온 것이었다. 이 그림을 보기 위해 길게 줄지어 선 사람들이 느끼는 기쁨은, 엘긴 대리석상°이 반환될 경우에 그리스

° 제7대 엘긴 백작 토머스 브루스(1766~1841)가 1801년부터 1812년까지 그리스의 아테네 파르테논 신전에서 영국으로 가져온 여러 점의 대리석 조상을 말한다. 이후 대영박물관에 전시된 이 유물들은 현재 예술품 약탈 및 반환을 둘러싼 논쟁의 대표적인 사례가 되고 있다. 이 책 12장을 참고하라.

사람들이 느끼게 될 기쁨과 다르지 않을 것이다.

하지만 기쁨도 잠시, 〈모나리자〉는 자신을 입양한 고향으로 돌아가는 여정에 올랐다. 도중에 한두 군데 박물관에서 잠시 걸음을 멈추고, 이탈리아인 수만 명의 감탄을 자아냈다. 지나가는 기차역마다 군중이 몰려들어서, 이 귀부인의 마지막 모습을 지켜보려고 했다. 만약 그녀가 이탈리아를 영영 떠나는 것이라고 한다면, 최소한 작별 인사라도 건네려는, 또는 기념사진이라도 찍으려는 사람들이었다. 길게 줄지어 늘어선 사람들은 대부분 말이 없고 경건했다. 그 모습을 떠올릴 때면, 그로부터 거의 한 세기 뒤에 다이애나 전 황태자비의 시신이 도로를 벗어나서 올소프의 섬에 있는 안식처로 운구되던 모습을 나란히 떠올리지 않을 수 없다.° 그때에도 슬픔에 찬 군중이 그녀의 마지막 여정에 잘 가라는 인사를 건네지 않았던가.

우피치 관장이 보기에, 이 그림은 결코 도난당한 적도 없으며, 심지어 납치당한 적도 없다. 그의 견해에 따르면, 그녀는 단지 도망쳤을 뿐이고, 집으로 돌아오려 시도했을 뿐이다. 그녀는 예나 지금이나 속내를 알 수 없는 귀부인이기 때문이었다. 그 교묘한 르네상스 시대의 미소가 그런 사실을 분명히 보여주고 있다.

절도 동기에 관한 다양하고도 서로 모순되는 이야기 가운데서, 페루자는 이런 주장을 내놓은 바 있다. 즉 처음에는 다른 그림을 훔치려고 루브르에 들어갔는데, 그 앞을 지나던 순간에 그 귀부인이 그를 향해 유혹하듯 미소를 지었다는 것이다. 나를 데려가줘요! 혹시 그녀가 그에게 반한 걸까? 아니면 그녀는 단지 거기서 나갈 방법을 찾고 있었던 걸까? 원치 않는 운명에 처한 여성이라면, 종종 의외의 동반자를 받아들이는 한이 있더라도 거기서 도망치려고 노력하는 법이니 말이다.

° 올소프는 영국 노샘프턴셔에 있는 스펜서 백작 가문의 저택을 말한다. 영국의 왕세자비였던 다이애나 스펜서(1961~1997)가 어린 시절 살았던 집이며, 이곳 호수에 있는 섬에 그녀의 무덤이 있다.

초상화, 진실과 아첨 사이에서

주인에게 버림받은 윈스턴 처칠의 초상화

1954년 11월 30일, 80세 생일을 맞이한 윈스턴 처칠 경은 영국 상하원 의회로부터 축하를 받았다. 웨스트민스터 홀에서 그가 한 연설은 이날에 딱 어울리는 것이었다. 이때 그는 자신의 경력과 업적을 돌아보며 다음과 같이 말했다.

많은 사람들이 친절하게도 해주는 말을 저는 한 번도 곧이듣지 않았습니다. 그 말이란 바로, 제가 이 나라를 고무했다는 것입니다. (……) 그들의 의지는 결연하고도 철저했으며, 그리하여 정복이 불가능한 것으로 입증되었습니다. (……) 사자의 심장을 가진 것은 지구 전역에 거주하는 여러 국가와 민족이었습니다. 저는 단지 포효하라는 신호를 보내는 행운을 누렸을 뿐입니다.

하지만 이 늙은 사자는 지쳐 있었고, 무려 54년 가까이 이어진 정치적 생애가 거의 끝나간다는 사실을 시인했다.

이제 저는 제 여정의 끝에 도달해가고 있습니다. (……) 아직까지는 제가 봉사할 만한 일이 있기를 바랍니다. 그 일이 무엇이든지 간에, 그로 인해 어떤 일이 생기든지 간에, 저는 오늘의 감동을 결코 잊지 않을 것입니다.

그는 이로부터 1년도 지나지 않아 총리직을 사임했지만, 그때부터 마지막까지 10년 동안 《영어권 민족의 역사A History of the English-Speaking People》라는 여섯 권짜리 책을 써내는 정력을 발휘했다. 또한 그는 상당한 수준에다가 (때때로 인상파 화법을 곁들였는데도 불구하고) 약간은 구시대적인 느낌을 주는 유화를 여러 점 그렸는데, 스스로 자기 작품에 상당히 만족했다고 전한다. 뛰어난 초상화도 여러 점 그렸지만, 그는 풍경화를 더 선호했다. "나무는 불평하는 법이 없으니까." 비꼬는 듯한 그의 말을 들고 보면, 그의 초상화 모델들이 종종 화가에게 어떤 말을 했는지 짐작이 간다.

약 2500명의 청중이 참석한 의회의 축하 행사는 BBC 텔레비전을 통해 생중계되었다. 나이 지긋한 총리가 연설하는 내내, 현장의 청중과 텔레비전 시청자들은 이 연설가뿐만 아니라, 실물 크기로 제작한 그의 초상화도 함께 보았다. 이날을 기념하기 위해 의회에서 의뢰한 초상화가 그의 등 뒤 벽에 걸려 있었던 것이다. 이 초상화를 그린 그레이엄 서덜랜드Graham Sutherland는 당시 가장 유명한 화가 중 한 명이며, 대공습 당시 폭격으로 인한 피해를 묘사한 그의 그림은 2차 세계대전의 가장 기억에 남는 이미지 가운데 하나로 손꼽힌다.

처칠의 초상화는 상당히 인상적이어서, 청중들은 연사와 그 뒤에 걸린 그

림 속 인물을 번갈아 보지 않을 수 없었을 것이다. 이 그림에서는 그 주인공에게 아첨하려는 의도라곤 전혀 찾아볼 수 없었다. 오히려 진지한 초상화라면 당연히 그래야 한다는 듯, 어디까지나 '진실'만이 목적이었다. 다시 말해 훌륭한 초상화는 그 주인공을 적나라하게 보여주어야 하는 것이었다. 그림 속의 처칠은 의자에 앉아서, 오른쪽으로 몸을 약간 기울인 (거의 비틀거린다고 해야 할) 상태로 앞을 바라보면서 뭔가 당혹스럽고도 성난 표정을 짓고 있는데, 이는 그의 전성기에 특징적이었던 달변과 쾌활함을 완전히 걷어낸 모습이었다. 그림 속의 처칠은 금욕적인 권위를 드러내며, 그의 머리는 로마 시대 흉상의 기념비적인 성격을 고스란히 보여준다. 이것은 힘이 노쇠해진 것을 안타까워하는, 그리고 씁쓸한 후회로 가득한 노인의 모습이며, 적갈색과 갈색이 주된 색조를 이루었다.

이런 채색에 대해 처칠은 비꼬는 투로 말했다. "색깔에 관해서라면 나는 불편부당한 사람인 척할 수가 없어. 나는 화려한 색깔을 좋아하고, 칙칙한 갈색에 대해서는 진심으로 딱하게 여긴다네."

이 초상화는 주인공의 발목 부분에서 끝나기 때문에, 그가 이제는 움직일 수 없는 사람이라도 된 듯한 인상을 주었다. 마침 그림 바로 밑에 꽃을 장식해 놓고 있어서, 장례식과 비슷한 분위기를 연출했다. 그 이미지를 꼼꼼히 뜯어본 관람객이라면, 이 초상화가 상당히 객관적이라고 인정할지도 모른다. 1951년에 총리로 선출되었을 때, 처칠은 심각한 뇌졸중을 겪었다는 사실을 숨겼으며, 그로부터 3년이 지나는 동안 그는 더욱 노쇠해지고 말았다.

축하 행사가 있던 날, 그는 위풍당당한 모습으로 참석했고, 이날의 연설이야말로 그의 훌륭한 연설들 중에서도 맨 마지막 것이었다. 비록 기력이 떨어졌고, 건강이 급속히 나빠졌지만, 그는 자기 시대가 끝났다는 사실을 순순히 인정하지 않았다. 반면 그 초상화는 (오스카 와일드가 이야기한 '도리언 그레이'

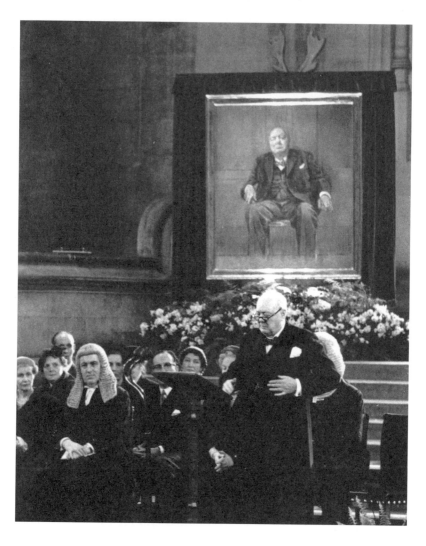

그레이엄 서덜랜드의 음침한 초상화 아래 서 있는 윈스턴 처칠. 처칠은 이 초상화를 끔찍하게
싫어했다.

의 초상화와 마찬가지로) 진실을 적나라하게 드러내고 있었다. 당시 《가디언》의 한 미술 평론가가 한 말을 빌리자면, 우리가 보고 있는 것은 "밤의 그림자에 에워싸인 반동적인 노인네"였다.

처칠의 초상화는 총리의 의원 친구들이 생일 선물로 그레이엄 서덜랜드에게 의뢰한 것으로, 생시에는 그 주인공이 보관하고 있다가, 그의 사후에 웨스트민스터에 걸어놓을 예정이었다. 물론 처칠과 그의 아내는 이미 이 초상화에 익숙해져 있었다. 총리는 1954년 8월부터 11월까지 켄트 주에 있는 자택 차트웰에서 여러 번 모델이 되었던 것이다. 그는 분명히 "까다롭고 다루기 힘든" 모델이었다. 점심에 술을 몇 잔 마시고 나서야 비로소 자기 의자에 축 늘어져 있곤 했으며, 집에서 키우는 개와 있을 때에만 기분이 좋아졌다. 초상화 제작 과정이 그나마 용이했던 것은 처칠 여사가 화가를 좋게 본 덕분이었다. 그녀는 화가를 가리켜 이렇게 말하기도 했다. "매우 매력적인 남자…… 와우!"

그래서 이듬해 10월에 완성된 초상화를 케네스 클라크°의 자택에서 처음 보았을 때 그녀는 그 '진실성'에 매료되었다. 하지만 시간이 조금 지나자 이 초상화가 자기 남편을 "고약하고 잔인한 괴물"로 보이게 만든다고 느꼈다. 이것은 불길한 신호였다. 총리 부인 클레멘타인은 이 위대한 인물의 이미지를 관리하는 것이 자신의 권리이자 임무라고 확신했기 때문이다. 심지어 그녀는 이전에도 월터 시커트와 폴 메이즈가 (각각 1927년과 1944년에) 남편을 묘사한 그림을 파괴한 이력이 있었다.°° 역설적인 사실은 메이즈가 처칠에게 그림 그리는 요령을 몇 가지 알려준 인물이라는 점이다.

처칠은 완성된 초상화를 몇 주 뒤에야 보았고, 그 '악의적인' 묘사에 대해

° 케네스 클라크(1903~1983)는 영국의 미술사가로, 1934년부터 1945년까지 국립미술관 관장을 역임했다.
°° 월터 시커트(1860~1942)와 폴 메이즈(1887~1979) 모두 20세기 영국의 대표적인 화가다.

분개했지만, 그래도 초상화를 선물한 사람들의 마음을 받아들이기로 너그럽게 결정을 내렸고, 다음과 같이 의도적으로 모호한 반응을 내놓았다. "그 초상화는 현대 미술의 주목할 만한 사례입니다. 힘과 솔직함을 조합한 작품이 분명합니다." 비록 현대성modernity이라는 것을 가볍게 일축하지는 않았지만 ("전통이 없다면 예술은 양 떼 없는 목자에 불과할 것이다. 혁신이 없다면, 그것은 시체에 불과할 것이다.") 처칠의 취향은 현대적인 것과 거리가 멀었다. 이 초상화의 이른바 '진실성'에 대한 그의 솔직한 반응은, 그 자세와 표정이 그를 마치 변기에 앉아 용을 쓰는 사람처럼 보이게 만들었다는 것이다. "내가 바보 같아 보여. 사실 그렇지 않은데 말이야."

처칠 부부가 완성된 그림을 그토록 싫어했다면, 왜 그들은 모델을 설 때에 미리 그런 이야기를 하지 않았던 걸까? 제작 과정에서 그들은 분명히 초상화를 살펴볼 기회가 충분히 있었을 텐데 말이다. 이에 대한 답변은, 서덜랜드가 완성한 그림이 차트웰에서 이루어진 습작과는 상당 부분 다르다는 것이다. 여러 차례에 걸쳐 모델 노릇을 하는 과정에서, 총리는 가터 훈작사 예복을 입고 있었으며(완성된 그림은 이와 다르다), 이때 제작된 스케치에서도 그는 온화하고 존경스러운 모습으로 그려져 있다(이 스케치 가운데 상당수는 현재 국립 초상화 미술관National Portrait Gallery이 소장하고 있다). 그러니 처칠은 완성된 그림에 나타난 그토록 고약한 진실성을 (그것을 '진실성'이라고 부를 수 있다고 치면) 차마 예상도 못했을 것이다. 그처럼 불쾌한 초상화 앞에 서서, 게다가 BBC를 통해 생중계되는 행사에서, 그처럼 터무니없이 불쾌한 그림을 선물이랍시고 건네준 동료들에게 감사의 말을 한다는 것이, 총리에게는 짜증스럽고 굴욕적인 경험이었으리라.

도대체 누가 하필 그레이엄 서덜랜드를 처칠의 초상화 제작자로 선정했는지는 나도 모른다. 여하튼 그들은 (무슨 위원회나, 뭐, 그런 것이 아니었을까)

큰 실수를 저지른 셈이었다. 어쩌면 그들이 당대 미술에 관해 아는 것이 너무 없어서, 또는 아는 것이 너무 많아서 그랬을지도 모른다. 둘 중 어느 쪽이든 결과는 같았을 것이다. 다시 말해 미술에 관해서는 무지한 어느 선정 위원회가 다짜고짜 당대의 최고 화가를 선택했을 것이다. 그렇게 함으로써 처칠에 대한 자기들의 애정이 얼마나 깊은지가 드러날 것이라고 생각하면서 말이다. 이와 유사하게, 미술에 관해서는 어느 정도 아는 선정 위원회가 같은 결론에 도달했을 가능성도 있는데, 이 경우는 나름대로의 판단에 따라 선택했다는 차이가 있다. 하지만 어느 쪽이든지 간에 잘못된 것이기는 마찬가지였다.

지금은 그레이엄 서덜랜드의 작품이 깡그리 잊히다시피 했지만 (1980년에 사망한 이래 영국에서는 그의 작품 회고전이 단 한 번도 열리지 않았다) 1951년에만 해도 그의 명성과 영향력은 절정에 달해 있었다. 그는 1952년에 열린 베네치아 비엔날레의 영국 전시관에서 에드워드 위즈워스와 함께 나란히 작품을 전시했으며, 같은 해에 파리의 프랑스 국립박물관에서 회고전을 가졌다. 케네스 클라크의 말을 빌리자면, 당시 파리에서 그는 존 콘스터블 이래 가장 명성을 날리는 영국 화가였다. 어쩌면 이는 영국 회화에 관한 프랑스인의 취향이나 식견이 얼마나 부족한지를 보여주는 증거일지도 모른다. 하지만 영국에서도 그는 당대의 대표적인 화가로 간주되었다. 1961년에 더글러스 쿠퍼Douglas Cooper가 주장한 것처럼, 서덜랜드는 "20세기 중반 영국에서 가장 유명하면서도 가장 독창적인 화가였다. (……) 그 상상력의 미묘함에서나, 그 심상(心象)의 강렬함에서나, 그 터치의 확고함에서나, 어떤 영국 화가도 서덜랜드와 비교할 수 없었다."

서덜랜드가 자신의 예술적 소질에 관해 언급한 내용은 여기서 인용할 만한 가치가 있다. 가시로 장식된 (이런 요소는 로마가톨릭교에서 나온 것이 분명

하다) 그의 뒤틀린 풍경은 불길한 빛 속에서 자연의 뚜렷한 아름다움을 드러 낸다.

> 나는 삶에서 대립자들의 밀접함에 매혹되었다. 다시 말해 이것은 대립자들 사 이의 긴장이다. 즉 불안정하게나마 균형을 잡은 순간이며, 아름다움과 추함, 또는 행복과 불행, 또는 빛과 그늘 사이의 아슬아슬한 차이인 것이다.

이 설명은 그와 동시대에 활동한 화가 프랜시스 베이컨과의 유사성을 암 시한다. 서덜랜드와 베이컨을 비교하는 것은 의외로 보일 수도 있는데, 두 사람은 친구였으며, 어떤 사람은 서덜랜드가 베이컨으로부터 영향을 받았 다고 지적한다. 그런데 혹시 두 사람의 영향 관계가 정반대일 수도 있지 않 을까?

윌리엄 보이드William Boyd는 서덜랜드의 〈바다 절벽의 가시금작화Gorse on a Sea Wall〉(1939)를 언급하면서 ("뒤틀리고 비틀린 유기적 형태가, 또는 '형태들'이 대담 하고 불투명한 색채의 패널 위에서 대략 한가운데에 자리 잡고 있다.") 이처럼 고 뇌를 드러내는 그림이라는 분야에서는 오히려 서덜랜드가 베이컨을 앞선다 는, 그리고 베이컨의 발전에 서덜랜드가 영향을 끼쳤다는, 뚜렷한 증거를 찾 아냈다. 베이컨은 특유의 과장된 태도를 보이며 이런 주장을 일축했으며, 서 덜랜드를 가리켜 이렇게 비판했다. "쩨쩨한 좀도둑에 불과하다. (……) 계집 애 같아서 대단한 절도 행위를 저지를 배짱조차 없을 것이다." 또한 자기 그 림은 서덜랜드에게 빚진 것이 전혀 없으며, 서덜랜드의 초상화는 "색을 칠한 스냅 사진"에 불과하다고 말했다. 미술 비평가 윌리엄 피버William Feaver의 말을 빌리자면, 실제로 동시대 사람들의 눈에 서덜랜드의 그림은 단지 "맛이 간 베이컨"처럼 보였다.

그렇다고 해서 서덜랜드가 초상화가로 유명했던 것도 아니었다. 그가 '최초로' 제작한 초상화로 일컬어지는 것은 비교적 뒤늦은 1949년에 나왔는데, 서머싯 몸으로부터 300파운드에 의뢰를 받아 그린 작품이었다. 완성된 그림은 프로방스에 있는 이 작가의 집인 빌라 모레스크에 한동안 걸려 있었지만, 몸은 이 그림을 더 이상 견디지 못하고 아예 치워버렸다. 그가 품위를 지키려고 애쓰며 한 말에 따르면, 몸은 이 그림을 보는 순간 충격을 받았다. "지금껏 내가 스스로에게서 발견한 것보다 훨씬 더 많은 것들이 여기 들어 있다." 작가 본인보다도 친구들이 더 심한 불쾌감을 느꼈으며, 말 그대로 이 그림을 혐오했다. 작가 겸 풍자화가인 맥스 비어봄은 적어도 서머싯 몸이 캐리커처의 대상이 되는 일은 더 이상 없을 것이므로 다행이라고 비꼬아 말했으며, 초상화가인 제럴드 켈리^{Gerald Kelly}는 이 그림 속의 작가가 마치 상하이 홍등가에 앉아 있는 마담처럼 보인다고 말했다.

하지만 많은 세월이 지나고 되돌아보면, 이 그림에는 결코 부정할 수 없는 개성이 깃들어 있다. 마치 불타버린 듯한 오렌지색 배경 속에서, 서머싯 몸은 등나무 의자에 앉아서 팔짱을 끼고, 오만한 태도로 턱을 불쑥 내밀고 있다. 어깨는 축 처지고 늘어져서 마치 몸이 녹아내리는 듯한 느낌이며, 진홍색 스카프가 여윈 목을 조르듯 감고 있고, 앙상한 긴 손가락은 갈색 재킷 소매에 밖으로 나와 있으며, 표정은 아무도 (심지어 본인조차도) 이해할 수 없이 냉랭하고 화난 표정이어서, 마치 상실과 나이와 노쇠로 인해 당혹스러워하는 듯했다. 서머싯 몸의 말년을 아는 사람이라면, 아마 이렇게 말하지 않았을까. 제대로 그린 그림이라고.

이 초상화는 단순히 외면적인 것뿐만 아니라, 내면의 모습까지 포착함으로써 그 자체가 외관보다는 오히려 본질이 되기를 추구했다. 이런 의미에서 이 그림은 단순히 구상적인 것일 뿐만 아니라 전(前)구상적^{pre-figurative}인 것이

다. 다시 말해 곧 다가올 노쇠와 부패와 분노의 이미지였던 것이다. 이것이 야말로 몸이 훗날 치매 상태에서 보여줄 이미지인데, 그런 이미지에는 사람들이 좋아할 만한 것이라곤 전혀 없었다. 왜 군이 좋아할 만한 것이 있어야 하겠는가? 화가가 약간 신랄하게 말한 것처럼, 이것은 '예술'인데 말이다. 화가의 임무는 모델에게 아첨하는 것이 아니라, 모델의 성격에서 포착된 진실을 정확하게 그려내는 것이다. 서덜랜드는 이 점을 분명하게 밝혀두었다.

오늘날의 사람들은 (최소한 피상적으로나마) 자기 모습이나 타인의 모습이 어떤지에 관한 자기 나름의 견해를 훨씬 더 많이 의식하고 있다. 심지어 자기 모습이나, 자기 모습이 어때야 마땅한지에 관해서도 마찬가지다. 난생처음으로 상당히 진실한 자기 자신의 이미지와 맞닥뜨렸을 때 자기감정을 숨길 수 있는 사람이 있다면, 그건 오로지 신체적 허영심이 전혀 없는 (즉 그림 교육을 받았거나 또는 예외적으로 훌륭한 매너를 지닌) 사람뿐이라는 말에 동의한다.

이처럼 독특한 주장은 온갖 의문을 불러낸다. 과연 무엇을 '상당히'나, '진실한'이나, '자기 자신의 이미지'로 간주해야 한단 말인가? 서덜랜드는 초상화가 아첨을 해야 한다는 (초상화야말로 모델의 부풀려진 자기 이미지와 자기 중요성에 바치는 아첨의 한 형태라는) 생각에 뚜렷한 반감을 드러낸다. 하지만 그렇지 않다. 화가의 의도는 '진실'을 말하는 것이다(그것이야말로 그의 '임무'다). 그리고 진실이란 (비록 기묘하지만 명료한 암시를 통해서) 아첨하는 일인 경우가 드물게 마련이다. 비버브룩 경Lord Beaverbrook은 1954년에 동료들이 역시나 서덜랜드에게 특별 의뢰해서 제작한 초상화를 선물 받고 나서, 이런 말을 남겼을 뿐이다. "이건 정말 터무니없지만, 그래도 걸작은 걸작이군!"

서덜랜드가 그린 초상화치고 (예를 들어 에드워드 색빌-웨스트, 헬레나 루빈

스타인, 케네스 클라크의 초상화도 매한가지이지만) 그 모델을 매력적이거나 편안한 모습으로 (감탄스러운 모습까지는 아니더라도) 묘사한 경우는 단 한 번도 없었다(예외가 있다면 1977년에 자기 자신을 멋지게 그린 자화상뿐이다). 모델들은 하나같이 해부되고, 축소되고, 오그라든다. 모델들은 하나같이 냉랭하고 축소된 눈을 갖고 있으며, (오만을 벗겨내고 육신의 연약함을 드러냄으로써, 아울러 육신의 섬뜩한 유혹과 혐오스러운 측면을 드러냄으로써, 그 배후의 영적 실재를 시험하려는) 가차 없는 기독교적 비전에 의해 일반화된다. 서덜랜드의 그림들은 프랜시스 베이컨이나 루치안 프로이트의 그림만큼이나 잔인하다. 물론 베이컨과 프로이트가 더 뛰어난 화가인 것은 분명하지만, 이 두 사람도 매한가지로 이른바 '인간이 된다는 것'에 비탄과 매료를 동시에 느끼기 때문이다. 이들의 그림에는 좋아할 만한 것도 없고, 따뜻한 것도 없다. 나아가 이들에게서는 화가의 비전 말고는 모델을 존중하는 모습을 거의 찾아볼 수가 없다.

애초에 서덜랜드에게 처칠의 초상화를 의뢰한 사람도 잘만 했다면 되돌릴 수 없는 지경에 이르기 전에 이 초상화를 볼 수 있었을 것이다. 적어도 주위 사람들에게 물어보기라도 했다면, 얼마든지 상황을 파악했을 것이다. 하지만 그들은 그렇게까지 하지 않은 것 같다. 그들의 잘못은 (분명하게도, 그리고 괘씸하게도) 조언을 구하지 않았다는 것이다. 미술계의 조언을 구하지 않은 게 잘못이 아니라, 처칠 본인의 취향에 대해 조언을 구하지 않은 게 문제였다. 차트웰을 방문하는 사람은 누구나 처칠 부부가 현대적인 것에는 관심이 없음을 알았을 것이다. 윈스턴이 소유한 그림들만 (즉 그가 직접 그린 그림이며, 그가 소유한 다른 사람의 그림만) 보아도 이 점을 쉽게 알 수 있었다.

처칠은 미술에 대해 오랫동안 (비록 아주 깊이는 아니더라도) 숙고한 바 있었다. 그림 그리기는 그의 '소일거리' 중 하나였으며, 그가 열중한 취미이자

기쁨의 원천이었다. 다음과 같은 발언은 그가 이 정도의 노력에 만족스러워하는 아마추어였음을 암시한다.

> 그림의 제작과 그림의 창조라는 놀라운 과정은 평생 이 분야에서 숙련된 미술 전문가들에게 맡겨두자. 여러분은 그저 햇빛 찬란한 야외로 나가서, 자기 눈에 보이는 것을 보며 행복감을 느끼면 된다.

처칠은 1915년에 해군성에서 불명예 퇴진한 직후부터 그림 그리기를 시작했다.° 미술을 치료 요법으로 사용한 것일까? 그 순간에 대한 그의 설명은 뭔가 시사하는 바가 있다.

> 매일같이 해군성의 격심한 행정 업무에 시달리다가, 국회의원으로서 좁고도 잘 정리된 임무만 수행하면 되는 변화를 겪고 났더니, 그만 천식이 생겨버렸다. 마치 심해에서 끌어올린 바다 괴물처럼, 또는 너무 갑자기 수면 위로 올라온 잠수부처럼, 압력의 저하로 인해 혈관이 터질 것만 같은 위험에 처했다. 바로 그때 '회화의 뮤즈'가 나를 돕기 위해 찾아와서는 (이는 자비와 친절에서 비롯된 행위일 것이니, 사실 그녀는 나와 아무런 상관이 없었기 때문이다) 이렇게 말했다. "이 장난감들이 너에게 도움이 되었느냐? 어떤 사람들은 이를 즐거워하느니라."

처칠은 1922년에 쓴 에세이 〈소일거리로서의 그림 그리기Painting as a Pastime〉에서 이 시기를 회고했는데, 이 에세이는 《스트랜드The Strand》 지(誌)에 수록되었다가, 1948년에 출간된 같은 제목의 책에도 포함되었다(이 책은 전후에 나온 그의 책 중에서도 가장 인기가 있었다). 같은 해에 그는 왕립

° 윈스턴 처칠은 1911년에 해군성 장관으로 임명되었지만, 1차 세계대전 당시에 갈리폴리 상륙 작전을 주도하다 실패한 책임을 지고 1915년에 장관직에서 물러났다.

미술원의 '하계 전시회'에 참가했으며, 특별 명예 회원으로 선출되었다. 이 호칭은 약간 중의적인 데가 있는데, 어찌 보면 그가 '진짜' 화가는 아니라는 점을 암시하는 듯하다.

그는 1922년에 에세이를 출간하고 원고료로 1000파운드를 받았지만, 그의 아내 클레멘타인은 이 글을 발표하는 것을 반대했다. 자칫 이 글이 전문적인 화가들을 격분시켜서 "당신이 하찮게 이야기될 수 있다"는 (다시 말해 전적인 아마추어로 낙인찍힐 수 있다는) 이유였다. 하지만 비록 처칠이 아내의 조언을 높이 평가하고 종종 따르기는 했지만, 이것이야말로 자신의 '본모습'이었으므로, 그는 굳이 아닌 척 가장하지 않았다. 어쨌든 그는 그림 그리기를 무척 재미있어 했다. "나는 어떻게 하면 그림을 그릴 수 있는지를 설명하려는 것이 아니라, 다만 어떻게 하면 즐거움을 얻을 수 있는지를 설명하려는 것이다."

하지만 처칠은 서덜랜드의 초상화에서 즐거움을 찾지 못했다. 축하 행사가 끝나자, 그 불쾌한 물건은 차트웰로 운송되었다. 그 후 이 그림은 눈에 띄지 않았으니, "두 번 다시 햇빛을 볼 수 없게" 하기로 처칠 여사가 결심했기 때문이다. 그녀의 말에 따르면, 처칠은 평생 이 그림을 싫어했으며, 이 그림은 "그를 심란하게 했다." 결국 처칠 초상화는 세상에 공개된 지 한두 해가 지난 뒤 그녀의 지시에 의해 파괴되고 말았으며, 가족은 1977년에 그녀가 사망할 때까지 이 사실을 외부에 밝히지 않았다.

서덜랜드는 "윈스턴 경이 내 그림을 좋아하지 않았다는 사실은 나도 알고 있었다"고 시인했지만, 그래도 이런 조치는 "반달리즘 행위"라고 반발했다. 이후 처칠 여사가 그 초상화를 불태운 것이 옳은 일이었는지 (또는 그녀가 과연 그럴 만한 권리가 있는지) 여부를 둘러싸고 논란이 벌어졌는데, 대개는 감정적이고 초점 없는 내용이었다. 이 그림이 본래 선물이었으며 나중에는 반

환되어 웨스트민스터에 걸릴 예정이었음을 지적한 경우는 별로 없었다. 즉 처칠 부부는 이 그림의 소유주가 아니었으며, 단순히 갖고 있었다는 사실만 가지고 소유권을 주장할 수는 없었다. 그렇지 않다면 우리는 어떤 물건을 빌리거나 훔칠 때마다 소유권을 주장할 수도 있을 것이다.

설령 처칠 부부가 이 초상화 소유권을 가졌다고 가정하더라도, 여기에는 도덕적으로나 법적으로 몇 가지 문제가 있다. 가장 중요한 문제는 이것이다. 어떤 재산 소유주의 권리는 (그 소유주가 소유한 어떤 것으로부터 이득을 얻을 수도 있는) 대중의 권리보다 우선하는가? 여러분이 소유한 중요한 그림을 파괴할 권리가 여러분에게는 허락되어 있다. 하지만 건물의 경우에는 상황이 만만치 않다. 만약 여러분이 역사적 가치가 높은 건물을 소유하고 있다면, 여러분은 그 건물을 손쉽게 철거하지 못하며, 허가 없이는 크게 변경할 수도 없다. 그 건물은 여러분의 소유이지만, 어떤 면에서는 국가의 소유이기도 하기 때문이다. 그렇다면 예술 작품도 마찬가지가 아닐까?

어쩌면 국회의원들이 클레멘타인 처칠의 유족에게 손해와 비용을 청구하는 일도 가능했겠지만, 실제로 그런 일이 일어날 가능성은 없다. 더 흥미로운 점은, 그레이엄 서덜랜드가 (프랑스 사람이 아니었기 때문에) 이 문제를 직접 따지고 들 수도 없다는 것이다. 왜냐하면 (프랑스의 법률은 예술가의 보전에 대한 권리right of integrity를 명시하는 데 비해서) 영국의 법률에서는 예술 작품의 파괴로부터 예술가를 보호하는 법률이 없기 때문이다. 초상화는 이미 사라져 버렸고, 아무리 분노하고 변호사를 동원해봐야 작품을 복원할 수도 없는 상황이었다.

아니, 완성된 작품에 가까운 모조품을 복구하는 방법에는 오로지 두 가지 가능성이 있다. 첫째, 이 그림을 찍은 사진이 여러 장 남아 있어서, 최소한 그 그림에 관한 기록이 보전되어 있다. 둘째, (더 중요하게는) 서덜랜드가 초

상화를 제작하는 과정에서 완성에 가까운 습작을 여러 점 그려놓았는데, 이 습작들은 현재 여러 수집가와 미술관이 나누어 소장하고 있다(그중 하나가 국립 초상화 미술관이다). 이 습작 가운데 가장 중요한 것은 비버브룩 경이 소장하고 있으며, 1999년에 캐나다 하우스에서 전시되었다. 평론가들은 지금까지 나온 처칠 초상화 중에서도 가장 뛰어날 뿐만 아니라, 그 자체로도 걸작이라고 평가했다. 하지만 처칠의 손자인 (아울러 비버브룩의 대자(代子)이기도 한) 윈스턴은 이 초상화 옆에 서서 사진을 찍자는 제안을 거절했다. 그의 할아버지였어도 마찬가지로 불쾌감을 느끼지 않았을까.

내가 보기에는 이것이야말로 핵심이다. 처칠 초상화는 처칠에게 감사를 표하는 국가의 의뢰로 제작된 선물, 다시 말해 받는 사람을 영예롭게 하기 위한 그림이었다. 그러니 이런 상황에서도 굳이 이처럼 냉정하고도 사실적인 초상화를 그린 것은 서덜랜드의 오판이 아니었을까. 어쩌겠는가, 예술가란 본래 그런 사람들이니 말이다. 그는 차라리 영국 의회의 의뢰를 거절했어야 맞다. 처칠이 한때 맑고 푸른 하늘을 그리려다 성공을 거두지 못했을 때 채택했던 것과 마찬가지로 "조용한 단념"을 택할 수도 있었던 것이다.

나는 여러분에게 이렇게 묻고 싶다. 만약 윈스턴 처칠이 우리의 감사와 존경을 받아 마땅한 인물이라면, 서덜랜드의 초상화가 용인할 만한지 아닌지를 결정하는 것은 결국 처칠에게 (또는 처칠의 아내에게) 달린 일이 아닌가? 이 선물의 목적은 그걸 받는 사람에게 불쾌감을 주려는 것이 아니다. 예를 들어 카이사르가 또 한 번의 원정에서 승리를 거두고 돌아오는 것에 맞춰 선물하기 위해, 로마 원로원이 그의 흉상 제작을 의뢰했다고 가정해보자. 아울러 그 조각가가 진실을 말하는 것이야말로 자기 임무라고 생각한 나머지, 거만하고 야심만만한 폭군의 이미지를 적나라하게 드러내는 흉상을 제작했다고 가정해보자. 개선한 영웅에게 이 (불쾌감을 주는) 이미지를 보여주는 광경

을 과연 상상이나 할 수 있겠는가? 모두들 눈을 휘둥그레 뜨고, 그다음에는 고개를 저을 것이다. 그걸 받는 사람은 이 일을 단순한 실수나 예술적 성실의 표현으로 판단하기보다 오히려 용서할 수 없는 모욕으로 여길 것이다. 그리고 그의 이런 판단은 옳을 것이다.

물론 그레이엄 서덜랜드도 이와 유사한 운명을 맞아야 한다고 바라는 것은 아니지만, 방금 전의 사례에서 언급한 예술가와 마찬가지로 그도 비난을 받을 여지는 분명히 있다. 그가 의뢰받은 그림은 어디까지나 축하하기 위한 것이지, 그가 보는 진실을 그대로 이야기하기 위한 것이 아니었다. 그의 그림은 물론 걸작일지도 모르지만, 처칠 부부가 그림을 파괴한 일은 정당화가 가능하다. 물론 이들 부부가 그런 정당화에 근거해서 그림을 파괴하기로 결정한 점은 유감이지만 말이다(어쩌면 뉴질랜드에서 도난당한 우레웨라 벽화를 되찾는 데 결정적인 역할을 한 제니 깁스와 유사한 인물이 나타나서, 그 그림을 회수해서 웨스트민스터에 돌려줄 필요가 있었을지도 모른다).

나는 언젠가 런던 국립 초상화 미술관에서 열린 강연에서 이렇게 말한 다음, 내 의견에 동의하는지 청중에게 물어보았다. 그 결과 초상화를 파괴한 것은 잘못이라는 의견이 97명이었고, 그런 행동이 정당하다는 의견은 겨우 한 명이었다. 정말 압도적인 승리였다!

그렇다면 혹시 내 생각이 틀린 것일까? 인생은 짧고 예술은 긴 것일까? 바로 이런 생각이 그날 청중의 인식에 영향을 끼치지 않았나 싶다. 처칠이 초상화에 묘사된 자기 모습에 경악했다 하더라도, 대략 200년이란 시간이 흐르고 나면 그는 '그렇게' 보이게 될 것인데, 뭐가 나쁘겠는가? 일반적인 입장은 충분히 공정했고, 내 강연에 참석한 청중의 의견도 어쩌면 맞을지 모른다. 하지만 이 사람은 다름 아닌 '처칠'이었으며, 그 초상화는 그를 영예롭게 드높이기 위해 제작되었음에도 불구하고, 실제로는 그렇지 못했다. 내가 보

기에 이는 중대한 차이를 만들어낸 원인이다.

어쩌면 여러분은 내가 그레이엄 서덜랜드의 작품 대부분을 싫어한다는 점에서 조금 흥분한 듯한 느낌을 받을지도 모르겠다. 이런 내 감정은 단순히 그가 윈스턴 처칠 경에게 보인 불경 때문에 생겨난 것만은 아니다. 내가 워릭 대학 강사로 일하던 시절에, 그곳을 방문한 사람들이 자주 찾는 명소 중에 하나가 새로 지은 코번트리 대성당이었다. 그 자체로는 특별히 대단한 건물이 아니었지만, 감동적이게도 옛날 성당의 폐허 옆에 나란히 세워져 있었으며, 그런 배경이 진지한 분위기를 만들어냈다. 새로 지은 대성당의 제단 위에는 어마어마하게 큰 (가로 24미터, 세로 12미터) 서덜랜드의 태피스트리 〈영광 중의 그리스도Christ in Glory〉가 걸려 있었다.

나는 이걸 보고 큰 충격을 받았으며, 이후에도 여러 번 그곳을 방문했는데 점점 더 싫어졌다. 그건 터무니없는 초상화였고, 혼란스럽고도 꼴불견이었다. 예수의 형체는 몸을 제대로 구부리지 못하고, 앉은 것인지 일어선 것인지 애매하게, 해부학적으로 긴장된 자세를 취하고 있으며, 마치 기저귀처럼 보이는 기묘한 옷을 예복 모양으로 만들어서 걸쳤는데, 거기에다 이 애매한 옷의 하반부는 희한하게도 딱정벌레 껍데기를 닮아 있다.

이 태피스트리가 이처럼 과도한 웅장함을 드러내는 까닭은, 어쩌면 화가가 작게 그린 스케치를 토대로 해서, 다른 작업자들이 크게 확대해서 그린 것이기 때문인지도 모른다. 작은 규모에서는 제법 그럴싸해 보인 그림이, 크기가 커지면서 마치 부풀어 오른 듯 눈에 띄게 되었던 것이다. 가느다란 선은 밧줄 크기로 굵어지고, 작고 미묘한 음영은 커다란 얼룩이 되었다. 결국 미묘함은 완전히 사라졌고, 이 태피스트리는 너무 커서 오히려 그 힘을 제대로 발휘하지 못하는 신세가 되었다.

이 그림을 처음 보았을 때에는 그림 속 주인공이나 화가에 대한 존경 때문

에라도, 비판과 웃음을 억제하려고 필사적으로 노력했으며, 도대체 서덜랜드가 의도한 게 무엇인지 알아내려고 애썼다. 그건 아마도 일종의 '진실'이 아니었을까. 물론 이 태피스트리가 그 크기와 진열 장소 때문에 상당한 힘을 발휘한다는 점은 의심할 여지가 없다. 하지만 서덜랜드의 의도가 무엇이었든지 간에, 그 이미지 자체는 위풍당당한 실패에 불과하다. 관람객에게 불쾌감을 야기함으로써, 새로 지은 대성당이 어쩌면 갖고 있었을지 모르는 얼마 안 되는 미적 힘조차도 오히려 감소시킨다.

만약 이것이 '영광 중의 그리스도'라면, 혹시나 '운이 나쁜 날의 그리스도'와는 아예 마주치지 않는 것이 상책일 듯하다. 만약 코번트리 시민이 어느 정도 분별력이 있다면, 이들은 그 태피스트리를 거절하고 돌려보냈어야 마땅하리라.

처칠 부부의 경우도 마찬가지다.

3

부재와 갈망이 주는 기쁨

제임스 조이스가 9살에 지은 시 〈너도냐, 힐리〉

제임스 조이스가 아홉 살 때 썼다는 시 〈너도냐, 힐리^{Et Tu, Healy}〉는, 어린 아들의 재능을 대견하게 여긴 아버지가 몇 부만 인쇄하여 돌렸기 때문에 현재 인쇄본은 전혀 전하지 않는다. 따라서 이 시의 수준에 관해서 어떤 진지한 주장을 내놓는 것은 무리다. 이 시에 관해서 알려진 것이라고는 다음 몇 행이 전부인데, 이 시의 마지막 부분이 아닐까 싶다.

> 시대의 바위에 기이하게 얹혀 있던 그의 둥지
> 이 세기의 오만한 소음은
> 더 이상 그를 괴롭히지 못하리.

파편에 불과한 몇 줄짜리 시이지만 내게는 특별한 감동을 준다. 마치 어릴

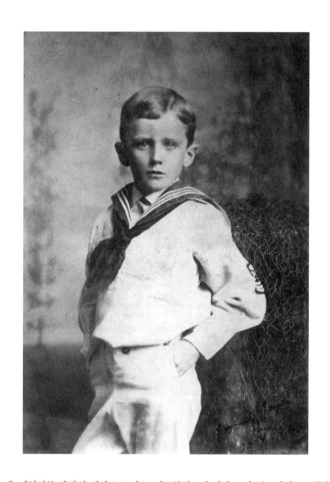

여섯 살 때, 세일러복 차림의 제임스 조이스. 이로부터 3년 뒤에 조이스는 시인으로서의 재능을 드러냈다.

때 듣던 자장가의 일부라도 되는 것처럼 말이다. 아아, 그런데 나는 이 시를 내 머릿속에서 반복되는 (도주와 도박에 관한 재미있는 민요인) 〈시골의 경마^{De Camptown Races}〉 곡조에 맞추고 있는 것이 아닌가 싶기도 하다. 이런 생각을 멈출 수 없는 상황이 되면, 나는 정말 미칠 것만 같다.

> 더 이상 그를 괴롭히지 못하리! 더 이상 그를 괴롭히지 못하리!
> 시대의 바위에 기이하게 얹혀 있던 그의 둥지
> 더 이상 그를 괴롭히지 못하리!
> (반복)

겨우 아홉 살짜리 아이가 지은 시이지만, 당시 어느 누구도 이것을 특별한 재능이라고 생각하지는 않았을 것이다. 왜냐하면 19세기에만 해도 똑똑하고 제대로 학교 교육을 받은 아이라면 누구나 이런 시를 쓸 수 있었기 때문이다. 오스카 와일드도 이런 작품을 줄줄이 써냈으며, 심지어 학교에 다니기 전부터 그러했다.

나는 이렇게 저명한 작가들의 초기 작품들에 지나치게 흥분하는 경향이 있는데, 어쩌면 이것도 마치 루이스 캐럴이 어딘가 부적절한 모습으로 몸을 노출한 어린이들의 사진을 찍기 좋아했던 것과 유사한지 모르겠다. 혹시 이런 문학적 호색 취미에 뭔가 섬뜩한 것이 들어 있다고 해야 할까? 어쨌거나 나는 희귀본 매매업자이며, 따라서 이 시의 공백 부분이야말로 내가 집착할 수밖에 없는 대상이다. 나라면 다른 중요한 시인에 관한 내 지식의 빈틈을 메운다거나, 미처 알려지지 못한 새로운 시인을 찾아내는 것보다, 차라리 이 시의 잃어버린 나머지 부분을 읽는 것에 더 흥미가 동한다. 나는 이 시가 어떻게 시작하는지, 어떻게 전개되는지, 그리고 무엇보다도 이 시가 과연 어떤

[°] 미국의 작곡가 스티븐 포스터(1826~1864)가 1850년에 발표한 곡으로, 우리 귀에도 무척 익숙한 선율이다.

모습인지 알고 싶어 좀이 쑤신다.

　하지만 내가 정말 원하는 것은 그 시를 갖는 것이다. 그 시가 인쇄된 싸구려 브로드사이드°를 말이다. 나로선 실물이 없다는 사실을, 희박하나마 실물이 발견될 가능성을, 그 장래성 없었던 텍스트의 미완성된 사업을 자꾸만 생각하지 않을 수가 없다. 이런 탐욕은 참으로 부끄러운 것이, 여기에는 학문적 차원이나 미적 차원이 전혀 없기 때문이다. 나는 다만 '실물을 소유한 유일한 사람이 되려는 것'뿐이다. 그걸 자랑하기 위해서, 그걸 갖고 온갖 신문과 텔레비전에 나오고 싶어서, 최대한 태연한 얼굴로 그 미숙한 시행을 읽어주고 싶어서 말이다. 젊은 왕의 무덤을 발굴하고 돌아온 하워드 카터가 잃어버렸던 보물을 가져온 것처럼 말이다.°°

　《젊은 예술가의 초상A Portrait of the Artist as a Young Man》의 첫 장(章)에서 우리는 크리스마스 저녁식사 자리에서 벌어진 격렬한 가족 간의 언쟁을 엿듣게 되는데, 비록 소설이기는 하지만 나는 이런 사건이 실제로 벌어졌을 거라고 믿어 의심하지 않는다. 《젊은 예술가의 초상》의 상당 부분은 자전적이며, 인명과 지명과 사건 가운데 상당수는 젊은 조이스의 삶에서 직접 가져온 것이었다. 마침 파넬이 사망한 지 겨우 두 달이 지난 때였고, 그의 죽음을 둘러싼 배경 때문에 조이스의 아버지(사이먼)는 분격해 있었다.°°°

　　"제발, 사이먼, 스티븐 앞에서 그런 식으로 말하지 마. 옳지 않은 일이잖아."
　　"오, 이 녀석이 크면 이 모든 일을 기억하게 될 거야." 댄티가 열을 내며 말했

° 광고지나 포스터처럼 한쪽에만 내용이 담긴 인쇄물을 말한다. 본격적인 의미의 '신문'이 등장하기 이전인 16~18세기에는 브로드사이드 형태의 인쇄물이 대중매체로 이용되었다.

°° 영국의 고고학자 하워드 카터(1875~1939)는 1922년에 이집트 투탕카멘의 무덤을 발굴해서 명성을 얻었다.

°°° 찰스 스튜어트 파넬(1846~1891)은 한때 아일랜드 의회당의 대표로 대단한 명성과 영향력을 발휘했다. 간통과 이혼 등의 추문 때문에 정치적 생명이 끝났지만, 사후에도 아일랜드 민족주의 계열에서는 큰 존경을 받았다.

다. "자기 집에서 하느님이며 종교며 사제들에 관해 들은 온갖 안 좋은 이야기를 말이야."

"그러면 이것도 역시나 기억하게 해야지." 식탁 맞은편에서 케이시 씨가 그녀에게 외쳤다. "사제들과 그들의 졸병들이 파넬을 가슴 아프게 만들고, 그를 무덤으로 몰아갔다는 이야기도 말이야. 저 녀석이 자라고 나면 이것도 역시나 기억하게 하자고."

"개새끼들!" 디덜러스 부인이 외쳤다. "그가 쓰러졌을 때, 그놈들은 등을 돌려서 그를 배신했고, 그를 마치 하수구의 쥐새끼처럼 만들어버렸다. 천박한 개들 같으니! 게다가 그놈들은 그 꼴을 빤히 지켜보기까지 했지! 세상에, 빤히 지켜보기까지 했다니까!"

"그분들은 올바르게 행동한 거야." 댄티가 외쳤다. "자기네 주교들과 자기네 사제들에게 복종했을 뿐이니까! 그분들에게 영광이 있길!"

"음, 정말이지 끔찍스러운 일이야." 디덜러스 부인이 말했다. "올해 들어 우리는 단 하루도 이 끔찍스러운 논쟁에서 자유로운 적이 없었다고 말해야 하다니 말이야!"

다음 장에서 스티븐은 집을 떠나 클롱고스에 있는 학교에 가 있는 동안 이 사건을 회고했고, 이 사건은 그에게 영향을 끼치게 된다.

그는 크리스마스 저녁 식탁에서의 대화가 끝난 다음 날 아침에, 브레이에 있는 자기 책상 앞에 앉아 있는 자기 모습을 보았다. 그는 아버지의 2차 재산세 고지서 가운데 하나의 뒷면에 파넬에 관한 시를 쓰려고 시도했다. 하지만 그의 두뇌는 곧바로 이 소재를 붙잡고 씨름하기를 거부했으며, 그는 곧 포기하고 그 대신 종이 위에 학교 친구들 몇 명의 이름과 주소를 잔뜩 적었다.

이는 지당한 일처럼 보인다. 어린아이의 두뇌는 자신이 열중하는 것을 놔두고 아버지가 골몰하는 문제를 해결하려고 노력하지 않는다. 《젊은 예술가의 초상》에서 스티븐이 처음으로 쓴 시는 그로부터 몇 년 뒤에, 그러니까 청소년기 초에 나온 것이며, 〈너는 열렬한 방식이 싫증나지 않으냐 Are You Not Weary of Ardent Ways〉라는 인상적인 제목의 이 19행 2운체시의 내용 중에는 남에게 빌려온 것이 전혀 없었다. 이것은 "이 세기의" 것까지는 아닌, 청소년기의 열망의 "오만한 소음"을 묘사하고 있으며, 시대의 바위에 기이하게 얹혀 있던 둥지에 있는 은유의 독수리도 전혀 없다.

하지만 조이스는 겨우 아홉 살이었던 1891년에 실제로 예찬시 eulogistic verses 를 썼으며, 이것이 바로 훗날 그의 동생 스타니슬로스가 '파넬 시(詩)'라고 지칭한 작품이다(조이스는 훗날 이 시에 〈너도냐, 힐리〉라는 라틴어 제목을 붙였다). 내가 이 장(章)의 서두에 인용한 시를 기억해낸 장본인임에도 불구하고, 정작 완벽과는 거리가 먼 기억력의 소유자였던 스타니슬로스는 이 시를 가리켜 "억압을 가하는 배신자 팀 힐리 Tim Healey를 향한 통렬한 비난"이라고 묘사했다. 즉 힐리는 "가톨릭 주교들의 명령을 받들어 변절하기에 이르렀고, 파넬의 악랄한 적이 되었으며, 따라서 그 시는 우리 아버지가 밤마다 반쯤 취해서 내놓는 폭언의 소재가 되었던 그 정치적 원한의 반영이었다."

스타니슬로스의 이야기에 따르면, 존 조이스는 아들이 지은 작품을 보고 기뻐한 나머지, "그걸 인쇄까지 했으며, 그 브로드시트를 파넬의 지지자들에게 나누어주었다. 우리 아버지가 그걸 서른 장인지 마흔 장인지 둘둘 말아서 집에 가져오신 것을 보았다." 1000쪽에 달하던 《젊은 예술가의 초상》의 초고는 대부분 분실되었으며, 나머지 원고는 훗날 《스티븐 히어로 Stephen Hero》라는 제목으로 간행되었다. 그런데 스타니슬로스의 기억에 따르면, 그 초고에서 "형은 집에 남아 있던 브로드시트를 언급한 적이 있었다. 즉 어린 스티븐 디

덜러스가 그토록 자랑스럽게 여겼던 것들이 바닥에 찢어진 채 흩어져서, 이 삿짐 옮기는 사람들의 신발에 밟히는" 모습이 1892년에 그의 가족이 블랙록으로 이사할 때의 장면에 등장한다는 것이다.

스타니슬로스의 기억은 그의 아버지 존 조이스도 직접 확증한 바 있다. 홀번에서 율리시스 서점을 운영하는 도서 매매업자 제이크 슈워츠Jake Schwartz로부터 그 브로드시트가 진짜로 있었느냐는 질문을 받자, 그는 이렇게 대답했다. "그걸 기억하냐고요? 내가 왜 기억하지 못하겠습니까? 그걸 인쇄하기 위해서 돈을 낸 사람도 나였고, 그걸 교황님께 한 부 보낸 사람도 나였는데요?" 하지만 그때 이후 서지학 분야의 숱한 사냥꾼들이 바티칸 도서관에 재차 알아보았음에도 불구하고, 그 시의 실물은 아직까지 발견되지 않은 상태다. 십중팔구 거기서도 누군가가 내다버리고 말았겠지만 (설마 그곳에서 별로 중요하지도 않은 짧은 글을 모조리 보관하겠는가. 그것도 간통자이며 죄인인 파넬을 예찬하는 내용으로 교황의 승인을 받겠다고 보내온 작품을?) 혹시나 있을지도 모른다는, 즉 어느 서랍 안에 잠들어 있을지도 모른다는 생각이 여전히 머릿속에 맴돌기만 한다.

만약 여러분이 어떤 보물을 찾고 있다면 반드시 동굴을 탐색하고, 희귀하고 매혹적인 것을 사냥해야 한다(물론 이것이야말로 수집과 매매의 정석이다). 나는 어린 시절부터 수집을 시작했으며, 이때부터 갈망과 사냥이라는, 그리고 열망과 좌절과 때때로의 만족이라는 평생의 패턴을 만들어놓았다. 내가 일곱 살 때인 1951년에 ('바주카' 풍선껌으로 유명한) 탑스 사에서 야구 카드를 팔기 시작했으며, 나는 다른 친구들과 마찬가지로 이 물건에 곧바로 집착하게 되었다. 5센트 주화 하나만 있으면 카드 다섯 장과 납작한 껌 하나를 살 수 있었는데, 이 껌이란 것이 도저히 씹기가 어려울 정도로 딱딱하고 지독하게 설탕이 많다 보니, 대개는 버리게 마련이었다. 우리의 목표는 각자 응원

하는 구단의 선수 25명의 카드를 모두 보유하는 것이었다. 내가 응원하는 구단은 워싱턴 세너터스였는데, 1954년에 우리 가족이 롱아일랜드로 이사 간 다음부터는 브루클린 다저스로 충성의 대상을 바꾸게 되었다.° 탑스는 어떻게 하면 소비자를 유혹할 수 있는지 알고 있었다. 대부분의 카드는 인기 없는 선수들뿐이었고, 우리가 가장 열망하는 카드는 적은 수량만 제작되었다. 그러면 아이들은 껌을 사고 또 사면서, 컬렉션의 공백을 메우기 위해 열심이었다. 아마도 탑스에는 5센트짜리 동전이 산더미처럼 쏟아져 들어왔을 것이다.

내가 원하는 카드는 세너터스의 1루수인 미키 버넌의 것이었는데, 내가 제일 좋아했던 그 선수는 1953년에 아메리칸 리그의 타격 선두를 달리고 있었다. 그의 카드는 워낙 희귀했다. 나는 껌을 사고 또 사면서 다섯 개의 카드를 넘기곤 했는데 역시나 다른 구단, 다른 선수들이었다! 미키는 없었다. 결국 그 카드를 갖고 있던 친구를 열심히 꾀어봤지만 그 녀석은 오히려 나를 약올리기만 했다. 나의 영웅을 내가 얼마나 열망하는지를 알았기에 (카드만 가지면 우리는 카드에 나온 인물과 신기하게도 일체가 되었다) 나중에 더 나은 거래를 위해 써먹을 생각인 모양이었다. 나는 그 녀석을 부추기고, 애원하고, 고함쳤다. 하지만 소용이 없었다. 미키가 있는 곳을 찾아갈 수는 있었지만, 그를 소유할 수는 없었다(여섯 살 때에 나는 최초로 단편소설을 썼는데, 크레용으로 엉성하게 적어놓은 두 줄짜리 작품을 완성하는 데 무려 15분이 걸렸다. 그 작품의 제목은 '미키를 위한 친구A Friend for Mickey'였다. 이때만 해도 이것이 훗날 내 직업적 강박과 어떤 관계가 있는지 전혀 몰랐다).

비열한 내 친구의 허를 찌르기 위해서 (물론 나는 머지않아 그와 절교하게 되었다) 어떤 가게를 찾아갔는데, 그곳은 가격이 움찔할 만큼 비쌌고 선택의

° 워싱턴 세너터스는 1901년에 창단되었으며, 1961년에 연고지를 옮겨 현재의 미네소타 트윈스가 되었다. 브루클린 다저스는 1884년에 창단되었으며, 1957년에 연고지를 옮겨 현재의 LA 다저스가 되었다.

폭도 넓었다. 그 가게는 롱아일랜드의 좁은 동네에서 중고 만화책과 야구 카드를 판매하고 있었다. 내 기억에 가게 주인은 땅딸막하고, 얼굴이 붉고 나이가 많은 남자였는데 지저분한 양키스 셔츠를 입고서, 반백의 긴 머리에 따분한 표정을 짓고 있었다. 얼굴에 여드름이 있었는지는 기억이 나지 않지만, 이런 추억에는 당연히 있어야 할 것 같아서 (나아가 〈심슨 가족〉에 나오는 전형적인 '오타쿠' 코믹 북 가이를 존중하는 뜻에서) 그에게도 몇 개 있었다고 치겠다.

그 끝도 없이 무덥던 여름날 아버지는 나를 차에 태우고 그 가게로 가서는, 내가 축 늘어져서 배회하는 동안 너그러운 얼굴로 지켜봐주셨다. 공기 중에는 먼지가 날아다니고 있어서, 나는 마치 장터에서 사온 금붕어처럼 (그 금붕어도 이름이 '미키'였다) 물속에 들어간 듯한 기분이었다. 혹시 내가 원하는 것을 찾을 수 있을지도 모른다는 기대를 품고, 나는 희귀품을 넣어둔 유리 진열장을 들여다보거나 또는 좀 더 흔한 카드들을 뒤적이고 있었다.

아버지는 아무것도 직접 수집하지는 않았지만 (아버지는 책을 많이 갖고 있었지만, 그걸 강박적으로 정리하기보다는 그저 아무렇게나 쌓아두는 수준이었다) 나의 열성을 보고 재미있어 하셨다. 그래서 우리가 여름을 보내던 할아버지의 방갈로에 갈 때마다, 아버지는 내가 새로 입수한 물건을 기존의 수집품에 더하는 모습을 지켜보곤 하셨다. 내가 오래전부터 갖고 싶어하던 희귀한 카드를 사느라 5달러를 써버렸다는 사실을 알고 할머니는 깜짝 놀라셨다. 나는 그 카드를 침대 옆 탁자에 일주일 동안 놓아두었다가 부러워하는 친구들에게 자랑한 다음, 아저씨한테 얻은 '화이트 아울' 여송연 상자에 넣어두고는, 이후 깡그리 잊어버렸다. 내가 모은 카드를 팔라는 솔깃한 제안도 한두 번 받았는데, 내 보물과 헤어지는 게 싫어 거절했다. 물론 미키의 카드와 바꾸자는 제안이라면 승낙했을 터인데, 그 정도면 공정하다고 보았기 때문이다. 하지만 거래는 이루어지지 않았다. 나는 종종 격분하여 탑스의 꼼수를 비난

했는데, 이건 틀린 말도 아니었다. 시장에 대한 조작은 곧 나에 대한 조작을 의미했다. 입수하기 힘들수록 진짜 수집가는 더욱 안달하는 법이다. 희소성은 필요를 만들어낸다. 갈망이란 그런 것이다.

대부분의 남자아이는 청소년기가 지나면서 이런 유치한 종류의 수집을 그만둔다. 내가 모은 우표며 라이오넬 장난감 기차도 죄다 옷장 서랍 속으로 들어갔으며, 결국에는 그냥 사라져버렸다. 탑스 카드가 들어 있는 여송연 상자도 그냥 사라져버렸다. 나는 우표와 기차를 잃어버린 것을 전혀 아쉬워하지 않았다. 하지만 1952년에 나온 탑스 카드는 나중에 수집 가치가 높은 물건이 되었으므로, 내가 갖고 있던 카드 중에도 가치가 높게 매겨진 것이 분명히 있었을 것이다(내가 1952년의 미키 맨틀 신인 선수 카드를 갖고 있었는지는 기억이 나지 않지만, 현재 그 카드의 가격은 무려 15만 달러에 달한다). 물론 그런 카드의 가치가 높게 매겨지는 이유도 바로 그것이다. 수많은 소년 수집가들은 자기 컬렉션을 애지중지하며 보관해놓는다. 이윽고 한때의 열광적인 수집가들이 대학에 진학하면서 수집 열망 잠복기에 들어가면 (그 잠복기에서 무사히 빠져나오는 사람은 드물다) 엄마들이 청소를 한답시고 컬렉션을 싹 내다버리기 때문이다. 수집은 남자아이가 커가면서 포기하게 되는 것 중 하나다. 성인이 기차 세트를 갖고 놀고, 족집게로 우표를 집어들고, 여전히 미키 버넌의 카드를 찾아다니는 모습에는 뭔가 오타쿠 같은, 또는 코믹 북 가이 같은 구석이 있다. 물론 예외도 있다. 만약 어른이 되어서도 수집 취미를 갖게 된다면, 그 대상은 미술품이나 가구나 깔개나 도자기로 옮겨가는 경우가 많다. 아니면 책일 수도 있는데, 물론 그쪽 방면으로 나아가는 사람이 아주 많지는 않다. 따라서 책 수집가도 아주 많지는 않으며, 이들을 이해하는 사람은 거의 없다.

내가 어쩌다가 희귀본 매매업자가 되었는지는 나도 모르겠다. 그 일이 나

를 덮쳤다고 해야 하나. 야구 카드 가게 주인과의 만남은 전혀 매력적이지 않았으니, 그가 역할 모델이 되었을 리도 만무하다. 그 먼지 자욱한 가게 안에 들어선 사람 중에 과연 이렇게 생각한 사람이 있을까? "나도 저 사람처럼 되고 싶어. 이거야말로 나에게 어울리는 직업이야!"

당시에는 고서 매매업자로 훈련을 받을 수도 없었다. 지금이야 이 분야에 관한 석사MA 과정이 개설되어 있지만, 나로선 그게 굳이 받을 만한 가치가 있다고 생각하지 않는다. 이 분야의 일을 배우려면 닥치는 대로 해보는 수밖에 없고, 시행과 착오를 (특히 나중의 것을 더 많이) 겪어보는 수밖에 없다. 착오에 대해서는 대가를 치르기 때문에, 예를 들어 잘못된 물건을 구입한다든지, 또는 제대로 된 물건을 잘못된 가격에 구입해보고 나면, 누구나 금방 배우게 된다.

옥스퍼드에서 박사학위 논문을 쓰던 시절에, 나는 근처 중고 서점에 자주 들렀다. 급기야 돈이 될 만한 책을 발굴한 다음, 내가 구입한 책을 다른 매매업자에게 이익을 남기고 되팔아서 휴가비를 버는 일이 내게는 일종의 도전이 되었다(그렇게 책을 발굴하는 일을 하는 사람을 '달리기 선수runners'°라고 불렀다). 〈시골의 경마〉에 나오는 가사와 같은 의미다. "밤도 내내 달릴 거야, 낮도 내내 달릴 거야."

〈너도냐, 힐리〉에 관한 글이 사실상 전혀 없다는 점이야말로, 이 작품이 무명에 가깝고 본질적으로 관심을 끌지 못한다는 방증이나 다름없다. 지속적인 고찰도 없고, 단 한 편의 논문도 없으며, 단지 지나가는 것처럼 언급한 것뿐인데, 그나마도 수십 년 전의 것이다. 실현 가능한 거의 모든 주제에 관해 수천 편의 논문이 간행된 바 있는 '조이스 산업Joyce industry' 내에서도, 들여다볼 자료 자체가 충분하지 않은 것이다. 대학 강사로 일하던 시절에 나도 조이스에 관한 강의를 때때로 개설했지만, 〈너도냐, 힐리〉에 관해서는 (그 작

° 고서 매매업계에서 활동하는 '중개업자'를 말한다.

품이 소실되었건, 아니면 발견되었건 간에) 전혀 관심이 없었다. 대신 나는 한때 '서지학적 추리소설'을 구상해본 적이 있다. 거기서 주인공인 러시아의 외교관 겸 애서가는 동성애자라는 사실 때문에 빌미를 잡혀 협박을 당하게 된다. 범인이 요구하는 돈을 마련하기 위해서 그는 급기야 〈너도냐, 힐리〉를 위조하고, 100만 달러를 제시하며 텍사스 대학에 구매 의사를 타진한다.° 절반밖에는 상상해내지 못한 내 작품의 줄거리보다도 '너도냐, 보리스Et Tu, Borys'라는 가제가 더 마음에 들기는 했지만, 아쉽게도 이야기를 더 진행시킬 수는 없었다.

〈너도냐, 힐리〉는 엄밀한 서지학적 의미에서는 유령이 아니지만 내가 보기에는 유령에 가까웠다(여기서 '유령'이란 출간이 예고되기는 했지만, 실제로 간행되지는 않은 책을 말한다). 나는 윌리엄 골딩William Golding의 서지 자료를 정리하는 과정에서 (작가 본인은 물론이고 나 역시 이 프로젝트를 썩 즐긴 것은 아니었다) 그런 유령을 실제로 접한 적이 있었다. 그의 첫 번째 책, 즉 1934년에 영국의 맥밀런 출판사에서 간행된 《시집Poems》의 미국판이 간행되었다는 사실을 알아냈는데도, 정작 실물을 한 권도 찾아낼 수 없었던 것이다. 하지만 서지학적 유령의 경우에는 모호한 부분이 있다. 예를 들어 어떤 책이 출간 예고되기는 했지만 실제 출간되지는 않았던 것인지, 아니면 출간되었지만 그 후에 사라진 것인지, 어떻게 알 수가 있을까?

조이스 전문 서지학자인 존 슬로컴John Slocum과 허버트 카훈Herbert Cahoon은 〈너도냐, 힐리〉에 1A라는 분류기호를 부여했다. 조이스의 책과 소책자 가운데 맨 처음이라는 의미였다(실제로 A라는 분류기호가 부여된 네 가지 작품 가운데 세 가지는 브로드사이드, 즉 소책자였다. 하나는 〈너도냐, 힐리〉이고, 나머지 둘은 〈신앙교리성성The Holy Office〉(1904)과 〈버너의 가스Gas From a Burner〉(1912)라는 작품이다).

° 텍사스 대학은 1960년대에 주 정부의 막강한 재력을 바탕으로 '구텐베르크 성서'와 '셰익스피어 초판 2절판'을 비롯한 각종 희귀본을 열성적으로 수집했으며, 제임스 조이스를 비롯한 현대 작가들의 친필 원고와 관련 자료도 광범위하게 수집했다.

슬로컴과 카훈이 만든 자료는 조이스에 관한 서지학적 질문을 탐구할 때 맨 처음 참고하는 자료임을 고려하면, 이들이 〈너도냐, 힐리〉에 관해서 잘못 알고 있다는 사실은 무척 실망스럽다. 이들은 이 시를 모두 7행 인용하고 있는데, 처음 세 행은 내가 앞에서 인용한 부분이며, 나머지 네 행은 다음과 같이 이어진다.

> 나의 오두막, 아아, 친애하는 낡고 그늘진 집
> 거기서 젊은 시절 나는 종종 운동을 즐겼네,
> 초록의 풀이 가득한 들판 위에서 하루 종일
> 또는 그대의 가슴 그늘에서 잠시 머물렀다네.

이 작품과 관련된 문제라면, 그 최종적인 판단은 스타니슬로스의 《제임스 조이스에 관한 회상Recollections of James Joyce》에 근거해야 옳다. 하지만 이 텍스트를 언급한 곳을 보면, 스타니슬로스가 이 변변찮아 보이는 시행을 파넬에 관한 시의 시행과 합쳐놓은 것이 아니라, 오히려 '떼어놓고' 있음을 알 수 있다. 1930년 11월에 조이스가 해리엇 쇼 위버Harriet Shaw Weaver °에게 보낸 편지를 보면, 그는 위의 4행시를 직접 언급하면서, 《피네간의 경야》에 나오는 (즉 책 속에서 '숀'이 이야기하는) 천사들과 악마의 놀이 대목에서 이 시를 사용할 것이라고, 즉 등장인물이 "내가 사실은 아홉 살 때 썼던 이 감상적인 시를 중얼거리게" 만들 것이라고 말한다. 이 시에 나오는 문장의 엉성함을 보면 적절한 결정 같은데, 왜냐하면 그 문장에서는 단어가 한두 개쯤 빠진 것처럼 보이기 때문이다. 조이스가 위버 양에게 한 말에 따르면, 그 놀이도 그렇고, 그 시도 그렇고, 머지않아 "그가 겪는 치통의 격렬한 아픔 때문에, 그리고 그 직후의

° 문예지 《에고이스트》(1914~1919)의 발행인 해리엇 쇼 위버(1876~1961)는 제임스 조이스에게 《젊은 예술가의 초상》과 《율리시스》를 연재할 지면을 제공하고 단행본 출간에도 자금을 지원하는 등 중요한 조력자로 활동했다.

발작 때문에 잠시 방해를 받을 것"이라고 했다. 이는 문학적인 자기비판의 행위를 상징하는 것인지도 모른다.

아니다. '파넬 시'는 "나의 오두막, 아아"와는 분명히 다르고, 분명히 이보다 더 나은 작품이다. 비록 두 가지 시가 거의 비슷한 시기에 지어졌다 하더라도 말이다. 나는 조이스가 말한 "감상적인 시"의 범주에 〈너도냐, 힐리〉까지 포함된다고는 생각하지 않는다. 왜냐하면 이 시는 전혀 다른 음역(音域)에서 지어진 것이기 때문이다. 따라서 우리가 이 텍스트에 관해 알고 있는 내용중 중 절반 이상은 버려야 한다. 결국 우리의 유령은 이전보다 조금 더 유령 같아진 셈이다.

한 작가의 사망 시점과 그의 중요한 편지며 증정본이며 원고 같은 자료가 시장에 나오는 시점 사이에는 보통 간격이 있게 마련이다. 이런 자료의 주맥(主脈)이 나타나기까지 수십 년이 걸리는 경우도 종종 있다(그런 '주맥'은 바로 작가 자신이나 가까운 친구 및 가족이 갖고 있던 자료들이게 마련이다). 즉 자료를 여러 세대 동안 물려주고 물려받고 하다가, 누군가가 오래된 편지나 원고 가운데 일부를 내다팔아서 프로방스에 별장을 하나 갖는 것도 나쁘지 않다고 결론을 내리는 것이다. 조이스 관련 자료의 최근 매매가를 보면, 실제 가격은 별장 한 채가 아니라, 괜찮은 요트 한 척까지 함께 소유할 수 있는 액수에 달한다.

조이스의 경우에는 30년 동안이나 중요한 원고 자료가 거의 나타나지 않다가, 어느 날 갑자기 그의 편지와 증정본, 작업 노트, 《율리시스》의 각 장(章) 전체 원고, 《피네간의 경야》 원고 자료 등등이 다량으로 쏟아져 나왔다. 이러다 보니 최근에야 이 분야에 발을 들여놓은 사람이라면 이런 자료의 판매가 흔히 일어나는 일이라고 생각하거나 또는 어떤 꼼꼼한 위조범이 마텔로 탑에 숨어서 자료를 위조했으리라고 오해할 법도 하다. 2004년부터

2010년 사이에 아일랜드 국립도서관은 1000만 유로 이상을 투자해가면서 《율리시스》와 《피네간의 경야》의 원고 자료를 구입했다(이 도서관은 그전에는 조이스의 중요한 원고를 전혀 소장하지 못했다). 스타니슬로스 조이스, 존 퀸John Quinn(1920년대에 조이스에게서 《율리시스》의 친필 원고를 구매했던 뉴욕의 변호사 겸 수집가), 폴 레옹Paul Leon(조이스의 친구이며 비서였던 인물) 등이 저마다 보유했던 자료를 매각했기 때문인데, 이들 자료는 조이스의 업적에 관한 우리의 이해를 송두리째 바꿔놓을 만한 것이었다. 뿐만 아니라 파리의 어느 서적 매매업자가 내놓은 원고는 《율리시스》와 《피네간의 경야》의 집필 역사에 관해서도 새로운 조명을 가능하게 해주었다. 내가 들은 바에 따르면, T. S. 엘리엇의 장서에는 조이스가 엘리엇에게 보낸 편지 가운데 이전에는 기록된 바 없었던 것들이 열네 점이나 포함되어 있다고 한다(엘리엇의 장서를 지금까지 열람한 사람은 소수의 학자들뿐이다).

새로운 자료가 많이 발견될수록, 앞으로 더 많은 자료가 나올 것이다. 여기에는 자력(磁力) 같은 것이 작용하기 때문이다. 즉 새로운 발견이 세상에 알려지고 그에 합당한 보상이 이루어지고 나면, 사람들은 자기네 집 다락방을 좀 더 꼼꼼하게 뒤져보고, 어쩌면 지금이야말로 자기가 가진 자료를 매각할 적기라고 생각할 것이다.

그렇다면 최근 들어 조이스 자료가 쏟아져 나오고, 이 사실이 세상에 널리 알려진 덕분에, 혹시 그 보기 어렵다는 〈너도냐, 힐리〉의 실물도 발견될 가능성이 있지 않을까? 만약 그게 어떤 의외의 책상 서랍에서 나오거나, 어떤 오래된 지도책 또는 더블린 전화번호부 사이에 끼워져 있다가 발견된다면? 만약 그게 하나쯤 남아 있다면 ('분명히' 그럴 것이다) 십중팔구 더블린 어디엔가 있을 것이다.

° 마텔로는 나폴레옹 전쟁 시대에 해안을 방어하기 위해 세운 원형 포탑을 말한다. 특히 아일랜드 더블린에 있는 마텔로는 조이스의 《율리시스》에 등장하며, 현재는 '제임스 조이스 기념탑 박물관'으로 개조되었다.

내가 일하는 업계에서 누군가가 이런 '유령' 이야기를 한다면, 그건 곧 '돈' 이야기를 하는 셈이다. 이쯤 되면 여러분도 그 자료를 실제로 발견하면 그 가치가 얼마인지 궁금해질 것이다. 내가 하는 일은 기본적으로 독특한 자료를 매매하는 것이기 때문에, 나 역시 그 자료의 가격을 추산할 수 있어야 마땅하다.

이처럼 잃어버렸다고 알려진 작품이 뜻밖에 발견되었을 경우 작품의 가격은 어떻게 매겨질까? 2006년에 버나드 쿼리치 서점에서는 셸리가 익명으로 쓴 소책자이며, 그동안 '유령'으로 간주되었던 작품인《사물의 기존 상태에 관한 시적 논고Poetical Essay on the Existing State of Things》의 현존 유일본을 판매한다는 공지를 냈다. 특이하게도 이 작품 역시 당시에 고초를 겪던 아일랜드의 언론인 피터 피너티Peter Finnerty를 지지하기 위해 쓴 것이었다. 피너티는 당시 영국 외무부 장관이던 캐슬레이 경이 아일랜드인 죄수를 학대한다며 비난하다가 명예훼손죄로 수감된 상태였다.°

그렇다면 이 작품의 가격은? 쿼리치는 100만 달러를 요구했는데, 이렇게 상징적인 가격이 매겨졌다는 사실만 놓고 보아도, 서점 측에서는 그 가치를 정확히 계산하려고 시도한 것이 아니라 (내가 구상한 소설의 주인공인 위조범 '보리스'의 경우처럼) 어디까지나 임의적으로 가치를 부여했음을 짐작할 수 있다. 만약 제시된 가격이 87만 5000달러였다면, 이는 구매자에게 좀 더 확신을 주었을 것이다. 왜냐하면 이런 가격은 나름의 권위를 드러내는 한편, (제아무리 가짜라 하더라도) 서점 측에서 어떤 근거를 가지고 계산한 듯한 암시를 주기 때문이다.

세상에 알려지지 않은 다른 초기 작품들은 어떨까? 영국의 작가 이블린

° 영국의 정치가 겸 외교관인 '캐슬레이 자작' 로버트 스튜어트(1769~1822)는 1812년부터 1822년까지 외무부 장관으로 재직하면서 나폴레옹 전쟁을 승리로 이끌었다. 아일랜드의 언론인 피터 피너티(1766?~1822)는 1811년에 캐슬레이 경에 대한 비방 혐의로 징역 18개월을 선고받았고, 시인 셸리는 위에 언급한 소책자에서 외무부 장관이 자국 청년들을 유럽 대륙의 전쟁터로 보내 죽게 했다고 비난을 퍼부었다.

위가 열세 살 때 인쇄한 시 〈도래할 세계: 세 편짜리 시〉$^{The World to Come: A Poem in Three}$ Cantos〉는 약 5만 파운드, 미국의 작가 이디스 워튼이 열여섯 살에 간행한 책 《시집Verses》은 약 15만 달러로 알려져 있다. 하지만 둘 다 유일본이 아니라 몇 권이 더 전해지고 있으며, 두 작가 모두 시장 가치로 따지면 감히 조이스에 비교할 바가 아니다. 그렇다면 조이스의 미발굴 작품의 가격도 조이스의 다른 작품과 비교해보아야 마땅하지 않을까? 우선 《율리시스》 초판본 가운데 저자의 서명이 담긴 100부가 있는데, 상태가 좋은 물건은 현재 약 25만 파운드다. 새파란 색깔로 장정된 이 당당한 모습의 책이야말로, 20세기에 출간된 가장 중요한 책들 가운데에서도 수집가들이 가장 열망하는 판본이다. 〈너도나, 힐리〉는 그보다 더 가치가 높다고 할 수 있을까? 물론 저 유명한 소설만큼 아름답거나 중요하다고는 할 수 없겠지만, 그래도 더 희귀한 자료이기는 하다. 왜냐하면 이건 '유령'이기 때문이다.

그렇다면 이걸 누가 구매하려 할까? 내 머릿속에는 개인 수집가도 두어 명 떠오르지만, 그래도 당연히 관심이 있는 쪽은 아일랜드 국립도서관일 것이고, 조이스 연구에 조예가 깊은 텍사스 대학도 구매할 의사가 있을 것이다. 때로는 누군지 알 수 없는 구매자들이 신비스럽게도 경매장에 나타나서, 낙찰 받은 보물을 단단히 움켜쥐고서 어둠 속으로 사라지는 경우도 있다. 예를 들어 스타니슬로스 조이스의 가족이 내놓은 자료가 소더비 경매에 부쳐졌을 때, 전문적인 조이스 수집가가 아닌 어떤 사람이 24만 800파운드에 조이스의 에로틱한 편지 가운데 한 점을 낙찰 받았다. 그 편지는 1909년에 조이스가 아내인 ("나의 열정적인 요부") 노라와 잠시 떨어져 있는 동안 열정을 이기지 못해 써 보낸 것이었다. 이 편지를 구매한 사람이 누구인지는 아무도 몰랐고, 다만 개인 장서를 수집하고 있다고 알려진 〈리버댄스Riverdance〉의 스타 댄서 마이클 플래틀리$^{Michael Flatley}$가 구매했다는 소문만 떠돌았다.˚ 만약

〈너도냐, 힐리〉가 발견되었다고 하면, 그는 에로틱한 편지를 구매했을 때보다 더 흥분하지 않을까?

하지만 실물을 직접 보지 않는 한, 그의 의향이 어떨지는 알 수 없을 것이다. 사실은 아무도 정확히 알 수 없을 것이다. 책이란 것은 (그림과 마찬가지로) 두 손과 눈에 의해 가치가 매겨지는 것이다. 즉 책은 일종의 심적 호소력을, 뭔가 번쩍하는 느낌을 가져야만 한다. 영국의 작가 재닛 윈터슨Jeanette Winterson은 이를 가리켜 "책의 사이코메트리psychometry of books "°°라고 근사하게 표현한 적이 있다. 만약 실물이 나타나서, 원래 모습 그대로 하찮은 작품임이 백일하에 드러난다면, 혹시 신비감도 증발해버리지 않을까?

그러면 이렇게 한번 물어보자. 만약 어떤 책이 경매에 부쳐질 때, 여러분 같으면 이게 얼마에 팔릴지를 무슨 수로 예측하겠는가(물론 경매 낙찰가가 그 책의 진짜 가치를 결정하는 것은 아니다. 왜냐하면 상당수의 물품은 경매에서 낙찰된 직후, 더 높은 가격에 다시 어딘가로 팔려나가기 때문이다). 예를 들어 톰 스텔리Tom Staley라면 어떻게 할까? 그는 현대 문학 관련 자료를 전 세계에서 가장 많이 보유한 텍사스 대학 오스틴 캠퍼스 부설 해리 랜섬 센터Harry Ransom Center의 소장이며, 조이스 전문가다. 따라서 설령 그가 구매자로 나서는 일은 없다 하더라도, 그의 의견은 어떤 책이 얼마에 팔리게 될지를 결정하는 데 어느 정도 기여할 수 있다.

내가 질문을 던지자 그는 특이하게도 선뜻 이렇게 대답했다. "140만 달러." 그의 예상이었다.

"그럼 구매하실 생각이 있는 겁니까?"

그는 나를 흘끗 바라보더니, 눈을 껌벅껌벅하다가 주위를 둘러보았다.

"혹시 진짜 갖고 있는 겁니까?"

° 아일랜드의 무용수 마이클 플래틀리(1958년생)는 아일랜드 전통 춤을 소개하는 공연 〈리버댄스〉(1995)로 유명해졌다.

°° 사이코메트리란 사물을 접촉함으로써 그 이력을 알아낼 수 있다고 주장하는 초능력을 말한다.

내가 실물을 갖고 있을 거라고 생각해주다니, 솔직히 조금 우쭐한 기분이 들면서도 결국 실망시키게 되어 미안한 기분이 들었다.

"물론 우리 대신 그걸 구매해줄 기부자를 찾아야만 하겠지요." 그가 말했다. "하지만 충분히 구매할 수 있을 겁니다."

런던 소더비의 도서 분과 담당자인 피터 셀리Peter Selley는 최근 몇 년 동안 몇 가지 센세이셔널한 조이스 원고 자료 및 편지를 다루어본 경험자였지만, 그라고 해서 가치 산정이 더 용이한 것은 아니었다. 다른 경매인도 거의 마찬가지다. 그가 생각하기에 조이스의 에로틱한 편지 또는 주목할 만한 증정문이 들어간 《율리시스》 정도는 되어야 할 것 같았다. 그렇다면 30만에서 50만 파운드가 되지 않을까? "비록 즉각적인 느낌으로는 그런 물품이 에로틱한 편지보다는 매력이 떨어지는 것 같지만, 개인과 기관을 통틀어 어떤 컬렉션에도 없는 물건이다 보니 큰 관심을 불러일으킬 것이고, 영국은 물론이고 미국에서도 아직 진행 중인 아일랜드 민족주의를 활용할 수도 있을 겁니다." 달리 말하자면 이런 뜻이었다. 실제로 어떻게 될지 누가 알겠는가?

물론 공연한 소란도 있을 것이다. 그 작품을 발굴하고 뿌듯해하는 소유주가 자기 보물을 세상에 공개하는 순간, 흥미로운 아이러니로 인해 그 텍스트는 온전한 상태로 인쇄되도록 허락을 받지 못할 가능성이 있다. 왜냐하면 조이스의 유산 관리인 측의 근면하기 짝이 없는 보호주의 때문이다. 이 경우에 무시무시한 눈으로 세계를 굽어보고 있는 늙은 독수리는 파넬의 유령이 아니라 저 유명한 작가의 손자이자 조이스와 관련된 모든 것을 보호하는 스티븐 조이스가 된다. 그는 워낙 소송을 좋아해서, 심지어 크리스티 경매 회사조차 조이스의 원고를 경매에 부치면서 카탈로그에 도판을 실어야 하는 상황이 되자, 차라리 그 이미지를 흐릿하게 인쇄하기로 했다(마치 그 원고가 구식 누드 사진에 등장한 어느 모델의 음모(陰毛)라도 되는 듯한 느낌이었다). 그리고

생전에 출간된 조이스의 작품들은 이제 저작권 보호 기간이 만료되었지만, 새로 발견된 작품의 경우는 어떻게 될지 아직 불분명한 상태다. 어쨌거나 그 작품은 간행된 것이며 (브로드사이드로 인쇄되었으므로 그렇다고 해야 하지 않을까?) 따라서 저작권 보호 기간이 끝났다고 봐야 할지 모른다. 하지만 과연 '유령'에게도 저작권이 적용되기는 하는 걸까?

걱정 없다. 어차피 소문이 퍼질 테고 ('게코스키가 한 부 갖고 있대!') 나는 내 흥미를 만족시킬 것이며, 빈틈을 메우고 내 '유령'을 사라지게 만들 것이다. 그로 인한 최종적인 효과는 아이러니하게도 그 시에 대한 관심이 사그라지는 것이 될 것이다. 즉 본래의 모습이 마침내 드러나면서 검은 튤립과도 유사한 신비스러움이 사라지는 것이다. 도서 매매업에서 물신 숭배fetish의 대상은 대개 다소 소란이 일어날 만한 가치가 있는 것이게 마련이다.

나도 한때 내 사무실에 (운이 좋게도, 거의 비슷한 시기에) 다음과 같은 물건들을 갖고 있었다. 제이콥 엡스타인이 제작한 T. S. 엘리엇의 녹색 청동 흉상(1951년에 단 여섯 개만 제작한 것 가운데 하나), 아내에게 증정문을 적어놓은 딜런 토머스의 첫 번째 책 《18편의 시18 Poems》("딜런이 케이틀린에게. 사랑을 담아, 화풀이 삼아." 이런 증정문이 맥주인지 눈물인지, 또는 그 양쪽 전부인지에 의해 얼룩진 상태였다), D. H. 로런스의 본인 소장본 《무지개Rainbow》, 에즈라 파운드가 T. E. 로런스에게 보낸 편지(그 내용 중에는 예이츠와 콘래드에 관한 뒷공론도 들어 있다), 실비아 플래스가 열일곱 살 때 연필로 그린 자화상(이 물건들은 이제 모두 사라졌다). 나는 지금도 이런 물건을 보면 감동한다. 이와 같은 물건이야말로 나를 계속 움직이게 만드는 요소이며, 짜증과 잦은 실망에도 불구하고 보물찾기에 의미를 부여해주는 요소다. 이런 것들이야말로 소란을 벌일 만한 가치가 있는 물건이다.

그런데 〈너도냐, 힐리〉는 어떨까? 이 작품의 가치는 물신화(物神化)로서

는 100이고, 물건으로서는 0이다. 이런 사실은 내 생활방식 한가운데 불편하게 숨어 있는 뭔가를 지목해낸다. 즉 무제한적인 보물찾기에는 뭔가 위험한 것이 들어 있는데, 그건 바로 '쓸모없음'이라는 은밀한 느낌이다. 그런데 문득 이런 느낌이 들면, 꼼짝없이 거기 사로잡히고 만다. 이 모든 값비싼 초판본들을 놓고 보면 (그중 상당수는 겉표지가 있는지에 따라, 또는 상태가 어떤지에 따라 가격이 결정된다) 여기에는 어딘지 우스꽝스러운 데가 있지 않은가? 도서 수집가들은 자기 컬렉션을 친구들에게 보여주는 것이 아무 의미가 없다고 종종 이야기한다. 왜냐하면 친구들은 그게 뭔지 이해하지 못하기 때문이다.

그레이엄 그린의 유명한 소설 《브라이턴 록Brighton Rock》의 초판본인데 겉표지가 멀쩡한 거라고? 그래, 뭐……. 하지만 그 책의 가격이 5만 파운드라고 (그것도 어디까지나 '겉표지' 때문에) 이야기하는 순간, 친구들은 그제야 귀를 쫑긋 세운다. 하지만 그 관심의 대상은 가치가 과대평가된 저 물건이 아니라, 오히려 수집가가 앓고 있는 병이다. "뭐라고? 너 미쳤냐?"

적어도 그들은 《브라이턴 록》에 대해 들어보기는 했을 것이고, 어쩌면 읽어보기도 했을 것이다. 그러니 최근에야 발견된 100만 달러짜리 작품이라면서 〈너도냐, 힐리〉라는 낡아빠진 종이쪼가리를 보여준다면 과연 무슨 일이 벌어지겠는가? 그들은 어떤 반응을 보일까? 나는 또 뭐라고 설명할 것인가?

앰브로즈 비어스Ambrose Bierce의 《악마의 사전Devil's Dictionary》에서는 유령을 가리켜 '외면으로 드러난 내면의 두려움'이라고 정의한다. 충분히 일리 있는 말이다. 우리는 죽음을 두려워하며, 시트를 뒤집어쓴 그 허깨비들은 우리의 두려움과 객관적 상관관계에 있기 때문이다. 밤마다 그놈들이 허공을 떠돌며 '우우', '아아' 하고 울어댈 때, 우리는 삶의 덧없음을, 그 짧은 수명을, 앞으로 다가올 기나긴 공허를 상기하게 된다. 〈너도냐, 힐리〉는 내 삶에서 이와 유사한 역할을 했으며, 이와 마찬가지 분위기를 갖고 있다. 그 작품이 두르

고 있는 사슬이 절그럭거리는 소리에, 내 마음속에는 불안에서 비롯된 전율이 느껴진다.° 마치 고서 매매업에 종사한 내 삶 자체가 쓸모없는 추적과 무의미한 목표에 바쳐진 것 같은 기분이 드는 것이다. 마치 돼지가 송로버섯을 찾아서 땅바닥을 킁킁거리며 돌아다니는 듯한 이 일이 정말 가치 없는 것일까?

만약 〈너도냐, 힐리〉가 세상에 다시 모습을 드러낸다면, 내 눈으로 직접 보고 싶고, 우리의 오랜 관계를 다시 조정한 다음, 내 집착을 떨쳐버리고 싶다. 그건 과연 어떤 모습일까? 어떤 제목이 붙어 있을까? 저자 이름은 어떻게 나와 있을까? 내 생각에는 재스 A. 조이스^{Jas. A. Joyce}가 아닐까 싶다. 왜냐하면 그로부터 10년쯤 뒤에 그가 기고한 최초의 기사 몇 편이 바로 이 이름으로 간행되었기 때문이다. 이에 비해 '제임스 조이스'는 아홉 살짜리 아이의 이름치고는 조금 늙어 보인다. '짐 조이스'는 물론 아니다. 비록 가족 사이에서는 이 이름으로 불리곤 했지만 말이다.

만약 그 원고가 모습을 드러낸다면, 우리에게는 과연 무엇이 남게 될까? 단지 희귀한 종이 한 장, 어린 아들이 쓴 시를 자랑하기 위해 아버지가 인쇄한 물건, 그리고 이 감동적인 기념물이 얼마 안 가 이삿짐 나르는 사람들의 구둣발에 짓밟혀 파지가 된 물건이 아닐까. 이것은 나름대로 사랑스러운 물건이며, 그 본성 자체에 상실이 깃들어 있는 물건이기도 하지만, 또 한편으로 일단 발견되고 나면 깡그리 잊힐 만한 내용이기도 하다. 〈너도냐, 힐리〉의 실물이 단 한 부만 발견되더라도, 그것은 더 이상 나의 뇌리를 떠돌지 않을 것이다.

어쩌면 그때가 되면 시대의 바위에 기이하게 얹혀 있던 둥지도 더는 나를 괴롭히지 못할 것이다. 만약 그런 일이 실제로 일어나면 나는 (성미 고약하게도) 오히려 후회해 마지않을 것이다. 상실된 파편이 뇌리에 떠돌고, 때때

° 이 대목에서 저자는 찰스 디킨스의 《크리스마스 캐럴》에서 말리의 유령이 끌고 다니는 쇠사슬에서 나는 소리를 빗대어 말하고 있다.

로 머릿속에서 반복되는 노래 때문에 괴로움을 겪는다 하더라도, 그것이야 말로 추적의 기쁨을 위해 지불하는 가격치고는 적은 셈이다. 제아무리 쓸모 없어 보이는 것을 향한 추적일지라도 말이다. 그 기쁨은 그 그림자에 저항할 수 있을 만큼 강하며, 〈너도냐, 힐리〉의 지속적인 부재는 나를 활기차게 하고 기쁘게 한다. 그것이 우울의 원천이 되지 않는 한은 말이다.

그러니 나는 그 물건이 절대로 발견되지 않기를 바란다. 그냥 상실된 채 있는 쪽이 좋겠다.

하지만 언젠가 나타날 운명이라면, 당연히 그걸 찾아내는 사람은 바로 내가 되었으면 좋겠다.

4

진품과 완벽한 복제품은 무엇이 다른가?

천재 위조범이 만들어낸 〈자유민 선서〉

〈너도냐, 힐리〉의 부재를 어느 정도 평정심과 함께 받아들일 수 있다 하더라도, 나는 지금도 여전히 밖으로 달려 나가 그 실물을 찾아다니고 싶은 유혹을 느낀다. 고서 매매와 수집의 세계, 박물관과 큐레이터의 세계, 감식안과 학식의 세계는 하나같이 그 배후에서 활기를 띠는 어떤 원형에 기반하고 있다. 대개의 인간 활동이 그렇게 이루어진다. 예를 들어 교사에게는 선조의 지혜를 다음 세대에게 물려주는 것이 그런 원형이다. 변호사에게는 정의와 항의가 널리 이용 가능하게 보장하는 것이다. 의사에게는 모두가 건강관리의 대상이라는 것이다.

그렇다면 진지한 희귀 도서 매매업자나 수집가의 경우는 무엇이 원형일까? 보물찾기를 계속해야 한다는 것이다. 이 세상에는 파묻혀버린, 위치를 알 수 없는, 잘못 이해된, 잘못 설명된 물건들이 갖가지 있으며, 그 물건들은

상업적인 가치는 물론이고 문화적인 가치도 가지며, 우리 자신을 이해하는 데 필수적이다. 우리의 임무는 그런 물건들을 찾아내고, 이해하고, 보전하는 것이다.

〈너도냐, 힐리〉는 어디서부터 찾아보아야 할까? 나 같으면 일단 바티칸 도서관에 열람 신청을 하고, 그들이 허락하는 선에서는 무슨 일이든 마다않고 최대한 들쑤셔볼 것이다. 어쨌거나 바티칸에서는 최근에 자기네가 보유한 어마어마한 아카이브$^{archives°}$를 일반에 개방했으니 말이다. 어쩌면 그 안에 있지 않을까? 아니면 나는 어찌어찌해서 아일랜드에서 방영되는 뉴스와 TV에 출연해서, 그 실물을 찾아내는 사람에게 상당한 보상금을 주겠다고 제안할 수도 있다. 100만 달러 정도면 정신을 집중할 만한 사람이 상당히 많을 것이다.

물론 또 하나의 가능성이 남아 있다. 내가 직접 만들어내는 것이다. 나야 '너도냐, 보리스'라는 제목의 추리소설을 써보려고 한때 생각한 적은 있지만, 그런 위조품을 어떻게 만드는지를 알아낼 만큼 변덕스러운 상상력이 더 멀리 펼쳐진 적은 없었다. 그런 일은 얼마나 어려운 걸까? (이에 관해서는 유사한 공상의 멋진 선례가 있다. 즉 도리스 랭글리 무어$^{Doris Langley Moore}$의 1959년 작 소설 《나의 카라바조 스타일$^{My Caravaggio Style}$》을 보면, 바이런의 《회고록Memoirs》 위조본이 시장에 등장하는 내용이 나온다.) 내가 해야 할 일은, 유능하지만 가난에 시달리는 아일랜드인 시인을 한 명 찾아내서 파넬의 죽음에 관한 약간 유치한 모방시를 짓게 하는 것이다. 그런 다음 종이를 구하고 (대략 1890년대 즈음에 간행된 책에서 빈 페이지를 한두 장 뜯어내면 그만이다) 역시나 그 시대 즈음에 사용되던 잉크와 활자를 이용해서 찍어낸다. 인쇄가 끝나고 나면, 완성된 물건을 햇볕 아래 몇 시간쯤 내놓아서 세월의 흔적이 약간 깃들게 한다. 그 위에 흙도 약간 문지른다. 그 출처를 어찌어찌 꾸며내면 ("어느 오래된 더블린 연감

° '기록물' 또는 '기록물 보관실'을 의미한다. 이 책에서는 양쪽 모두를 지칭하는 중의적 의미로 사용되기 때문에 편의상 '아카이브'로 음역했다.

여러분 같으면 이 사람에게서 오래된 필사본을 구입하겠는가? 위조범이자 살인범인 마크 호프
먼의 모습.

속에 들어 있더군요!") 짜잔, 100만 달러 이상 가격이 매겨지는 것은 물론이고, 순풍과 함께 열성적인 구매자도 나타나게 마련이다.

희귀본 및 필사본 업계와 관련된 사람이라면 (즉 매매업자, 수집가, 큐레이터, 경매인 등 누구라도) 가끔은 이와 유사하게 범죄적인 생각을 떠올릴 것이다. 비록 상상이지만 우리는 다른 누군가가 위조forging와 폭식gorging 같은 대죄(大罪)를 저지르고 있다고 항상 가정하며, 오히려 은밀하게 그들에게 감탄해 마지않는다. 그 배짱이며, 솜씨며, 혜안이란! 조용히 학식을 추구하는 것이 대세이고, 상업조차 신중한 고상함을 드러내며 이루어지는 환경에서는 약간의 은밀한 폭력을 상상하는 것도 기분 좋은 일이다. 우리 희귀본 업계 사람들은 항상 서로에게 지나치리만치 친절한 면이 있다. 협박 편지라는 방법을 이용하는 경우도 매우 드물며, 비록 남을 부러워하다 못해 범죄의 수준에 이르는 경우도 있지만, 그렇다고 해서 실제로 사람의 목숨을 빼앗는 일은 드물다.

물론 예외가 있긴 하다. 마크 호프먼Mark Hofmann의 사례가 바로 그렇다. 1980년대의 희귀본 및 필사본 업계에서 도서 매매업자로, 때로는 수집가로 비교적 유명한 인물이었던 호프먼은 괴짜로 간주되었으며, 훗날《뉴욕 타임스》에서는 "학식 있는 시골뜨기"로 묘사되었다. 남 앞에 잘 나서지 않았고, 악수를 할 때면 약간 섬뜩할 정도로 흐느적거리는 느낌을 주었지만, 희귀본 매매업계에서는 제법 환영받는 인물이었다. 그는 주요 도서 전시회에 매우 적극적으로 참가했으며, (어느 희귀본 매매업자의 말마따나) 사람들이 원하는 물건을 "정기적으로 만들어내다시피 하는" 재주가 있었다. 그는 좋은 안목과 좋은 자료 공급원을 가진 것으로 보였고, 그런 매매업자라면 (비록 성격은 호감을 주지 못한다 하더라도) 제법 장사를 잘하게 마련이다. 어쩌면 어리숙한 겉모습이 오히려 이득이 되었을지도 모른다. 왜냐하면 그의 동료나 고객들은

적어도 그가 사기 치지는 못할 거라고 믿었기 때문이다. 그렇다면 이런 카스파 밀크토스트(1920년대의 미국 만화 캐릭터로, 그 원작자의 말을 빌리자면 "순해 빠지고 성깔도 없는" 위인이었다)는 정말로 무해하고 믿을 만한 사람이었을까?

사실 마크 호프먼은 위의 어떤 묘사에도 해당하지 않는 인물이었다(나는 처음부터 카스파 밀크토스트야말로 뛰어난 연쇄 살인마 감이 아닐까 하고 의심했었다). 그리고 그에게는 숨겨야 할 것이 상당히 많았다. 필사본 매매업자이며 위조 감식 전문가인 찰스 해밀턴Charles Hamilton은 그를 가리켜 "지금까지 이 나라에서 배출된 인물 가운데 가장 솜씨 좋은 위조범"이라면서, 씁쓸한 어조로 이렇게 덧붙였다. "나조차도 그에게 속았다. 모두가 그에게 속았다." 이는 호프먼에게는 각별히 즐거운 일이었을 것이다. 왜냐하면 해밀턴의 책《뛰어난 위조범과 유명한 사기 사건Great Forgers and Famous Fakes》은 그가 가장 유용하게 참고한 서적 가운데 하나였기 때문이다. 아마도 호프먼은 그 책에서 많은 것을 배웠으리라.

그는 이 전통에서도 유난히 부각되는 인물이며, 이 분야에서 최고의 위치에 있었다. 만약 '아카데미 최우수 위조범' 부문 상이 있다고 하면, 그의 유일한 경쟁자는 T. J. 와이즈T. J. Wise였을 것이다. 빅토리아 시대 말기의 저명한 서지학자였던 와이즈는 사후에야 주도면밀한 위조범이었다는 사실이 밝혀졌다. 워낙 명성이 자자한 인물이었기에 그를 공격하던 사람들조차도 긴가민가했고, 결국 그는 말년까지도 스캔들에 휘말리지 않고 평온한 삶을 누렸다. 와이즈가 사망한 뒤에야 존 카터John Carter와 그레이엄 폴라드Graham Pollard가 공저한《일부 19세기 소책자의 성격에 관한 논고An Enquiry into the Nature of Certain Nineteenth Century Pamphlets》라는 중립적인 제목의 연구서가 1934년에 출간되었다. 그제야 저 연로한 학자는 사기꾼이며 범죄자였음이 확실해졌다. 하지만 이런 와이즈조차도 호프먼에 비하면 아마추어에 불과했다(와이즈는 주로 소책

자를 위조한 다음, 위대한 영국 시인들의 미발굴 작품이라고 속였다. 예를 들어 매슈 아놀드, 엘리자베스 배럿 브라우닝, 조지 엘리엇, 조지 메러디스, 러스킨, 셸리, 테니슨, 새커리 등의 작품이라고 했다. 이런 소책자 가운데 일부는 완전히 '새로 만든 것'이었고, 일부는 발표 연도를 조작한 것이었다).˚ 와이즈라면 대영도서관에 소장된 셰익스피어의 초판 2절판 가운데 일부를 오려내서 자기가 훗날 판매할 같은 판본의 빠진 부분을 보충하는 짓도 서슴지 않았을 테지만, 그래도 전반적으로 보자면 쩨쩨한 범죄자에 불과했다.

이보다 더 광범위하고 야심만만한 방법을 사용했던 호프먼은 가히 천재에 버금갔으며, 셜록 홈스가 기꺼이 상대했을 법한 악한이었다(제목은 아마 '살인 위조범 사건'이 되지 않았을까). 1954년에 (그것도 진주만 사건의 기념일에) 태어난 호프먼은 독실한 모르몬교도의 아들로 태어나 어린 시절에는 보이스카우트 활동을 했다. 주위의 증언에 따르면 호기심이 많고 활동적인 아이였던 그는 화학과 마술을 좋아했고, 우표와 주화 수집에도 관심을 가졌다. 어린 시절에 관한 그의 설명은 무척이나 매혹적이다.

내가 기억할 수 있는 한 아주 오래전부터, 나는 속임수를 이용해서 사람들에게 감명 주기를 좋아했다. 가장 오래된 일인데, 마법과 묘기를 부린 기억이 있다. 사람들을 속임으로써 나는 힘과 우월감을 느꼈다. (……) 열두 살쯤 되었을 때부터 나는 주화를 수집하기 시작했다. 얼마 후 주화를 변조해서 좀 더 탐나는 물건처럼 보이게 만들어서 다른 수집가들을 속이는 조잡한 방법을 몇 가지 알아냈다. 열네 살이 되었을 때 나는 절대 들킬 염려가 없다고 여겨지는 위조 기술을 터득했다.

˚ 와이즈는 주로 유명 작가의 소품(小品) 중에서도 잘 알려지지 않은 작품의 위조품을 만들어서 위험 부담을 줄였다. 즉 최초 발표 연도가 이미 확인된 작품을 고른 다음, 고서에서 오려낸 옛날 종이에 그 작품을 인쇄해서 소책자를 만들고, 거기다가 최초 발표 연도나 더 빠른 연도를 표시하는 것이다. 그런 다음에 자기가 '발굴'한 이 소책자야말로 그 작품의 진짜 초판본, 또는 수집 가치가 있는 이본(異本)이라고 주장한다. 이런 방법은 단순히 작품 전체를 위조하는 기존의 방식보다 한 발 앞선 것이어서, 희귀본 위조 분야의 혁신으로 평가되기도 한다.

이런 조숙한 관심사와 위조 솜씨, 그리고 그가 친구들과 함께 폭탄 만들기를 즐겼다는 (그리고 사막에서 때때로 폭파 시험을 했다는) 사실을 더해보면, 흥미진진한 미래를 위한 실력과 지표가 모두 한자리에 놓이게 된다. 1973년에 그는 모르몬교회의 의무에 따라 영국으로 건너가 집집마다 돌아다니며 선교하는 일에 종사했다. 하지만 나중의 주장에 따르면, 그는 몇 년 전에 이미 신앙심을 잃었으며, 영국에 간 까닭은 단지 의무를 실천하기 위해서였을 뿐이다. 브리스틀에 머물던 호프먼은 인근 서점을 돌아다니며 모르몬교에 관한 자료를 수집했고, 중요한 골동품 관련 문헌과 저자에 대해 공부했다.

만약 여러분이 위조범이 되려 한다면, 일단은 자기가 아는 것에서부터 시작해야 한다. 짧고도 가망성 없던 의대생 시절을 보낸 다음, 호프먼은 모르몬교 문서 쪽으로, 이어 위조 쪽으로 관심을 돌렸다. 1980년에 그는 킹 제임스 성경을 한 권 입수했고, 그 책갈피 사이에서 예언자 조지프 스미스가 쓴 것으로 보이는 '개량 이집트어' 상형문자 편지를 '발견'했다.° 일부 권위자들은 이것이야말로 모르몬경의 진실성을 입증해줄 자료라고 평가했다. 호프먼은 이 문서를 팔아 2만 달러를 벌었으며, 동시에 명성도 얻었다.

이후 몇 년 동안 그는 모르몬교 관련 위조품이라는 이 풍부한 탄층을 채굴했으며 (여기서 그는 광부인 동시에 석탄 그 자체였다) 모르몬교의 신앙을 확증해주는 문서보다는 오히려 그 신앙을 위협하는 내용의 문서를 판매함으로써 더 높은 수익을 올렸다. 이런 자료의 주된 구매자는 유타 주와 미주리 주의 모르몬 교회였는데, 이들은 워낙 잘 속고, 부유하고, 소유욕이 강하고, 입이 무거웠기 때문이다. 이는 호프먼 같은 사람에게는 상당히 유혹적인 속성들의 조합이 아닐 수 없었다. 그는 "기껏해야 종이 한 장으로 그 신앙의 지도자들을 위협하고 이용할 수 있는" 능력을 자기 내면에서 발견했다고 자랑을

° 모르몬교의 창시자 조지프 스미스(1805~1844)는 이른바 '개량 이집트어' 상형문자로 작성된 고문서를 해독하여 《모르몬경》을 저술했다고 주장한 바 있다. 하지만 오늘날의 이집트 학자들은 스미스가 주장하는 상형문자는 이집트의 상형문자와 아무 연관이 없다고 반박한다.

늘어놓았다. 모르몬교의 고위층은 자기네 신앙을 위협하는 내용의 자료들을 대중의 손길이 닿지 않는 곳에 치워두려 열심이었기 때문에, 훗날 호프먼의 정체가 탄로 난 뒤에도 자기네가 구입한 물품에 대해서 함구했다.

하지만 완전히 새로운 모르몬교 관련 문서를 '발견'하는 데에는 한계가 있었으므로, 사람들은 점차 호프먼에게 의구심을 품었다. 그러니 그로서는 일의 범위를 더 넓히는 것이 합당했을 것이다. 이후 몇 년에 걸쳐서 그는 존 퀸시 애덤스, 대니얼 분, 마크 트웨인, 존 행콕, 에이브러햄 링컨, 폴 리비어, 조지 워싱턴 같은 다양한 인물들의 서명을 자기 펜 끝으로 만들어냈으며, 이를 이용해 고객과 전문가들을 감쪽같이 속였다.

하지만 이 정도로는 충분하지 않았다. 수입이 늘어나면서 지출도 크게 늘어났으며, 호프먼과 그의 아내는 머지않아 (재미있는 아이러니인데) 희귀본 아동서를 수집하기 시작했다. 무엇보다도 향수 어린 동심을 상징하는 물건들을 말이다. 1984년 뉴욕에서 개최된 고서 전시회에서 그는 (아동서 분야에서 미국 최고의 매매업자이며 서지학 분야의 존경받는 권위자인) 저스틴 실러Justin Schiller에게서 책을 잔뜩 사들였다.

빚이 계속 늘어나자 호프먼은 가장 야심만만한 계획을 고안했다. 만약 성공한다면 순수익만 100만 달러에 달할 것으로 예상되었다. 호프먼이 염두에 둔 문서의 원본은 한 부도 발견되지 않았지만, 그런 문서가 실제로 인쇄된 적이 있었다는 증거는 충분했다. 왜냐하면 오래지 않아 다양한 재쇄본이 나타났기 때문이다. 따라서 (〈너도냐, 힐리〉와는 달리) 굳이 그 내용물을 애써 찾아낼 (또는 완전히 새로 꾸며낼) 필요까지는 없었다. 단지 그 내용물을 담고 있는 실물을 하나 만들어내기만 하면 되었다.

이 대담한 계획의 내용물은 겨우 한 쪽짜리였으며, 제목은 〈자유민 선서 Oath of a Freeman〉였다. 1631년에 초안이 작성된 이 청교도 문서는 1639년에 인쇄

업자 스티븐 데이가 처음으로 인쇄했다고 전해진다. 하지만 초판본은 아직까지 발견되지 않았으며, 1647년과 1649년에 나온 다른 판본만이 발견되었을 뿐이다. 그 내용은 다음과 같다.

나는 전능자의 가장 현명하신 의향에 따라서, 뉴잉글랜드 소재 매사추세츠의 총독과 부총독과 보좌관들과 평민들로 이루어진 이 집단의 일원이 되어, 내가 정당하고 합법적으로 위 정부에 복종한다는 것을 자유로우면서도 신실하게 인정하는 바이며, 이에 따라서 그 법률과 헌법에 의해 보호되고 명령되고 통치되도록 내 몸과 재산을 상기 정부에 의탁하는 바이며, 상기 총독과 보좌관들과 그 후임자들에 대해서는 물론이고 이들 및 그 후임자에 의해 합법적으로 만들어지거나 발표되는 법률과 명령과 판결과 선고 모두에 순종하고 따를 것임을 성실하게 약속하는 바이다. 아울러 나는 항상 이 집단 또는 사회의 평화와 복지를 진작하기 위해 실력과 능력이 닿는 선에서 최대한 노력할 것이다. 아울러 나는 상기 집단을, 또는 상기 총독이나 부총독이나 보좌관들이나 이들과 그 후임자들 중 누구라도, 파괴하고 손상시킬 가능성이 있는 것은 무엇이든지 회피하고 방지하기 위해 최대한의 힘과 수단을 이용해 노력할 것이며, 상기 사회에 대해서나 상기 수립된 정부에 반대하여 계획되거나 의도된 난동이나 폭력이나 반역이나 기타 손상이나 악의를 내가 알거나 듣거나 크게 의심하게 될 경우, 이들 및 이들 중 누구에게라도 신속하게 알릴 것이다. 아울러 나는 상기 집단의 법률과 법령에 반대하여 상기 정부를 탄핵하거나 시도할 수 있는, 또는 상기 정부에 대해 어떤 변화라도 만들어낼 수 있는, 어떤 권고나 시도에 대해서도 결코 찬성하거나 동의하지 않을 것이다. 오히려 그런 권고와 시도를 발견하고 억압하고 저지하기 위해 노력할 것이다. 그러니 하느님 저를 도와주소서.

비록 읽기 쉬운 글은 아니지만, 성서와 탄압 때문에 몸을 떨면서, 급기야 야만인과 칠면조 사이에서 불안한 생활을 시작해야 했던 1630년대의 떠돌이 '나그네pilgrim들'에게는 무척이나 감동적인 내용이었을 것이다. 이 선서가 주장하고 요구하는 내용 때문만이 아니라, 이 선서에 누락된 내용 때문이기도 했다.

그로부터 140년쯤 지나서, 미국인에게 삶의 지침서가 될 문서의 초안 작성자들도 이와 유사한 확신을 가졌으며, 차이가 있다면 이들이 더 훌륭한 문장을 구사했다는 것이었다. "우리는 이런 진리들을 자명하다고 주장하는 바이다. (……) 즉 모든 인간은 생명과 자유와 행복 추구의 권리를 부여받았다." 이것은 일반적인 계몽주의의 주장 같지만, 상대적으로 새로운 뭔가를 슬며시 끼워 넣는 (뭐? "행복 추구"라고?) 한편으로, 더 큰 뭔가를 빼버렸다. "모든 인간"이라고? 물론 피부가 갈색인 경우는 제외하고. 그리고 여성도 제외하고. 문제는 없었다. 그거라면 모두들 어느 정도 이해할 것이고, 여러분이 어떤 선언에 더 많은 단서를 집어넣을수록 그 선언은 예외와 반례를 더 많이 두게 되고, 수사적 위력은 더 적어지게 된다.

〈자유민 선서〉는 미국 역사상 중요한 사건의 씨앗이 뿌려진 순간을 상징할 뿐만 아니라, (만약 실물이 발견된다면) 북아메리카에서 인쇄된 최초의 문서라는 점에서 의의가 있다. 이것이 역사적으로 매우 중요한 까닭은 그 내용이 암묵적으로나마 혁명에 관한 문서이기 때문이다. 이 문서는 이 땅의 자유민을 향해 하느님과 매사추세츠 식민지에 대한 충성을 맹세하라고 요구한다. 하지만 놀랍게도 국왕에 대한 충성을 맹세하라고 요구하지 않는다. 결국 이것은 (이런 선서를 맹세하는 사람 모두가 암묵적으로 이해하듯이) 보나마나 '싸우자'는 이야기인 것이다.

호프먼은 만약 적발이 불가능한 위조품을 만들어낼 수 있다면, 최소한 100

만 달러는 벌 수 있다고 계산했음이 분명하다. 그렇다면 어디서부터 시작할까? 호프먼은 운 좋게도 (또한 현명하게도) 확실한 텍스트가 있다고 간주되는 문서를 범행 대상으로 골랐다. 미국 역사의 초기에, 그것도 초보 인쇄업자가 만든 인쇄물들은 약간씩 미묘한 차이가 나게 마련이었지만, 그 무엇도 감히 1639년의 〈자유민 선서〉에 비할 정도는 아니었다. 따라서 일단 텍스트가 있었고, 초판이 발행된 지 겨우 10년 뒤에 나온 다른 인쇄본들을 얼마든지 살펴볼 수 있었으므로, 이제 남은 문제는 종이와 잉크와 디자인뿐이었다. 그리고 유능한 위조범이라면 이 정도 문제야 손쉽게 풀 수 있었다. 하지만 여기에는 물건의 출처라는 또 한 가지 문제가 있었다. 호프먼은 이 물건을 어디서 발견했다고 주장해야 하는 걸까? 즉 이 물건이 그 오랜 세월 동안 어디에 파묻혀 있었다고 설명해야 할까?

후자보다는 전자가 더 해결하기 쉬웠다. 호프먼은 조잡한 모양새의 시험용 위조품을 하나 만들었는데, 비록 제목은 〈자유민 선서〉였지만 내용은 매사추세츠에서 나온 원래 문서와는 전혀 관계가 없는 것이었다. 그는 이 위조품을 가지고 뉴욕에 있는 아거시 서점에 가서 19세기에 나온 무명의 브로드사이드가 잔뜩 들어 있는 서랍 속에 슬그머니 끼워넣었다. 이곳은 범행 장소로는 안성맞춤이었다. 아거시는 워낙 방대한 양의 자료를 보유한 서점이었기 때문에, 호프먼이 위조한 브로드사이드 같은 저렴한 물건은 누가 사가도 서점 직원들이 전혀 기억하지 못했고, (설령 물건을 기억한다 하더라도) 그 출처가 어딘지는 알지도 못했다.

1985년 3월 23일에 호프먼은 그 서점의 서랍에서 (방금 전에 슬며시 집어넣었던) 문제의 브로드사이드를 꺼낸 다음, (특별할 게 없는 다른 물건 몇 가지와 함께) 25달러에 구매하면서 영수증을 직접 손으로 써달라고 부탁했다. 물론 다른 물품도 적어달라고 했다. 이제 그는 〈자유민 선서〉라는 제목이 붙은 브

로드사이드의 정식 소유자가 되었다.

이제 그가 할 일은 〈자유민 선서〉를 희귀본 업계에 소개하는 것이었지만, 그에 앞서 '실물'을 인쇄해야 하는 문제를 해결해야 했다. 그로부터 2주 후에 그는 비로소 가짜 문서를 완성했고, 곧이어 친한 매매업자에게 이 '발견'을 통보했다. 친절한 성품의 저스틴 실러는 이 계획을 성사시키는 데에 필요한 이상적인 들러리였다. 실러는 선량해 보이는 호프먼을 불신할 이유가 없었으며, 오히려 그를 고객으로 유지하고자 열심인 데다가, 자기 전문 분야가 아닌 이 브로드사이드에 대해 의심을 품을 가능성도 적었다. 호프먼은 실러와 그의 동업자인 레이먼드 워프너에게 자기 대신 이 물건을 팔아달라고 요청하면서, 매각 대금이 100만 달러를 넘을 경우에는 그 대금의 절반을 주겠다고 제안했다. 이렇게 해서 두 명의 매매업자를 자기편으로 만들었다(이런 제안은 지나치게 후한 것이었으므로, 한편으로는 그가 매우 어리숙한 사람이라는 증거로 받아들일 수도 있었겠지만, 또 한편으로는 뭔가 수상하다는 경보로 받아들였어야 마땅했으리라).

실러와 워프너는 이 자료의 발견에 대해서는 물론이고, 그 상업적 가능성에 대해서도 무척이나 흥분했다. 하지만 이들은 이 브로드사이드의 진품 여부를 확인하는 것이 필수이며, 이는 장기간에 걸친 과정이 될 것임을 잘 알고 있었고, 최대한 이 과정을 투명하게 만들기 위해 애썼다. 그런데 이 과정에는 한 가지 단서가 붙었다. 즉 호프먼은 이 문서의 소유주로 자기 이름을 굳이 밝히지 않으려 했다. 물론 한 개인이 아거시 서점에서 직접 구매했다는 사실은 밝혀졌으며, 영수증도 증거로 제시되기는 했다. 하지만 영수증에는 구매자의 이름까지 적혀 있지는 않았다.

3월 28일에 워프너는 (이 정도로 중요한 문서라면 구매할 것이 당연하고, 또 소장처로서도 적격인) 의회도서관의 큐레이터 제임스 길리스^{James Gilreath}에게 전

화를 걸었다. 그는 〈자유민 선서〉 초판본을 '상당한 가격'에 (나중에 밝혀진 바에 따르면 무려 150만 달러를 제시했다) 판매할 의향이 있다고 알렸다. 두 명의 매매업자는 이 물건에 관한 협상은 비밀로 진행해야 하며, 물건의 진품 여부는 의회가 직접 확인해보아야 한다는 조건을 제시했다. 길리스는 종이와 잉크 모두에 대해 철저한 검사를 실시했고, 그로부터 6주쯤 뒤에 자기네 조사 요원들이 "위조의 증거를 발견하지 못했다"고 통보해왔다. 나중에 언론에서는 이런 입장을 가리켜 그 문서의 '진품 확인'이라고 잘못 해석했지만, 사실 이것은 단지 잉크와 종이가 1631년이라는 연도와 불일치하지는 않는다는 것이었고, 그 잉크가 실제로 1631년에 그 종이 '위에' 찍힌 것이라는 결론이 나온 것은 아니었다. 하지만 이 보고서는 훗날 호프먼이 주장한 것처럼 그가 '상당히 뛰어난 위조범'이라는 사실을 충분히 입증해주기는 했다.

길리스는 용의주도하게 다른 방면으로도 확인 작업에 나섰다. 그는 워프너와 대화하던 중 그 문서의 소유주는 유타 주에 거주하는 아동서 수집가라는 이야기를 들었다. 몇 번의 신중한 수소문 끝에 마크 호프먼이라는 이름이 드디어 탁자에 오르게 되었다. 유타 주에서 더 수소문한 결과, 호프먼은 "의심스러운 친구들과 교류하는 신뢰할 수 없는 인물"이며, 모르몬교 관련 문서도 상당수 발견한 인물이라는 사실이 드러났다.

이처럼 출처부터가 의심스러웠을 뿐만 아니라, 실물에 대한 의구심도 생겼으며, 게다가 가격도 만만치 않았기 때문에, 6월 5일 의회도서관은 〈자유민 선서〉의 구매 의사를 철회하기로 결정했다. 하지만 악인 특유의 기묘한 순진함을 지닌 호프먼은 이 거래가 이루어질 것이라고 낙관한 나머지, 미리부터 돈을 펑펑 쓰느라 정신없었다. 그는 새로 집을 사고, 급격히 늘어나는 자신의 도서 컬렉션에 새로운 책들을 더했다. 심지어 (친구를 설득한 끝에) 〈자유민 선서〉의 판매 사실을 담보로 삼아 솔트레이크시티 퍼스트 인터내셔

널 은행에서 18만 5000달러를 대출받았다. 하지만 이미 그 문서는 의회도서관을 떠나 실러와 워프너에게 반환된 다음이었으며, 이들은 이 물건을 다른 곳에 팔려고 제안한 상태였다. 이번 상대는 매사추세츠 주 우스터에 있는 미국 고서협회American Antiquarian Society였는데, 〈자유민 선서〉의 기원을 생각해보면 충분히 구매할 가능성이 있었다.

9월 초에 미국 고서협회에서 좋은 소식과 나쁜 소식을 모두 전해왔다. 이들 역시 그 문서가 가짜라는 증거를 제시할 수는 없었지만, 합당한 가격 조건이라면 기꺼이 그 문서를 구입하고 싶어했다. 그런데 이들이 제안한 구입 가격은 겨우 25만 달러였으며, 설령 좀 더 가격을 올린다고 하더라도, 호프먼이 기대한 100만 달러는 불가능해 보였다. 9월 11일, 그 운명적인 날에 그 문서는 결국 뉴욕으로 돌아오고 말았고, 호프먼은 아무래도 가까운 미래에는 구매자가 없을 것이라는 연락을 받았다.

이 소식을 듣고 그는 실로 대담하고 괜찮아 보이는 행동을 감행한다. 그는 '위조품을 또 하나 만들었다.' 물론 뉴욕에 있는 동업자들에게는 알리지 않았다. 대신 솔트레이크시티에서 새로운 동업자들을 (그중에는 그의 처남인지 매형인지도 있었다) 찾아냈다. 아거시 서점에서 받은 영수증도 복제본을 만들어서 두 번째 위조품에 대한 보증서로 삼았으며, 원래 100만 달러가 넘는 가격에 이미 시장에 나왔던 것이라는 사실도 솔직하게 말했다. 뉴욕과 솔트레이크시티에 있는 그의 동업자들이 서로의 존재를 모르는 한, 같은 문서의 두 가지 위조품을 한꺼번에 시장에 내놓는 일은 충분히 가능했다. 그로선 양쪽에 내놓은 물품이 하나였다고 둘러대거나, 또는 (나중의 버전에 따르면) 두 번째 물품도 아거시에서 구입한 것이라고 둘러대면 그만이었다.

어찌 보면 흥미로운 계획이었지만, 어떤 결실이 나오지는 않았다. 왜냐하면 돈이 다 떨어졌기 때문이다. 〈자유민 선서〉를 위조하는 것 말고도 호프먼

은 희귀본과 필사본을 가지고 '폰지 사기' 수법을 써먹고 있었다. 즉 여기저기서 투자를 받은 다음, 그들에게 이자를 지급하기 위해서 또다시 새로운 투자자에게 돈을 끌어오는 식이었다. 이 방법은 처음엔 먹혀들었지만, 머지않아 채무자들이 동시에 독촉을 하면서 그런 교묘한 판매 술책도 더는 소용이 없게 되었다.

이제는 B계획이 필요할 때였다. 즉 뭔가 화려하면서도 시선을 사로잡는 활동을 벌여야만, 호프먼은 물론이고 그의 무너지는 가계 사정에 대한 사람들의 관심을 잠시 동안이나마 돌려놓을 수 있을 것이었다. 즉 이제는 살인을 할 때였다. 어째서 이 일이 그에게 도움이 되리라 생각했는지는 분명하지 않다. 어쩌면 경찰을 바쁘게 함으로써, 또는 채무자들이 다른 일에 정신이 쏠리게 함으로써, 결국 자기에게 도움이 될 수도 있다고 계산했을까? 호프먼은 자신의 사기 행각이 세상 사람들에게 폭로되는 굴욕을 당하느니 차라리 살인범이 되는 게 낫다고 생각했다. "그 희생자들이 바로 그날 교통사고나 심장마비로 죽을 가능성도 있었다"는 것이다.

두 번째 〈자유민 선서〉를 위조한 지 한 달이 지난 1985년 10월 15일, 호프먼은 두 개의 파이프 폭탄을 만들었고, 이를 이용해서 스티브 크리스텐슨과 캐슬린 시츠를 살해했다. 그는 두 희생자와 안면이 있었지만, 무슨 원한이 있는 것은 아니었다. 크리스텐슨은 고문서와 필사본 수집가였고, 그의 아버지는 그 지역의 저명한 사업가로 한때 캐슬린 시츠를 직원으로 고용한 적이 있었다. 범행 하루 뒤에 호프먼은 폭탄을 또 하나 운반하다가 폭발 사고를 일으켰고, 그 바람에 중상을 입었다. 당연한 이야기지만, 경찰은 곧바로 그를 주시하게 되었다.

이제는 호프먼이 단순히 서지학 분야에서 중대한 범죄자일 뿐만 아니라, 사이코패스라는 사실이 분명해졌다. 훗날 호프먼은 만약 매사추세츠의 미

국 고서협회에서 100만 달러에 위조품을 구입했더라면 자신은 굳이 두 사람을 죽이지 않아도 되었을 것이라고 항변했다. 마크 호프먼은 여러 가지 범죄에 대해 유죄를 인정했으며 (그는 처음에 28가지 중죄 혐의로 기소되었다) 따라서 그의 사건은 굳이 재판까지 가지도 않았다. 그는 두 건의 살인, 모르몬교 관련 편지의 위조, 있지도 않은 필사본 컬렉션의 사기 판매 등의 혐의로 유죄 판결을 받았지만, 〈자유민 선서〉의 위조 혐의로는 기소되지 않았다. 저스틴 실러가 갖고 있던 첫 번째 위조품은 끝내 판매되지 않았다. 두 번째 위조품은 유타 주의 사업가 두 명이 15만 달러에 속아서 구입했다. 하지만 두 건의 살인죄로 받은 형량이 더 막중했기 때문에 이 정도의 범죄를 가지고 호프먼을 기소하는 것은 의미가 없었다. 그리하여 우리는 이 시대 최고의 위조범이 그의 가장 유명한 위조품에 대해서는 아무런 처벌도 받지 않았다는 흥미로운 아이러니를 접하게 된 셈이다. 그는 무기징역을 선고받았으며, 훗날 가석방 심사위원회는 그가 석방되는 일은 결코 없을 것이라고 확인했다.

위조는 희귀본 매매업의 역사에서 거듭해서 등장하는 문제다. 왜냐하면 펜을 놀려서 수입을 얻을 수 있는 극소수의 전문가는 저술가뿐이기 때문이다. 물론 화가들도 그렇게 할 수 있다. 저술가가 책을 저술하듯이, 화가도 그림을 그리면 그렇게 할 수 있는 것이다. 하지만 그것은 또한 자발적이고도 우연한 사건이다. 예를 들어 피카소가 식당에서 냅킨 위에 낙서를 한다든지, 헤밍웨이가 자기 책 초판본에 서명을 남긴 경우를 생각해보자. 짜잔. 그 즉시 가치가 생긴다! 영리하기 짝이 없는 버나드 쇼는 한창 명성을 누리던 시기에 자기 서명의 가치를 잘 알았기 때문에, 자택 인근에서 물건을 살 때에는 꼭 자기 서명이 들어간 수표로 지불했다. 상인들이 수표를 현금으로 바꿔서 몇 파운드를 챙기기보다는, 차라리 그의 서명이 적힌 수표를 소중히 간직하는 쪽을 선호한다는 사실을 알았기 때문이다.

나 역시 희귀본 매매업에 종사하던 시절에 위조된 서명이며 증정 문구며 문서를 열댓 번이나 접하고 구매를 거절한 바 있다. 하지만 의심 많고 안목 있는 사람의 눈을 피해 간 가짜 증정문과 서명이 있을 가능성이 있다. 작년에 영국 남부 해안에 살던 한 남자가 초판본 서명 위조 혐의로 체포된 적이 있다(그는 헤밍웨이, T. S. 엘리엇, 그리고 기타 인물의 서명을 위조했다고 한다). 그 위조품 대부분은 제법 그럴싸하면서도 약간 아마추어적이었기 때문에, 도서 매매업자들은 머지않아 가짜를 식별할 수 있었다. 하지만 그런 식견이 없는 구매자들은 지역의 경매에서, 또는 이베이에서, 또는 희귀본 매매 사이트에서 속아 넘어갔으며, 급기야 상당수의 허위 자료가 세상에 퍼져 나가게 되었다.

어떤 책에 들어 있는 증정문이 위조라고 의심될 경우, 여러분이 살펴볼 만한 지표는 필적 말고도 여러 가지가 있다. 만약 그 증정문이 저명한 작가의 것이라면, 그 책의 가치와는 무관하게 그 증정문만으로도 가치를 지니게 된다. 따라서 여러분은 증정문이 적힌 책이 어떤 책인지를 유심히 살펴보아야 한다. 만약 여러분이 이언 플레밍의 서명을 위조하기 위해서 겉표지까지 완벽한 《카지노 로열Casino Royale》의 깨끗한 초판본을 (약 2만 5000파운드의 가격에) 구입한다는 것은 어리석은 일일 것이다. 왜냐하면 초판본의 가격에 비하면, 증정문을 위조해 넣음으로써 생겨나는 부가가치는 기껏해야 새 발의 피일 것이기 때문이다. 여기서의 법칙은, 더 저렴한 책을 (예를 들어 플레밍이 더 나중에 발표한 책 가운데 겉표지가 없는 것을) 구입해서, 증정문을 적어 넣고, 그 결과로 겨우 50파운드짜리 책을 1500파운드짜리로 바꿔놓는 것이다. 만약 여러분의 플레밍 서명이 정말 그럴듯하다면, 그리고 시장에 상당히 훌륭한 위조품이 이미 몇 가지 돌아다닌다면, 그건 땅 짚고 헤엄치기 같을 것이고, 더 많은 위조의 유혹을 느낄 것이다.

하지만 이는 정체성의 본성에 관한 몇 가지 철학적 문제로 귀결된다. 그렇지 않은가? 10대 시절 마크 호프먼은 자기가 변조한 주화에 전문가들조차 속아 넘어갔다는 사실에 희열을 느꼈으며, 따라서 이런 일을 해도 아무 문제가 없을 거라는 결론을 내렸다. 만약 위조품이 실물과 똑같다면, 위조품이 엄격한 검사를 거쳤는데도 실물과 구별할 수 없다면, 결국 위조품이 '곧' 실물이나 다름없는 것이다. 자기가 직접 만들어냈다는 것을 빼면 아무런 차이도 없다. 차이라고는 단지 그 물건의 역사에 들어 있는 것이지, 식별이 가능한 본성에 들어 있는 것은 아니었다.

물론 호프먼은 다른 사람을 속인 것은 물론이고 심지어 자기 자신마저 속인 셈이었고, 그가 조작한 주화는 사실 얼마든지 확인과 폭로가 가능한 수준인 것으로 밝혀졌다. 하지만 만약 그렇지 않았다면 어떨까? 만약 여러분이 원본과 구분이 불가능한 어떤 복제본이나 복제품을 만들어낸다면 무슨 일이 일어날까? 오늘날 재현 기술의 정교함을 고려해보면, 우리는 가장 엄격한 진위 검사조차도 통과할 수 있는 (주화는 물론이고) 예술 작품의 복제품을 만들어낼 수도 있지 않을까?

이런 일이 얼마나 큰 손실을 끼칠지 여부는 여러분의 문화적 관점에 따라 달라진다. 예를 들어 중국에서는 복제가 원본에 대한 경의 표시의 일종으로 간주되어서, 그로 인해 만들어지는 물건이 실제 대가의 작품인지, 아니면 그를 존경하는 추종자의 작품인지는 문제가 되지 않았다고 전한다. 서양의 전통에서도 저명한 화가들은 종종 별도의 작업장에다 숙련된 장인(匠人)들을 고용하여 이들에게 대형 회화의 여러 부분을 나누어 작업하게 했다. 그럼에도 저명한 화가는 그 회화를 자기 작품이라고 기꺼이 내세웠다. 미술사가들은 이런 사실을 잘 알고 있다. 따라서 지금도 (예를 들어) '루벤스의 작품'이라고 말하는 그림 중에는 다수의 화가들이 합작한 작품이 종종 있으며, 이

경우에 루벤스는 일을 가장 적게 한 사람이라는 사실을 분명히 알고 있다. 심지어 그가 그린 부분은 손이나 얼굴뿐인 경우도 있다.

그렇다면 우리가 예술 작품을 보며 감동을 받는 까닭은 무엇일까? 단순히 '사물 그 자체' 때문인 것은 아닐까? 그게 아니라면, 우리는 〈모나리자〉의 완벽한 복제품을 진품 못지않게 만족스럽게 받아들이든가, 아니면 예술품의 개념에는 그 물품 자체의 역사도 포함되어야 할 것이다. 〈모나리자〉의 진품이 완벽한 복제품보다 더 선호되는 까닭은, 그것이야말로 레오나르도 다 빈치가 그린 그림이기 때문이며, 그 작품에 대한 우리의 반응 가운데 일부는 이런 사실에서 비롯된다. 같은 맥락에서 어떤 작품의 출처를 이해하는 것은 미적 경험의 '필수적인' 요소다(즉 미적 경험은 출처 문제와 무관하지 않은 것이다). 출처라는 요소를 제거하고 나면, 진품과 똑같아 보이던 복제품은 뭔가 그만 못하고 처지는 것처럼 느껴진다.

이것이 암시하는 바는, 예술 작품에 대한 '미적' 반응의 틀을 잡기 위해서, 우리는 그런 예술 작품이 진짜인지 아닌지를 알 필요가 있다는 것이다. 만약 내가 여러분 앞에 두 개의 '똑같은' 〈모나리자〉를 꺼내놓는다고 하면 (둘 중 하나는 레오나르도가 그린 그림이다) 여러분은 면밀한 검토 끝에 두 가지 그림에 똑같이 감탄하게 될 것이다. 하지만 이 가운데 A그림은 복제품이고 B그림은 진품이라는 사실이 밝혀지고 나면, 여러분은 어떤 그림이 다른 그림보다 더 낫다고 말할 '미적' 이유를 전혀 갖지 못하게 된다. 하지만 여러분은 이것이 저것보다 더 낫다고 말할 것이고, 그건 당연한 일이다. 설령 이 그림들을 아무렇게나 뒤섞어놓아서 더 이상 이것과 저것을 구분할 수 없다 보니, 여러분이 이런 결정을 옹호하기가 힘들다 하더라도 마찬가지일 것이다.

"나는 어쨌든 레오나르도 다 빈치가 그린 그림이 더 좋아." 여러분은 이렇게 말할 것이다. "그게 둘 중 어느 것이든 말이야. 복제본도 정말 감탄스럽지

만, 그래도 진짜보다 못해. 그건 외양 때문이 아니라 거기에 담긴 역사 때문이지."

이는 심란한 결론이지만, 나로선 이를 피해 갈 방법을 알지 못한다.

5

화형당한 시인의 사생활

벽난로가 삼킨 바이런 경의 회고록

2003년 가을 테이트 갤러리 아카이브로부터 몇 가지 자료를 감정해달라는 요청을 받았다. 화가 존 파이퍼John Piper의 스케치북을 포함해 문제의 자료가 보관되어 있는 곳은 런던 중심부 알버말 스트리트에 자리 잡은 존 머리 출판사였다. 나야 당연히 그 요청을 기꺼이 수락했지만, 재미있는 작업이 될 것이라는 기대는 하지 않았다.

실제로 내가 발견한 것은 파이퍼가 재현한 교회, 폐허, 풍경 등 하나같이 맥 빠지고 낭만화된 모습이었으며, 이른바 '영국다움' 중에서도 가장 지루하고 감상적인 모습을 연상시켰다. 물론 파이퍼라면 서덜랜드의 그림을 보고 나서 해독제 역할을 할 수도 있겠지만 (그의 자연 세계에는 지독한 난해함이 별로 없었으니까) 그것만으로는 그를 추천할 만한 충분한 이유가 되지 못한다. 나는 차라리 서덜랜드 쪽이 더 낫다고 본다. 적어도 그는 자세히 주의를 집

중할 필요가 있는, 그리고 논란을 일으킬 만한 가치가 있는 이미지를 제공하니까.

알버말 스트리트에 있는 머리 출판사의 건물은 나도 가본 적이 없었다. 영국에서 가장 오래되고, 가장 유명한 (그리고 가장 예찬을 받는) 출판사 가운데 하나인데도 말이다. 현재 생존한 존 머리와 그의 유능하면서도 매력적인 아내 버지니아는 이 회사를 운영하는 머리 가문의 사람으로는 7대째다. 머리 출판사는 1768년에 설립되었으며, 알버말 스트리트에서 사업을 시작한 지 200년 가까이 되었다. 《차일드 해럴드의 순례Childe Harold's Pilgrimage》로 돈을 벌어 이 건물을 구입했다는 이야기가 있지만, 실제로 머리는 이 건물을 구입하기 위해 자사의 가장 가치 높은 도서 세 가지의 판권을 담보물로 내놓아야만 했다. 첫째는 런델 여사Mrs. Rundell의 요리책, 둘째는 스콧의 소설 《마미온Marmion》, 셋째는 유명한 정기간행물 《쿼털리 리뷰Quarterly Review》였다. 몇 세대에 걸쳐서, 존 머리는 18세기와 19세기의 가장 위대한 저술가와 사상가 가운데 상당수의 저서를 펴냈다. 토머스 맬서스, 바이런 경, 월터 스콧 경, 제인 오스틴, 찰스 다윈, 데이비드 리빙스턴, 허먼 멜빌이 대표적이다. 이런 위대한 작가들의 명단은 끝도 없다.

파이퍼의 스케치북이 보관된 지하실로 안내되기 전에, 나는 이 건물의 주인과 대화 나눌 시간을 넉넉히 가졌다. 머리 부부는 항상 여유로운 듯 보였는데, 전혀 서두르지 않았고, 그렇다고 해서 성의가 없거나 겉치레인 것도 아니었다. 이런 행동은 단순히 흠 하나 없는 예절의 결과물만은 아니었다. 그보다는 바로 이 건물 안에서, 여러 세대에 걸쳐서 신사다운 출판을 하는 과정에서 체득한 가풍에서 나온 것이었다.

머리 부부는 알버말 스트리트가 내려다보이는 이층의 앞쪽 방을 구경시켜 주었다. 웅장하다기보다는 품위 있는 전형적인 조지 시대의 응접실로 편안

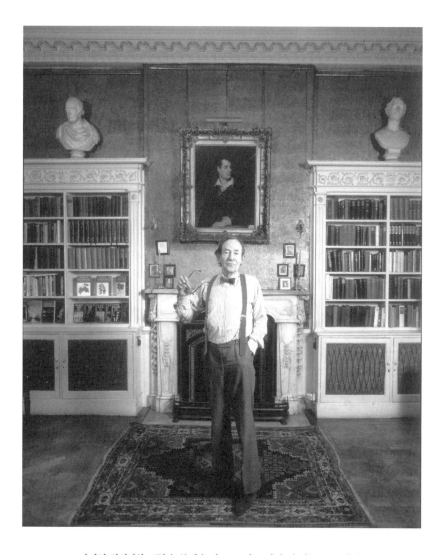

바이런 경의《회고록》을 불태운 바로 그 난로 앞에 서 있는 조크 머리.

한 안정감을 주었으며, 왼쪽 벽에는 벽난로가 설치되어 있었다. 여름이라 벽난로 안에서는 마음을 포근하게 해주는 불길은 타오르지 않았지만, 추운 겨울 오후에 제인 오스틴이나 찰스 다윈이 그 앞에 서서 몸을 따뜻하게 녹이는 모습을 상상할 수 있었다. 하지만 이 벽난로로 말하자면 일반적인 통념의 아늑한 벽난로가 아니었다. 벽난로를 가리켜 "악명 높다"고 말하는 것이 가능하다면, 이것이야말로 그 표현에 딱 어울리는 벽난로일 것이다.

"여기서 무슨 일이 있었는지는 물론 알고 계시겠지요." 머리 씨는 이렇게 말하면서도, 문장 끝을 올리지 않았다.

나야 물론 알고 있었다. 1824년 5월 17일에 바이런 경의 두 권짜리《회고록》원고가 바로 이 벽난로에서 불태워졌다. 그 평범하기 짝이 없는 난로 쇠창살 안을 들여다보고 있으니, 나도 모르게 상상의 나래를 펼쳐보고 싶은 기분이었다. 불길을, 종이가 열을 받다가 서서히 그을리기 시작하는 것을, 곧 이어 불이 붙더니 빛을 내며 활활 타오르는 모습을 눈앞에 그려보고 싶었다. 오그라드는 종잇장을 바라보면서, 그 원고를 망각에 맡기기로 한 결정을 돌이킬 수 없는 상황에서, 벽난로 주위에 둘러앉은 사람들이 느낀 복잡한 감정이 어떤 것이었을지 재구성해보고 싶었다.

하지만 햇볕이 좋은 날, 이렇게 따뜻하고도 볕이 잘 드는 방에서, 바이런의 전기 작가인 피오나 매카시Fiona MacCarthy의 말마따나 "문학의 역사에서 가장 유명한 희생 장면"을 재구성하기 위해 상상을 동원하는 것은 불가능했다. 사실 매카시의 말은 과장된 것이긴 하나, 바이런의 전설에는 어쩐지 잘 어울렸다. 그의 전설에서는 모든 것이 굵은 글자로 적혔으며, 모든 것이 최고의 중요성을 지녔으니까.

한 원고가 불길 속에서 맞이한 죽음을 생각하다 보니, 다른 여러 가지 원고가 맞이한 죽음을 떠올리게 되었다. 왜냐하면 이 세상에는 불길 속에서 사

라져간 위대한 문학 작품들의 기나긴 전통이 있기 때문이다. 저자 자신이 그런 파괴를 자행하는 경우도 종종 있는데, 예전에 원고를 불에 태우는 것은 오늘날로 치면 '삭제' 키를 누르는 것이다. 제임스 조이스는 희곡 한 편과 《스티븐 히어로》의 처음 몇 부분을 불에 태웠고 (그중 몇 장은 그의 동생이 구해냈다) 제러드 맨리 홉킨스는 초기 시 가운데 상당수를 불태워버렸다. 이런 행동에는 전혀 문제가 없어 보이는데, 후세에 남길 작품과 폐기할 작품을 결정하는 것은 어디까지나 저자의 특권이기 때문이다.

문제가 되는 것은, 이런 파괴 행위가 다른 사람에 의해 이루어질 때다. 이런 일은 유언 집행인이나 친척에 의해 이루어지는 경우가 빈번하다. 이들은 저자의 평판을, 그리고/또는 자기네 관계에 대한 감정을 보호하는 데만 관심이 있기 때문이다. 사드 후작이 사망하자마자 그의 아들은 아버지가 남긴 수많은 미발표 원고를 모조리 불태웠다. 물론 그때까지도 사드 후작에게 보호할 만한 좋은 평판이 남아 있었다고 생각하기는 힘들지만 말이다. 리처드 버턴의 미망인이 《향기로운 정원The Perfumed Garden》의 번역 원고를 불태운 것에 대해서도 우리는 똑같은 기분을 느낄 수 있다. 그 작품으로 말하자면 오늘날의 기준에서는 오히려 평범한 편에 속하는 반면, 저자의 이름은 지금도 여전히 동양의 에로티카와 결부되어 언급되기 때문이다.

더 흥미를 자극하는 것은 루이스 캐럴의 친척들이다. 이들은 어린 여자아이들에 대한 성적 느낌이 다분한 사진을 제작한 것으로 유명한 이 저자의 일기 네 권을 없애버렸는데, 이는 저자의 평판을 해치지 않기 위해서였다. 설령 그 이미지 가운데 일부가 살아남아 평판을 일부나마 훼손하는 것은 불가피하더라도, 그보다 더 많은 것을 폭로하는 자료가 남아 그나마 있던 평판을 완전히 잠식하는 것은 막아보겠다는 뜻이었으리라.

바이런의 두 권짜리 《회고록》을 불태운 사람은 그의 친구들과 유언 집행

인들이었다. 시인이 죽은 후에 이들은 사흘에 걸쳐 서로 바쁘게 왕래했으며, 그사이에 몇 사람은 실제로 그 원고를 읽어보려는 시도를 했다. 일부의 보고에 따르면, 그들 중 상당수는 그 내용물을 일별한 것만으로도 (바이런의 평소 성격과 활동에 관해서 이미 세상에 알려진 바를 고려할 때) 이 원고가 절대로 출간되어서는 안 된다는 확신을 품게 되었다고 한다. 이들의 반대는 일면 정당한 것처럼 보이지만 (정말 그 원고가 출간되었더라면 무슨 일이 벌어졌을지는 모르는 일 아닌가?) 어떤 작품이 출간되어서는 안 된다는 사실이 그 원고를 반드시 불태워야 하는 이유가 되는 것은 아니다. 오히려 이런 과잉 반응은 뭔가 형벌 같은 느낌을 주며, 마치 그 종이 더미 자체가 저주스러운 물건이라도 되는 것처럼 여겨진다.

필립 라킨의 일기가 저자의 뜻에 따라 파괴된 것과 달리, 바이런의 《회고록》은 저자가 출간하려는 뜻을 품었는데도 결국 불태워지고 말았다. 그 이유는 다른 사람들의 평판을 지켜주기 위해서였을 것으로 추측되며, 그중 상당수는 여성이었을 것으로 여겨진다. 아이러니한 점은, 오늘날 이들의 이름은 어디까지나 바이런과 관련해서만 기억된다는 사실이다. 이 섭정 시대의 하급 귀족들은, 당시에만 해도 "미치고, 나쁘고, 알고 지내기 위험한" 바이런의 애인이었다는 이유만으로 그럴싸한 불멸성을 얻게 된 것이다. 방금 인용한 표현은 캐롤라인 램 남작 부인이 바이런에 관해서 남긴 말인데, 사실 이는 오늘날 우리가 그녀에 관해 기억하는 내용의 전부다.

그러니 설령 그 작품이 더 많은 애인들과 벌인 부정한 행위와 더 많은 오점과 더 많은 신사적 또는 비신사적인 탈선을 노출시켰다 한들, 누가 과연 관심이나 가졌겠는가? 바이런의 전설에 뭔가를 덧붙일 수 있는 내용은 별로 없었을 것이며, 거기 기록된 행동과 사건이 더 나쁠수록, 그 저자는 더욱 바이런다워지는 셈이다.

우리로서는 바이런이 더 '나빴던' 쪽을 오히려 선호할 것이다. 이는 충분히 타당한 열망이지만, 정작 그 원고 내용이 선정적이었다는 증거는 없으며, 이는 '왜 그들이 원고를 파괴했는가'라는 의문을 더욱 부채질하는 이유다. 라킨의 일기와 달리, 바이런의 《회고록》은 결코 사적인 기록이 아니었다. 라킨의 일기를 일별했던 두 사람은 그 내용이 격렬하고도 불유쾌하며 자기 폭로적이라고, 또한 설령 그의 일기를 파괴하더라도 문학 전반에는 그리 큰 손실이 아닐 것이라는 데 의견을 모았다.

하지만 바이런은 《회고록》이 사후에 출간되리라고 단순히 예상한 정도에 그치지 않았다. 그는 자기 말마따나 '선택된 사람들' 몇 명에게 그 원고를 미리 보여주겠다고 제안했다. 흥미로운 사실은, 그와 가장 가까운 친구이며, 훗날 그의 저술 관련 유언 집행인 가운데 한 명인 존 캠 홉하우스John Cam Hobhouse는 '선택된 사람들'에 포함되지 않았다는 점이다. 그는 이처럼 자랑스러워할 만한 대상에서 자기가 빠졌다는 것을 알고 불쾌감을 느꼈으며, 이후에 《회고록》의 운명에서 그가 보여준 태도는 ("불에 태웁시다!") 어쩌면 이때 느낀 악감정을 고스란히 표현한 것일 수도 있다.

바이런은 1824년 4월 19일 저녁에 그리스 서부의 메솔롱기온에서 36세의 나이로 죽었다. 이 소식은 거의 한 달이 지나서야 영국에 전해졌고, 그리스는 국가 차원에서 그의 죽음을 애도했다. 바이런은 제2의 조국 그리스에서 널리 숭배되었으니, 그는 이곳에서 투르크인에 대항하여 독립을 쟁취하기 위한 싸움을 이끌었기 때문이다. 하지만 진짜 조국에서 바이런은 날이 갈수록 욕을 먹는 상황이었으니, 외국에서 살기로 한 그의 결정이야말로 유죄의 증거로 받아들여졌다. 5월 16일자 《존 불John Bull》에 실린 부고도 이런 분위기에서 크게 벗어나지 않았다.

그는 (……) 자기 경력에서 가장 불운한 시기에, 자발적인 추방이라는 가장 불만족스러운 태도로, 사악한 교제와 허구적인 질환에 대한 유해한 숙고로 인해 저급해진 자기 정신으로 정교한 풍자문을 짓는 데에만 전념하다가 세상을 등지고 말았다.

방부 처리된 그의 시신은 영국으로 돌아왔지만, 전설에 따르면 그의 허파와 후두는 여전히 그리스에 남아 있으며, 마치 성인(聖人)의 유해처럼 엄숙하게 매장되었다고 한다. 영국에서는 그를 웨스트민스터 대성당에 매장하자는 제안이 나오기도 했지만, "의심할 여지가 있는 도덕성"의 소유자라는 이유로 거부되었으며, 무려 145년 지나서야 그를 기리는 기념 명판이 성당에 만들어졌다.

속물적이고도 둔감한 성격의 초기 전기 작가 존 골트John Galt는 바이런의 이미지를 상당히 정확하게 전달해주고 있는데, 이는 그가 죽은 지 여러 해가 지나서 시인으로서의 평판이 시들어가던 상황에서 나온 것이었다.

그로선 자기가 세상으로부터 악의를 불러일으킴과 동시에 감탄을 이끌어내는, 의심할 여지가 있고 놀라운 존재임을 입증하느니, 차라리 자기가 호감을 주고 품행이 방정한 사람이라는 것을 입증하는 편이 더 나았을 것이다. 후세는 그의 재능이 탁월했음을 인정하는 한편, 그의 불운한 환경에서 비롯된 습관을 애석해하면서, 이는 시인으로서의 명성이 한 인간으로서의 이력과 유사해야 마땅했을 개인의 운명에서 예외적인 현상이었다고 간주할 것이다.

다시 말해 바이런은 난봉꾼이었으며, 잊히는 게 당연하다는 것이다. 그러니 유언 집행인과 가까운 지인들이 그에게서 그나마 좋은 면만을 보전하고

나머지는 불태우려 시도했던 것은 놀랄 일이 아니다.

곧이어 전개된 드라마에는 세 사람이 등장하는데, 그들 모두 《회고록》을 결코 읽지 않았다. 세 사람이란, 첫째 바이런의 이복누나 오거스타 리^Augusta Leigh, 둘째 바이런 부인, 셋째 출판인 존 머리였다. 앞의 두 여성의 경우, 대중의 시선으로부터 감춰야 할 것이 워낙 많긴 했지만, 사실 이들의 '비밀'은 비밀이랄 것도 없이 널리 알려져 있었다. 바이런은 이복누나 오거스타 리와 근친상간 관계를 맺고 있다는 이야기가 돌았으며, 바이런 부인이 남편과 별거한 이유는 그가 '미치고, 나쁘고, 알고 지내기 위험한' 인물인 데다가, 뭔가 선정적인 폭로의 가능성마저 수면에 떠올랐기 때문이었다. 즉 바이런이 자기 아내와 "차마 말할 수 없는 행위"를 시도했다는 암시가 있었는데, 이 표현은 항문성교를 의미했다. 이런 주장은 거의 사실이었겠지만 (바이런 경과 관계를 맺은 사람치고, '뒤쪽을 허락하지 않은 채로' 끝난 경우는 없었다) 그는 한사코 이 사실을 부인했다. 왜냐하면 당시에 이런 행위는 단순히 혐오의 대상에 그치지 않고 법적인 처벌을 받았기 때문이다.

신사다운 화해의 정신으로, 시인은 아내에게 원고 읽을 기회를 제공했지만, 그녀는 설령 그 원고를 상당 부분 편집해서 간행하더라도 자신이 그 내용을 시인했다고 여겨질까 두려워한 나머지 이 제안을 거절했다. 하지만 정작 원고가 파괴된 뒤에 보인 그녀의 반응은 그녀의 이익을 보호하고 있다고 생각했던 친구들이 기대했던 것보다 훨씬 더 애매모호했다.

'이제는' 그 파괴의 편의성과 적절성을 시인하는 바이지만, 만약 '그때' 그 질문을 내게 던졌더라면, '나의' 결정에 따라서 그 물건이 소실되는 일은 결코 없었을 것이다. 따라서 나에게 그런 질문을 던지지 않았던 것이 다행인 셈이다.

존 머리 역시 곤란한 상황이었다. 《회고록》은 원래 바이런이 1818년에 친구인 아일랜드의 시인 토머스 무어에게 선물한 것이었으며, 그가 어쩌면 이 원고를 판매할지도 모른다는 사실을 양쪽 모두 양해한 상태였다. 이 원고가 귀중한 재산이라는 점은 의심할 여지가 없었으므로, 무어는 실제로 1821년 11월에 바이런의 출판사에 이 원고를 넘기고 2000기니를 받았다(지금의 시세로 환산하면 약 18만 파운드인데, 얼핏 보기에는 많은 것 같지만 현대의 베스트셀러 소설가 제임스 패터슨의 차기작 선인세보다 훨씬 적은 금액이다).

이 정도 금액을 내놓더라도, 막대한 이득을 볼 수 있음을 머리는 알았을 것이다. 하지만 이런 이득의 가능성에도 불구하고 머리는 원고를 실제로 읽어볼 엄두를 내지 못했다. 바이런의 이전 작품들, 특히 희곡 《카인Cain》과 그의 걸작 《돈 후앙Don Juan》은 독자들을 분개하게 했기 때문이다.˚ 당시의 독자들로 말하자면 충격적인 작품을 게걸스레 탐독한 다음, 공공연하게 거부 의사를 밝히는 위선적인 사람들이었다. 그렇다면 바이런의 신작에 대해 점점 더 불편함을 느끼고 있던 머리는 《회고록》을 매입하기 전부터 아예 출간하지 않을 작정이었을 가능성도 있다. 내가 추측하기에, 어쩌면 그는 다른 출판사가 그 원고를 출간하지 못하게 하려고, 그리하여 바이런의 사후 평판을 보호하려고 했는지도 모른다.

하지만 머리의 태도는 기묘한 데가 있는데, 왜냐하면 1819년 10월에 바이런이 그에게 쓴 편지를 보면, 저자는 출판인에게 원고를 읽어볼 기회를 제안하면서 다음과 같이 안심시키고 있기 때문이다.

내 '사랑들'은 (일반적인 경우를 제외하면) 모두 빼놓았고, 가장 중요한 것들 가운데 다른 여러 가지도 (괜히 다른 사람들을 곤경에 빠뜨릴 필요는 없으므

˚《카인》은 성서에 나온 카인과 아벨 형제의 이야기를 카인의 시점에서 묘사했고, 《돈 후앙》은 이 유명한 난봉꾼이 실제로는 여자를 유혹한 것이 아니라 오히려 '여자에게 유혹당한' 것뿐이라고 묘사했다. 이처럼 기존의 통념을 뒤집는 시도 때문에 바이런의 작품은 비난을 받으면서도 상당한 인기를 누렸다.

로) 모두 빼버렸으므로, 이것이야말로 희곡 《햄릿》과도 유사할 겁니다. "각
별한 열망으로 인해 누락된 햄릿의 일부분"이라고 해야겠지요. 하지만 여전
히 의견이 상당수 들어 있고, 약간은 재미있을 겁니다.

비록 "내 결혼과 그 결과에 관한 자세한 설명"이 들어 있다고 시인하기는
했지만, 그는 분명히 자기 설명을 공정한 논평으로 간주했다. 원고를 읽은
사람 가운데 한 명의 말에 따르면, 원고에는 바이런이 결혼식 날 거실의 긴
의자에서 아내와 사랑을 나눈 것에 대한 이야기가 들어 있었다. 하지만 바이
런은 전혀 개의치 않았다. "그렇지 않다는 것을 뻔히 알면서 마치 불편부당
한 척할 수는 없다. 맹세코 그럴 수는 없다."

원고를 읽은 '선택된 사람들' 사이에서도 의견은 엇갈렸다. 대부분은 그
내용이 비교적 흠잡을 데가 없다고 생각했다. 존 러셀 경은 단지 "서너 쪽이
(……) 지나치게 천박하고 상스러워서 출간이 불가능하다"고 판단했다. 하
지만 홉하우스가 일지에 적은 바에 따르면, "《쿼털리 리뷰》의 기퍼드는 머리
의 요청에 원고를 읽고 나서, 《회고록》 전체가 오로지 유곽에나 어울릴 뿐이
며, B. 경에게 영원한 악명만을 남겨줄 것이라고 말했다." 이런 주장을 그대
로 믿을 수는 없다. 왜냐하면 대부분의 설명에 따르면, 에로틱한 탈선은 원고
전체가 아니라 오로지 2부에서만 발견되었기 때문이다.

설령 그처럼 외설적인 내용이 있다 한들, 우리가 현재 갖고 있는 바이런의
이미지에 더 보태줄 것이 있기는 할까? 오히려 기록의 부재는, 혹시 그 안에
뭔가 새롭고 선정적인 내용이 들어 있지는 않았나 하는 추측을 불러일으킨
다. 일기의 부재는 바이런의 신화 전체에 걸쳐서 현혹적인 그림자를 드리우
는 한편, 차마 말하지 못한 이야기, 추가적인 부도덕의 가능성에 대해 상상
하게 할 뿐이다.

1824년 5월 17일《회고록》의 처리를 맡은 주역 여섯 사람이 머리의 사무실에서 만났고, 곧이어 출판인의 아들도 그 자리에 참석했다. 이들에게 따뜻한 온기를 제공한 바로 그 난롯불은 머지않아 그 비위에 거슬리는 원고를 집어삼키고야 말 터였다.

하지만 만장일치로 그런 결정이 내려진 것은 결코 아니었다. 홉하우스와 머리는 원고를 불태우는 쪽을 적극 지지했다. 물론 이 출판인은 얼마 전까지만 해도 그 원고를 바이런의 이복누나에게 돌려주자고 제안했으나 거절당한 바 있었다(그다음으로는 '어떤 은행가'에게 그 원고를 맡겨두자는 제안도 나왔지만, 역시나 거절당하고 말았다). 토머스 무어와 헨리 러트렐은 원고를 읽어보고서는 그대로 보전하자고 주장했다. 윌머트 호턴과 프랜시스 도일 대령은 바이런 부인의 이익을 대리하기 위해 그곳에 참석했는데, 이들은 머리와 홉하우스의 입장에 은근히 기울고 있었다.

한 시간 동안 논의한 끝에, 그리고 홉하우스의 말마따나 "상당한 말다툼" 끝에, 강경론자들이 우세했고, 호턴과 도일은 원고를 불길에 던져 넣었다.

하지만 이처럼 폭발 가능성이 높은 저작물로부터 세상을 보호하자는 결정에 공감하는 사람이 있다 하더라도, 이 문제를 처리하는 다른 방법이 분명히 있었다. 뭔가를 불태운다는 일의 문제점은 결코 되돌릴 수 없다는 것이다. 혹시 그 원고를 일부 삭제한 형태로 출간할 수도 있지 않았을까? 그보다 더 나은 결정은 단순히 그 원고를 보전하는, 즉 출판사의 아카이브에 있는 안전한 장소에 보관해두는, 그리고 시간이 흐르고 나서 문제를 다시 바라보는 것이 아니었을까.

따지고 보면, 아카이브가 있는 이유도 바로 그래서이다. 적당한 시기가 올 때까지 자료를 보관해두었다가, 다른 사람에게 적절한 판단을 내리게 하는 것이다. 때로는 사적인, 또는 논란의 여지가 있는 자료를 합의에 따라 일정

기간 동안 봉인된 상태로 보관할 수도 있다. 설립 초기부터 이런 일에 상당한 근면성을 발휘했던 머리 출판사의 아카이브만 해도, 바이런의 친필 원고와 그가 출판인에게 보낸 편지를 거의 모두 보관하고 있었다.

홉하우스는 1824년에 바이런이 죽고 나서 그의 문서를 상당수 물려받았으며, 생전에도 이 시인으로부터 받은 편지를 많이 갖고 있었다. 그는 이 모든 자료를 머리 출판사에 유증했으며, 바이런 경의 여러 친구들 역시 다른 자료들을 제공해주었다. 이런 다양한 출처에서 나온 자료들 중에는 단순히 친필 원고와 편지뿐만이 아니라, 다양한 개인적 기념품들이 포함되어 있었다. 예를 들어 초상화, 옷, 메달 같은 것은 물론이고, 심지어 기절할 듯 좋아하는 여성 추종자들과 옛 애인들에게 받은 편지들도 있었는데, 이런 편지에는 하나같이 보낸 사람의 머리타래가 들어 있었으며, 시인은 이 선물을 꼬박꼬박 별도로 포장해 보관해두었다. 이 모든 친필 원고를 포함한 머리 출판사의 아카이브는 2005년에 스코틀랜드 국립도서관에 매각되었다. 매각 대금이 3100만 파운드라는 사실 때문에 말이 많았으며, 심지어 비난도 받았다(하지만 내가 보기에는 거저나 다름없는 가격이다).

조지 고든 바이런 경George Gordon, Lord Byron, 즉 '신화와 전설 속의 바이런'이 세상에 태어난 날은 1812년 3월 23일이다. 이때 그의 나이는 스물네 살이었다. 아, 물론 그는 이전부터 활동했으며, 이미 잘 알려지고 존경받았고, 독자적인 부를 누리는 세련된 도회지 사람이었고, 장래가 촉망되는 작가였으며, 미식가였다. 하지만 《차일드 해럴드의 순례》의 처음 두 편의 출간과 예기치 않은 성공 이후, 약 3년이 흘렀을 때 그는 이런 말을 남겼다. "어느 날 아침 깨어나 보니 나는 유명해져 있었다." 이는 단순히 '잘 알려졌다'는 의미가 아니었다. 그는 새로운 방식으로 유명해진 것이었으며, 이 명성에는 악명의 기운도 함께 깃들어 있었다. 사람들이 찬양하고, 꿈꾸고, 환상을 품고, 두려워하

고, 존경한다는 점에서 그는 유명했다. 아울러 여자들을 기절하게 만들고, 그 여자들의 남편들이 주먹에 (또는 '괄약근에') 불끈 힘을 주게 만든다는 점에서 그는 악명이 높았다. 그야말로 짜릿할 만큼의 명성이었으며, 한마디로 '바이런 같은Byronic' 명성이었다. 우리의 문학 사전을 뒤져보아도, 이에 버금가는 무게나 공명을 지닌 형용사는 몇 개 되지 않는다. 예를 들어 '오웰 같은Orwellian'이라는 단어는 깊은 그늘을 드리우기는 하지만, '바이런 같은'이라는 단어는 빛을 재배열한다.

이 시인을 묘사한 당대의 초상화는 (그중에서도 가장 유명한 것은 《차일드 해럴드의 순례》가 성공하고 몇 년 뒤에 그려진 것이다) 이상화된 모습을 보여주고 있으며, 당시 사람들이 상상했던 그의 모습과 구분이 가지 않을 지경이다. 리처드 홈스Richard Holmes의 묘사는 그의 모습을 완벽하게 포착하고 있다. "커다란 머리에 검은색 고수머리, 조롱하는 듯한 눈, 육감적인 입술이 시선을 사로잡기 때문에, 비만 체질의 땅딸막한 몸이며, 다리를 전다는 것을 의식하지 못하게 된다. 그는 메피스토펠레스와 아폴론을 합쳐놓은 듯한 모습이다."

그는 사람들을 황홀하게 만들었으며, 마치 자연의 힘처럼 도저히 저항할 수 없는 매력을 발산했다. 1816년에 쓴 편지에서 새뮤얼 콜리지는 그와 함께 있으면 마치 태양을 보고 있는 것 같다고 적었다.

1813년에 리처드 웨스톨Richard Westall이 그린 유명한 초상화에서는 (현재 런던 국립 초상화 미술관에 소장되어 있는데) 고도로 감수성이 예민한 바이런이 오른쪽으로 고개를 돌려, 턱을 한 손에 올려놓고 생각에 잠긴 듯한 옆얼굴을 보여준다. 그는 입을 약간 삐죽거리고 있어서, 어떤 즐거움을 거절당했거나 또는 단순히 생각에 잠긴 듯하며, 확대된 한쪽 손은 마치 자기가 열망하는 것을 붙잡으려는 것 같다. 그의 입술은 두툼하고 짙은 색깔을 띠고 있다.

이를 시작으로 해서, 더 나중에 나온 토머스 필립스Thomas Phillips의 초상화

(1814), 제임스 홈스의 초상화(1815), G. H. 할로 G. H. Harlow의 초상화(1815)에서는 그의 입술이 더 빨갛게 묘사되어 있어서, 이것이 '예술적 자유'가 적용된 것인지, 아니면 단순히 립스틱을 칠한 것인지 알쏭달쏭할 지경이다. 마릴린 먼로의 인상적인 이미지가 나오기 전까지만 해도, 우리로선 이에 상응하는 것을 발견하기 어려운 지경이었다.

바로 이는 본인이 원했던 모습인 동시에, 널리 인식된 모습이기도 했다. 하지만 그의 초상화에는 감수성이 예민한 관능주의자에게는 불리한 증거가 들어 있다. 앞서 이야기한 것처럼, 그는 쉽게 살이 찌는 체질이었다. 그처럼 강렬한 욕망을 지닌 사람이라면, 식욕이 없을 리 없는 법이다. 이 때문에 그는 런던 세인트 제임스 스트리트의 와인 판매상 베리 브라더스 앤드 러드에서 비만 체질로 근심하는 신사들을 위해 마련해놓은 체중계에 정기적으로 올라가 몸무게를 확인했다. 열여덟 살 때 이미 거의 90킬로그램이나 나갔지만 (그의 키에 관해서는 170센티미터에서 180센티미터까지 여러 가지 추측이 있다) 종종 '내반족(內反足)'이라고 잘못 알려진 선천적 기형 때문에 운동을 할 수 없었다.° 그래서 그는 케임브리지 대학에 진학할 무렵에 다이어트를 했다. 어쩌면 '굶었다'는 것이 더 나은 표현일지 모르겠는데 (그의 전기 작가인 피오나 매카시는 그를 '신경성 식욕 부진증 환자'라고 묘사했다) 왜냐하면 당시에 그의 식단은 주로 비스킷과 소다수, 식초에 절인 감자로 이루어져 있었기 때문이다(특히 맨 마지막 음식을 먹으면 살이 빠질 뿐만 아니라, 정신이 더 예리해질 것이라고 바이런은 믿었다).

이 방법은 효과가 있었던 것 같다. 불과 5년 만에 그는 약 30킬로그램을 뺐고, 막대한 양의 시를 생산했으며, 전혀 줄어들지 않는 성적 욕망과 아울러 성공을 기록할 수 있었다. 그의 가장 유명한 정복 대상은 캐롤라인 램 남

° 바이런이 '내반족(안쪽으로 휜 발)' 장애가 있다고 알려진 것은 그의 아버지가 편지에서 그렇게 적었기 때문이다. 하지만 오늘날에는 소아마비로 인해 한쪽 다리가 짧았던 것이 장애의 원인으로 추측된다.

작 부인이었다. 그녀는 그에게 빠져버렸지만 결국 버림을 받은 뒤 초췌해진 모습으로 서럽게 울고, 쇠약해졌다. 이 때문에 바이런은 "해골로부터 엄습을 당한다"는 잔인한 묘사를 하기에 이르렀다.

영국을 떠난 뒤에도 그는 이처럼 극단적인 금욕을 계속했다. 빵과 차와 야채만 먹었고, 가끔은 약한 스프리처˚를 마셨는데, 나중에는 본인도 이런 다이어트가 (그리고 어쩌면 그가 식사 대용으로 계속해서 피워댄 여송연이) "우리의 질환 가운데 절반 이상의 원인"이 되었다고 시인했다. 1822년에 익명의 아마추어 화가가 그린 초상화를 보면, 바이런은 왼쪽 옆얼굴을 드러내고 있는데, 여기에는 그레이엄 서덜랜드와 유사한 성실이 깃들어 있어서, 자기 '자신'의 해골로부터 엄습을 당하는, 여위고 불행한 남자의 진실이 드러나 있다. 이 모습은 그로부터 불과 10년도 채 안 된 과거에, 즉 《차일드 해럴드의 순례》 출간 이후에 명성과 악명 모두를 누렸던 들뜬 몇 년 동안에 제작된 그의 초상화들과 극명한 대조를 보인다.

그 시의 영향을 설명하기는 무척이나 어렵다. 시의 도입부는 특히나 좋지가 않다.

Not in those climes where I have late been straying,

Though Beauty long hath there been matchless deemed

(……)

내가 최근에 방랑한 저 나라들에는 없었다네,

그곳의 아름다움은 오래도록 비할 데 없다고 간주되었으나

˚ 화이트와인과 소다수를 섞은 칵테일의 일종.

독자는 이 저자가 신체적으로는 물론이고 운율적으로도 절름발이가 아닐까 하고 간주할지도 모른다. 이 시행들을 암송하려다 보면 십중팔구 말을 더듬거나 숨이 막히게 마련이며, 이 시의 나머지 부분은 비록 간헐적으로 위트 넘치고 매력적이기는 하지만, 대개는 장광설의 범속한 작품에 불과하며, 그 주인공만큼이나 어딘가 매력적이지가 않다.

차일드 해럴드는 고귀한 태생으로, 지칠 줄 모르고 자기를 언급하는 청년이며, 그의 순례는 분명히 자전적인 여행기다(심지어 주인공의 이름도 원래는 '버런Burun'이었다). 세상을 조금이나마 구경하기 위해 영국을 떠나면서 해럴드는 (이 시의 별로 좋지 않은 표현을 또 하나 빌리자면) "하늘의 제비보다도 더 들뜬" 상태였다(과연 제비는 '들뜬restless' 상태인 걸까). 그가 이 여행을 시작한 까닭은 비록 구체적으로 지목하지는 않았지만 어떤 '범죄' 때문인데 (혹시 바이런 본인이 저질렀다고 종종 비난을 받았던 것과 같은 종류의 범죄일까? 근친상간? 항문성교? 소아성애?) 이로 인해 그는 자기가 사랑했던 유일한 여성과 떨어지게 되었으며, 마치 콜리지의 시에 나오는 '늙은 뱃사람'처럼 고립되고 박탈당한 처지가 된다.°

> 그리하여 이제 나는 세상에 혼자라네,
> 넓고도 넓은 바다 위에.
> 하지만 왜 내가 남을 위해 신음해야 하나,
> 아무도 나를 위해 한숨 쉬지 않는데?°°

° 새뮤얼 테일러 콜리지의 장시 〈늙은 뱃사람의 노래〉(1798)는 어떤 뱃사람이 바다에서 겪은 끔찍하고 신비한 경험을 회고하는 방식으로 서술된다. 주인공은 항해 중에 무심코 신천옹(행운을 가져온다고 여겨지는 새)을 활로 쏴 죽이는데, 그 때문에 저주를 받아 배는 난파하고 선원들은 모두 죽은 상황에서, 그 혼자만 극도의 갈증과 공포와 환각에 시달리며 바다 위를 표류하다가 극적으로 구조된다.

°° 〈차일드 해럴드의 순례〉 제1편의 13연과 14연 사이에 들어 있는 별도의 시 〈차일드 해럴드의 밤 인사〉(전 10연) 가운데 9연 1~4행.

하지만 남들은 한숨을 쉬었다. 정말 그랬다. 첫 번째 '편'이 간행된 이후, 바이런은 그를 더 이상 혼자 놓아두고 싶지 않아 하는 여성 추종자들로부터 포위 공격을 당했다. 수많은 마차가 달려오고, 수많은 초대장이 날아오고, 수많은 사람이 그에게 애원하는 편지를 써 보냈다. 바이런은 이미 '난봉꾼'으로 악명을 떨치고 있었음에도 순식간에 사람들이 가장 많이 찾는 인사가 되었다. 단지 영국에서만이 아니라 유럽 전역에서 그러했다.

어쨌든 한동안은 그러했다. 이처럼 히스테리에 가까운 일시적인 폭풍은 빨리 지나가게 마련이고, 그 지나간 자리에는 종종 씁쓸함과 후회가 남게 마련이다. 그로부터 2년도 지나지 않아서, 한때는 그토록 대단한 인기를 누렸던 바이런이, 이제는 영국에서 널리 비난을 받는 사람이 되었다. 그를 향한 비난은 여러 가지였는데, 그중 어느 것도 구체적인 내용은 없었기 때문에, 그는 훨씬 더 매혹적으로 느껴졌다.

훗날의 오스카 와일드와 마찬가지로, 그는 영국을 떠나라는 권고를 받았다. 그리고 와일드와 달리 바이런은 그 권고를 실천에 옮길 만큼의 분별력이 있었다. 바이런은 1816년에 떠났고 (이때에도 유럽 대륙에서 그는 수수께끼의 인물이었으며, 대단히 매혹적인 인물로 간주되었다) 두 번 다시 고국으로 돌아오지 않았다.

먼저 그는 적절하게 복장을 갖추어야만 했다. 단순히 기존 이미지에 걸맞은 차림이 아니라, 그것을 최대한 포장하려고 했다. 옷차림과 태도에서 멋을 부렸던 그는 어디를 가든지 남의 눈에 띄고 싶어했다. 그는 브뤼셀을 떠나 이탈리아로 갈 때 "터무니없이 큰" 검은 마차를 이용했는데, 그 안에는 침대는 물론이고 여행용 서재와 은식기와 도자기까지 구비했다.

그의 전기 작가의 생생한 묘사를 빌리자면 이렇다. "네 마리 또는 여섯 마리 말이 끄는 이 마차는 바퀴 달린 작은 궁전이나 다름없었다." 바이런은 물

론 이 위풍당당한 마차의 외양을 치장할 여유까지는 없었던 것이 분명하며, 사망 당시에도 마차 제조업자인 백스터에게 갚아야 할 대금이 500파운드나 남아 있었다.

이쯤 되면 문득 궁금해하는 사람도 있을 것이다. 그는 도대체 자기가 누구라고 생각한 걸까? 왕? 아니, 그것으로는 부족했다. 당시에는 열댓 명의 왕들이 여기저기 흩어져 있었지만, 그중 일부는 약간 인색했기 때문이다. 게다가 왕이 된다는 건 흔한 일이었다. 아니, 그는 자기 자신을 황제라고, 그것도 '유일무이한' 황제라고 생각했다. 그는 자기가 나폴레옹과 같은 부류라고 생각했다. "나는 모르겠다. 하지만 내 생각에 '나'는, 심지어 (이 피조물에 비하자면 벌레에 불과한) '나'조차도 이 사람의 100만분의 1도 안 되는 모험에 내 삶을 걸어본 것이다."

그는 자기 영웅을 위한 송가(頌歌)를 지었고, 관련 기념품을 수집했고, 자기 영웅이 패배하는 동안 고통을 느꼈다. 이런 심리적 동일시는 파멸적인 결과를 가져올 수도 있었다. 자신의 나폴레옹적인 영웅을 마음속에 품은 채, 바이런은 그리스에서 자기만의 군사 원정을 개시했으며 이런 행위가 간접적으로나마 그의 죽음을 재촉했다는 주장도 충분히 가능할 것이다. 이것은 불명예스러운 최후였으며, 만약 그를 치료한 의사들이 사혈을 강박적으로 고집하지 말고, 단지 그를 좀 더 휴식하게 내버려두어서, 그의 몸을 쇠약하게 만든 열과 감염으로부터 차츰 회복할 여유를 주기만 했어도 죽음을 피할 수 있었을 것이다.

나폴레옹을 향한 그의 영웅 숭배, 그리고 나폴레옹을 모방한 행위를 단순한 망발에서 구제해주는 요소는 바로 바이런의 지적인 미덕, 아이러니, 자조 중에서도 가장 설득력 있는 부분인 다음과 같은 구절이다. "나폴레옹의 말마따나, 내 경우에는 숭고함과 우스꽝스러움 사이에 단지 한 걸음의 차이만

이 있을 뿐이다." 그가 비꼬는 어조로 단언한 바에 따르면, 그와 그의 영웅은 "현 시대에 (······) 가장 거대한 허영의 두 가지 사례"다.

바이런은 8년 동안 유럽 대륙에 머물렀으며, 이 시기에 대부분의 사람이 평생 동안 생산할 수 있는 것보다도 더 많은, 우연하고 개인적인 관계와 문학이라는 창작을 낳았고, 워낙 격렬하게 살았기 때문에 그가 때 이른 죽음을 예상하지 않았나 하는 생각이 들 정도다. 아무튼 그에게는 두 가지 선례가 있었으니, 하나는 친구인 셸리의 죽음이었고, 또 하나는 키츠의 죽음이었다. 두 사람 모두 20대에 죽었다.

바이런 경은 서른여섯 살에 사망했으며, 그리스인들에게는 영웅으로 간주되고, 유럽에서는 존경을 받았으며, 자기 조국에서는 여전히 불안한 매혹의 소유자로 여겨졌다. 이른 죽음은 그의 경력을 위해서는 좋은 결정이었으니, 왜냐하면 모든 종류의 힘이 쇠약해지고, 빛나는 젊음으로 허세 부리는 인물이 아닌, 노년의 바이런을 상상하기는 어렵기 때문이다. 그의 시 작품은 수준이 고르지 못하며, 과장되고 차마 읽을 수 없는 시극(詩劇)이 가득하다. 만약 그의 시 가운데 대학의 교과 과정과 바이런주의자의 대열 밖에서도 읽히는 것이 있다면, 아마도 시 선집에 들어갈 만한 수준을 보인 몇 편, 그리고 저 즐거운 《돈 후앙》에 불과할 것이다. 《돈 후앙》의 경우에는 출판인을 아연 실색하게 만들기도 했으니, 이 작품이 "상스러움의 극치"를 보여준다고 판단한 출판인은 너무나 불쾌해서 나머지 편은 출간을 거절했다(이 작품은 모두 열여섯 개의 편으로 이루어져 있으며, 열일곱 번째 편은 미완성으로 남았다).

남을 유혹하기보다는 오히려 유혹을 많이 당하는 주인공의 이력을 뒤쫓는 내용인 두서없는 피카레스크 풍자시인 《돈 후앙》을 보면, 재능을 최고로 발휘한 순간의 바이런은 그의 동료 '낭만주의자'들보다는 오히려 포프와 유사한 데가 더 많다는 느낌을 받게 된다. 이 시기에 이르러 바이런은 점점 더

윌리엄 워즈워스, 콜리지, 로버트 사우디, 리 헌트를 경멸하게 되었으며, 바이런과 워즈워스의 차이를 열거하는 것보다는 오히려 유사성을 열거하는 것이 더 어렵고, 더 보상도 적은 일이 되었다. 분명히 그의 동시대인 가운데 어느 누구도 이처럼 위트 있고, 대담하고, 거침없는 글을 쓸 수는 없었으며, 만약 그가《돈 후앙》외에 다른 작품을 덜 썼더라면 오히려 세계 문학에서 그의 지위가 보장되었을 것이다(우리는 때때로 그가 차라리 작품을 '덜' 썼더라면 좋았겠다고 생각하게 된다).

하지만 이런 점에서 그는 낭만주의 시인 중에서도 (어쩌면 모든 시인을 통틀어) 전형적인 시인이었으니, 왜냐하면 그의 작품이 그에 대한 평판에 미친 영향은 극히 적기 때문이다. 사실 그의 작품 중에는 그럭저럭 봐주고 넘어가야 하는 별 볼일 없는 작품이 많다. 다른 낭만주의 시인도 사정은 크게 다르지 않아서, 워즈워스의 작품 대부분은 쓰레기이고, 키츠의 작품 대부분은 여전히 미숙하고, 셸리의 작품 상당수는 오그라드는 느낌이고, 콜리지의 작품 상당수는 불과 20쪽으로 축약하는 편이 더 낫다. 하지만 바이런은 그의 동시대인들이 할 수 없는 방식으로 빛을 발하는데, 이는 부분적으로 그의 삶 때문이며, 그가 의식적으로 만들어낸 전설 때문이다.

그렇기 때문에 바이런은 여러모로 오스카 와일드를 연상시킨다(와일드는 바이런을 존경했다). 예를 들어 작가로서, 멋쟁이로서, 탐미주의자로서, 위트 넘치는 인물로서, 양성애적 난봉꾼으로서 그렇다. 두 사람 모두 인습을 조롱하면서도 한편으로는 여론에 속박되어 있었고, 그리하여 아이러니하게도 자기 권력을 확대할 수 있었다. 두 사람 모두 비극적으로 이른 나이에 죽었으며, 자기 성격의 희생자가 되고 말았다.

하지만 두 사람의 차이도 뚜렷하다. 와일드는 유명해지고 싶어했다. 바이런은 영웅이 되고 싶어했다. 반면 와일드가 군인이 되는 모습은 차마 상상이

불가능하며 (비록 그가 제복 차림으로 몸부림치는 것을 좋아하기는 했지만) 그가 실제로 싸우는 모습을 상상하기는 어렵다. 역시나 탐미주의자였던 어니스트 세시거Ernest Thesiger가 훗날 1차 세계대전 때 전선에서 복무했던 경험에 관해 남긴 유명한 경구가 있는데, 와일드였다면 아마 이 말에 적극 공감했을 (그리고 이 경구를 자기 것으로 삼아 이용했을) 것이다. "아, 정말이지, 그 '소음' 하고는! 게다가 그 '사람들' 하고는!"° 반면 바이런이라면 양쪽 모두에 대해 저항할 것이다.

그럼에도 두 사람 모두에게 삶은 곧 예술 작품이 되었다. 혹시 우리와 동시대의 반짝 유명인사들과 마찬가지로, 그저 유명하다는 걸로 유명한 것뿐이었을까? 결코 그렇지는 않았다. 바이런과 와일드가 찬양을 받는 까닭은, 단지 외적으로 드러난 모습 때문만이 아니라, 오히려 계속해서 사람들을 재미있게 만들고, 일깨우고, 즐겁게 해주는 작품을 내놓았기 때문이다. 그리고 더 이상의, 그리고 최후의 아이러니에 의하여, 양쪽 모두 이들의 이름을 마땅히 기억되어야 할 것으로 만들어준 작품은 각자의 문학 작품 중에서도 일종의 옆길과 간극에서 나타난 것이었다.

와일드는 최고의 에세이 작가였으며, 예술과 삶과 문학과 미(美)에 관한 그의 글은 지속적으로 매력을 발휘한다. 그리고 바이런은 오늘날 그가 남긴 편지와 일기로 가장 잘 기억되는데, 그 안에는 발랄한 생명이 고동치고 꿈틀대기 때문이다. 그는 이 분야에서는 최고 달인 가운데 한 명이다. 나는 그가 어쩌면 뛰어난 회고록 작가였을지도 모른다고 생각한다. 만약 그 두 권의 원고가 알버말 스트리트에 자리 잡은 (그리고 잘못된 판단을 내린) 출판사 사무실에 있는 저 벽난로 안에서 불타버리지만 않았다면 말이다.

° 영국의 연극 및 영화배우 어니스트 세시거(1879~1961)는 1차 세계대전 때 징집되었다가 부상을 입고 귀향했다. 집에 돌아온 그에게 누군가가 '프랑스는 어땠더냐?' 하고 질문을 던지자 위와 같은 대답을 내놓았다고 전한다.

6

작가의 내밀한 기록에 관한 궁금증

시인 필립 라킨의 비밀스런 일기

저 기운 넘치는 바이런 경과, 저 은둔 성향의 (그리고 자기가 걸친 레인코트조차도 차마 자랑하지 못할 정도로 수줍었던) 필립 라킨 사이에 공통점이 많다고 주장하는 것은 무리가 있다. 바이런의 삶은 자신의 가치에 대한 (또는 자신에게 가치가 결여되었음에 대한) 과도하고 열정적인 증언이었던 반면, 라킨은 헐 대학교 브린머 존스 도서관 사서로 평생 무미건조해 보이는 삶을 살았고, 가끔 한 번씩 투덜거리면서 많지 않지만 정교한 시들을 썼다.

하지만 외관상의 비유사성을 걷어내고 나면, 두 사람 사이에는 유사성이 떠오르기 시작한다. 먼저 두 사람 모두 명성의 절정이 지나고 나서는 평판이 위태로워졌다는 점, 자기 표출적인 내밀한 작품이 사후 또는 사망 즈음에 파괴되었다는 점이 그렇다.

바이런과 마찬가지로 필립 라킨은 친구들로부터 사랑을 받았다. 페이버

앤드 페이버 출판사에서 그를 담당한 편집자 찰스 몬타이스Charles Monteith는 "내가 아는 사람 중에서 가장 재미있는 사람"이라고 말했다. 그의 단짝이며, 그의 사후에 유고를 편집한 시인 앤서니 스웨이트Anthony Thwaite도 "내가 만난 사람 중에서 가장 좋은 친구"라고 동의를 표시했다. 쾌활하고, 장난기 있고, 자기 비하도 서슴지 않으며, 남을 잘 흉내 내고, 타고난 예능인이었던 자연인 라킨은 단지 휴가 중인 사서에 불과한 것처럼 보인다. 마치 연수 휴가를 받은 사람처럼, 그는 장난꾸러기가 되기로 작정한 것처럼 보인다. 그의 편지와 대화록을 보면, 그는 종종 자기가 싫어하는 것들을 언급함으로써 자기를 규정했다. 그는 동료 시인들 대부분을 무례하게 대했으며, 외국 여행에 대해 거의 공포증이 있었고, 현대 정치의 민주화 및 저하 효과를 싫어했고, 영국으로 들어오는 새로운 이민자들을 경멸한 듯하고, 다수의 인간이 각자의 삶을 분주하게 살아간다는 생각에 소름끼쳐 했다.

그는 평생 까칠한 반동 상태로 살았다. 친구들과 농담을 즐기는 그의 행동조차도, 자기가 싫어하는 것을 빈정거리고 과장하는 성향에서 비롯되었다. 그가 뭔가를 혐오할 때야말로 그가 가장 재미있을 때였다. 하지만 그가 싫어하는 것이 비록 광범위하기는 했어도, 그가 혐오하는 동시에 두려워한 것은 단 한 가지뿐이었으니, 그건 바로 죽음이었다. 하지만 일반적인 의미의 죽음은 아니었다. 자기 동포에게 벌어지는 대규모의 파멸에 대해서라면, 그는 만족에 가까운 평정을 유지하며 얼마든지 숙고할 수 있었다. 그가 정말 견딜 수 없는 것은 자기 자신의 사망이었다.

죽음이란 다른 사람에게나 벌어지는 일이라고 간주하게 마련인 젊은이다운 무관심을 일부나마 갖고 있던 스물아홉 살 때에도, 라킨은 이 주제에 관심을 가졌다.

라킨과 그의 애인 모니카 존스. 잘 차려입고 삶을 즐기는 모습이다.

내가 보기에는 죽음이야말로 삶에서 가장 중요한 것이 아닐 수 없다(왜냐하면 죽음은 삶을 끝장내는 한편, 회복이나 보상에 관한 더 이상의 희망은 물론이고, 더 이상의 경험조차도 불가능하게 만들기 때문이다). (……) 죽음이야말로 축구 경기에서 경기 종료를 알리는 호루라기 소리만큼 중요한 것이며 (……) 경기에서는 호루라기 소리가 울리기 전에 벌어지는 일이 가장 중요하다고 말할 수 있다는 것이야 나도 알고 있다. 하지만 축구 경기가 하나 끝나면, 다른 축구 경기가 있게 마련이다. 반면 죽음이 다가오고 나면, 그 뒤에는 아무것도 없다. 나는 죽음이란 것이 삶 속에 들어 있는 그 무엇과 비교할 수 있다고는 생각하지 않는데, 왜냐하면 죽음이야말로 본질적으로 삶과는 전혀 다른 것이기 때문이다.

이 고찰은 문학적이고 간접적이며, 개인적 불안이 전혀 느껴지지 않는다. 하지만 그로부터 겨우 9년 뒤에, 즉 아직까지는 비교적 젊은 나이였음에도 불구하고, 그는 죽음이라는 것을 조금이나마 의식하게 되었으며, 그로 인해 완전히 겁을 먹고 말았다.

1961년 3월에 그는 여러 가지 불안한 증상으로 인해 병원에 입원했으며 ("내 시력에 뭔가 문제가 있어. (……) 내가 발에서부터 뭔가 멀어진 듯한 느낌이야. 이 모두는 내 오른쪽 눈이 '의식된다'는 사실로 요약할 수 있겠지.") 애인 모니카 존스Monica Jones에게 애처롭고도 구구절절한 편지를 보냈는데, 거기에는 불길한 예감과 도망치고자 하는 압도적인 열망으로 가득했다. "나는 병원이 '무서워.' 게다가 '엑스레이 결과'라는 말만 들어도 오싹 소름이 돋아." 이렇게 불분명한, 심지어 초현실적이기까지 한 증상의 결과에 대해 두려움을 품은 나머지, 그는 자기가 혹시 뇌암이 아닌가 의심했다. 어쩌면 간암일지도 모른다고 의심했다. 아니면 혹시 독감일지 모른다고 했다.

계속해서 스스로를 채찍질하면서 ("나는 정말 끔찍한 겁쟁이야 (……) 나는 두려움으로 몸이 굳었지 (……) 이 모두는 얼마나 끔찍한가") 라킨에게는 뭔가 고백하고 변명할 것이 하나 있었다. 자기가 병원에 있는 사이에, 모니카가 자기 집에 들어가는 것을 허락하지 않은 것은 잘못이었다고 그는 인정하고 후회했다. 그런데 그 이유랍시고 내놓은 말은 뭔가를 드러내는 동시에 감추고 있었다.

나는 몇 가지 개인적인 문서와 일기를 여기저기 놓아두고 왔거든. 한편으로는 자서전 쓸 때를 대비해서 기록 삼아 남겨놓은 것들이고, 또 한편으로는 내 감정을 해소하기 위해서 남겨놓은 것들인데, 혹시라도 내가 죽으면 읽지 말고 태워버려. 나로선 그걸 봤을지 모른다고 생각되는 사람의 얼굴을 차마 마주 볼 수 없을뿐더러, 당신은 물론이고 다른 누구도 내가 쓴 글을 읽었다는 부끄러움과, 심지어 고통을 겪을 의향은 없으니까.

그가 말하는 글은 도대체 무슨 내용일까? 라킨은 비교적 젊은 나이인 이 시기에도, 자신의 정치적으로 불공정한(물론 당시에는 '정치적 공정성'이라는 표현 자체가 없었지만) 의견을 상당히 공개적이고 익살스럽게 드러냈으며, 모니카와 그의 관계 역시 솔직하기 짝이 없었다. 두 사람이 주고받은 편지를 모아놓은 두툼한 책을 보아도 그는 대부분 거리낌 없는 태도를 드러낸다(라킨이 그녀에게 보낸 편지는 무려 2000통이 넘으며, 현재 옥스퍼드 대학 보들리 도서관에 소장되어 있다). 실제로 내가 앞에서 인용한 편지의 일부 구절에 두려움과 자기혐오가 가득한 것만 보아도, 예를 들어 뭔가 좋은 인상을 준다든지, 또는 낙관이나 용기를 가장한다든지, 모니카의 걱정을 덜기 위해 불안을 감춘다든지 하는 데는 털끝만큼도 관심이 없음을 알 수 있다. 그렇다면 도대

체 그 일기에는 뭐가 들어 있는지 궁금하기 짝이 없다.

그런데 그 일기의 상태와 운명에 관한 그의 결론은 약간 모호하다. "내가 미래에 (물론 미래가 있다면) 그것들을 어떻게 처분하게 될지는 나도 모르겠다. 어쩌면 그것들을 곧바로 파괴할지도 모른다." 여기서 '곧바로'는 결국 '지금' 당장을 의미하는 걸까? 아니면 미래에 '곧바로', 즉 죽음이 임박했음을 알고 나서 '곧바로'라는 것일까? 우리가 둘 중 어느 쪽을 선택하든지 간에, 한 가지는 분명하다. 즉 어느 누구도 그걸 읽어서는 절대로 안 된다는 것이다. 그리고 바로 이런 사실 때문에, 우리는 그걸 읽어보았으면 하고 바라는 것이다.

죽음에 대한 라킨의 공포는 (우리가 충분히 예상할 수 있는 것과는 달리, 또는 최소한 바라는 것과는 달리) 시간이 흘러도 사그라지지 않았고 그러다가 결국 불가피한 일이 닥쳐왔다. 가장 성공한 시 〈아침 노래^Aubade〉는 이 주제를 직접적으로 건드리고 있다.

나는 낮에 줄곧 일하고, 밤에 반쯤 취했네.
새벽 4시, 적막한 어둠 속에 깨어, 나는 응시했네.
머지않아, 커튼 가장자리에는 빛이 나타나겠지.
그때 나는 사실 거기 항상 뭐가 있었는지 알았네.
불안한 죽음에, 이제 하루 더 가까워져서,
내 생각은 오로지 어떻게, 그리고 어디서,
그리고 언제 내가 죽을지 하는 것뿐이었다네.
건조한 질문이었지. 하지만 죽어가는 것,
그리고 죽는 것에 대한 두려움이
새로이 번뜩여서 나를 붙잡고 겁먹게 했다네.

1985년에 마지막으로 질병을 겪으면서 그는 (의사들이 안심을 시키는 말에도 불구하고) 임박한 죽음의 전망을 항상 염두에 두었다. 그가 마지막 몇 달 동안 킹즐리 에이미스, 로버트 콩퀘스트, 블레이크 모리슨, 앤드류 모션에게 쓴 편지들을 보면, 뒤틀리고 신랄한 어조가 나타나 있는데, 이는 그가 병원에서 모니카에게 보냈던 이전의 편지에 나타난 광포한 불안과 분명한 차이를 드러낸다.

죽기 6주 전에 그는 모션에게 보낸 편지에서 이렇게 썼다. "나는 혹시 '라킨이라는 극(劇)'의 제2막이 곧 올라가지는 않을까 하는 불안한 의심을 품고 있다네. 좋지 않고, 지친 데다, 엉터리 치료를 받으러 다니고 있네. 그러니 삽과 묘석을 미리 닦아 준비해두게. 유언 집행인의 의무이니까."

이제는 집을 정리할 때가 되었지만, 그는 정작 그럴 의지조차 없었다. 건강이 악화되면서 식욕과 체중 모두를 잃었으며, 계속해서 의사를 찾아가기는 했지만, 회복에 대한 희망은 희미해지고 있었다. 죽기 사흘 전에 그는 자기 비서이자 애인인 베티 매커리스^{Betty Mackereth}에게 "내 일기를 없애달라"고 부탁했다. 그녀는 곧바로 그렇게 했다. 일단 보존용 겉표지를 벗겨낸 다음, 무려 30권에 달하는 일기를 문서 파쇄기에 집어넣었고, (일을 확실히 마무리하기 위해) 잘게 난도질된 종잇조각마저 모조리 불태워버렸다. 불과 몇 시간 만에 20세기 최고의 시인 중 한 사람의 내밀한 삶을 가장 노골적으로 드러낸 문서, 또는 최소한 그의 비밀을 (뭔가 남다른 비밀을) 가장 잘 보호해주었던 문서가 이 세상에서 자취를 감추고 말았다.

매커리스는 자기가 한 일을 전혀 후회하지 않았다. 그는 필립의 간절한 마지막 소원을 들어주었을 뿐이었다. "그는 확고했습니다. 그걸 없애버리기를 원했던 거죠. 저는 그걸 기계에 집어넣으면서도 읽어보지는 않았습니다만, 몇몇 부분은 부득이하게 눈에 들어오긴 했습니다. 매우 불운한 내용이었습

니다. 사실은 절망적이었죠."

　내가 궁금한 점은, 왜 라킨이 직접 없애지 않았을까 하는 것이다. 어쩌면 일종의 자살처럼 느껴졌던 것일까? 이 주제에 관해서라면 필립 로스[Philip Roth]를 빼놓을 수 없다. "비밀 일기를 (……) 파괴하는 일에는, (……) 그 물건이 지닌 마치 유물과도 같은 힘을 영원히 말살하는 일에는, 일반적으로 상상하는 정도 이상의 용기가 필요했다. 그 물건이야말로 우리의 소유물 중 거의 유일하게, '내가 이와 같다는 것은 사실인가?'라는 질문에 대해 결정적인 대답을 내놓는 물건이다."

　라킨은 1985년 12월 2일 월요일 아침 일찍 사망했다. 그는 병상 옆에서 자기 손을 잡아주던 간호사에게 힘없이 이런 말을 남겼다고 한다. "나는 곧 불가피한 상태가 될 겁니다." 이 말은 어쩐지 상당히 고심한 듯한 느낌을 주는데, 마치 그가 마지막 순간 내내 이 마지막 한마디를 숙고하고 다듬는 데 보내지 않았을까 하는 생각이 든다. 일기가 이 세상에 더는 없다는 사실을 확인하고 나서, 어쩌면 '불가피한 상태'를 향한 그의 여정은 한결 가뿐했는지도 모른다.

　죽어가는 사람의 마지막 소원을 들어주는 것이 현명한지 아닌지에 대해 의문을 제기하기는 어렵다. 그럼에도 상당수의 평론가들은 라킨의 소원을 들어준 것이 과연 옳았느냐는 의문을 제기한다. 이 문제를 제대로 이해하려면, 이와 유비 관계가 있는 (그리고 훨씬 더 중대한 결과를 가져온) 프란츠 카프카의 사례를 들면 될 것이다. 그는 미간행된 자기 원고를 모두 없애라는 지시를 남겼는데, 그의 친구 막스 브로트는 그의 지시를 무시하기로 결정했다. 그 결과로 우리는 20세기의 가장 뛰어난 소설 가운데 일부를 읽게 되었다.

　하지만 이 두 가지 사례에는 뚜렷한 차이가 있다. 카프카는 자기가 죽으면 원고를 폐기하라고 요청했으며, 따라서 그는 그 소원이 실천에 옮겨졌는지

를 확인할 수 없었다. 만약 그의 지시가 이행될 경우, 서양 문학에서 대단한 중요성을 가진 작품들이 사라질 위험에 처하게 된다는 것은, 그 시점에서도 명백한 일이었다. 여기서 우리는 고전적인 의무의 충돌이 벌어지는 것을 목격할 수 있다. 브로트는 친구의 소원을 존중하여 그 약속을 지켜야 하는가, 아니면 약속을 깨뜨리고 친구의 천재성을 기려야 하는가?

여기서 핵심은 자칫하면 상실될 뻔했던 작품의 성격과 중요성, 그리고 누가 그런 결정을 내렸는지 하는 것이다. 바이런의 유언 집행인들은 그를 대신하여 결정을 내렸다고 하는데, 이는 비난받을 여지가 있어 보이지만,《회고록》에 어떤 내용이 담겼는지를 전혀 알 수 없는 상황에서는, 과연 바이런이 이들의 결정에 동의했을지를 짐작하는 것 자체가 어렵다.

따라서 우리가 라킨의 사례로 다시 돌아오면, 우리는 이렇게 물어보아야 한다. 그의 일기는 그 자체로 얼마나 중요한 것이었으며, 한 인간이자 예술가였던 라킨을 이해하는 데 얼마나 중요한 것이었을까? 그와 가까웠던 친구가 그걸 이미 없애버렸다고 거짓말로 그를 안심시켰을 경우, 그런 행동조차도 정당화될 만큼 중요한 작품이었을까?

그 일기의 내용에 관해서는 여러 친구가 나름대로 추측한 바 있다. 진 하틀리Jean Hartley는 남편 조지와 함께 라킨의 초기 작품집《덜 기만당한 사람The Less Deceived》을 펴냈던 출판인인데, 그녀는 그 일기에 가장 가까운 사람들을 향한 라킨의 가장 고약하고 가장 번뜩이는 생각이 담겨 있다고 믿었다. 라킨의 전기 작가 앤드류 모션Andrew Motion은 "일기가 성적인 업무 일지로서의, 그리고 짜증과 분개와 질투와 인간 혐오로 가득한 커다란 창고로서의 기능을 했다"고 적었다. 이런 의견에 깃들어 있는 못마땅해하는 듯한 어조는 라킨에 관한 모션의 설명에 근거한 것인데, 이에 대해 마틴 에이미스Martin Amis는 정곡을 찌르는 답변을 내놓았다. "앤드류 모션의 책에서 우리는 어쩐지 라킨이 (예를

들어 앤드류 모션이 누린 것과 같은) 티끌 하나 없는 정서적 건강에 미치지 못했다는 인상을 받는다." 이것은 매우 경멸적인 발언이지만, 그 현란한 외양은 진짜 문제를 가리고 있다. 즉 라킨은 공격적인 태도를 드러내기 좋아했다는, 또는 (아무리 좋게 평가하더라도) 극우적이고 여성 혐오적이고 인종차별적인 생각을 농담 삼아 내뱉기 좋아했다는 것이다. 사실 그는 이런 일을 무척이나 즐겼다.

1992년에 라킨의 《서한집Letters》이 나오자, 비평가들은 당연히 불쾌감을 느꼈다. 톰 폴린Tom Paulin은 심한 분노를 느낀 나머지, 그 책에 대해 다음과 같이 묘사했다. "괴로운, 그리고 여러모로 신경에 거슬리는 편집물로, 라킨이라는 국가적 기념물 아래 자리 잡은 하수구를 불완전하게나마 드러내주고 또 감춰준다." 런던 대학의 리사 자딘Lisa Jardine 교수도 이런 비난의 합창에 동참하여, 그 저자가 "일상적이고도 습관적인 인종차별주의자에, 여성 혐오증이 있었다"고 설명하면서, 다음과 같은 사실에 약간의 기쁨을 느끼는 듯한 어조를 드러냈다. "내가 속한 영어영문학과에서는 이제 라킨을 많이 가르치지 않는 경향이 있다. 그가 예찬한 '소(小)영국주의'°도 우리의 개정된 커리큘럼에는 어울리지 않는다." 심지어 노골적인 표현에 능한 앨런 버넷Alan Bennett조차도 라킨이 약간 강간범처럼 보이게 되었다고 언급하며, 릴링턴 플레이스의 연쇄 살인범이었던 존 레지널드 할러데이 크리스티와 이 작가의 불편한 유사성을 지적했다.°°

과잉 반응인 걸까? 어쩌면 버넷은 너무 멀리 간 셈일 수도 있지만, 우리가 라킨에 관해 불편해하고 역겨워할 만한 이유는 많다. 라킨의 글 중에서도 가장 논박의 여지가 많은 글들을 그의 편지에서 손쉽게 찾아볼 수 있고, (그의

° 원래는 외국(인)이나 국제 문제에 무관심한 영국(인)의 편협한 태도를 가리키는 말이었지만, 대영제국 시대에는 제국 확장에 반대하는 사람들을 가리키는 뜻으로도 쓰였다.

°° '릴링턴 플레이스의 교살자'로 악명을 떨친 존 레지널드 할러데이 크리스티(1899~1953)는 1943년부터 1953년까지 자기 아내를 비롯한 여성 여덟 명을 살해한 죄로 교수형에 처해졌다.

생전에는 출간되지 않았던) 시에서도 드물게나마 찾아볼 수 있다. 그는 가까운 친구들을 즐겁게 해주려고 정기적으로 짧은 풍자문을 지었는데, 그중에서도 1970년에 쓴 다음과 같은 노래는 그 전형이라 할 만하다(내가 굳이 이 노래를 인용하는 까닭은, 약간은 불편함을 느끼면서 내가 그 친필 원고를 판매한 적이 있기 때문이다).

> 파업자는 감옥으로,
> 고양이는 데려오고,
> 검둥이는 쫓아내고,
> 이러하면 어떠할까.
> (후렴: 검둥이, 검둥이, 등등)
> 제국과는 무역하고,
> 외설물은 금지하고,
> 빨갱이는 가둬두고,
> 여왕 폐하 만세로세.
> (후렴: 빨갱이, 빨갱이, 등등)

이것이야말로 자딘 교수가 불평했던 '소영국주의자'의 태도를 적나라하게 빗댄 글로, 어떤 사람은 이것을 패러디로 볼지도 모른다. 하지만 이런 종류의 글은 너무나도 많고, 그의 시와 서한문에 골고루 흩어져 있다. 장난삼아 쓴 시인 경우도 종종 있지만, 편지에 뜬금없이 삽입되어 불쾌감을 주는 경우가 많다. 마치 억압했던 분노가 순간적으로 분출할 길을 찾아내기라도 한 것처럼 보인다.

예를 들어 1984년에 콜린 거머Colin Gummer에게 보낸 편지도 여차하면 호감을

주고 수다스러운 편지로 끝났을 텐데, 마지막에 가서 로즈 크리켓 경기장 방문에 관한 묘사와 함께 (라킨은 크리켓을 좋아했다) 다음과 같이 구구절절한 이야기가 나오면서 분위기가 달라진다.

> 나는 영국이 서인도제도를 이기지 못했다는 것은 개의치 않아. (……) 하지만 경계선에서 요란하게 떠들어대던 그 검은 쓰레기들을 보고 있자니, 남아프리카의 경찰 일개 분대를 투입해서 해결을 보게 해야만 만족스러울 것 같더군. 나라 꼴을 지켜보며 일종의 공포스러운 매혹을 느꼈다네. 스카길 일당은 질 수가 없어.° 그들은 자기네가 요구하는 것을 얻어내든지, 그렇지 않으면 온 나라를 혼란에 빠뜨릴 것이고, 바로 그 시점이 되면 그들의 친구인 러시아 놈들이 행군해 들어오겠지.

같은 사람에게 보낸 또 한 통의 편지에도 그런 내용이 나타난다.

> 나는 '이 나라의 현 상태'가 상당히 끔찍하다고 생각하네. (……) 앞으로 10년 안에 우리는 '모두' 침대 밑에 들어가 숨어 있게 될 거고, 발광하는 흑인 무리가 손닿는 것이면 뭐든지 훔쳐가게 될 거야. 이노크°°의 말이 맞아. 왜 사람들이 그를 바보라고 부르는지 모르겠군.

이것으로도 충분하다. 만약 라킨의 편지를 엮은 책이 생전에 출간되었더라면, 그는 결코 계관시인 지위를 제안받지 못했을 것이다(물론 그는 제안을 받고서도 거절했지만). 만약 그랬다면 그는 명예 훈장도 받지 못했을 것이다.

° 영국의 광산 노조 운동가인 아서 스카길(1938년생)은 1984년부터 1985년에 걸친 광산 파업을 주도했던 인물이다.
°° 영국의 정치가 이노크 파월(1912~1998)은 보수당 소속의 우익 정치인으로, 이민자에 대한 부정적인 견해를 밝힌 일명 '피의 강' 연설로 큰 논란을 일으킨 바 있다.

우리는 작가들이 나쁠 수 있다는 (그것도 '바이런같이' 나쁠 수 있다는) 것을 잘 알고 있지만, 이 세상에는 절대 넘어서는 안 되는 선 같은 것이 모호하게나마 있게 마련이다. 그러니 T. S. 엘리엇은 물론이고, 그와 마찬가지로 반(反)유대주의자였던 친구 버지니아 울프와 에즈라 파운드가 자던 교수의 대학교과 과정에 여전히 들어 있다는 사실은 놀라울 수밖에 없다.

하지만 다행히도 여러분은 일지나 일기에다 하고 싶은 말은 뭐든지 쓸 수 있다. 적어도 그 내용을 무삭제로 출간할 만큼 어리석은 사람이 아니라면 말이다. 작가 존 파울스는 바로 그런 짓을 해서, 그에 대해 사람들이 알고 싶어 하는 것 이상의 내용을 폭로했으며, 그의 세대에서 자주 출몰하는 반유대 감정을 상당히 많이 드러내고 말았다.° 나야 그런 일까지 감탄하지는 않지만 (왜냐하면 나 역시 그의 신랄한 언급 대상에 속하기 때문인데, 어쩌면 나는 그의 말마따나 "영국인의 입맛에는 안 맞게끔 지나치게 유대인다운" 것인지도 모르겠다) 그래도 여전히 파울스의 소설 가운데 일부에 대해서는 감탄하고, 엘리엇에 대해서는 계속해서 헌신하며, 가끔 한 번씩은 울프와 파운드에 대해서도 헌신한다.

나는 이들에게 예술가이기를 요구하지, 착한 사람이기를 요구하는 것은 아니다. 나는 친구를 찾는 것도 아니고, 불쾌감을 느끼지 않을 권리를 갖고 있다고 느끼지도 않는다. 특히 위대한 작가들에 대해 그럴 권리를 갖고 있다고 생각하지는 않는다. 왜냐하면 작가의 임무란 우리가 가장 소중히 간직하는 생각과 가치를 향해 침입과 도전을 제기하는 것일 수 있기 때문이다. 일단 여러분이 회고록을 불태우고, 일기를 난도질하기 시작하면, 여러분은 결국 《악마의 시》나 《코란》을 불태운 극단주의자들과 나란히 서게 되는 셈이다.

《서한집》에 이처럼 폭발성 있는 내용이 들어 있음을 고려할 때, 라킨의 일기에는 도대체 무슨 내용이 들어 있었을까? 혹시 이보다 더 심한 내용일까?

° 파울스의 일기는 우리나라에서도 《나의 마지막 장편소설》(전 2권, 이종인 옮김, 열린책들, 2010) 이라는 제목으로 번역되었다.

(우리는 그가 -예를 들어 '바이런'의 경우처럼- 더 나빠지는 것은 바라지 않는다. 왜냐하면 라킨의 작품 중에서도 극단적인 것들은 전혀 매력이 없기 때문이다.) 라킨의 평생 친구이며, 1950년대에 소호에 있는 외설물 전문점을 몰래 돌아볼 때마다 그와 동행하기도 했던 로버트 콩퀘스트에게 내가 언젠가 들은 말에 따르면, 그 일기의 대부분은 "자위행위를 위한 공상들"이며, 따라서 그걸 파쇄기에 넣어 난도질했어도 서양 문학에는 아무런 손실도 없다는 것이다. 실제로 라킨은 창작에 유용한 내용을 건져내고 난 다음이라면, 그 일기를 모조리 불태워버릴 거라고 콩퀘스트에게 고백한 적이 있었다.

나는 여러 위대한 작가들의 아카이브를 판매한 경험이 있다. 그중에는 일기와 일지와 개인적인 편지도 종종 포함되는데, 십중팔구는 어느 정도 내밀한 폭로와 관련이 있는 자료였다. 따라서 작가의 친구와 친척이 여전히 생존한 상황이라면, 작가 본인이나 고인의 유산 관리인 측에서 그런 자료를 일정 기간 동안 대중에게 공개하지 못하도록 하는 의무 조항을 집어넣는 경우도 드물지 않다. 이런 유예 기간은 길게는 무려 75년에 달하기도 한다.

그렇다면 라킨의 일기에 대해서도 이런 조치를 취할 수 있지 않았을까? 그런데 문제는 이런 결정이 십중팔구 잘못된 시기에, 그것도 대개는 저자의 사망 직전이나 직후에 내려진다는 것이다. 실비아 플래스가 사망한 직후, 테드 휴스는 아내의 일지 가운데 한 권을 폐기했다. 그 내용이 너무 노골적이고 고통스러워서 차마 자녀에게 보여줄 수 없다고 (자녀가 어른이 된 후에도 마찬가지라고) 판단한 까닭이었다.

그러면 한 세대에 걸쳐 플래스 연구자들이 주장한 것처럼, 그는 잘못된 판단을 내린 것일까? 어쩌면 그 일지를 일정 기간 동안 공개 금지하도록 조치할 수도 있었을 것이다. 하지만 내가 장담하건대, 휴스가 정말 이런 조치를 고려했더라면, 그는 정말 그렇게 하고도 남았을 것이다.

라킨의 일기에 대해서도 마찬가지 조치를 할 수 있었다. 앞으로 100년이 지나고 나면, 그 일기에 어떤 사람들에 대해 상당히 무례한 내용이 담겨 있다 한들, 또는 성적인 폭로가 다소 담겨 있다 한들, 누가 신경이나 쓰겠는가? 만약 라킨의 평판이 계속해서 유지된다고 한다면, 그 일기가 계속해서 존재함으로써 우리의 후손들이 그에 관해서 (그리고 우리에 관해서) 더 많은 것을 알아낼 수도 있지 않을까?

'하지만 저자가 그걸 원하지 않았다.' 일기를 쓸 때 우리는 세속적인 버전의 고해를 수행하는 셈이며, 이때 저자는 참회자인 동시에 사제가 되고, 정직한 자기 폭로라는 행위를 통해 '죄 사함'이 이루어진다. 일기를 쓰면서 건네는 통상적인 혼잣말로 "사랑하는 일기에게"라고 말할 때, 우리는 사실 "사랑하는 하느님께"라는 말을 모방하는 셈이다. 자기가 '이런 사람'이라는 것을 보여주는 무삭제 노출은 (까칠하고도 성적인 내용이 담긴 라킨의 적나라한 기록처럼) 한 사람에게 최악의, 동시에 역설적으로도 최상의 상태다. 즉 명민하고, 적나라하고, 겸손한 상태인 것이다.

일기는 개인적인 것이다. 앤서니 스웨이트의 말에 따르면, 그 일기를 엿본 사람은 (매커리스를 제외하고는) 딱 한 명뿐이었는데, 이때 라킨은 당연한 일이지만 크게 격노했다고 한다. 그러니 만약 자신의 불유쾌한 내적 공상이 공개되었을 경우 (설령 그런 일이 죽은 후에 일어났다고 상상하더라도) 그는 더욱 분노하고 굴욕감을 느꼈을 것이다. 일기를 폐기하면서, 그는 결국 앞으로 남게 될 자기 자신의 이미지에 순응했던 셈이다.

그의 시 〈아룬델의 무덤An Arundel Tomb〉은 비록 자주 인용되기는 하지만, 종종 잘못 이해되는 다음과 같은 행으로 마무리된다. "우리에게서 살아남을 것은 바로 사랑이다." 하지만 바로 앞에 나오는 행은 이 감정에 수반되는 단서가 있음을 분명히 한다. "우리의 거의 본능적인, 거의 진실인." 이것이야말로

우리가 달성하기 위해 분투하는, 그리고 소망하는, 그러나 달성하는 데 실패하고 마는 것이다. 하지만 뭔가가 살아남아야 한다면, 수많은 고약함과 성적 환상이 살아남는 편보다는 차라리 약간의 사랑이 (제아무리 보잘것없더라도) 살아남는 편이 더 낫지 않을까?

나는 역사적 기록이 파괴되는 것에 대해 안타까움을 금할 수 없다. 우리가 진실로 어떠한지를, 그리고 어떠했는지를 기록한 종잇조각들을 보존하는 행위를 통해, 우리는 문화로서의 우리 자신에 대한 감각을 영위하고, 이해하고, 또 축적한다. 그럼에도 나는 라킨의 일기가 폐기된 것을 안타까워하기는 어렵다는 사실을 깨달았다. 일기의 궁극적인 소각이 가져온 결과로서, 그에 대한 우리의 최종적 견해는 아마도 좀 더 동정적인 (사실은 더 사랑스러운) 것이 될 터이다.

죽은 사람도 권리를 가질까? 나는 항상 그렇다고 가정해왔는데, 이것은 어려운 주장일 뿐만 아니라, 법률 역시 이 주제에 관해서는 모호하기만 하다. 예를 들어 영국의 법률에 따르면, 죽은 사람에 대한 명예훼손이 성립하기는 어렵다. 따라서 어떤 사람이 아무개를 겨냥한 복수를 꾀한 끝에, 최근에 죽은 아무개의 아버지가 소아성애자라고 공개적으로 거짓 주장을 펼쳤을 경우, 이를 법적으로 처벌할 방법은 없다. 죽은 사람의 친구들과 친척들에게도 고통스럽고도 격분할 일이지만, 이는 죽은 사람에게도 상처가 되고 불의가 되는 일이다.

죽은 사람도 어떤 개념적 '자아'를 갖는지 아닌지는 물론 복잡한 문제다. 하지만 나에게 이 문제는 감정적으로나 도덕적으로나 명료해 보인다. 어떤 사실에 관해서 살아 있고, 존경받고, 양심적인 사람들에게 지켜야 하는 도리라는 것은, 설령 얼마 전 죽은 사람이라고 해도 유지되어야 마땅하다. 만약 그들이 아직 살아 있다고 가정한다면, 그런 감정을 과연 견딜 수 있겠는가?

특히나 조상을 공경하는 관습을 가진 뉴질랜드의 마오리족은 죽은 친척을 비방하는 것을 터무니없는 모욕으로 간주한다. 이와 대조적으로 우리는, 일단 죽은 사람이 천국으로 올라가고 나면, 거기서는 명예훼손을 당할 일도 없으며, 지상의 인간사에 대한 어떠한 노출이나 관심도 초월한 곳에 속해 있다고 간주한다. 그들이 그 위에서 뭘 하는지는 나도 결코 알 수가 없지만, 적어도 자기 평판을 걱정하지는 않을 것이다.

그렇다면 우리는 예를 들어 필립 라킨이 죽자마자 그를 가리켜 외설물 중독자이며 호색가라고, 인종차별주의자라고, 불쌍하기 짝이 없는 소영국주의자라고 공개적으로 신나게 낙인찍을 수 있는 것일까? 이런 모든 비난에는 어느 정도 진실이 담겨 있기는 하지만, 그 사람과 그에 대한 추억에 바쳐야 할 예의와 신중, 그리고 존경은 전혀 담겨 있지 않다.

그의 편지들을 보면 여성 혐오주의와 극우적인 인종차별주의가 드러난다. 그는 이런 견해를 일상 대화의 일부분으로 농담처럼 간주했을지 몰라도, 이런 견해는 혐오스러울 뿐이다. 이 점에서 그는 호감이 가는 사람은 아니지만, 그를 아는 사람들은 그를 좋아했다는 것도 사실이므로, 혹시 여러분도 그만큼 재미있고 정직하고 매력이 있다면, 사람들은 잘못된 견해도 너그럽게 봐주고 넘어갈 수도 있다는 이야기처럼 들린다. 아울러 그는 최소한 공개적인 자리에서는 버젓하게 행동할 만큼 신중한 태도를 지녔다.

그나저나 엉덩이를 맞는 (가짜) 여학생의 사진을 보면서 자위행위를 했다는 정도의 내용은 비교적 얌전한 수준이다. 오늘날의 기준에서 바라보자면 특히나 그렇다. 그 정도야 딱히 화를 낼 일도 아니지 않은가? 우리 모두는 남에게 알리고 싶지 않은 성적 취향과 환상을 갖고 있다. 하지만 라킨의 일기가 만약에 이보다는 덜 무해한 환상과 실행, '양쪽 모두'를 폭로했다면 어땠을까? 어쩌면 라킨이 일기를 폐기한 까닭은, 우리가 예상하는 수준보다

더 어둡고, 더 민망하고, 더 명예를 손상시키는 내용이 들어 있기 때문은 아니었을까? 그 일기가 단순히 엉덩이 맞기에 대한 편애를 드러내는 수준에서 그치지 않고, 만약 체벌을 받은 사람이 열두 살짜리 어린아이였다면, 그리고 라킨이 종종 체벌을 했다면 어땠을까? 이런 사후의 폭로는 그의 이미지에 어떤 영향을 줄 것이며, 그의 작품에 대한 우리의 독서와 존경에 어떤 영향을 끼칠 것인가?

우리는 어떤 예술가가 반드시 좋은 사람이어야만 훌륭한 예술 작품을 만들어낼 수 있다고는 생각하지 않는다. 때로는 훌륭함이 긍정적인 장애물로 보이기도 한다. 왜냐하면 작가와 화가 중에는 (뛰어난 운동선수와 마찬가지로) 자기중심적인 사람이 종종 있기 때문이다. 이들은 이기심을 육성하고, 정련하고, 증류한다. 자기 자신으로부터 최대한 많은 것을 얻어내기 위해서, 이들은 다른 사람들로부터 상당히 많은 것을 가져간다. 이 때문에 이들의 친구와 배우자와 자녀는 고통스러울 수 있지만, 우리는 그 결과물을 행복하게 향유한다.

하지만 때때로 여러분은 한 예술가에 관해서 몹시 충격적인 사실을 알게 되고, 급기야 그 사실은 이후 영원토록 여러분이 그를 이해하는 방식에 침투하게 된다. 제임스 조이스와 딜런 토머스가 병적으로 이기적인 구걸꾼이었다고? 누가 관심이나 두겠나? 대부분의 작가는 약간씩 그렇다. 하지만 미술가 에릭 길이 자기 딸들과, 그것도 딸들이 10대 때부터 주기적으로 항문성교를 했다는 사실을 어떻게 판단해야 하는가? 나는 길의 매끄러운 여성 누드, 또는 그의 질척한 연인들 세트 가운데 하나를 바라볼 때마다, 그 생각이 나서 몸서리를 쳐야만 했다. 내게 그는 파멸한 인간이다.

어떤 작품을 그 작가의 삶에 근거하여 재평가하는 일을 우리는 어떻게 정당화할 수 있을까? 어쨌거나 여러분이 에릭 길을 전혀 모르는 상황에서, 내가 여러분에게 그의 작품 사진을 보여준다면, 여러분의 반응은 순전히 미적

인 것이리라. 어쩌면 그 작품을 보며 감탄할 수도 있다. 그러다가 내가 그 작품들을 멀리하게 된 충격적인 사실을 여러분에게 들려준다고 하자. 그러면 여러분은 어떻게 하겠는가? 그 이미지를 다시 바라보고 몸서리를 칠까? 과연 여러분이 거부하는 것은 무엇이겠는가? 그의 작품 이미지인가, 아니면 그의 삶인가? 이 두 가지는 분리할 수 있다고 간주되지만, 나는 단 한 번도 나의 반응을 그렇게 명쾌하게 나눌 수가 없었다. 한 예술가가 도덕적으로 얼마나 타락해야만, 우리는 그의 작품에 등을 돌려 마땅하다고 생각할까?

나는 희귀본 매매업에 종사하는 과정에서, 언젠가 정확히 이런 문제를 겪은 적이 있다. 《소년용 엉덩이 때리기 교본The Boy's Own Book of Spankings》이라는 제목의, 도판이 곁들여진 필사본은 T. H. 화이트T. H. White가 만든 것이었다. 그는 아서 왕의 전설을 다룬 소설 《바위에 꽂힌 검The Sword in the Stone》으로 많은 사람들로부터 존경을 받고, 심지어 사랑을 받은 작가다. 문제의 책은 세 권으로 제본되어 있는데, 작가의 개인적 즐거움을 위해 만든 것이 분명했으며, 160 쪽쯤 되는 텍스트에 (저자가 직접 찍은 것이 분명한) 여러 장의 사진이 곁들여져 있었다. 엉덩이에 심하게 회초리를 맞은 소년들의 사진이 있었으며, 회초리 자국이며 피부가 벗겨지고 멍든 부분이 카메라에 의해 사랑스럽게 기록되고 확대되어 있었다.

이런 자료라면 화이트의 전기 작가가 관심을 보일 거라고 확신한 나는 대영도서관의 필사본 담당 사서에게 구매를 제안했다. 그러자 여성이었던 그 담당자는 구매에 관심이 없다고 답변하면서, 자기는 그 내용에 대해 관심이 없을 뿐만 아니라 혐오감마저 느낀다고 말했다. 당신이 구매하는 자료의 내용에 대해 판단하는 것은 당신의 역할이 아니라고 나는 주장했지만, 그녀는 꿈쩍도 하지 않았다.

"우웩!" 그녀는 이렇게 말했고, 결국 그 자료는 어느 개인 수집가에게 판

매되었다. 그 구매자는 왜 하필 그 물건에 관심을 갖는지는 이야기하지 않았으며, 나도 굳이 물어보지 않으려고 조심했다.

이런 음란한 정보는 물론 언젠가는 일반에 공개되고 말 것이다. 제임스 조이스가 1909년 트리에스테에서 약혼녀인 노라 바나클에게 보낸 에로틱한 편지는 외설적이고, 음란하고, 지저분하고, 노골적이었다. 이 편지들은 1975년에 그의 전기 작가인 리처드 엘먼Richard Ellmann이 (약간은 마지못해 하면서) 세상에 공개했는데, 그때쯤 조이스의 평판은 그런 폭로에도 불구하고 살아남을 정도가 되어 있었다. 조이스는 정전(正典) 작가의 대열에 이름을 올려놓은 뒤였다. 하지만 만약 이 편지들이 그의 사후에 곧바로 세상에 공개되었다면 어땠을까? 그 노골적인 음란성이 불가피하게 그의 작품에 대한 논의에까지 스며들어서, 결국 부정적인 영향을 미치지 않았을까?

우리는 비평적으로 예술가의 삶을 그의 작품으로까지 추적해 들어가고, 창작 활동의 무의식적 토대를 찾아내고 폭로하는 데 지나치게 열중한다. 내가 보기에는, 이런 열중이 급기야 예술가의 사생활에 관한 폭로를 실제보다 더 중요하게 만들어버리는 것 같다. 이것이야말로 작가들의 아카이브, 그들의 일기와 일지, 무삭제판 폭로 등에 대해 우리가 매혹되는 이유일 것이다.

예술가 역시 우리와 마찬가지로 저마다 작은 비밀을 갖고 있다. 이런 비밀을 그들이 남긴 필생의 역작 위에 나란히 투사할 필요가 있다는 주장은 미심쩍다. 왜냐하면 우리 중에서도 그와 유사한 비밀을 지닌 사람이 있겠지만, 우리는 그것을 보여줄 이유가 전혀 없기 때문이다. 한편에는 학자 겸 저술가로서의 내 삶이 있고, 또 한편에는 개인적으로만 간직하고 싶은 또 다른 삶의 측면이 있다고 하면, 나로선 이 두 가지가 서로 무슨 관련이 있나 하는 의구심을 떨칠 수 없다. 그러니 필립 라킨이나 바이런 경이나 제임스 조이스 역시 그 정도의 배려를 누릴 수 있어야 하지 않을까?

7

카프카는 아직도 세상을 미혹한다

이스라엘에 간 《소송》 원고

내가 카프카의 《변신》을 처음 읽은 것은 열여덟 살 때, 펜실베이니아 대학의 1학년 과목인 '문학 개론'에서였다. 내 짐작에 그것은 순진한 독자들에게 은유의 성격과 목적을 설명하기 위해서 마련된 교과 과정이었던 것 같다.

이 이야기는 그야말로 느닷없이 시작된다. "그레고르 잠자는 어느 날 아침 불안한 꿈에서 깨어나자마자, 자기가 침대에 누운 상태에서 거대한 곤충 비슷한 생물로 변해 있는 것을 발견했다." (블라디미르 나보코프는 이 딱정벌레의 겉껍질 아래에 날개가 있어서 하늘을 날 수 있었으리라 추측했지만, 카프카는 자기가 딱히 어떤 생물을 염두에 두지는 않았노라고 주장했다.) 처음에 그레고르는 자신의 새로운 화신에 잠시 마음을 빼앗겼지만, 자신의 육체적 형태에 관한 의구심이나 질문이 제아무리 많아도 본래 모습으로 돌아오지는 못했다. 원래 사람이었지만, 이제 그는 벌레였다. 그의 딱한 여동생 그레테는 처음엔 그에

게 친절했다. 하지만 그의 부모는 혐오감을 드러냈다. 급기야 상황은 (특히 '그의' 상황은) 급속히 나빠지고 만다. 이야기의 끝에 가서 그는 방 한구석에서 비참하게 버려진 채로 죽고 만다.

이것은 가슴 아픈 이야기이며, 때때로 쓴웃음을 자아내기도 하지만, 내가 배운 바에 따르면, 그레고르가 가족으로부터 겪는 고립과 소외, 그리고 치유가 불가능한 불행과 고독은 인간의 곤경에 대한, 그리고 우리 존재의 부조리에 대한 은유였다. 우리 모두는 그레고르 잠자이며, 부서지기 쉬운 등껍질 속에 고립되어서, 불가피한 끝을 혼자서 기다리며, 오해되고, 의사소통이 불가능하고, 생계가 결핍된 상태라는 것이었다. 이것은 딱정벌레의 삶이 아니라 모두의 삶이며, 단지 새로운 은유적 극단을 취했을 뿐이라는 것이었다.

나는 잠시나마 이런 주장을 믿지 않았다. 그 이미지는 인간의 상황에서 워낙 동떨어져 있었기 때문에, 우리가 무엇이고 또 누구인지를 보여주는 은유로 이용되기는 곤란하다고 생각한 까닭이었다. 차라리 우리가 꽃양배추라고, 또는 얼룩다람쥐라고 가정했다면 괜찮았을 것이다. 하지만 인간과 딱정벌레의 차이는 지나치게 극단적이라, 어떤 유비를 위한 토대로 기능하기는 곤란하다고 나는 주장했다.

"은유의 목적이 바로 그거지." 교수는 점잖은 척하며 대답했다. "여기서는 어떤 것이 뭔가 다른 것을 의미한다고 이해해야만 하니까."

나는 순순히 그 말을 받아들였으며, 급기야는 이에 대해 너무나 순응한 (또는 '냉소적인') 나머지, 학기말 시험에서 카프카의 뛰어난 은유 사용에 관한 리포트를 제출해서 A학점을 받기까지 했다. 하지만 그때에도 나는 이해한 것처럼 꾸몄을 뿐이었고, 그 후 이 이야기를 다시 읽으면서, 더 어렸던 시절의 나 자신에게 다소간 동의하게 되었다. 비록 《변신》에는 은유적인 암시가 들어 있는 것이 분명하지만, 이 작품은 섬세한 균형을 잡고 있기 때문에,

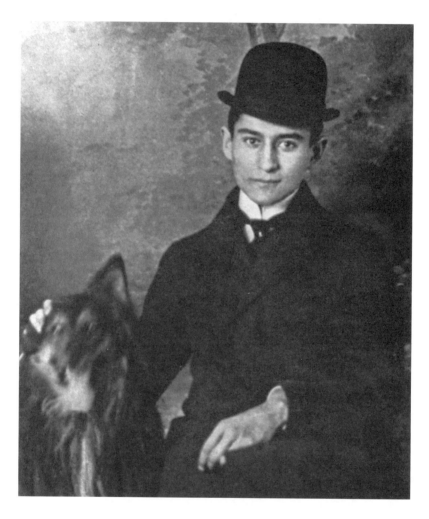

생각에 잠긴 듯한 프란츠 카프카와 애견.

굳이 그 내용에 대해서는 심문하지 않고 놔두는 편이 더 나았다. 여기에는 아무런 알레고리도 없고, 아무런 우화도 없다. 이 이야기의 힘은 '문자 그대로임'에 있으며, 이 이야기는 특별하면서도 정확하다. 이 이야기는 있는 그대로이며, 잠에서 깨어보니 커다란 벌레가 되어 있는 것이 과연 어떤 일인지를 완벽하게 상상하고 법의학적으로 묘사한 일종의 공포 소설이다. 혹시 카프카는 자기 자신이, 그리고 우리 모두가 (말 그대로) 우리 자신의 상징적 곤충성에 갇혀 있다고 가정했던 것일까? 나로선 의구심을 가질 수밖에 없다. 워낙 똑똑한 사람이었던지라 그로선 차마 그럴 수 없었을 것이다. 하지만 그가 분명히 알았던 것은, 그리고 섬뜩한 예리함을 이용해 우리로 하여금 경험하게 할 수 있었던 것은 (그런 부조리한 전제 아래) 그렇게 변신한다는 것이 과연 어떤 기분일지 하는 것이었다. 그리고 만약 변신한 그레고르 잠자의 고독과 절망이 우리의 심금을 울린다면, 그건 더 좋은 일이라는 것이었다.

카프카는 분명히 자기가 한 말 그대로를 의미한 것이었다. 그는 아무런 해석도 필요로 하지 않았다. 여러분은 그의 글을 읽기만 하면 된다. 그래서 나는 그의 글을 좋아하게 되었다. 이후 두 달 동안 나는 매일같이 늦은 오후에 밴펠트 도서관에 가서, 아래층 로비에 있는 표면이 잔뜩 긁힌 오렌지색 커버로 덮인 (그리고 닳아서 반질반질한 나무 팔걸이가 달린) 푹신한 의자에 몸을 늘어뜨리고 앉아서, 감탄에 도취한 상태에서 카프카를 읽었다. 그 몇 주 동안 나는 그곳의 내부 시설물 가운데 하나가 되다시피 했다. 나는 차마 책을 빌릴 엄두는 내지 못하고 머뭇거렸는데, 이건 나의 평소 습관이었다. 마찬가지로 나는 책을 소유할 마음도 없었다. 그의 책을 마치 '문학적 피자'라도 되는 양 테이크아웃 하는 것은, 이상하게도 뭔가 잘못된 일인 것만 같았다. 그가 직접 만들어냈음직한 그런 공간에서 카프카를 만나는 나만의 의식(儀式)에는 만족스러운 데가 있었다. 도서관이라는 곳의 의식과 엄격한 절차에는 뭔

가 섬뜩한 느낌이 없지 않았다. 예를 들어 도서 분류, 서가 정리, 목록 작성, 도서 대출 등의 업무가 그러했다. 그리고 그곳에 부과된 침묵과, 정문에 비치된 회색 수호석상 등도 그러했다.

내가 열여덟 살 때 카프카를 읽은 것이야말로, 지금까지 나의 독서 생활을 통틀어 유일하게 도서관에 있으면서도 행복했던 시기였다. 그때에는 불안이나 자의식도 없었으며, 학술 연구의 부담이라든지 내 능력을 입증해야 하는 필요성 같은 것 때문에 움츠러들지도 않았다. 내가 원한 것은 단지 책을 읽는 것이었다. 어떤 목적을 위해서도 아니었다. 카프카의 책은 당시 내 공부에는 전혀 쓸모가 없었고, 나는 그 책을 읽고 나서 아무에게도 그 이야기를 하지 않았다. 단지 순수하고도 구속받지 않은 호기심이 내 행동의 동기가 되었으며, 또한 기쁨의 원천이 되었다.

카프카의 단편, 장편, 서한집, 전기를 구할 수 있는 대로 모조리 읽어치운 다음에도, 여전히 더 많은 것을 갈망하게 되자 나는 상실감과 함께 묘한 분개를 느꼈다. 그래, 나는 시인했다. 이 젊고 병약한 변호사가 보험업계에서 정규직으로 일하느라 남는 시간도 거의 없는 상황에서도, 이렇게 많은 작품을 썼다는 것은 놀라운 일이었다. 나는 카프카에 매료되었고, 부당하게도 그가 더 많은 작품을 쓰지 않아서 나를 실망시켰다는 사실에 분개해 마지않았다. 올리버 트위스트와 마찬가지로, 나는 영원한 허기를 느꼈다. "죄송합니다만, 선생님, 조금만 더 주시겠어요?"° 나는 대신에 카뮈를 읽어보려고도 했지만, 카프카와 비교하자면 너무 얄팍한, 그리고 조금 판에 박힌 듯한 느낌이었다.

1924년에 마흔 살의 나이로 죽음을 맞이하기 전까지, 오늘날 프란츠 카프카라는 이름을 기억하게 만든 저 위대한 작품들 가운데 정식으로 출간된 것은 겨우 몇 편에 불과하며, 그의 사망 소식은 거의 아는 사람도 없이 묻혀버

° 찰스 디킨스의 《올리버 트위스트》(1838)에서 고아인 주인공 올리버는 구빈원에서 다른 아이들을 대신해 음식을 '더' 달라고 요구했다가 호된 매질과 질책을 당한다.

렸다. 단편소설이 상당수 있었고, 《단식 공연자》와 《변신》이 포함된 얇은 책도 하나 나오기는 했지만, 오늘날 그를 존경의 대상으로 만든 위대한 장편소설들은 생전에 출간되지 않았다. 그 이유는 저자 본인이 출간을 원하지 않았기 때문이다.

그는 절친한 친구이자 변호사인 막스 브로트^{Max Brod}에게 자기 원고를 어떻게 처리할지에 관해 분명한 의사를 전했다. "친애하는 막스, 내 마지막 요청은 이렇다네. 내가 남기고 가는 모든 것들은 (……) 일기, 원고, 편지(내가 쓴 편지와 남이 쓴 편지 모두), 작품 개요 등은 읽지 말고 태워버리게." 실제로 말년에 이르러 카프카는 자기 작품 가운데 일부를 직접 불태웠는데, 왜 작품 대부분을 군이 브로트에게 맡겨서 처리하게 했는지, 왜 직접 없애버리지 않았는지, 우리로선 그저 추측만 해볼 뿐이다.

이는 명료하기 짝이 없는 마지막 요청이었지만, 브로트는 (훗날 그 일로 명성을 얻게 되었듯이) 이 문제에 대한 카프카의 양면적 감정을 감지한 까닭인지, 친구의 요청을 깡그리 무시해버렸다. 이후 10년 동안 그는 원고를 정리해 출간을 준비했고, 그 결과로 (카프카의 이름을 가장 널리 알리게 된 작품들인 동시에, 이른바 '카프카적'이라는 말을 낳게 된 작품들) 《소송》(1925), 《성》(1926), 《아메리카》(1927)가 독일어판으로 간행되었다(이들 작품은 애초에 독일어로 쓰였다).

이 이야기는 워낙 유명해서 (예를 들어 존 F. 케네디의 암살에 관한 갖가지 주장만큼이나 친숙하다 못해 진부한 느낌을 주기 때문에) 지금에 와서는 그 핵심적인 사실을 생생하게 전달하는 것조차도 거의 불가능할 지경이 되었다. 카프카에 관한 대부분의 대중적인 설명은 마치 위키피디아의 항목처럼 (성실하지만 단조롭게) 들리는 반면, 그에 관한 학술적인 글들은 해석이나 텍스트 분석을 이용해서 뭔가 독창적인 것을 찾아내려고 필사적으로 분투하기 때문에, 심

지어 카프카 학계의 전문가들에게도 별다른 관심을 불러일으키지 못하고, 카프카에 감탄하는 수많은 독자들에게는 더더욱 관심을 불러일으키지 못한다.

카프카가 쓴 이야기는 계속해서 독자를 자극하고 매혹하는 반면, 작가 본인의 이야기는 몇 가지 간단한 사실을 열거하고 나면, 그때부터는 우리를 놀라게 하거나 감동시킬 힘을 많이 잃어버리고 마는 것 같다. 더는 이야기할게 없는 것이다. 그렇지 않은가?

하지만 프란츠 카프카라는 이 사람은 이상하게도 계속해서 출몰하는 공명을 지니고 있다. 비록 지금은 우리 곁에 없지만, 우리로 하여금 '그가 우리 곁에 있었으면 좋겠다'고 간절히 소망하게 만드는 끈질긴 특성을 갖고 있다. 그의 작품들은 노래로, 소설로, 영화로, 전기 영화로, 오페라로 각색된 바 있어서, 마치 그가 자신의 재이해와 재활성과 재평가를 끝없이 요구하는 듯한 느낌이 든다.

그에 버금가는 방식으로 우리 곁에 살아 있는 작가는 사실상 거의 없으며, 따라서 그가 수많은 창의적 작가들의 상상력을 사로잡은 것도 놀랄 일은 아니다. 예를 들어 필립 로스는 카프카에 관해 정말 놀라운 작품을 하나 썼는데, 이 작품은 두 가지 부분으로 나뉜다.° 첫 번째 부분은 그가 대가답게 이 저자를 재고(再考)한 것으로, 카프카의 물리적 현존을 우리에게 일깨우면서, 만약 카프카가 그토록 일찍 죽지 않았더라면 과연 무슨 일이 생겼을지를 상상하는 내용이다. 두 번째 부분은 마치 이런 상상은 필수라는 듯 펼쳐지는 환상으로, 여기서 카프카 박사는 중년의 망명자로, 뉴어크의 유대교 회당에서 아홉 살짜리 소년 로스와 (이 소년은 잔인하게도 이 선생을 '키슈카 박사'°°라고 부른다) 친구들에게 히브리어를 가르친다.

이 외로운 독신자는 머지않아 로스 가족에게 식사 초대를 받고, 로스의 이

° 필립 로스의 단편소설 《'나는 당신이 내 단식을 존경하기를 항상 원했다' 또는 카프카를 바라보며('I Always Wanted You to Admire My Fasting'; or Looking at Kafka)》(1972)를 말한다.
°° 키슈카는 유대인이 먹는 순대 요리의 일종이다.

모인 로다와 연애를 하게 되는데, 이 망명 작가는 아무에게도 호감을 주지 못하는 심술궂은 여자에게 기적적으로 몰두하기 시작한다. 그다음으로 펼쳐지는 사건은, 그녀가 그 지역에서 공연하는 연극에서 주연을 맡게 되는 것이다. 이 작품은 감동적이고, 우스꽝스럽고, 놀라우리만치 그럴싸하며, 마지막에는 (으레 그렇듯이) 눈물을 자아내며 끝난다.

카프카는 비록 뭔가에 매력을 느끼기는 해도, 그 뭔가에 전념할 수는 없는 사람이다. 이것이야말로 그의 삶에 관한 이야기이며, 이 통렬하리만치 우스꽝스러운 '정반대의 삶'에서도 이는 필수적이다. 그는 결국 로다를 저버리고, 혼자서 다시 한 번 죽는다. 몇 안 되는 지인들조차도 모르는, 미처 출간되지 못한 원고 더미를 고스란히 간직한 채로. 우리는 그가 죽고 나면, 얼마 안 되는 그의 소유물을 지인들이 내다버릴 것이라고 짐작하게 된다. 비록 상상을 통해 다시 육화되었지만, 그는 이전에도 우리에게 했던 것과 똑같은 방식으로 우리를 괴롭히고, 실망시키고, 떠나버리는 것이다.

로스의 노력은 표상적이고 또한 상징적이다. 하지만 비록 그의 상상력을 가지고도, 그리고 카프카라는 한 인간과 그의 작품 모두에 대한 공감을 가지고도, 차마 만들 수 없는 것을 창조할 수는 없었다. 카프카를 더 써내는 것은 로스의 임무가 아니었던 것이다. 이는 이언 플레밍의 사후에 킹즐리 에이미스, 존 가드너, 시배스천 폭스가 제임스 본드를 더 써내는 것과 마찬가지라고 할 수 있다. 제임스 본드는 단지 제임스 본드일 뿐이며, 그는 얄팍하고 예상 가능한 인물이다. 어느 누구라도 그를 확실히 알아볼 수 있게 그려낼 수 있다.

하지만 여러분은 카프카를 더 써낼 수는 없다. 여러분은 카프카를 패러디하거나 또는 카프카적 작품의 모작을 만들어낼 수는 있지만, 그의 작품 중에서도 최상의 것들은 워낙 개성이 강하고, 전적으로 그 자신의 것이기 때문에, 그

런 작품을 더 만들어내려 시도하는 것은 어리석은 노력에 불과하다.

이는 분명한 사실이다. 우리는 각자 좋아하는 화가, 작곡가, 작가가 있다. 그들은 저마다 작품을 만들어내고, 결국 우리 곁을 떠난다. 그들이 만들어내지 않은 것은 계속해서 만들어내지 않은 상태로 남는다. 설령 우리의 내적이고 외적인 환경에 그 이루어지지 못한 가능성이 (예를 들어 찰스 레니 매킨토시의 상실된 건축물, 키츠의 또 다른 시, 모차르트의 또 다른 교향곡 같은 것들이) 계속해서 출몰한다 하더라도 우리는 그런 것들 없이 살아가야만 한다. 카프카의 경우에는 우리가 운이 좋은 셈이다. 막스 브로트가 미출간 자료를 순순히 폐기했다면, 오늘날 우리 곁에는 생전에 단편소설 몇 편만 발표했던 무명 작가만이 남아 있었을 것이다.

펜실베이니아 대학 시절에 오렌지색 의자에 앉아서 카프카를 읽으면서, 나는 브로트가 출간을 준비하는 과정에서 작품을 선별하는 동시에 총망라했으리라 추측했다. 즉 이제는 미출간 원고는 남아 있지 않거나, 또는 출간하기에 적당한 작품이 없으리라는 것이다. 이는 충분히 타당한 추측이었으며, 거의 70년 가까이 이런 추측에 이의를 제기할 이유는 전혀 없었다. 그러다가 갑자기 그럴 이유가 모습을 드러내기 시작했는데, 그 세부 내용은 워낙 주목할 만하면서도, 도저히 있을 법하지 않고, 위험천만했기 때문에, 오로지 본인만이 가능한 수준이었다. '카프카가 돌아왔던' 것이다.

정말로 그가 돌아왔던 걸까? 이 질문을 둘러싼 여러 겹의 복잡성과 아이러니를 이해하려면, 1939년으로 돌아가야 한다.

나치가 프라하에 입성하자, 막스 브로트는 자기가 가장 귀중히 여기는 것들을 모조리 챙겨서 팔레스타인으로 서둘러 떠났다. 목적지에 도착한 뒤 그는 작가로서 다작의 경력을 이어갔으며, 극단에도 관계하면서 겉으로 보기에는 안정되고 조용한 삶을 이어 나갔다. 그가 프라하를 떠날 때 프란츠 카

프카 관련 자료가 가득 든 여행 가방 두 개를 가져왔다는 사실을 아는 사람은 각별히 가까운 몇몇 사람뿐이었다.

그 여행 가방에는 뭐가 들어 있었을까? 왜 그는 내용물이 무엇인지를 군이 밝히지 않기로 결정했던 것일까? 그 문서들은 얼마나 중요한 것일까? 브로트는 이런 질문들에 대한 답변을 전혀 남겨놓지 않았다. 그가 남겨놓은 것이 있다면, 바로 여행 가방의 내용물 그 자체뿐이었다.

브로트가 1968년에 사망하자 이 자료는 그의 오랜 친구이며 비서이자 (널리 추측되기로는) 애인이었던 에스터 호페Esther Hoffe의 차지가 되었다(브로트의 아내는 남편보다 일찍 죽었다). 이 문제에 대해 브로트가 어떤 의향을 가졌는지는 정확히 밝혀진 것이 없다. 단순히 호페가 그 문서를 위탁받아서 보관하고 있다가, 적당한 도서관이 나타나면 그쪽으로 넘겨주기를 원했는지 (만약 이게 사실이라면, 왜 브로트가 이런 번거로운 과정을 선택했는지가 의문이다), 아니면 그의 유언장에 명시된 내역에 따라 그녀가 그 자료의 소유권을 갖게 되었는지가 불분명하다는 뜻이다. 브로트의 사망 이후로 무슨 일이 벌어졌는지에 관해서는 상충되는 설명이 너무나 많으며, 대개는 신문과 통신사를 통해서 흘러나왔기 때문에, 중요한 세부 사항으로 들어갈수록 큰 차이가 난다.

그중에서도 가장 그럴듯한 순서와 내용은 대략 이렇다. 카프카 관련 자료를 얻게 된 에스터 호페는 그 후 여러 해 동안 자료를 확실히 소유했으며, 그 자료를 언제 어떻게 매각할지를 결정할 사람은 자신이라고 믿었다. 1974년에 카프카가 브로트에게 보낸 편지와 엽서 여러 점이 독일에서 한 명 또는 여러 명의 구매자에게 비공개로 매각되었다. 이 사실은 이스라엘에서도 모를 수가 없어서, 매각된 자료의 출처가 호페일 가능성이 유력하다고 간주되었다. 그 후로 누군가가 그녀의 행적을 주시했음이 분명하다. 다음 해 그녀가 독일로 가는 비행기를 타려고 하는 순간, 세관에서 그녀를 붙잡아놓고 짐

을 수색한 끝에 카프카 관련 자료를 일부 찾아냈다(그 자료의 내용에 대해서는 아무도 언급하지 않았다). 세관에서는 그 자료를 국외로 반출하려면 이스라엘 국립도서관에 사진 복사본을 만들어놓아야만 한다고 그녀에게 통보했다.

이렇게 저지당한 경험이 있음에도 불구하고 그녀는 아랑곳하지 않았고 1988년에는 런던 소더비 경매장에서 카프카의 《소송》 친필 원고를 매각하고 말았다. 낙찰가는 200만 달러에 조금 못 미치는 금액이었는데, 이때까지 경매에 나온 20세기 문학 원고 중에서는 가장 비싼 금액이었다. 구매자는 마르바흐에 있는 독일 현대문학 박물관German Museum of Modern Literature이었는데, 이곳은 전 세계에서 카프카 필사본 자료를 가장 많이 소장하고 있었으며, 애초에 막스 브로트가 소장 자료를 모두 보내려 했던 곳이 바로 자기네 기관이었다고 지금도 계속해서 주장하고 있다.

짐작컨대 그 원고는 법적으로 국외 반출 허가를 받아야 하는 것은 아니지만 (그리고 어쩌면 오래전부터 국외에 반출된 상태였는지도 모르지만), 이스라엘 사람들은 최소한 도의적인 허가가 필요하다고 보았던 모양이다. 이스라엘 국립도서관의 대변인에 따르면, 브로트의 유언장에는 그가 호페 앞으로 남긴 자료를 그녀의 사후에는 자기네 도서관에 보관하라는 조항이 명시되어 있었다. 하지만 호페의 변호사들은 1974년에 이스라엘의 지방법원에서 내린 판결을 인용하며 맞섰는데, 이 판결에서는 브로트가 문제의 컬렉션을 호페에게 증여했으며, 따라서 호페는 본인의 의향에 따라 그 컬렉션을 국내외 어떤 기관에라도 기증하거나 판매할 권리가 있다고 했다.

《소송》 원고를 이스라엘에 반환하는 일은 "현재 진행 중인 역사적 불의를 바로잡는 일"이 될 것이라고 이스라엘 국립도서관 관장 슈무엘 하르 노이Shmuel Har Noy는 일간지 《하레츠Haaretz》에서 말했다. 이 구절은 모호한 동시에 도발적이었으며, 그 배후에 있는 가정과 주장이 명확히 밝혀져 대중에게도 공

개된 것은 그로부터 여러 해가 지나서였다. 이 거래에 관해 알려진 바를 살펴볼 때, 호페 여사가 카프카의 문서를 소유했다는 사실에 뭔가 문제가 있었다는 것은 틀림없었다. 다만 그 문제가 '정확히' 어떤 것인지를 아무도 말하지 않았던 것이다. 그 '아무도'가 과연 누구인지도 애매하기는 마찬가지였다. '당국'에서는 이 문제에 관해서 아무런 성명도 발표하지 않았지만, 그래도 그녀를 면밀히 주시한 것을 보면 뭔가 잘못이 있다고 가정한 게 틀림없기 때문이다.

이 상황은 마치 《소송》의 내용이 이스라엘에서 다시 재현되는 듯한 형국이었다. 수수께끼 같고, 불길하고, 격분을 불러일으키는 사건이었다. 소설에서는 수사를 담당한 경찰관이 처음으로 체포된 불쌍한 요제프 K.에게 이런 사실을 지적한다. "내가 알기로, 우리 당국에서는 (……) 굳이 대중 사이의 유죄를 찾아 나서지 않습니다. 오히려 유죄가 당국을 끌어내는 거죠. 법률에도 나와 있는 것처럼 말입니다. 그러면 당국에서는 우리 같은 경찰관을 파견해야 하는 겁니다. 그게 바로 법률이죠."

《변신》이 은유로서의 분석을 거부한다면, 《소송》은 마치 은유로서의 분석을 요구하는 것처럼 보이고, 이것이야말로 인간의 운명에 관한 카프카의 가장 접근하기 쉬운 버전으로 간주된다. 은행에서 서기로 근무하며 인정받고 있던 30세의 요제프 K.는 어느 면으로 보나 흠잡을 데 없는 독신자의 삶을 살던 중에 갑자기 자기가 (끝까지 명시되지는 않는 한 가지 또는 여러 가지의) 범죄 혐의로 사법부와 경찰의 수사 대상이라는 사실을 알게 된다. 이 불길한 절차는 단지 그만을 겨냥한 것이 아니었다. 이는 다른 사람들에게도 종종 일어날 수 있으며, 또한 실제로 일어나곤 했으며, 이 과정에서 그들은 자기들에게 씌워진 혐의가 무엇인지, 또는 재판 과정은 어떠한지, 또는 항변할 수 있는지를 모를 수밖에 없다. 이 죽음의 난장판의 맨 위에는 어딘가 정신사납

고, 저속하고, 엉성하면서도 무자비한 재판관이 자리를 잡고 앉았으며, 이런 저런 종류의 전문가와 변호사 무리가 이처럼 모호한 분야를 탐사하려 시도했지만, 결국 실패하고 만다. 그로부터 1년도 지나지 않아서 요제프 K.는 (처음에는 어리둥절해하면서도 기운차게 저항했지만, 나중에는 결국 항변할 수 없다는, 다시 말해 아무도 무죄를 입증할 수 없다는 사실을 기묘하게도 받아들인 나머지 체념한 상태가 되어) 한밤중에 두 명의 덩치 큰 공무원에게 끌려 나가, 폐업한 채석장에서 가슴에 칼을 맞고 "개처럼" 죽어간다. 그는 자기 운명을 받아들이지만, 결코 이해하지는 못한다. 이런 과정에는 뭔가 일반화가 가능한 암시가 들어 있는 것이 분명해 보인다.

이후에도 호페 여사는 예루살렘에 있는 아파트에서 계속 살았는데, 그 아파트에는 카프카 관련 자료 가운데 일부가 보관되어 있을 뿐만 아니라(나머지 자료는 텔아비브와 취리히에 있는 안전금고 안에 보관한 것이 분명해 보였다), 그녀가 기르는 수많은 고양이도 있었다. 대부분의 설명에 따르면, 이곳은 매우 비위생적인 장소였으며, 딸들을 제외하고는 방문을 거절당했다. 학자들은 그 자료를 제발 한 번만 보여달라고 필사적으로 애원했지만, 하나같이 문전박대를 당했다. 당국이 과연 이 아파트 안에 들어가 보려는 시도를 했는지, 그리고 (만약 시도를 했다면) 어떤 결과가 나왔는지는 알려지지 않았다.

에스터 호페는 2007년에 101세로 사망했으며, 여전히 그녀가 정당한 소유자라는 인상을 풍기던 문제의 자료는 고인의 딸들에게 넘어갔다. 딸들은 자기들이 이 자료를 소유했다는 점에 대해서나, 이 자료를 어떻게 처분할 것인지에 대해서는 일말의 고심도 하지 않았다. 즉 이 자료를 마치 오렌지 자루마냥 한 묶음에 팔아버릴 것이라고 변호사를 통해 공표했다.

우리가 동의하기만 한다면, 이 자료는 하나의 단일체로서, 즉 한 묶음으로 매

각 제안에 들어갈 것입니다. 즉 종이 무게를 재서 팔릴 거라는 이야기입니다. (……) 그들은 이렇게 말할 겁니다. "여기 종이 1킬로그램이 있습니다. 가장 높은 금액을 제시한 입찰자는 가까이 다가와서 그 안에 뭐가 적혀 있는지를 볼 수 있을 겁니다." 〔이스라엘〕 국립도서관도 줄을 서서 입찰에 참여할 수 있습니다.

이처럼 괴상하고 특이한 절차만 봐도 상속자들은 물론이고 변호사들조차도 그 자료의 중요성 또는 가치를 평가하는 적절한 방법을 전혀 모른다는 사실을 알 수 있다. 하다못해 오렌지를 사는 사람도 구매 전에 상품을 이리저리 살펴보게 마련이다. 마찬가지로 자료의 가치는 그 중요성과 상호 연관되어 있다. 예를 들어 저자의 생전에 출간된 자료인가? 저자의 생애나 문학에 어느 정도 중요성을 가진 자료인가? 다시 말해서 그 자료를 통해서 우리가 무엇을 알 수 있는가? 《소송》의 원고만 놓고 보면 무게가 그리 많이 나가지는 않겠지만, 그래도 20세기의 상징적인 소설 가운데 하나이기 때문에, 무게로만 따지면 두 배쯤 달하는 그의 덜 유명한 작품들보다도 몇 배나 더 많이 받을 것이다. 여하간 이 상황만 놓고 보면, 이 사건에 관여한 변호사에 대해서도 별로 믿음이 가지 않는다. 물론 이 모두가 농담일 수도 있지만 (정말이지 '재미있는' 농담 아닌가!) 안타깝게도 이스라엘에서 유머 감각을 가진 변호사를 찾는다는 것은 가물에 콩 나기보다도 어려운 일이다.

이 절차에 관해 논의하고 조언하는 몇몇 내부 인사들을 제외하면, 어느 누구도 금고 안의 내용물에 대해서는 들은 바가 없었다. 그나저나 그 문서에 대한 호페의 소유권에 뭔가 문제가 있었다고 하면 (다시 말해 만약 그녀가 그 문서의 보관인이었을 뿐이라면?) 그녀가 그 문서를 딸들에게 상속할 법적 권리가 있는지도 불분명할 것이다. 이스라엘 국립도서관을 대리하는 변호사

는 이에 대해 (오로지 변호사만이 가능한 방식으로) 격분했다. "에스터 호페가 생존해 있는 동안에는 본인이 그 문서에 대해 책임을 지고, '그 문서는 내가 다룬다'고 주장할 수 있었다. (……) 하지만 에스터 호페 여사는 브로트 씨가 지시한 일을, 즉 그 문서를 국립도서관에 기증하는 일을 행하지 않았다. (……) 그의 유언이 지켜지지 않았으며, 훼손되었다."

이번에도 역시나 《소송》은 이 과정의 부조리에 대한 완벽한 지침서가 되었다. "굳이 말할 필요도 없이, 그 문서들은 거의 끝이 없는 분량의 일을 의미했다. 걱정 많은 성향의 사람이 아니더라도, 그 일을 끝마치기가 불가능하리라는 것을 쉽게 짐작할 수 있는 일이었다."

하지만 여기에는 훨씬 더 복잡한 문제가 있었으니, 바로 카프카의 문서가 유대인의 중요한 유산이라는, 따라서 그 문서는 이스라엘이라는 유대인 국가의 '자연적' 소유물이라는 당혹스러운 주장이었다. 이스라엘 국립도서관 이사장 데이비드 블룸버그David Blumberg는 이렇게 말했다. "우리 도서관은 유대인에게 속한 문화적 자산을 포기할 의향이 없으며 (……) 왜냐하면 이곳은 상업 기관이 아니며, 이곳에 소장된 물품은 아무런 비용 없이 모두가 이용할 수 있기 때문에, 우리 도서관은 이미 발견된 원고의 이전을 위한 노력을 계속할 것이다."

이 주제에 관해서 사려 깊은 글을 쓴 주디스 버틀러Judith Butler에 따르면, 이 주장에 담긴 함의는 그야말로 숨이 막힐 만한 일이었다.

거기에 암시된 견해는 무엇인가 하면 (……) 이스라엘 외부에 있는 모든 유대인의 문화적 자산은 (그게 정확히 무엇이든지 간에) 결국에는 적법하게 이스라엘에 속한다는 것으로 (……) 만약 국립도서관이 카프카의 유산을 유대인 국가의 소유로 주장한다면, 그 기관은 물론이고 이스라엘 내의 유사 기

관들은 사실상 유럽 각지에 있는 모든 홀로코스트 이전 유대교 회당이며, 미술품이며, 필사본이며, 귀중한 의례용품에 대해서도 소유권을 주장할 수 있을 것이다.

조금이라도 상식이 있는 사람이라면 (굳이 정의감까지 들먹일 것도 없이) 이런 주장을 쉽게 납득할 수는 없을 것이다.

심지어 카프카도 본인에 대한 이처럼 손쉬운 설명을 (즉 그가 본질적으로 유대인다운 인물이며, 따라서 그의 작품은 유대인의 문화적 자산이라는 유대인 국가의 주장에 자연스럽게 동의하리라는 설명을) 결코 납득하지 못할 것이다. 카프카는 그 기질이나 성격에서 국외자였으며, 그의 주된 관심은 자기가 세계와 관계를 맺는 일관적이지 못한 방식에 쏠려 있었다.

한 편지에서 고찰한 바에 따르면, 그는 "시온주의적이지도 않고 (나는 시온주의를 존경하면서도, 시온주의에 대해 혐오감을 느낀다) 예배를 드리지도 않는 나만의 유대교 때문에, 모든 영혼에 양식을 제공하는 공동체로부터 배척당했다."

2009년에 텔아비브 가정법원은 그 문서의 소유권과 최종 소장처에 대한 문제를 판결하기 이전에 문서의 내용을 검토해야 한다고 결정했다. 처음에는 이 과정이 몇 주쯤 걸릴 것으로 예상되었다. 하지만 실제로는 2년이란 시간이 걸렸으며, 무려 열 명의 변호사가 관여한 까닭에 검토가 이루어지는 좁은 방 안에 모두 들어가는 것도 힘든 상황이 되고 말았다.

이들에게 배정된 방은 워낙 공간이 좁고 천장도 낮아서, 법원이 이들에게 보여준 경멸이 어느 정도인지를 보여주기에 충분합니다. 그 방의 유일한 조명은 작은 창문 하나뿐인데, 그나마도 너무 높은 곳에 있어서, 그걸 통해 밖을

내다보려면, 한 사람이 엎드리고 다른 사람이 그의 등을 밟고 올라서야만 할 지경입니다.

이 과정은 복잡하고 오래 걸렸으며, 그 절차는 워낙 모호해서 다시 한 번 카프카의 위대한 소설을 연상하지 않을 수 없었다.

변호사, 공무원, 전문가, 참관인들이 잔뜩 동원되었지만, 그 절차가 어떤 것인지는 불분명했으며, 그들 각각이 어디에 끼워 맞춰졌는지도 불분명했다. 로이터에 따르면, 실제로 "변호사들은 이 심의가 도대체 무엇에 관한 것인지를 두 번이나 물어보았다." 이런 부조리한 과정에 대한 묘사를 다시 한 번 《소송》에서 인용해보자.

절차에 관해서는 워낙 다양한 의견이 있었기 때문에, 커다란 서류철이 하나 만들어질 정도였지만, 그 내용은 어느 누구도 이해할 수가 없었습니다. (……) 심지어 하급 관리들에게도, 법정의 소송 진행은 일반적으로 비공개로 이루어지며, 따라서 이들은 자기가 담당하는 어떤 사건이 어떻게 진행되는지 알 수가 없으며, 사건들은 도대체 어디서 왔는지도 모르는 상태에서 이들의 시야에 나타났다가, 또 어디로 가는지도 모르는 상태에서 사라지곤 합니다.

2011년 2월이 되어서야 이런 모호한 심의가 어느 정도 진척되어서, 안전 금고에 들어 있는 문서의 대략적인 윤곽이 드러나기 시작했다. 통신사의 보도에 따르면, 《시골의 결혼식 준비》원고가 있었고 (이 작품은 이미 출간된 것이지만, 그 내용은 어디까지나 불완전한 일부에 불과했다), 단편도 몇 편 있었으며, 카프카의 일기와 서한이 일부 있었고, 브로트의 미간행 일기도 있었다.

옥스퍼드의 독일 문학 담당 교수인 리치 로버트슨Richie Robertson은 "그중에서도 가장 흥미로운 물품은 막스 브로트가 쓴 일기일 것인데 (……) 이는 그가 카프카의 전기를 쓸 때 사용한 자료이며, 그는 자기 일기에서 여러 대목을 인용한 바 있다"고 지적했다. 실제 자료를 보지 않은 상태에서 그의 추론을 그대로 따라가기는 어렵지만, 카프카의 친구 겸 필사자가 쓴 일기가 발견되는 것보다는 차라리 카프카가 쓴 단편의 새로운 버전이 발견되는 것이 더 흥분되는 일일 것이다. 혹시 아주 훌륭한 단편이 아니라면 어떻게 될까? 하지만 로버트슨 교수는 "뭔가가 더 많을 것"이라고 고찰하면서, 그 내용물이 정확히 무엇인지 알기 전까지는 판단을 내리기가 어려울 것이라고 말했다. 따라서 그 문서들의 성격과 중요성이 완전히 드러나기까지는 앞으로도 시간이 더 걸릴 것이다.

2012년 10월 14일, 방청객이 북적이는 텔아비브의 법원에서 드디어 판결이 내려졌는데, 법원은 그 문서들이 (기대하시라!) 이스라엘의 적법한 소유물이라고 판결했다. 모두가 어느 정도 예상한 결과였지만, 에스터 호페의 딸들에게는 충격이었던 모양이다. 이들은 항소할 뜻을 밝혔다.

하지만 탈리아 코펠만-파르도Talia Kopelman-Pardo 판사에 따르면, 이 사건은 명료하기 그지없는 것이다. 1948년에 작성된 브로트의 유언장에 따르면, 그는 수만 쪽에 달하는 그 문서를 에스터 호페에게 증여한 것이 아니라, "예루살렘 소재 히브리 대학 도서관이나 텔아비브 공립도서관으로 (……) 보내도록" 하라는 조항을 명시해두었기 때문이다(그런데 문제의 조항에 "또는 이스라엘 내외에 있는 다른 공립도서관으로"라는 구절이 덧붙여져 있다는 사실을 알고 나면, 마르바흐나 옥스퍼드에서도 새삼 관심을 갖지 않을까. 왜냐하면 양쪽 모두 현재 이스라엘이 보유한 것보다 훨씬 더 많은 카프카 관련 자료를 보유하고 있기 때문이다). 하지만 국외 반출의 가능성을 판사는 일축해버린 것으로 보인

다. 문서가 현재 이스라엘에 있으므로, 앞으로도 계속 이스라엘에 남아 있으라는 것이었다. 물론 호페의 두 딸을 대리한 변호사들이 저 모호한 법적 절차를 또다시 거침으로써 문서들을 다시 자유롭게 풀어준다고 하면 이야기는 달라질 수 있겠지만 말이다.

히브리 대학은 너그럽게도 이 사건에 대한 최종 판결이 나오면 필요한 절차를 거친 후 자료를 모두 온라인으로 공개하겠다고 밝혔다. 옥스퍼드의 로버트슨 교수는, 이는 두말할 나위 없이 좋은 일이지만 과연 거기서 정말로 중요한 1차 자료가 얼마나 나올지 의구심을 품었다. 하지만 만만찮은 영국의 소설가 윌 셀프Will Self는 이 모든 일에 대해 비웃음을 날렸다. "브로트 본인은 카프카를 시온주의 성인으로 시성할 의향을 갖고 있었고(!-회의적인 느낌표가 덧붙여짐) 그 문서를 보유한 이스라엘은 이런 날조가 지속되도록 보장한 셈이고(!-앞서와 같음) (……)."

내가 마지막으로 카프카를 읽은 것은 무려 40년 전의 일이다. 1970년대에 워릭 대학에서 영문학 강사로 처음 학생들을 가르치면서 그의 작품들을 두 번째로 읽어보았는데, 그때 이후로는 도무지 다시 읽고 싶은 마음이 들지 않았다. 그 이유는 이렇다. 내가 생각하기에 카프카는 어디까지나 젊은이들을 위한 작가이기 때문이다. 오로지 젊은이들만이 그를 이해할 수 있다는 뜻은 아니다. 다만 그와의 첫 만남 이후에는 그 내용이 워낙 포괄적으로, 그리고 의외로 깊이 마음에 새겨지기 때문에, 여러분은 굳이 카프카를 다시 읽을 필요를 느끼지 못한다는 것이다. 다시 말해 그는 여러분의 일부가 되며, 여러분의 정신과 영혼은 물론이고 인간의 조건에 대한 견해에도 그의 이야기와 그의 견해와 (특히나) 그의 등장인물이 깃들게 된다는 뜻이다.

예를 들어 불쌍하게도 기소당한 요제프 K., 썩어가는 껍질 속에 갇혀버린 그레고르 잠자, 먹을 만한 것을 뭐라도 찾고 싶어 안달하지만 뜻을 이루

지 못한 단식 공연자. '당국자들'을 만날 수 있는 그 성에 결코 들어갈 수 없는 불쌍한 K. 같은 등장인물들이 말이다. 이 모두는 '카프카적'이다. 즉 이해할 수도 없고, 소외당하고, 위협당하고, 부조리한 세계인 것이다. 우리는 도저히 이해하지도 못하고, 심지어 위험을 무릅쓰면서까지 그 세계를 방문하지만, 번번이 길을 잃고, 방향을 상실하고, 신념에 대해 무뎌지고, 어떤 책에 (그리고 우주에) 들어 있는 의미를 탐색하지만, 그런 의미는 전혀 없거나, 만약 있다 하더라도 접근이 불가능하다. 여러분도 카프카를 읽어보았다면, 이게 무슨 뜻인지 이해할 것이다.

그렇다면 카프카도 키츠와 유사하다고 해야 할까? 키츠는 스물다섯 살에 죽었으며, 우리가 아는 한 그의 작품은 더 이상 새로 발굴될 만한 것이 없다. 우리는 마흔 살의 나이로 죽은 카프카 역시 이와 같은 범주에 들어간다고 가정해왔다. 하지만 카프카는 그가 '카프카'인 관계로, 뭔가 세상을 놀라게 할 만한, 즉 충격을 주고 미혹할 만한 가능성이 항상 있어 보인다. 새로운 자료가 제아무리 매력적이라 할지라도 (설마 그러지 않을 도리가 있겠는가?) 거기에는 발견된 내용물에 대한 어마어마한 흥분만이 아니라, 일종의 상실감도 결부되어 있다. 왜냐하면 앞으로 몇 년 안에 새로운 자료가 일반에 공개되고 나면, 우리가 카프카에 대한 생각을 바꾸고, 그를 재평가하고 다시 활기차게 만들고, 그를 다시 생각하는 등의 일은 불가피할 것이기 때문이다.

나로선 뭔가를 다시 생각하는 일이 좋기 때문에 아무 문제가 없다고 여긴다. 하지만 내 정신 속의 만신전에는 수많은 작가와 예술가가 어느 정도 이미 자리를 잡고 있기 때문에, 뭔가 격변에 가까운 일이 벌어져서 그들을 재평가해야 하는 상황이 조금 불안하게 느껴지는 것도 사실이다. 이런 격변은 때때로 새로운 전기적 정보와 관련이 있다.

예를 들어 피오나 매카시가 쓴 전기를 읽고 나서, 대체 누가 예전과 같은

애정과 존경을 담아 에릭 길을 바라볼 수 있겠는가? 또는 '빨갱이'와 '검둥이'에 관한 그 추악한 이야기를 접하고 나서, 누가 감히 필립 라킨을 그렇게 바라볼 수 있겠는가? 또는 반유대주의적 장광설과 파시즘 옹호를 접하고 나서, 누가 에즈라 파운드를 예전처럼 바라볼 수 있겠는가? 그런 자료들이 일단 머릿속에 들어오고 나면, 그걸 지워버리거나 무시하거나 차단할 수가 없다. 우리는 인성이나 역사를 완전히 배제한 상태에서, 한 작가를 '오로지' 작가로서만 읽는 것이 아니다. 우리는 온전한 인간으로서의 작가를 읽는 것이며, 이런 불완전한 존재 가운데 일부는 다른 사람들보다도 훨씬 더 동정이 가기도 한다.

하지만 우리는 이런 식으로, 즉 예술가를 그의 작품 위에 나란히 투사하는 일에 익숙하며, 마음에 들지 않는 인성으로부터도 위대한 예술 작품이 나올 수 있다는 사실을 잘 알고 있다. 내가 보기에 더 위험한 것은 발견이다. 즉 한 예술가에 관한 성적 또는 정치적 정보가 담긴 심란한 발견이 아니라, 그 작가에 대한 우리의 기존 이미지를 잠식할 수도 있는, 이전까지는 전혀 알려지지 않았던 작품의 발견 말이다.

카프카의 새로운 작품? 나로선 생각만 해도 심란해진다. 하지만 윌 셀프의 다음 소설과는 달리, 그런 작품은 부디 빨리 읽어보고 싶은 마음도 없지는 않다.

작가의 서재와 다락방에서 보물찾기

수수께끼 중에서도 극비(極秘)의 아카이브

"4월은 가장 잔인한 달.^{April is the cruellest month}" 이는 아마 현대 시 중에서도 가장 유명한 첫 행인 동시에, 잘못 인용되는 경우도 가장 많은 구절이 아닐까.

이것은 T. S. 엘리엇의 〈황무지^{The Waste Land}〉의 첫 행이다. 사실 '완전한' 형태의 첫 행은 다음과 같다. "4월은 가장 잔인한 달, 길러낸다^{April is the cruellest month, breeding}.º" 하지만 여기서 내가 강조하고 싶은 점은 (그 인용이 제대로 되었건 잘못되었건 간에 상관없이) 이 구절이야말로 즉각적으로 알아챌 수 있는 것이며, 우리의 기억 속에서나 문학의 역사 속에서나 불변한다는 점이다.

따라서 엘리엇이 애초에 이 구절을 자기 시의 첫 행으로 삼을 의향이 전혀 없었으며, 에즈라 파운드라는 예리한 편집자의 개입이 있은 후에야 비로소 이 구절이 첫 행에 자리 잡게 되었다는 사실을 아는 순간, 우리는 충격을 받

º 본문의 인용문에서 "길러낸다"는 "4월은 가장 잔인한 달"과 연결되는 구절이 아니라, 오히려 다음 행의 "죽은 땅에서 라일락을"과 연결되는 구절이다. 참고로 1~4행을 직역하면 다음과 같다. "4월은 가장 잔인한 달, 길러낸다 / 죽은 땅에서 라일락을, 뒤섞는다 / 기억과 욕망을, 움직인다 / 늘어진 뿌리를 봄비로."

지 않을 수 없다. 이 시는 본래 난폭한 아일랜드인 몇 사람이 보스턴 시내에서 하룻밤을 보낸 사건에 대한 기록으로, 취객의 노래와 대중문화에 대한 언급이 가득한 작품이었다. 파운드는 원래 다음과 같았던 시의 첫 행을 삭제하라고 엘리엇에게 권했다. "처음에 우리는 저 아래 톰의 가게에서 필러를 두 잔 마셨지First we had a couple of feelers down at Tom's place." 아무리 봐도 〈황무지〉의 첫 행처럼 보이지는 않는다, 안 그런가? 그럴 수밖에 없는 것이, 당시에는 제목도 이게 아니었기 때문이다. 원고 집필 과정에서 이 단계에 이르렀을 즈음 (대략 1921년경이다) 이 시의 가제는 '그는 서로 다른 목소리들로 순찰을 한다He Do the Police in Different Voices'였다.°

에즈라 파운드는 타자 원고를 편집하는 과정에서 워낙 적극적이고 철저했기 때문에 (대개는 문장을 잘라내고 재배열하는 방식이었다) 그렇게 완성된 시는 두 명의 시인이 만들어낸 '합작품'으로 지칭되는 경우도 있다. 물론 둘 중 누구도 이런 명칭을 달갑게 여기지 않았겠지만 말이다. 엘리엇은 자기가 "멋대로 갈겨쓴, 혼란스러운 시의 원고를 파리에서 파운드 앞에다 놓아두었다"는 사실을 인정했으며, 파운드 역시 그 시의 마지막 체현에서 자기가 담당한 역할을 서슴없이 밝혀두었다.

> 당신이 반드시 물어볼 필요가 있다면
> 알아두시라 근면한 독자여
> 각각의 경우마다
> 에즈라가 제왕절개술을 행하였음을.°°

° 원래는 찰스 디킨스의 소설 《우리 공동의 친구》(1865)에 나온 다음 구절에서 가져온 제목이다. "당신은 생각도 못하셨겠지만 슬로피는 신문을 열심히 읽는다고요. 서로 다른 목소리들로 순찰을 하는 셈이죠."

° 에즈라 파운드가 1921년 12월 말에 엘리엇에게 보낸 편지에 들어 있는 48행시 〈남성 조산원Sage Homme〉의 일부다.

하지만 만약 파운드가 산파 겸 외과의사였다고 하더라도, 그로 인해 태어난 것은 순수하게 엘리엇만의 아기였다. 에즈라는 단지 엘리엇이 자기 안에 있는 최상의 것을 분만하도록 도와주는 역할을 했을 뿐이다.

이 매혹적인 정보가 세상에 알려진 것은 1971년의 일이었다. 그해에 엘리엇의 미망인 발레리가 이 시의 최초 타자 원고를 가지고 학술적 주석판을 간행했기 때문이다. 《황무지: 원본 초고 및 에즈라 파운드의 주석 영인 및 복제본The Waste Land: A Facsimile and Transcript of the Original Drafts Including the Annotations of Ezra Pound》이라는 제목의 이 책에는 단순히 파운드의 교정과 메모뿐만 아니라, 엘리엇의 첫 번째 아내 비비언의 교정과 메모까지 고스란히 실렸다.

이 텍스트에 대한 연구는 〈황무지〉와 엘리엇과 파운드에 관해서 우리에게 알려줄 뿐만 아니라, 위대한 시가 일반적으로 어떻게 탄생하며, 또한 어떻게 작용하는지도 우리에게 가르쳐주었다. 이 책은 한 편의 시가 창작과 숙고와 수정의 반복 과정을 거치며, 그런 후에야 작품의 최종 형태가 결정되고, 마침내 출간된다는 사실을 우리에게 상기시켜준다.

우리가 엘리엇의 작품에 관한 이 모든 사실을 알게 된 것은, 수정되고 주석이 달린 〈황무지〉의 타자 원고가 1968년부터 뉴욕 공립도서관의 버그 컬렉션에 소장되었기 때문이다. 이 원고는 1922년에 이 시가 간행된 직후에, 모더니즘 문학의 위대한 후원자였던 뉴욕의 변호사 겸 수집가 존 퀸이 저자에게서 직접 구입한 것이었다.

하지만 1923년부터 1924년까지 앤더슨 갤러리에서 다섯 차례에 걸쳐 개최된 퀸의 서적 및 원고 경매에서는 이 원고를 찾아볼 수 없었기 때문에, 이후 한동안 상실된 것으로 간주되었다(이 경매에서는 제임스 조이스의 《율리시스》 친필 원고가 5000달러에 매각되었다). 사실 이 원고는 퀸이 죽은 1924년 이래 한동안 그의 문서들 사이에서 잠자고 있었을 뿐이다.

버그 컬렉션이야말로 이 원고에게 딱 어울리는 종착지였던 것이, 이곳에는 (오든, 콘래드, 디킨스, 하디, 울프, 예이츠를 비롯한) 여러 위대한 작가들의 문서와 원고가 이미 소장되어 있었으며, 아울러 이곳은 교수와 학생들이 연구를 위해 가장 방문하고 싶어하는 문학 아카이브 가운데 하나였기 때문이다.

엘리엇의 원고가 들어온 지 몇 년 뒤에, 나는 직접 버그 컬렉션에 가서 콘래드 관련 자료를 연구할 기회가 있었다. 그때 나는 옥스퍼드에서 박사 논문을 쓰고 있던 참이었는데, 아쉽게도 버그 컬렉션에는 (끝내주는) 콘래드 관련 자료가 없었고, 대신 한두 시간쯤 엘리엇의 타자 원고를 구경할 수 있었다. 그때까지만 해도 나는 문학 분야의 원고며 아카이브와 맺은 인연이 결국 학자의 길 대신 희귀본 매매업자로 이어지게 되리라곤 전혀 예상하지 못했지만, 문학 원고의 마법은 (학술적 대상으로서나 문화적 보물로서나 양쪽 모두에서) 그야말로 명백했다. 그때 이후로 문학 아카이브는 내 삶의 중심이 되었고, 때때로 깨달음의 원천을 제공해준 것은 물론이고, 심지어 따분함의 원천을 제공해주기도 했는데, 이곳에서는 여러 겹의 왕겨를 뒤져야만 가끔 밀알이 하나쯤 나올까 말까 했기 때문이다. 우리가 도서관의 유리 진열장에서 볼 수 있는 진열품은, 이처럼 수없이 많은 분량의 자료를 하나하나 뒤져본 결과물인 셈이다.

나는 언젠가 문학 아카이브에 관한 회의에 참석했는데, 회의 장소는 아카이브 가운데 상당수가 소장된 장소인 텍사스 대학 오스틴 캠퍼스의 해리 랜섬 센터였다. 회의는 무려 사흘 동안이나 계속되었는데 (물론 나는 띄엄띄엄 참석했다. 참을성이 없는 데다가 이런 회의에는 익숙하지 않기 때문이다) 그중 어떤 것은 아카이브에 관해 대부분의 사람들이 알고 싶어하는 것보다 훨씬 더 많은 주제를 망라했다.

예를 들면 문학 아카이브의 미래는 어떻게 될까? 디지털 기술의 변화가

잘 격리된 핍진성verisimilitude이 많이 보관된 장소.

문학 아카이브에 어떤 영향을 끼칠까? 정보 기록 및 복구를 위해 고안된 새로운 방법에는 무엇이 있는가?

아아, 하품만 나온다. 아아. 나는 문학 아카이브를 매매하는 것으로 먹고 사는 입장이기 때문에, 오히려 이런 질문에 대해 관심을 가져야만 마땅할 것이고, 물론 가끔씩 실제로 그러기도 했다. 여러분은 기술의 마법사가, 우리가 컴퓨터 자판에서 누르는 글자 하나하나를 하드디스크에서 '모조리' 복구할 수 있다는 사실을 알고 있는가? 이는 여러분이 〈스웨덴 간호사 37〉이라는 야한 영화를 컴퓨터로 몰래 봤다는 (그리고 '감쪽같이 지워버렸다는') 사실을 밝혀낼 수 있다는 의미이고, 심지어 한 작가의 문학 저술 과정에서 일어난 삭제와 변경과 변화와 수정이 모조리 확인되고 복원되어서, 결국에는 어마어마하게 철저한 검토에 내맡겨진다는 의미다.

하지만 비록 내가 아카이브와 관련해서 상당한 시간을 소비하기는 했어도, 아카이브를 (개별 아카이브건 아니면 아카이브 전반이건 간에) 순수하게 즐기기만 했다는 의미는 아니다. 우선 처음부터 시작해보자. 아카이브는 한 작가의 서재와 다락방과 그리고 (혹시 여러분이 고인의 배우자에게 요청했을 경우에는) 자택의 나머지 공간을 가득 채우고 있는 상당량의 개인 문서로 이루어진다. 다시 말해 이것은 한 작가의 삶에서 '최종적인 퇴적물'인 셈이다.

그렇다면 그 안에서는 뭐가 발견될까? 음, 이상적인 상태라면 (만약 거트루드 스타인의 말마따나 "종이라면 한 장도 버리지 않은" 상태라고 한다면) 여러분은 그 안에서 다음과 같은 것들을 발견할 수 있다. 이미 출간된 작품과 미간행 작품의 원고와 초고, 일기나 일지, 저자가 받은 서한과 (여러분이 운이 아주 좋다면) 저자가 써서 보낸 편지의 사본, 저자의 생애를 기록한 역사적 자료, 사진과 가족 비망록, 그리고 여러 가지 중요한 물품(저자의 책상, 타자기나 컴퓨터, 심지어 가장 훌륭한 정장까지도) 등이다. 이런 자료는 집 안 전체에

마치 바퀴벌레마냥 뿔뿔이 흩어져 있으며, 대개는 상자와 종이 상자, 문서 보관함, 책장과 (일반 및 비밀) 서랍 안에 둥지를 틀고 있다("내 서랍 속은 아무도 볼 수가 없지!" 윌리엄 골딩은 언젠가 내게 이렇게 경고했는데, 그 의미가 약간 모호하다).

내가 처음 접했을 때만 해도, 아카이브는 어딘가 아귀 비슷한 인상을 주었다. 한 입에 들어갈 만한 크기로 잘라서 조리하고 쌀밥과 샐러드를 곁들여 요리를 내놓으면 충분히 먹음직스럽지만, 만약 여러분이 살을 발라내기 전의 상태에서 그 생선을 보았다면 못생기고 징그럽게 느껴지는 것은 물론이고, 십중팔구 입맛이 당기지 않을 것이다.

나는 온갖 다락방이며 서재며 지하실에서 많은 시간을 보내면서, 작가의 물건이 뒤죽박죽 담긴 숱한 상자와 종이 상자를 이 잡듯이 뒤진 경험이 있는데 (그 먼지란! 그 눅눅함이란!) 이 과정에는 사람을 품위 없게 만드는, 즉 뭔가 지저분하게 들러붙는 느낌이 있기 때문에, 여러분은 문자적으로나 비유적으로나 씻어낼 필요를 느낀다.

그러다가 여러분이 물건들을 가져와서 어떤 기관에 판매하고, 그 기관에서 그 물건들을 꼼꼼하게 목록으로 작성하고, 전시하거나 전시회를 개최하면, 비로소 아카이브는 생명을 얻게 된다. 결국 이처럼 꼼꼼하게 보존된 종잇조각들로 이루어진 컬렉션에 기초하여, 우리는 우리 자신과 남들에 관한 정확한 기록을 가지게 되는 것이다. 즉 이런 컬렉션을 이용해서 전기를 쓰고, 일기를 편집해서 출간하고, 전집과 서한문을 출판하는 과정에서, 마침내 역사가 '만들어지는' 것이다.

겉으로 보기에는 이는 좋은 일처럼 여겨진다. 우리는 아카이브의 세계 속에서, 텍스트의 '발전'을 기록하는 일에 헌신하는 것이다. 예를 들어 어떤 문학 작품이 어떻게 시작되었으며, 최종 형태에 도달하기 위해 어떤 단계를 거

쳐 왔는가? 이런 작업은 내가 이 장의 맨 처음에 언급한 사례처럼 매혹적인 결과를 낳을 수도 있다. 하지만 뭔가가 거쳐 가는 단계를 (마치 사람이 성장하는 것처럼 간주하고) 추적하는 이런 과정이, 어쩌면 최종 생산품보다 오히려 과정의 중요성을 지나치게 강조하는 부작용이 있는 것은 아닐까 하는 생각도 가끔 든다.

물론 부모로서든 아니면 정원사로서든 우리는 뭔가가 성장하고 발전하는 모습을 지켜보며 매혹을 느낀다. 나는 최근에 제프리 힐Geoffrey Hill의 시 창작 노트 여러 권을 유심히 읽어보는 특권을 누렸다. 시가 발전하고, 응축되고, 스스로 되돌아가며, 단어의 최종 형태를 탐색하는 모습을 지켜보는 것은 황홀한 경험이었다. 그건 정말 흥분되는 일이긴 했지만, 그런 지식을 얻기 위해서는 대가를 지불해야만 한다. 그렇지 않은가? 다시 말해 텍스트의 최종 형태라는 특수한 지위가 위축되는 것이다. 우리가 어떤 작품의 창작 과정을 전혀 모르는 경우에 (예를 들어 우리는 셰익스피어의 창작 과정을 전혀 알지 못한다) 우리에게 주어진 텍스트는 뭔가 '불가피성'을 가진다. 즉 지금의 모습이 아닌 다른 모습은 애초부터 될 수 없었을 것만 같은 느낌이 드는 것이다. 그리고 이런 외관상의 타협 불가능성은 타자성을 강요하며, 창작에서의 어떤 수수께끼를 암시한다. 마치 지금의 모습이 아닌 다른 모습은 불가능한 것처럼 말이다.

나는 셰익스피어의 아카이브가 전혀 없다는 사실이 기쁘기 그지없다. 나는 하느님이 애초에 십계명의 초안을 작성하실 때, 혹시 그것 이외의 다른 계명이 더 있었는지를 알 수 없다는 사실이 좋기만 하다. 만약 초고에는 있었지만 결국 퇴짜를 맞은 계명이 몇 개 있다고 하면 (예를 들어 '너희는 오로지 코셔 식품만 먹을지니라') 십계명의 위력과 권위는 떨어질 수밖에 없다. 왜냐하면 지금과는 다른 결과물이 나올 수도 있었기 때문이다. 그렇지 않은가?

만약 다른 결과물이 나올 수도 있었다고 치면, 왜 우리가 지금의 결과물에 복종해야 하는가? 어쩌면 나중에 또다시 바뀔 가능성이 있지 않겠는가?

키츠의 위대한 문장을 떠올려보라. 거기서 그는 콜리지를 가리켜 "수수께끼 중에서도 극비(極秘)에서 포착한 잘 격리된 핍진성verisimilitude이 있어야 만족할 것이며, 불완전한 지식에도 만족하며 남아 있을 수 없을 것"이라고 묘사하지 않았던가? 그러면서 키츠는 셰익스피어의 예를 들면서, 그야말로 "불확실성, 수수께끼, 의심"을 허락하면서도 이를 해결하거나 합리화하려 시도하지 않는 "수동적 능력"을 소유한 사람이라고 말했다.

이 구절을 인용한 까닭은, 내가 생각하기에 '그 작품이 어떻게 생겨났는가'에 집요하게 초점을 맞추는 반면 '작품 자체'에는 덜 초점을 맞추다 보면, 우리는 결국 텍스트에서 뭔가 신비스러운 것을 벗겨내는 것은 물론이고, 심지어 텍스트를 축소하고 변질시키기 때문이다. 이런 태도는 문학 연구의 목적이 집주판(集註版)을 만드는 것이라고, 즉 어떤 텍스트의 지금까지 알려진 모든 판본과 이본을 철저하게 대조하는 것이라고 여기는 셈이다. 나로선 '수수께끼 중에서도 극비'의 아카이브가 없다는 사실이 다행일 뿐이다.

한 작가의 원고에 대한, 그리고 그의 텍스트의 발전에 대한 관심은 (비록 19세기에 시작되기는 했지만) 비교적 최근에 나타난 현상으로 지난 50년 사이에 비로소 정통의 지위로까지 격상되었다. 20세기 이전에만 해도 (또는 오늘날에도 세계 여러 나라에서는) 한 작가의 원고는 그다지 관심을 끌지 못했는데, 왜냐하면 정말로 중요한 것은 작가가 출판하기로 최종 선택한 내용이기 때문이다.

영화 〈셰익스피어 인 러브〉(1998)는 이런 핵심을 교묘하게 지적하는데, 그도 그럴 것이 이 영화의 대본을 공저한 톰 스토파드Tom Stoppard는 상당한 수준의 도서 수집가이기 때문이다. 영화에는 집필 중인 셰익스피어를 보여주는

장면이 나오는데, 그는 원고를 한 장 쓰고 나서, 이걸 간직해야 할지 말지를 큰 소리로 묻는다. "누가 이거에 관심이나 갖겠어?" 그는 이렇게 묻고 어깨를 으쓱하더니 원고를 쓰레기통에 버린다.

음, 당연히 많은 사람들이 관심을 가지고도 남았을 것이다. 셰익스피어의 아카이브라니! 내 걱정이야 어떻든지 간에, 우리에게 주어진 텍스트의 불가피성을 보호하려고 누군가가 제아무리 애를 쓰든지 간에, 《햄릿》의 수정과 초고와 개정을 확인할 수만 있다면 정말 엄청나게 매혹적일 것이다.

여러분은 이런 자료에서 어마어마하게 많은 것을 배울 수 있겠지만, 문제는 그걸 단 한 번만 배울 수 있다는 것이다. 비록 그다음에도 학술 저널에다가 지겹도록 그 이야기를 논의할 수도 있지만 말이다. "처음에 우리는 저 아래 톰의 가게에서 필러를 두 잔 마셨지"라는 구절을 일단 한 번 발견하고 나면, 여러분은 이 구절을 재발견하지는 못하며, 단지 이 구절을 식민화하여 그 안에 거주하면서, 그렇게 하는 과정에서 이 구절을 아이러니하게도 위축시킬 뿐이다. 이것이야말로 처음에는 깜짝 놀라게 만들고, 나중에는 용례로 희미해지는 사실들 가운데 하나다. 그러므로 가장 뛰어난 작가의 가장 뛰어난 원고 아카이브가 있다 하더라도, 다양한 원고 자료에는 어디까지나 제한적인 활용 범위와 잠재적인 학술적 가치가 있을 뿐이다.

따라서 사서나 아카이브 담당자가 어떤 작가의 아카이브 구입 여부를 고려하는 과정에서 거듭 등장하는 질문은 이것이다. "우리가 이걸 가지고 단행본이나 박사학위 논문을 과연 몇 개나 얻을 수 있을까?" 그리고 수정된 원고가 있을 경우, 〈황무지〉만큼이나 중요한 원고라 하더라도 이 질문에 대한 답변은 '극소수'다.

심지어 원고가 미간행 상태이거나 또는 불완전한 작품일 경우에도, 다시 말해 저자의 생전에는 결코 빛을 보지 못한 글인 경우에도 마찬가지다. 예를

들어 윌리엄 골딩의 아카이브에는 세 편의 미간행 장편소설이 포함되어 있었는데, 이는 그의 '첫 번째' 소설로 공인된《파리 대왕》(1955)보다 먼저 집필된 것들이다. 골딩은 이 소설을 내줄 출판사를 찾으려 했지만,《파리 대왕》으로 큰 성공을 거둔 뒤에는 이 세 편의 소설(《해마Seahorse》,《바닷속의 원Circle under the Sea》,《부족한 몫Short Measure》)을 간행할 만한 출판사를 찾으려는 희망조차 접고 말았다. 왜냐하면 이즈음에 와서는 세 권 모두 습작에 불과하다고 간주하게 되었기 때문이다. 만약 그의 저술 관련 유언 집행인이 그 출간을 허락한다면 흥미로울 것이다. 만약 그 저자가 이들 작품을 형편없다고 간주했더라도, 그럼에도 불구하고 자신의 초기 재능을 심문하던 (즉 자기에게 가장 어울리는 종류의 내러티브와 목소리를 찾고 있던) 그를 본다는 것은 흥미로울지도 모른다.

1977년에 죽기 직전 블라디미르 나보코프는 집필 중이던 미완성 원고를 (훗날《로라의 원형The Original of Laura》이라는 제목이 붙었다) 폐기하라는 지시를 남겼다. 이 원고는 138색인카드(가로 8센티미터, 세로 5센티미터)에 친필로 작성한 형태였으며, 대략 타자 원고 30쪽에 해당하는 분량으로, 그의 아내인 베라가 소유하고 있다가 사망한 후에는 저자의 아들 드미트리의 소유가 되었다. 2008년에 드미트리는 30년 동안 숙고한 끝에 이 원고를 이듬해에 출간하기로 했다고 발표했다. 비록 이 작품의 출판을 둘러싸고 환호성이 쏟아지기는 했지만, 책에 대한 서평은 '아버지' 나보코프가 애초에 했던 말을 (즉 이 작품은 충분히 훌륭하지 못하거나 또는 출간할 준비가 되지 않았다는 말을) 확인해주었을 뿐이다.

만약 이 원고가 나보코프의 엄격한 기준에 맞게끔 완성되고 수정되고 재작성되었다면 어떤 일이 벌어졌을지 누가 알겠는가? 미간행된 골딩의 초기 장편들과 달리 (골딩의 경우, 우리가 그의 초기 발전을 추적하는 데 도움이 될 수

도 있다) 《로라의 원형》은 불행히도 이 작가의 명백한 쇠퇴를 잠깐 엿보게 해 줄 뿐이다.

어쩌면 죽은 나보코프가 그 원고를 직접 폐기하지 않은 것을 후회하게 만드는 것만으로도 굴욕은 충분했을 것이다. 이 점에서 그는 필립 라킨이 저술 관련 유언 집행인들로부터 받은 대접보다도 더 소홀한 대접을 받은 셈이 된다. 어쩌면 그렇다고 볼 수는 없을지도 모른다. 이와 정반대의 사례에 속하는 막스 브로트 역시 고인의 유언을 깡그리 무시하고 카프카가 남긴 평생의 대작 대부분을 보존하고 편집해서 출판했으니까. 하지만 카프카의 작품이야 천재의 작품인 반면 《로라의 원형》은 변변찮고, 미완성이고, 별로 가능성도 없어 보인다. 이 미완성 원고가 출판되었다는 사실을 알면, 가뜩이나 까다로운 성격의 나보코프는 비탄에 잠겼을 것이다.

그렇다면 자기가 쓴 작품 중에서 스스로 상당한 수준이라고 간주하는 것을 제외한 나머지는 아무것도 남기지 않으려고 애쓰는 저자를 가끔 만나게 되는 것도 놀랄 일은 아니다. 언젠가 재닛 윈터슨에게 들은 이야기에 따르면, 그녀는 자기 작품의 초고와 교정지와 중도에 포기한 작품을 폐기하는데, 그 이유는 다음과 같았다. "내가 보기에도 정식으로 출판할 만큼 훌륭한 작품이 아니라면 왜 굳이 남들에게 보여줘야 하죠?" 그녀는 자서전 《정상일 수 있다는 것이 어째서 행복한가Why Be Happy When You Could Be Normal?》에서도 이 점을 명확히 했다. "나는 집필 중인 작품을 불태우고, 내 일기를 불태우고, 편지를 폐기한다. 내 작업 일지를 텍사스에 파는 것도 싫고, 내 개인 문서가 누군가의 박사 논문 거리가 되는 것도 싫다."

윈터슨이 생각하기에, 이런 자료는 개인적인 것일 뿐만 아니라, 더는 살아 있지 않은 것이며, 따라서 이를 보존하려는 충동은 마치 정통파 유대인이 머리카락과 손톱을 잘라낸 다음에도 그것을 보관하는 것만큼이나 부조리한 일

이다. 따라서 윈터슨의 아카이브는 앞으로도 없을 것이다. 이쯤 되면 우리는 왜 이와 같은 견해를 가진 작가들이 더 많지 않은 걸까, 궁금해진다. 어쩌면 잘만 하면 유용할 수도 있는 자료를 파괴하는 것이 마치 자진해서 손발을 잘라내는 듯한 기분이 들기 때문인지도 모른다. 아니면 그런 자료가 의외로 가치 있는 것으로 밝혀질 수도 있기 때문인지도 모르고.

한 작가의 아카이브의 주된 유용성이 (학술적인 측면과 경제적인 측면 모두에서) 원고 형태의 자료에 있는 경우는 드물다. 오히려 저자가 쓴 일기와 저자가 받은 편지의 학술적 잠재 가치가 더 큰 경우가 종종 있다. 어쩌면 이는 저자의 자존심을 건드리는 일일 수도 있는데, 무슨 말이냐 하면 저자가 일생의 대작이라고 (잘못) 간주하는 자료(즉 '원고')보다는 오히려 그 저자가 알고 지내며 편지를 주고받은 사람들 (특히 그 저자보다 더 높은 평가를 받는 다른 저자들) 쪽이 더 중요하게 여겨지는 것이다. 수십 년 동안 영국 문단의 중심 인물이었던 앨 알바레스Al Alvarez의 아카이브가 상당히 높은 가치를 지닌 것으로 간주되는 까닭은, 그가 실비아 플래스나 로버트 로월 같은 작가들과 상당히 두터운 친분이 있으며, 이들로부터 받은 편지를 고스란히 간직해두었기 때문이다.° (만약 여러분이 이런 자료를 다루는 매매업자라면, 이때에는 그 내용을 살펴보지 '않은' 상태에서 아카이브를 '일괄' 매매하는 쪽으로 이야기를 끌어가는 편이 좋다. 자칫하면 막판에 가서 원래의 소유주가 그중에서도 중요한 편지 몇 통만 따로 챙기고, 당신더러는 알맹이 빠진 나머지만 팔아달라고 요청할 수도 있기 때문이다.)

하지만 이런 자료를 보존하려는 충동 역시 아주 보기 드문 것은 아니다. 여러분이 쓴 원고와 일기를 판매하는 것과, 여러분이 받은 편지를 판매하는 것은 전혀 다른 이야기인데, 편지는 어디까지나 사적인 물건으로 간주되기 때문이다. 비록 한 저자가 명성을 떨치다 보면, 훗날 자기 편지들이 수집 대

° 영국의 작가 앨 알바레스(1929년생)는 지인이었던 실비아 플래스의 자살에서 영감을 얻어 쓴 논픽션《자살의 연구》(1972)의 저자로 우리나라에도 알려져 있다.

상이 되리라는 사실을 자각하는 시점이 오게 마련이지만 (그때부터는 편지를 덜 보낼 것이다) 그의 문단 경력 초기에는 개인적인 자료가 무방비 상태로 오가는 일이 허다하며, 나중에 가서는 그로 인해 부끄러움을 겪는 경우도 흔하다. 그렇다면 편지는 사적인 것으로 '간주되어야' 마땅하다. 그렇지 않은가?

1980년대의 언젠가 나는 연로한 작가인 브라이언 코피Brian Coffey를 방문한 적이 있다. 지금은 등한시되는 아일랜드의 작가 겸 시인 겸 철학자인 그를 굳이 찾아간 까닭은, 혹시 그의 문서를 적절한 기관에 매각할 수 있을지를 알아보기 위해서였다. 아일랜드 국립도서관이라면 가능하지 않을까? 나는 그가 1920년대에 새뮤얼 베케트와 절친한 사이였다는 사실을 알고는 있었지만, 코피 본인의 원고 자료를 살펴보고 감정하고 나서도 그 점에 대해서는 전혀 언급하지 않았다.

"그나저나 베케트와도 친분이 있으셨지요?" 나는 결국 맥주와 샌드위치를 앞에 놓고 그에게 질문을 던졌다. 우리는 오래된 문서 보관함을 뒤지다 말고, 부엌 식탁 위에 갖가지 서류철을 올려놓은 상태에서 잠시 휴식을 취하던 참이었다.

"아, 그럼. 샘이 파리로 가기 전까지만 해도 나는 늘 그 친구와 만나곤 했지. 우리는 골프도 같이 치던 사이였으니까."

골프? 베케트가 더블린 트리니티 칼리지에 다닐 때 크리켓을 했다는 이야기는 나도 알고 있었다. 그는 (비록 그저 그런 수준이라 하더라도, 어쨌거나) 위스든 크리켓 연감에 기록된 극소수의 작가 중 한 명이었다(또 다른 한 명은 존 파울스다). 실제로 베케트의 부고 기사를 보면 다음과 같은 내용이 나와 있다.

그는 1925년과 1926년에 더블린 대학 대 노샘프턴셔의 1학년 경기에 두 차례 나가서 4이닝에 35점을 기록했고, 단 한 번도 아웃되지 않고 64점을 만들

어냈다. 왼손 선발 타자로, 본인의 말마따나 수비 능력이 뛰어났으며, 쓸 만한 왼손 중속구 투수로서, 에니스킬렌 소재 포토라 로열 스쿨 시절에는 뛰어난 전방위 선수로서 명성과 동시에 교내 기록을 세웠으며, 더블린 트리니티 칼리지 재학 시절에도 경기에 대한 관심을 이어 나갔다.

그러나 골프에 관한 이야기는 없었다.

"그분은 골프 실력이 좋으셨나요?"

"아, 그 친구 상당히 잘 쳤지, 샘 말이야."

"핸디캡이 어느 정도였나요?"

코피는 잠시 말이 없었다. 나는 이 양반이 기억을 더듬는 모양이라고 넘겨짚었는데, 알고 보니 그는 단지 내 질문에 말이 막혔을 뿐이었다.

"그야 나도 모르지. 우리는 점수를 전혀 매기지 않았으니까. 그냥 공을 치고, 걸어 다니면서, 즐겁게 이야기를 나누었을 뿐이네."

이쯤 되면 여러분도 베케트의 희곡 가운데 일부라고 해도 손색없을 장면이 머릿속에 떠오르지 않는가. 블라디미르와 에스트라공이 첫 타를 치고 싶어서 안달하는 장면 말이다.

내가 물었다. "샘이 떠난 다음에도 두 분은 서로 연락하셨나요?"

"아, 그럼. 우리는 늘 편지를 주고받았는걸. 거의 매일같이 말이야."

서신 교환에 관해서는 전혀 알려진 바가 없었으며, 내 기억을 더듬어봐도 이에 대한 언급을 본 적이 없었다. 베케트에게 받은 편지 뭉치, 그것도 그가 처음 파리에 갔을 때, 그러니까 그가 초기 작품들을 출판하고, 조이스와 처음 친분을 맺었으며, 국외 거주자의 문화적 환경에 있을 때 쓴 편지라면 정말로 매혹적일 것만 같았다. 가치가 높을 것은 두말할 나위도 없고 말이다.

"그것 참 재미있네요. 그러면 샘한테서 받은 편지가 몇 통쯤 됩니까?"

"나야 세어본 적이 없어서. 그래도 아마 수천 통은 될걸."

수천 통이라니! 순간 나는 머릿속으로 조금 전에 본 서류 보관함을 떠올렸다. 그 안에는 편지가 전혀 없었다. 어쩌면 방 한구석에 있는 서랍장 어딘가에 들어 있는 걸까? 아니면 아예 은행 금고에다 넣어둔 것일까?

"그러면 그 편지들은 어디다 두셨는데요?"

"샘한테 받은 편지? 아, 그야 모두 없애버렸지."

없애버렸다니!

"왜 그렇게 하셨어요?"

"처음에는 일단 답장을 쓰고 나서, 편지를 그냥 구겨서 쓰레기통에 버렸지. 흔히들 그러듯이 말이야. 그런데 몇 년이 지나니까 샘이 점점 유명해지더군. 그래서 그때부터는 각별히 신경 써서 없애버렸지. 왜냐하면……."

"왜냐하면요?"

"왜냐하면 그건 어디까지나 '사적인' 이야기였으니까."

코피의 말뜻은 그 편지에 내밀한 또는 특별히 뭔가를 드러내는 내용이 담겨 있었다는 게 아니라, 단지 자기한테 보낸 편지일 뿐이라는 것이었다. 그런데 내가 그 일을 아쉽게 생각한다는 것을 깨닫고 그는 깜짝 놀랐으며, 심지어 약간 어리둥절한 것처럼 보였다.

"그건 어디까지나 우리 둘 사이의 이야기였다니까." 그가 덧붙였다.

그 시기에 베케트는 제법 길고 진지한 편지를 여러 통 썼는데, 그 안에는 외국에서 보내는 자기 삶에 관한, 그리고 자기가 만난 사람들이며 구상 중인 작품에 관한 갖가지 생각과 반성이 가득했다. 말년에, 그러니까 그가 유명해져서 편지를 쓸 시간이 빠듯해지자, 그는 가느다란 필체로 엽서에다가 사무적인 내용만 간결명료하게 적어 보냈다. 이런 식의 엽서라면, 혹시나 그것들을 죄다 수집해서 간행하는 어리석은 사람이 있다 하더라도, 정작 그로 인해

드러나는 내용은 하나도 없을 것이다.

하지만 초기의 편지가 수천 통이나 된다면? 비록 수천 통은 단지 아주 많다는 의미로 받아들여야 하겠지만, 이것의 상실로 인해 생기는 간극은 상당하기 때문에, 나는 만약 그 편지들이 남아 있었다면 베케트의 생애에서 그 시기에 대해 우리가 알고 있는 그림이 더 확대되고 더 풍성해졌으리라고 믿는다.

그렇지만 한편으로는 코피에게 대단한 존경을 보내지 않을 수 없었다. 그에게 그것은 원칙의 문제랄 것도 없었다(그는 자기가 한 일에 대해 자부심도 갖지 않았으며, 자기 생각을 굳이 암시하거나 옹호할 필요조차 느끼지 못했다). 그에게는 단순히 사려의 문제이며, 신중의 문제이고, 자기와 친구 사이의 본질적으로 사적인 뭔가를 보호하는 문제에 지나지 않았다. 그의 친구가 '골프 잘 치는 샘'이 아니라 '위대한 작가 새뮤얼 베케트'가 되었다는 사실로 인해 그의 결심은 더 굳어진 반면, 덜 사려 깊거나 또는 돈에 휘둘리는 수신자들에게는 오히려 이와 반대의 경우가 많았다. 하지만 코피라는 사람은, 설령 잠재적인 금전적 횡재를 생각해본 적이 있다 하더라도, 그런 생각에 휘둘리는 사람이 아니었다. 편지는 모조리 없애버렸고, 답장을 보내자마자 하나하나 쓰레기통으로 들어갔다. 그곳이야말로 그 편지들에게 어울리는 장소였기 때문이다.

이는 놀라운, 그리고 타협이라고는 모르는 태도다. 나로선 문학사의 일부분이 상실된 것에 안타까움을 금치 못하면서도 한편으로는 그의 태도를 존경하지 않을 수 없었다.

오늘날에는 작가 대부분이 어느 정도 경력에 이르면 자기 아카이브를, 그리고 친구들로부터 받은 편지를 판매하기 위해 적극적으로 나서고 있다. 하지만 이 과정에서 행복한 결말을 방해하는 장애물이 몇 가지 있다. 첫째로,

그리고 가장 통렬한 장애물은, 대부분의 작가가 자기 문서를 과도하게 높이 평가하며, 또한 남들도 그럴 것이라고 믿는다는 점이다. 하지만 이들의 생각은 틀렸다. 기관 쪽에서 적극적으로 구입할 만한 아카이브를 보유한 작가는 극소수에 불과한 반면, (이를 부러워하는) 대부분의 작가는 십중팔구 스스로 직접 내다버려야 하는 처지가 되거나, 또는 유족에게 처리를 부탁하게 마련이며, 물론 유족도 그걸 어떻게 처리해야 할지 몰라 당황스럽고 짜증나게 마련이다. 그런 경우에 한마디 긍정적인 위로를 건네자면, 그래도 도저히 판매가 불가능한 화가의 작업실에 들어 있는 크고 거추장스러우며 차마 걸어놓을 수조차 없는 물건들을 상속받는 것보다는, 그래도 작가의 아카이브를 상속받는 편이 낫다는 것이다.

그렇다면 아카이브의 판매 사례는 왜 이처럼 드문 걸까? 그 이유는 학술 연구의 대상이 될 만한 작가가 드물기 때문이다. 다시 말해 이전까지는 제대로 주목받지 못했던 작가의 원고와 일기와 편지를 이용해서 책을 쓰려는 충동을 박사 과정 학생이나 전기 작가나 다른 누군가의 마음에 불러일으키는 경우가 흔치 않다는 뜻이다. 그 작가가 생전에 얼마나 인기를 누렸는지 여부는 상관이 없다.

장담컨대 댄 브라운이나 제임스 패터슨의 아카이브가 어느 대학 희귀본 및 필사본 부서의 관심을 자아내는 경우는 없을 것이다. 문학적 가치가 부족하기 때문이다. 하지만 (아카이브에 관한 이야기를 하다 보면 항상 '하지만'이라는 단서가 끼어들게 마련이다) 제임스 패터슨의 아카이브도 의외로 관심을 받을 가능성이 있는데, 그가 유명한 사람들과 친분이 있었을 (그리고 그들과 편지를 주고받았을) 경우가 그렇다. 예를 들어 그가 코맥 매카시로부터 받은 편지가 열댓 통쯤이라면 어떨까? 아니면 버락 오바마로부터 받은 편지가 그만큼이라면?

하지만 내가 보기에 아카이브 매매 사업은 인터넷 시대와 함께 점점 종말에 가까워지는 것만 같다. 원고? 이제는 손으로 글을 쓰는 사람이 거의 없으며, 그나마 있다면 40세 이상의 작가일 것이다. 편지? 그야말로 희귀한 편이고, 앞으로 그 숫자가 줄어드는 만큼 더욱 희귀해질 것이다. 오늘날 우리는 이메일과 문자메시지를 이용한다. 도대체 어떤 도서관이 살만 루슈디의 트위터와 문자메시지를 수집하려 하겠는가(이 작가는 이런 메시지를 다량으로 발신한다고 들었는데, 설령 그걸 모두 수집하는 방법을 누군가가 알아낸다 하더라도 상황은 마찬가지일 것이다).

글을 손으로 쓰는 시대에서 전자 장치를 이용하는 시대로의 이행은 아카이브 업계에서 대규모의 불확실성을 야기하고 있다. 한 저자의 컴퓨터(또는 '컴퓨터들')에서 나가고 들어오는 이메일을 모아놓았다가 출력해서 목록 작업을 하면 상당한 학술적 가치가 있으리라는 것은 분명하지만, 그렇다고 해서 그런 자료의 금전적 가치가 얼마나 될지는 불분명하다. 일반적으로 아카이브 업계에서는 독특하면서도 유일무이한 자료가 가치 있다고 여긴다. 하지만 이메일이란 한 번이 아니라 수백 번도 출력이 가능하다. 그런 자료라면 한 작가의 관심사와 관계와 작업 습관에 관해서 귀중한 정보를 우리에게 제공해줄 수도 있지만, 희귀본 업계에서 일하는 사람이라면 어느 누구도 거기에 가격을 책정하는 공식을 고안하지 못할 것이다. 어쩌면 우리는 기존의 척도를 (즉 시장이 감당할 만한 물건만을) 고수해야 할지도 모른다.

하지만 개별 거래가 세상에 알려지게 되면, 결국에 가서는 일종의 판례가 생겨날 것이다. 예를 들어 X라는 작가의 이메일 가격이 1만 달러로 평가되었다면, (그보다 더 못한, 또는 수집의 수요가 더 적은) Y라는 작가의 이메일은 그만큼 높게 책정되지는 않을 것이다.

게다가 이보다 더 복잡한 문제가 있는데, 이메일이라는 것은 (희귀한 예외

를 빼면) 편지만큼 흥미롭지 않다는 점이다. 작가가 편지를 쓸 때에는 적지 않은 시간을 들이게 (또는 '들였게') 마련인데, 왜냐하면 글을 쓰는 것은 그들의 본업이므로 편지도 성실하게 쓸 것이기 때문이다. 따라서 바이런 경이나 필립 라킨의 편지는 종종 그 자체로 엄청난 관심을 끈다. 길이도 길고, 개인적이고, 생각이 깊은 (또는 '생각이 깊지 않을' 수도 있는데, 그러면 더 좋다) 내용이다 보니, 이것이야말로 작가의 내면을 보여주는 증언이 된다.

이와 대조적으로 이메일은 대개 누군가에게 질문을 제기하거나 답변을 제공하려는 의도로 신속히 작성해 보내는 것이다. 따라서 길이도 짧고, 문장도 단조롭고, 대개는 깊은 생각 없이 스쳐 지나가는 말들이다. 우리는 '받은 메일함'에 들어 있는 내용물을 최대한 빠르고 효과적으로 읽어본 다음에 삭제 버튼을 누른다. 반면 우리의 우편함에 들어 있는 내용물은 소중히 간직하고, 읽고 또 읽으며, 대개는 서류철에 정리해놓게 된다.

그렇다면 문자메시지는 어떨까? 기껏해야 짧게 몇 마디 주고받는 잡담이거나, 또는 오늘 늦게 들어간다고 배우자에게 알리는 내용일 뿐이다. 여기에는 '문학적' 언어가 없으며, 사실상 언어라고 하기도 어려운 문구도 난무하다. 그래도 흥미로운 사실은 에즈라 파운드의 편지를 보면 이메일의 약어와 문자메시지 말투의 전조라 할 만한 것이 엿보인다는 점이다. 그는 특유의 서한체를 개발했는데, 앞뒤를 잘라버린 구문과, 압축된 철자와 속어의 어조라서, 읽고 쓰는 법을 아는 '밸리 걸 Valley girl'이라면 (물론 이것 역시 모순어법인데) 자부심을 느낄 법도 하다.° 예를 들어 1930년대에 그가 이탈리아 라팔로에서 쓴 편지를 보면 이렇다.

New man on lit / page / section called 'Bear Garden' open to free (not to say

° 1980년대에 미국 캘리포니아의 샌페르난도 밸리 인근에서 유행하던 젊고 속물적인 중상층 여성 특유의 말투를 '밸리스피크 Valleyspeak'라고 하며, 이런 말투를 구사하는 여성을 '밸리 걸(Valley Girl)'이라고 불렀다.

prophane and viorlent diskussin （……） you cd. notify people of yr / continued existence via that medium. Or the son and heir might practice on 'em. Grey, the edtr., is trying to stir up discussion and in gen. improve the level of same.

문예 면의 새로운 담당자가 '싸움판' 칼럼을 무료 개방하기로 했다네. 불경스럽고 격한 논의야 두말하면 잔소리이고 （……） 그 매체를 이용해서 자네가 아직 살아 있음을 사람들에게 알릴 수도 있지. 아니면 아들이나 상속자가 할 수도 있고. 편집자인 그레이는 논의를 부추기려고, 그래서 수준을 전반적으로 높여보려고 노력 중이라네.

 파운드의 이런 편지는 종종 희귀본 시장에서 의외로 별로 비싸지 않은 가격에 판매된다(한때 우리는 그런 편지를 무려 430통이나 판매한 적이 있는데, 당시 판매가는 개당 60파운드였다. 그나마도 개별로 구매하는 것보다는 훨씬 더 비싸게 받은 셈이었다).
 이메일과 문자메시지는 아직 시장에서 자리를 찾지 못했지만, 그래도 전자 아카이브는 종이 아카이브를 능가하는 이점이 한 가지 있다. 즉 그걸 수집하는 과정에서 손이 더러워지고 먼지를 들이마시는 일이 없다는 것이다. 생각이 여기에 미치자, 아이러니하게도 나는 숱한 다락방에서 실물을 건지기 위해 땀을 줄줄 흘리던 그 모든 시간이 더 애틋하게만 느껴진다.

타이타닉호와 운명을 함께하다

천 개의 보석으로 제본한 호화판 《루바이야트》

독자에게 한 가지 문제를 내려고 한다. 여러분은 내가 말하는 물건이 무엇인지 알아맞힐 수 있는가? '이것'은 루비, 터키석, 자수정, 토파즈, 감람석, 석류석, 에메랄드를 비롯한 1000개 이상의 보석과 귀금속으로 장식되었다. 각각의 보석은 금테에 들어가 있으며, 거의 5000개에 달하는 가죽 상감(象嵌)을 이용해서 고정시켰으며, 제작에 9제곱미터가 넘는 금박이 사용되었다. 이것은 무엇일까?

1. 클레오파트라의 속옷
2. 미다스 왕의 식탁보
3. 아서 왕의 안장
4. 1911년에 제작된 책 표지

여러분은 4번이 가장 가능성이 적다고 추측할 것이다. 1000개에 달하는 귀금속이라고? 세상에 어떤 정신 나간 사람이 그걸 가지고 책을 만들겠어? 이 많은 보석들을 무슨 수로 책 표지에 우겨넣느냐 하는 문제를 제쳐두더라도, 도대체 이런 휘황찬란한 장식에 '어울리는' 책이 과연 무엇이겠는가? 혹시 그 주인은 '세속적 환락의 정원'에서 책을 읽는 동양의 콧수염 기른 군주라도 된단 말인가?

> 나뭇가지 아래 시집 한 권,
> 포도주 한 병, 빵 한 덩이, 그리고 그대가
> 내 옆에서 노래하면 (……)

그렇다. 이 시는 12세기 페르시아의 걸작인 우마르 하이얌의 《루바이야트Rubáiyát》 가운데 일부다. 이 작품은 우리가 만약 쾌락과 보상을 받아야 한다면, 다음 생에서가 아니라 이번 생에서 추구해야 한다는 설득력 있는 주장을 펼치는 것으로 유명하다.

'루바이'란 4행시라는 뜻이며, 그중 세 번째 행을 제외한 나머지 행은 각운을 맞춘다. 이 짧은 시는 기억에 남는 이미지와 교훈을 제시하는 데 특히나 잘 어울리며, 하이얌은 이 분야의 대가라고 할 수 있다. 유혹에 대한 위험하고도 스릴 넘치는 조언인 그의 시는 누구나 단박에 알아볼 수 있다. 이 작품은 당시 종교 지도자들로부터 "독사와도 같은 오류투성이"라는 비난을 받았으며, 급기야 저자는 강제로 메카로 순례를 떠날 수밖에 없었다. 그곳에서 그는 "혀와 펜을 자제하기로" 신중하게 결심했으니, 자칫하다가는 둘 다 제거될 위험이 있기 때문이었다.

우마르 하이얌은 고대 페르시아 세계의 레오나르도 다 빈치에 해당하는

"공작(孔雀)의 자부심은 하느님의 영광이다." 상고르스키의 '대(大)우마르'의 앞표지.

인물로, 당시의 지식을 거의 모두 섭렵한 (물론 옛날이니까 이런 일도 가능했겠지만) 박학다식한 인물이었다. 그는 철학, 신학, 수학, 천문학, 기후학, 음악, 시 분야에서 중요한 공헌을 남겼다. 하지만 공부를 많이 한 사람들 중 다수가 그러듯이, 그는 난해한 지식에 대한 이해가 제아무리 깊다 하더라도, 삶의 본성에 관한 궁극적인 이해에 도달하지는 못한다는 결론을 내리게 되었다. 우리는 우리에게 주어진 아주 짧은 시간 동안만 머무르다가, 결국 사라져버릴 것이기 때문이다.

> 나 자신도 젊을 때에는 박사와 성인을
> 열심히 찾아다니고, 이것저것에 대한
> 위대한 논증을 들었지. 하지만 번번이 난
> 들어갔던 바로 그 문으로 나오고 말았다네.

만약 망각이 불가피한 일이라고 한다면, 우리의 짧은 체류를 예찬하고 즐길 이유는 많은 셈이다. 우마르 하이얌은 종종 단순히 육체의 쾌락을 예찬한 인물로 평가되는데, 이런 오해는 그의 작품을 영어로 처음 번역한 에드워드 피츠제럴드 때문에 촉진된 면이 있으며, 우마르와 동시대에 살았던 수많은 성직자들도 같은 견해를 공유한 바 있었다.

사실 그는 종교 문제에 관한 논고를 몇 편 쓰기도 했는데, 비록 인간의 일상생활에 대한 신의 간섭이라든지 사후의 삶의 가능성이라든지 하는 것들을 부정하는 내용이었지만, 그렇다고 해서 단순히 비종교적인 내용으로 일축할 수는 없었다. 그는 이슬람교의 신비주의자인 수피로 자처했으며, 비록 그의 하느님은 인간사에서 멀리 떨어져 있기는 하지만, 그것은 우리가 할 수 있는 동안에 스스로 즐길 수 있게 해준다는 점에서 오히려 좋은 일이었다.

° 윌리엄 블레이크의 시집 《천국과 지옥의 결혼》(1790~1793)에 수록된 '지옥의 격언'에 나오는 구절이다.

하지만 오늘날 우마르 하이얌은 무엇보다도 시인으로 더 잘 기억된다. 그의 4행시는 정해진 순서대로 읽으라고 의도된 것이 아니며, 대부분은 '먹고, 마시고, 즐기자' 주의의 다양한 버전에 지나지 않는다(그중 상당수는 이미 일상 언어로 들어와 있다). 아이러니한 점은 이것이 '진지한' 메시지라는 것이다. 즉 궁극적인 보상이란 없으며, 딱히 기대할 것도 없고, 단지 흙으로 돌아갈 뿐이라는 것이다. 상실, 그저 상실뿐이다. 그러니 그가 정통파로 자처했음에도 불구하고, 상당수의 성직자가 그를 비난했던 것도 이상한 일은 아니다.

하지만 그의 작품은 무려 8세기 동안이나 독자들에게 영감을 주었으며, 20세기 말에 이르러서는 수십 개 언어로 번역되면서 출판계에 센세이션을 일으켰다. 현존 시인 가운데 그의 시를 한 구절이라도 외우지 못하는 사람은 아마 없을 것이다. 따라서 터무니없이 호화스러운 제본을 해도 될 만한 책이 있다고 하면, 바로 그의 작품이었다. 그리고 이런 상상이 궁극적으로 체화된 것은 전설 속에 등장하는 동양의 장인(匠人)의 솜씨를 통해서가 아니라, 프랜시스 상고르스키Francis Sangorski와 조지 서트클리프George Sutcliffe라는 두 영국인에 의해서였다.

두 사람은 청년 시절이던 1896년에 런던에 있는 중앙 기술 공예 학교의 도서 제본 야간 과정에서 처음 만났다. 이들의 뛰어난 재능은 금세 눈에 띄었으며, 두 사람 모두 3년 동안 매년 20파운드의 장학금을 받으며 공부했다. 그로부터 1년도 안 되어 두 사람은 캠버웰 미술대학Camberwell College of Art에서 학생들을 가르치게 되었으며, 1901년에는 블룸즈버리 스퀘어에 건물을 빌려서 '상고르스키 앤드 서트클리프 제본소'라는 간판을 걸었다. 이후 11년 동안 이들은 동업 관계를 지속했으며, 전 세계에서 가장 뛰어난 도서 제본업자가 되었다. 이후 여러 차례 더 큰 건물로 이사했으며, 중요한 의뢰를 여러 가지 받게 되었다.

이때야말로 영국 도서 제본의 역사에서 가장 위대한 시기였으며 (이들의 경쟁 업체인 잰스도르프Zaehnsdorf°에서는 고용된 장인만 180명에 달했다) 상고르스키 앤드 서트클리프에서 연이어 내놓은 무척이나 공들여 만든 도서 제본은 예술과 공예 사이의 간극에서 의기양양하게 가교 역할을 해주었다. 피카딜리에 있던 헨리 소더란 서점의 직원 존 스톤하우스는 이 제본업체에 종종 의뢰를 했으며, 이곳에서 만든 존 애딩턴 시먼스John Addington Symonds의 (제목만 보면 우마르와 유사해 보이는) 《와인, 여자, 노래Wine, Women and Song》의 제본이야말로 지금까지 나온 것 중에서도 가장 탁월하다고 단언했다. 금테에 자수정을 넣어서 묘사한 포도 문양으로 표지를 장식한 이 책은 금세 판매되었으며, 이 일로 스톤하우스는 한 가지 주목할 만한 생각을 떠올렸고, 이는 그로부터 몇 년이 지나서야 비로소 결실을 맺었다.

상고르스키는 동양의 신비주의에 관심이 많았다. 스톤하우스가 관찰한 바에 따르면, 그의 꿈은 "동양의 땅과 색깔에 관한 것이었음이 분명했지만, 정작 그곳에 가본 적은 없었다." 대신 상고르스키는 개릭 극장에서 공연되어 인기를 끌던 뮤지컬 〈숙명Kismet〉을 여러 번 관람했다.°° 또한 그는 에드워드 피츠제럴드가 번역한 《루바이야트》도 무척 좋아했는데, 이 책의 영국 초판본은 1859년에 고서 매매업자 버나드 쿼리치Bernard Quaritch가 250부를 간행한 바 있었다.

괴짜였던 피츠제럴드는 우마르 하이얌의 세계와는 어울리지 않아 보이는 인물이었다. 피츠제럴드는 무절제한 관능주의자와는 거리가 먼 사람으로 결혼생활은 겨우 몇 달밖에 지속되지 못했고, 이후로도 몇몇 남자들과의 '우정'을 가졌을 뿐이었다. 채식주의자이지만 야채를 싫어했던 그는 주로 차와

° 독일 출신으로 영국에서 활동한 제본업자 요제프 잰스도르프Joseph Zaehnsdorf, 1816~1886가 설립한 제본업체를 말한다.

° 중세의 바그다드를 배경으로 삼은 에드바르트 크노플라흐Edward Knoblauch, 1874~1945의 희곡으로, 1911년에 초연되면서 큰 인기를 끌어 무려 2년간 장기 공연했고 훗날 뮤지컬과 영화로도 각색되었다.

과일과 빵과 버터를 주식으로 삼았으며 (이 점에서는 바이런 경과 비슷하지만, 물론 버터를 먹었다는 점은 다르다) 포도주에 대해서는 별로 관심이 없었다. 그가 하이얌을 번역한 것은 대리 만족의 느낌도 없지 않은데, 왜냐하면 피츠제럴드에게는 따 모을 장미 봉오리가 너무 적었기 때문이다.° 실제로 하이얌의 시는 마치 그를 겨냥해 쓴 것처럼, 즉 삶의 방식을 바꾸고 인생을 더 즐기라고 간청하는 것처럼 보일 수도 있었다.

> 이런저런 노력과 논박에 관여하느라
> 네 시간이나, 네 헛된 추구를 허비하지 마라.
> 잔뜩 열린 포도와 함께 즐기는 편이
> 과실이 없거나 맛이 써서 슬퍼하느니보다 낫다.

공부를 좋아하고 은둔 성향을 가진 피츠제럴드는 자신의 동양적 환상에 지나치리만치 몰두했으며, 그의 "비교적 자유로운" (다시 말해 "아주 정확하지는 않은") 《루바이야트》 번역은 출간 즉시 처절한 실패를 맛보았다. 책이 워낙 안 팔렸기 때문에, 2년이 지나고 나서 쿼리치 씨는 가게 문밖에다 판매대를 갖다놓고, 권당 1페니에 판매했다(이 책의 현재 매매가는 권당 2만 파운드에 달한다).

그런데 어떤 손님이 이렇게 떨이로 판매한 책을 구입해서 친구인 단테 가브리엘 로세티에게 선물로 건네주었고, 이 시인은 자기가 느낀 열광을 또 다른 친구인 스윈번과 윌리엄 모리스와 공유했다. 곧이어 사람들이 책을 더 사가고 의견을 교환하면서 이 작품에 대한 열광이 연이어 꽃피었고, 이때부터 이 책은 천천히 입소문을 통해 센세이션을 일으키게 되었다. 이후 수십 년

° 17세기의 영국 시인 로버트 헤릭Robert Herrick, 1591?~1674 의 시 〈처녀들아, 시간을 잘 사용하라To the Virgins, to Make Much of Time〉에 나오는 다음 구절을 빗대어 한 말이다. "할 수 있을 때에 장미 봉오리를 따 모아라 / 시간은 여전히 쏜살같이 흘러가니 / 오늘은 활짝 웃는 바로 이 꽃도 / 내일은 죽어갈 것이라."

동안 이 작품은 빈번히 검토되었고 여러 번 재쇄를 찍었다.

1884년에 이르러 미국의 저명한 화가 일라이후 베더Elihu Vedder가 이 책에 삽화를 그려 넣었다. 《루바이야트》의 삽화는 베더의 가장 유명한 작품 가운데 하나가 되었으며, 그가 그린 54점의 선화(線畵)는 1998년에 스미스소니언 미국 미술관에서 전시되기도 했다. 파리에서 수련을 쌓은 (그렇게 하는 것이 유행이 되기 훨씬 전에 그랬던) 베더는 화가에게 필수적인 학술적 솜씨를 익히고, 고전적인 여성 누드화로 명성을 얻었다. 그가 내지, 표지, 문자 도안까지 도맡아 만든 《루바이야트》는 화가 본인이 "우주적 소용돌이"라고 부른 것으로도 주목할 만한데, 그는 이를 가리켜 이렇게 정의했다. "서로 결합하여 생명을 형성하는 요소들의 점진적인 집중. 생명의 순간을 나타내는 운동의 역전을 통한 갑작스러운 정지. 그리고 그런 요소들이 우주를 향해 다시 한번 점진적이고 계속해서 넓어지는 확산."

이 책은 보스턴의 호튼 미플린 출판사에서 두 가지 판형으로 간행되었다. 하나는 가죽으로 장정되고 100부 한정으로 대형 용지°에 인쇄된 호화판으로 권당 가격은 100달러였다. 그리고 이보다 수수하고 더 작은 책은 권당 25달러였다. 두 가지 판형 모두 6일 만에 매진되었으며, 이후 오랜 세월 동안 미국에서 간행되는 삽화본의 표준이 되었다. 이 가운데 호화판은 오늘날 매매가가 최고 2만 5000달러에 달한다.

이는 저자 우마르, 번역자 에드워드 피츠제럴드, 삽화가 베더 사이의 행복한 관계가 아닐 수 없었다. 특히 베더는 이렇게 말하기도 했다. "분명히 세 명의 동류(同類) 여기서 서로 마주친 셈이었다. 비록 앞의 두 사람은 무려 8세기 차로 만날 기회를 놓쳤으며, 뒤의 두 사람은 불과 열두 달 차로 만날 기회를 놓쳤지만, 아직 살아남은 사람의 가슴에는 '끝이 없는' 삶에 가서는 세

° 이미 시중에 나와 있는 책을 대형 용지에 인쇄한 한정판을 대형 용지판large paper copy이라고 한다. 이 경우, 텍스트는 기존의 판본과 똑같은 반면, 상하좌우 여백이 더 넓어지게 된다.

명 모두가 만날 수 있으리라는 희망이 맴돌고 있다."

세상의 격찬을 받은 베더의 판본은 (물론 그의 동시대인인 귀스타브 도레 Gustave Doré가 그린, 크기만 하고 활기는 없는 삽화와 마찬가지로 지금은 거북스럽고 낡아 보이는 것도 사실이지만) 곧바로 프랜시스 상고르스키의 눈에 띄었는데, 그는 시인과 번역가와 화가와 제본업자의 행복한 협업 관계에 가담한 마지막 인물이었다. 이 책은 상당히 '큰' 편이었고 (높이가 40센티미터나 되었다), 게다가 그가 보기에는 그 수천 개의 보석을 절실히 필요로 하는 것만 같았다. 그는 허공에다 손가락을 이리저리 휘저으며, 마치 자기가 그런 책의 장정을 의뢰받기라도 한 것처럼, 디자인을 여러 가지 그려보았다. "한가운데에는 공작 세 마리를 놓아두고, 그 주위에는 보석이 들어간 장식을 이전에는 누구도 꿈꾸어본 적이 없는 정도로 배열하는 것이었다."

서트클리프와 동업한 초기 몇 년 동안 상고르스키는 이미 《루바이야트》를 위한 멋지고 놀라우리만치 완성도 높은 제본을 여러 가지 고안한 바 있었다. 이전에 내놓은 그의 결과물이 워낙 인상적이었기 때문에, 소더란 서점의 존 스톤하우스는 1909년에 상고르스키의 설명을 (즉 만약 허락만 떨어진다면 자기가 무엇을 할 수 있는지에 관한 묘사였다) 다시 한 번 듣고 나서 한 가지 제안을 내놓았다. 오늘날 상고르스키 앤드 서트클리프의 지배인을 맡고 있는 로브 셰퍼드Rob Shepherd의 말을 빌리자면, 그 제안이란 "공예 역사상 도서 제본업자가 받은 의뢰 중에서도 가장 터무니없는 것"이었다.

그걸 만드시되, 잘 만드셔야 합니다. 제한은 전혀 없으니까, 당신이 제본에 넣고 싶은 것은 무엇이든지 넣으시고, 가격도 당신이 받고 싶은 대로 정하세요. 가격이 더 높을수록 저는 더 좋습니다. 조건이 있다면, 당신이 하는 일이며, 당신이 매기는 가격은 어디까지나 그 결과에 의해서만 정당화된다는 점

에 동의하는 것입니다. 이 책이 완성되기만 하면 전 세계의 현대식 도서 제본 중에서도 가장 위대한 작품이 될 것입니다. 이것이 제가 드리는 유일한 지시입니다.

스톤하우스는 이처럼 터무니없는 제안을 내놓고 나서도, 자기 고용주에게는 이 사실을 알리지 않았다. 왜냐하면 고용주라면 이렇게 위험 부담이 큰 일을 받아들이지 못할 게 뻔했기 때문이다. 하지만 그는 "도서 제본업의 역사를 통틀어 상고르스키 같은 사람은 없었다"는 사실만으로도 자기 결정이 정당화된다고 믿었다.

상고르스키의 상상 속에서도 특별한 자리를 차지했던 '보석 제본'은 당시에 1000년쯤 되는 역사를 지니고 있었으며, 유럽의 왕실 도서관 곳곳에서 그 호화찬란한 광휘를 발산해왔다. 하지만 정작 이런 물건들에 관한 저술은 이상하다 싶을 정도로 드물었다. 나는 이런 주제를 다룬 책을 전혀 찾아낼 수조차 없었으며, 심지어 위키피디아의 그 광범위한 촉수에도 조잡한 항목만이 들어 있을 뿐이었다. 그 이유가 무엇일지 로브 셰퍼드에게 물어보았지만, 그 역시 아무런 설명을 내놓지 못했다. 다만 자기가 그 주제에 관해 모노그래프를 하나 써서, 그런 간극을 메워볼 의향이 있다고 말했을 뿐이다.

예술 제본에 관한 정보라면 지나치다 싶을 정도로 많은데도 불구하고, 정작 보석 제본이라는 주제가 이처럼 거의 무시당한 까닭은 무엇일까? 혹시 그런 방식의 제본이 어딘가 괴짜 같으면서도 약간은 남부끄러운 일탈로 여겨지기 때문은 아닐까 하는 의문이 들었다. 대부분의 예술 제본업자들은 이런 물건을 만들려고 하지 않는데, 이는 단순히 기술이 없어서라기보다는, 오히려 그 결과물이 지나치게 과시적이고 과도하다고 간주하기 때문이며, 따라서 이처럼 값비싼 장식물을 구입할 능력이 있는 고객조차도 비슷한 거부

감을 품기 때문이다. 아울러 오늘날에는 이런 형태의 제본을 선호하는 취향 자체가 거의 없다. 이 분야에 속하는 물건이 도서전이나 경매에 나온 사례는 (그리하여 누군가가 그 물건을 수집할 수 있었던 사례는) 지금으로부터 최소한 80년 전에나 있었다.

보석 제본은 오늘날 예술로 간주되는 것이 아니라 (왜냐하면 너무 '속되기' 때문이다) 오히려 정교한 공예로, 그것도 뭔가 변질된 공예로 간주된다. 이런 제본을 묘사할 때에는 '호화롭다', '화려하다', '사치스럽다' 같은 단어가 집요하게 따라다니기 때문에, 이것 말고 다른 표현을 찾기 위해 동의어 사전을 뒤지다 보면 마치 리버라치°의 머리카락을 묘사하기 위해 적절한 형용사를 찾아 헤매는 것 같은 기분이 든다.

상고르스키는 언젠가 키츠의 《시집Poems》을 가지고 보석 제본을 만들면서, 그 표지에 보석으로 만든 포도 덩굴을 장식한 적이 있었다. 이는 어쩌면 〈나이팅게일에게 주는 송가〉의 한 구절("가장자리에는 구슬 같은 거품이 반짝이네")을 스치듯 암시하는 것일 수도 있었지만, 이런 관계는 어디까지나 상상이고, 기본적으로 무의미한 것이었다. 이런 제본을 묘사할 때는 그 표지가 감싸고 있는 텍스트와의 관계가 부각되는 것이 아니라, 오히려 보석 자체가 부각되는 것이 일반적이다. 다시 말해 그토록 많은 루비와 자수정과 석류석과 터키석이 박혀 있다는 점이 주목을 받는다. 마치 그것이 엘리자베스 테일러의 화장대에서 가져온 장신구라도 되는 양, 그리고 그녀가 조만간 어느 애서가의 파티에 참석할 때 그걸 걸칠 예정이라도 되는 양 말이다.

얼핏 보기에 문제는 장식의 개수와 풍부함 때문이 아닐까 싶다. 따라서 어떤 신문이 그 이야기를 기사에 쓸 경우, 갑자기 이 제본에 사용된 보석의 개수는 1500개로 껑충 뛰는 것이다. 이런 소문이 이 물건을 더 중요하게 만든다! 하지만 상고르스키의 작품은 그 자체로 두드러지는 것이었는데, 단순히

° 미국의 가수 겸 피아니스트인 리버라치는 윤기가 자르르한 올백 헤어 스타일로도 유명했다.

거기 사용된 보석의 양과 무게 때문이라기보다는 오히려 진정으로 '적절했기' 때문이다. 그는 단순히 가장 호화로운 겉모습을 꾸미려고 시도했던 것이 아니라, 《루바이야트》의 내용을 깊이 생각한 끝에, 그 이미지를 지적으로나 미적으로나 만족스러운 상태로 만들려고 시도한 것이었다.

《루바이야트》의 제본 작업은 1909년에 시작되었다. 상고르스키는 8개월 동안 다른 디자인을 여섯 개나 만들어냈는데, 한번은 뱀 한 마리가 입을 벌려 살아 있는 쥐를 삼키는 모습을 관찰하느라 하루 종일 런던 동물원에 죽치고 있을 정도로 디자인에 공을 들였다. (뒤표지에 있는) 두개골의 이미지는 워낙 해부학적으로 정확한 것으로 보아, 상당한 사전 연구가 있었음을 암시한다(인간의 두개골에 보석을 장식한 예술품인 대미언 허스트[Damien Hirst]의 '하느님의 사랑을 위하여[For the Love of God]'도 이와 유사하게 부조리한 것과 정교한 것의 조합을 보여주며, 심지어 가격도 더 비싸다).

보석 제본의 《루바이야트》를 완성하기까지는 2년이라는 시간이 (하루 종일 작업했으므로 대략 2500시간이) 걸렸다. 앞표지는 현대 도서 제본에서 비교가 불가능할 정도의 웅장함을 보여주었다. 페르시아식 아치문 한가운데 공작이 세 마리 있는데 (상고르스키는 항상 이런 모습을 상상했었다) 이 새의 몸은 파란색 가죽으로 만들었고, 깃털은 토파즈로, 장식깃은 열여덟 개의 터키석으로, 눈은 루비로 장식되었다. 가장자리에는 정교하게 회오리치는 아칸서스 잎사귀와 포도 덩굴이 묘사되었는데, 하나같이 금으로 정교하게 형압(型押)했다.

하지만 앞표지 이미지의 황홀함이나, 그 화려한 낙관주의와 사치는 전체 디자인의 일부분에 불과했다. 피츠제럴드는 《루바이야트》를 가리켜 "무덤과 쾌활함의 기묘한 뒤범벅"이라 묘사하면서, 이것이야말로 "장미 봉오리를 따 모아라"고 말하는 텍스트다운 특징이라고 말했다. 따라서 뒤표지에는 완벽

하면서도 섬뜩한 두개골의 이미지가 들어갔는데, 재질은 흰 송아지 가죽이고 이빨은 상아로 만들었으며, (종종 죽음과 결부되는 것으로 여겨지는) 양귀비꽃이 그 눈구멍에서 솟아나온 모습으로 묘사되었다.

1911년에 소더란 서점에서는 이 책을 1000파운드에 판매한다는 광고가 들어 있는 카탈로그를 발행했다(당시 D. H. 로런스가 크로이던에서 교사로 일하며 받은 연봉은 95파운드였다. 2013년의 시세로 환산해보면 소더란 서점이 매긴 가격은 대략 33만 파운드에 달한다). 당시 《그래픽》이라는 잡지에 수록된 상고르스키의 값비싼 걸작에 대한 기사에서는, 스톤하우스의 의뢰가 멋지게 실현되었다고 단언했다. 그 도서 제본은 "의심할 여지없이 현대에 나온 이와 같은 종류의 제품 중에서 가장 훌륭한 것"이라고 했다.

뉴욕의 희귀본 매매업자 가브리엘 바이스Gabriel Weiss는 (이민자 출신으로 훗날 성을 '웰스Wells'라고 바꾸었다) 소더란 서점으로 달려가 실물을 보고 나서 800파운드에 구입하겠다고 제안했지만, 평소처럼 10퍼센트 할인한 도매가에서 한 푼도 더 빼줄 수 없다는 대답을 듣고 발걸음을 돌렸다. 이 책은 줄곧 서점에 진열되어 있었지만, 정작 구입하는 사람보다는 구경하고 감탄하는 사람이 더 많았다. 그러다가 소더란 서점에서는 좀 더 적극적으로 구매자를 찾아보자는 생각에 이 책을 미국으로 보내려 했는데 (실제로 상고르스키 앤드 서트클리프의 제본품 가운데 4분의 3은 미국 수집가들이 구입했다) 제본에 사용된 베더의 판본에 1884년이라는 간행 연도가 명시되어 있지 않았기 때문에, 세관에서는 이 책이 출간된 지 20년이 넘었다는 증거가 없다고 주장하면서, 상당한 금액의 관세를 청구했다(바꿔 말하면 간행 연도만 표시되어 있었다면, 이 책은 면세품이 될 수 있었다는 이야기다). 이 정도야 손쉽게 해결할 수 있는 문제였지만 (출판사에서 편지 한 통만 써 보내면 그만이었다) 서점 대표 소더란 씨는 격분한 나머지 즉시 책을 회사로 돌려보내라는 고압적인 지시를 내렸다.

시간이 흐를수록 점차 불안해진 스톤하우스는 희귀본 매매업자 바이스에게 다시 연락해서 혹시 750파운드에 구입할 의사가 있는지 물어보았지만, 650파운드라면 사겠다는 만만찮은 답변이 돌아왔다. 이 시점에 이르자 이 프로젝트를 한 번도 탐탁하게 여긴 적이 없던 소더란 씨는 곧바로 이 책을 소더비로 보내서, 정해진 가격 없이 경매에 부치게 했다. 하지만 그렇게 하기에는 시기가 좋지 않았다. 석탄 파업 때문에 경제가 악화되어 어디서나 돈이 빠듯했다.˚

1912년 3월 29일에 바이스는 경매장에 나타나 405파운드라는 파격적인 가격에 이 책을 구입했는데, 이 가격은 그가 맨 처음 제안했던 구입 희망 가격의 절반을 조금 넘는 정도였다. 이제 '대(大)우마르Great Omar'라는 별명으로 널리 알려지게 된 이 책은 손상을 방지하기 위해 참나무 상자에 포장되었으며, 이제 곧 뉴욕에 있는 새로운 주인에게 배송될 준비를 마쳤다(도서 매매업자 바이스는 자기가 무척이나 똑똑하다고 생각했을 터인데, 실제로도 그러했다. 왜냐하면 훗날 그는 소더란 서점을 인수했기 때문이다).

그다음에 벌어진 일을 이해하려면, 여러분은 먼저 나비 한 마리의 날갯짓 운운 하는 혼돈 이론이라는 것을 머릿속에 떠올려야 한다. '대(大)우마르'는 경매에서 낙찰되고도 언론의 주목을 덜 받았는데, 왜냐하면 당시에 훨씬 더 뉴스 가치가 높은 사건이 남극에서 벌어지고 있었기 때문이다. 즉 남극점을 목표로 하는 경쟁에서 스콧 원정대가 노르웨이의 아문센 원정대에게 결국 패하고 말았던 것이다. 스콧의 말을 빌리자면, "불가사의할 정도로 가혹했던 날씨 때문에" 일정이 지체되고 말았으며, 그로 인해 행군이 늦어졌을 뿐만 아니라, 바로 그 운명적인 날에 원정대 전원이 죽음을 맞이했다.

현대의 일부 기상학자들의 주장에 따르면, 당시 남극에서 나타난 이례적인 기상 조건은 같은 시기 북극에서 나타난 비슷한 현상과 연관이 있었다고

˚ 1912년에 영국에서는 3월부터 한 달이 넘도록 전국적인 석탄 파업이 일어나서 열차와 선박 운행에 막대한 지연과 차질이 빚어졌다.

한다. 즉 북극에서는 그 계절에 어울리지 않게 따뜻한 날씨가 찾아왔다. 결국 양쪽의 극지방 모두가 그 영향을 받았지만, 그 효과는 정반대로 일어났다. 라니냐에 의한 온난화로, 그린란드 서해안에서는 바다로 떨어져 나가는 빙산의 수가 지난 50년 동안의 그 어느 때보다도 더 많아졌다.

'대(大)우마르'는 1912년 4월 6일에 미국으로 출발할 예정이었지만, 석탄 파업의 영향으로 예정된 날짜에 배에 실리지 못했다. 결국 이 책은 계속 사우샘프턴에서 대기하고 있다가, 나흘 뒤에 출발하는 다른 배에 실렸다. 그 배의 이름은 '타이타닉'이었으며, 스콧 원정대의 생명을 앗아갔던 바로 그 기상 조건의 영향으로 인해 결국 침몰해서 탑승자 1517명의 생명을 앗아갔다. 이 배에는 보석으로 치장한 1등실 승객들이 있었을 뿐만 아니라, 스위스 출신의 어느 형제가 갖고 있던 2억 달러어치의 다이아몬드도 있었고, 프랜시스 상고르스키의 걸작품을 장식한 1051개의 보석도 있었다.°

화이트 스타 라인의 부사장이 "가라앉지 않는" 배라고 호언장담했던 타이타닉호는 역사상 가장 크고 가장 호화로운 (물론 여러분이 일등실 승객일 경우에만) 여객선이었다. 하지만 이 배에 일어난 일을 지켜본 뱃사람은 누구나 당연한 귀결이라고 생각했다. 노련한 뱃사람 출신의 소설가 조지프 콘래드는 타이타닉호의 침몰에 관한 질문을 받고, 격분을 참지 못하면서 이렇게 노골적으로 대답했다. "그 배는 얼음 조각에 옆구리를 문질러놓고, 무려 두 시간 반 동안이나 떠 있다가, 결국 수많은 사람들을 데리고 가라앉은 겁니다."

토머스 하디도 비슷한 생각을 가졌다. 만약 여러분이 워낙 거대하기 때문에 사실상 제대로 움직일 수도 없는 물체를 갖고 있을 경우, 그 물체는 이른바 도무지 저항할 수 없는 힘에 의해 침몰할 것이다. 1915년에 쓴 하디의 시 〈두 가지의 수렴: 타이타닉호의 침몰에 관한 시The Convergence of the Twain: Lines on the

° 스위스 출신의 형제가 많은 다이아몬드를 가지고 타이타닉호에 승선했는데 배가 침몰했다는 이야기는 사고 직후에 퍼진 여러 가지 '소문' 가운데 하나였다. 이후 이들이 보석 매매업자 또는 밀수업자였다는 이야기가 나오기도 했지만, 이를 입증하는 증거는 없으며, 지금은 단지 타이타닉호를 비롯한 각종 해저 침몰선의 보물을 찾는 사람들이 즐겨 이야기하는 전설일 뿐이다.

Loss of the Titanic)는 그 거대한 선박은 물론이고 상고르스키의 '대(大)우마르' 모두에 어울리는 적절한 묘비다.

아름다운 보석으로 치장한 까닭은
심미적인 정신을 황홀하게 만들기 위해서였으나
불빛조차 없는 곳에 놓여, 그 모든 광채는 흐려지고 검어지고 멀어버렸네.

허영, 이 모두가 허영 때문이었다.° "진부하기 짝이 없는 호텔급의 사치를 원한 몇몇 돈 있는 사람들의 천박한 요구"를 경멸했던 콘래드와 마찬가지로, 하디 역시 타이타닉호의 어마어마한 사치스러움에 초점을 맞추면서, 결국 그 배가 빙산과 충돌한(또는 '수렴'한) 것은 도덕적으로 피할 수 없는 결과라고 보았다.

타이타닉호의 상실과 마찬가지로, '대(大)우마르'의 상실에 대해서도 잘만 했더라면 그런 운명을 피할 수 있지 않았을까 하는 생각이 머릿속에 계속해서 맴돌게 된다. 《루바이야트》를 만들어낸 위대한 제본업체에서는 공들인 디자인을 그대로 보유하고 있었기 때문에, 곧바로 또 한 권을 제작하려는 열의를 보였다. 타이타닉이야 아무도 감히 건져낼 생각조차 할 수 없지만, 상고르스키 앤드 서트클리프에서는 '대(大)우마르'를 부활시킬 수 있었다. 그로부터 2주 뒤에 이 회사에서는 일간지 《텔레그래프》에 다음과 같은 편지를 썼다.

이 책의 디자인 및 제본을 담당했던 본사는 디자인 일체에 대한 상표 등록을 마쳤으며, 아울러 지금도 그 상표권을 갖고 있음을 기쁜 마음으로 알리고자

° 구약성서 〈전도서〉의 "헛되고 헛되나니, 모두가 헛되도다"를 빗대어 말한 것이다.

합니다. 아울러 본사는 정해진 계획 없이 작업한 것이 아니라, 어디까지나 디자인 초안을 가지고 작업을 했으며, 이 과정에서 모든 세부 사항이 기록되어 있다는 점을 주목해주십사 간청드리는 바입니다. (……) 따라서 본사에서는 그 작품 전체를 다시 만들어내는 것이 당연히 가능합니다.

하지만 비극에 이어 또 다른 비극이 일어났다. 침몰 사고가 벌어지고 석 달쯤 지난 뒤인 1912년 7월 1일, 서식스 주의 셀세이 만에서 해수욕을 즐기던 프랜시스 상고르스키는 물에 빠진 여성을 구하기 위해 용감하게도 바다에 뛰어들었다. 그녀는 생명을 건졌지만, 그는 파도에 휩쓸려 익사했다. 이때 그의 나이는 37세에 불과했다.

유족으로는 미망인 프랜시스와 네 자녀가 있었다. 이후 그녀는 한동안 남편이 다니던 회사에서 일했는데, 1차 세계대전 당시에 이 회사는 유능한 조지 서트클리프가 착실하게 운영하고 있었다. 비록 예전 동업자만큼의 천재성은 없었지만, 그는 정교한 보석 제본 도서를 계속해서 생산했다. 실제로 전쟁이 일어나고 첫 해에만 이 회사는 키츠의 《시집Some Poems》의 보석 제본을 1400파운드에 판매했는데, 이는 소더란 서점이 책정한 '대(大)우마르'의 판매가가 적절한 수준이었음을 확인해준다. 가브리엘 바이스는 아마 그 책의 구입을 망설였던 일을 두고두고 후회했을 것이다. 만약 그가 처음에 그 책을 구입했더라면, 지금까지도 남아 있었을 터이니 말이다.

흥미로운 사실은, 보석 제본 《루바이야트》의 두 번째 책이 완성되는 과정에서 조지 서트클리프조차도 까맣게 몰랐다는 점이다. 그의 조카이며 역시나 유능한 인물이었던 스탠리 브레이Stanley Bray가 원래의 디자인을 보고 나서, 매일 제본소에서 근무를 마치고 자투리 시간을 이용해 혼자서 책을 다시 만들어보기로 작정했던 것이다. 그는 7년 만인 1939년에야 비로소 작품을 완

성했다.

하지만 이때는 2차 세계대전이 임박한 상황이었기 때문에 이 책을 잘 포장해서 런던에 있는 어느 은행 금고에 잘 넣어두었다. 그로부터 2년 뒤, 도시가 대규모 폭격을 받았다. 그로 인해 큰불이 나서 바람을 타고 번지면서, 결국 이 책도 파괴되고 (말 그대로 '열기에 녹아버리고') 말았다. 이 책에서 남은 부분이라고는 (토머스 하디라면 이 사실을 의미심장하게 받아들였을 터인데) 보석뿐이었다. 녹아서 굳어버린 가죽 제본에서 건져낸 것이었다. 존 스톤하우스의 서글픈 평가에 따르면, 이는 "마치 이 책에 항상 따르는 불운처럼 보였다." 아니면 혹시 그 책이 그런 불운을 야기한 걸까? 우마르의 시처럼 말이다. "나는 마치 물처럼, 마치 바람처럼, 왔다가 가네."

하지만 상고르스키의 '대(大)우마르'는 세상에서 잊힌 채로 남으려 하지 않고, 흥미롭게도 거듭해서 부활하려고 애를 썼다. 스탠리 브레이는 말년에 세 번째 책을 만들었는데, 오늘날 대영도서관에 소장되어 있는 이 책은 1911년의 버전에 비하면 덜 돋보인다.

1998년에 본사를 뱅크사이드로 이전하는 과정에서, 로브 셰퍼드는 최초로 상고르스키 앤드 서트클리프의 옛 기록물을 뒤져보았고, 뜻밖에도 1911년에 제작된 《루바이야트》의 디자인 전체가 잘 보존되어 있음을 발견했다. 그의 말에 따르면 이것은 "정말 잊을 수 없는 경험"이었다. 그 기록은 원래의 제본이 얼마나 아름다운 작품이었는지를 보여주었다. 게다가 그 기록은 완벽한 상태였다. 사전 스케치는 물론이고, 상고르스키의 형압 패턴 모음집 전체, 그리고 완성품을 촬영한 유리판 음화 한 세트와 흑백사진까지 있었다. 만약 적절한 곳에서 의뢰만 들어온다면 또 한 권을 만들어내는 데 필요한 자료가 모두 갖춰진 상태였다.

아쉽게도 이때에는 희귀본 업계에 존 스톤하우스 같은 사람이 없었지만,

그래도 열의를 보이는 수집가는 여전히 있었다. 만약 그들 중 누군가가 33만 3000파운드라는 비용을 감당할 수만 있다면, '대(大)우마르'는 다시 한 번 부활하게 될 것이다.

생각이야 근사하지만, 그런 일이 실제로 일어날 가능성은 적다. 희귀본과 예술 제본이라는 분야에는 그런 엄청난 비용을 감당할 만한 수집가가 많긴 해도, 상고르스키가 '대(大)우마르'를 위해 의기양양하게 제공했던 것과 같은 제본 방식은 오늘날 시대착오적인 것이 되었다. 이 책은 어디까지나 그 역사적 맥락에서 감상해야 하는 대상일 뿐이다. 로브 셰퍼드는 이렇게 말했다.

> 몇몇 현대인의 눈으로 보기에, 그 호화찬란함과 과도한 장식은 오히려 조금 부조리해 보이지만, 에드워드 시대 영국이라는 맥락에서는 하이얌의 시에 대한 상고르스키의 사치스러운 해석이 당시 풍조와 잘 맞아떨어진다. 1차 세계 대전으로 인해 그런 화려한 시기는 갑작스레 끝나버렸지만, 그 책은 전쟁 이전 시기의 순수와 자신감을 보여주는 뚜렷한 상징으로 남았다. 1918년 이후로 이 세계는 예전과 전혀 다른 곳이 되고 말았다.

하지만 누가 알겠는가? 2013년에도 세상은 역시나 예전과 전혀 다른 곳이 되었으며, 값비싼 보물에 대한 새로운 취향이 (그리고 구매 능력이) 발견될 수도 있을 것이다. (그건 아무도 모르는 일 아닌가?) 예를 들어 아침마다 파베르제의 달걀을 하나씩 먹어치우는 러시아의 재벌 총수라든지,° 딸들을 하나씩 시집보낼 때마다 수천억의 비용을 쓰는 인도의 기업가라든지, 축구 구단을 사들이는 데에는 이제 싫증이 난 아라비아의 석유 갑부라든지, 아니면 상하

° 러시아의 보석 세공사 카를 파베르제(1846~1920)가 만든 40여 개의 부활절 기념 달걀은 하나같이 보석과 귀금속으로 치장한 값비싼 장식품이다. 파베르제의 달걀을 '먹는다'는 것은, 러시아의 재벌 총수가 이렇게 비싼 물건도 선뜻 소비할 수 있을 만큼 막강한 권력과 재력을 지녔다는 뜻이다.

이를 거의 소유한 것이나 다름없는 중국의 기업가 중에서 말이다. 이런 사람들이야말로 오늘날 주요 경매장에서 가장 적극적인 고객이다. 이들은 보석으로 치장한 아내와 애인, 멋진 저택, 헬리콥터와 요트를 갖고 있을 뿐만 아니라, 값비싸고 번지르르한 물건을 향한 열망도 무한한 것처럼 보인다. 전리품 사냥꾼이 마침내 희귀본 업계로 진입한 것일까?

이런 신흥 국가의 억만장자들이 어마어마한 부와 천박함과 무한한 욕심을 갖고 있다는 정형화된 환상을 품고 있는 사람은 단순히 언론과 일부 대중만이 아니다. 우리 같은 도서 매매업자 중에도 그런 사람들이 있다. 몇 년 전에 나는 어느 러시아 신흥 갑부의 대리인으로부터 연락을 받았다. 그는 "저자가 부인에게 바치는 증정문이 담긴 《롤리타》"를 구해달라고 부탁했다(사실은 '지시했다'고 해야 맞겠지만). 나는 여기서 '부인'이 다름 아닌 블라디미르 나보코프의 부인 베라를 뜻하는 것이리라 짐작하면서도, 또 한편으로는 혹시 이 사람이 지금 나더러 특별히 자기 '애인'을 위한 (예를 들어 밸런타인데이 선물로) 저자 서명본을 구해오라고, 그것도 이미 오래전에 죽은 나보코프로부터 구해오라고 요청하는 것은 아닐까 하는 의구심이 들었다. 나야 당연히 전자를 예상했고, 그로부터 2주가 되지 않아서 그런 책을 하나 구해서 그 사람 앞에 떡하니 내놓았다. 1958년에 퍼트넘에서 간행된 미국 초판본에 저자가 베라에게 바치는 증정문이 들어간 것이었는데 (사실은 이 소설 자체가 그녀에게 바친 작품이었지만) 여기에도 나보코프가 가장 가까운 친구와 친척에게 주는 책마다 덧붙였던 특유의 장식적인 증정문에 곁들여지는 색색의 나비 그림이 들어 있었다.

나는 저자의 아들이며 상속자이며 저술 관련 유언 집행인인 고(故) 드미트리 나보코프로부터 허락을 받아서 딱 3주 동안만 이 책을 위탁 판매하기로 되어 있었다. 솔직히 말해서 책의 외양만 놓고 보면 가장 볼품없는 책이었으

며, 1950년대 미국의 도서 디자인과 제작 수준이 얼마나 뒤떨어졌는지를 적나라하게 보여주는 서글픈 사례였다. 겉표지는 초라하고 촌스럽고 약간 닳아 있었고, 활자는 생명력이 없어, 전체적으로 내용의 이례적인 쾌활함이나 힘과는 완전히 상반되는 느낌을 주었다.

내 의뢰인인 러시아의 재벌 총수는 자기 대리인이 가져온 책을 보고 별로 기뻐하지 않았다. 저자 서명이 없는 미국 초판본은 겨우 50달러였지만, 나는 서명이 있다는 이유 하나만으로 25만 달러를 불렀다. 제아무리 다정한 내용이라 하더라도, 기껏해야 자기 마누라한테 바치는 글 몇 줄에다가 예쁘장한 나비 그림 하나 들어간 것치고는 어마어마한 프리미엄이 아닐까?

물론 나 역시 이런 반응을 예상했던 터라 재벌 총수에게 책을 보여주기 전에, 이 책이 경매에 나오면 최소한 20만 파운드에서 30만 파운드는 받을 수 있으리라는 확인서를 소더비로부터 받아두었다. 하지만 내 고객은 이런 증거에도 별다른 감동을 받지 못한 모양이었다. 결국 몇 번의 흥정 끝에 나는 그 책을 직접 매입했고, 소더비에서 열리는 '러시아 관련 물품 경매'에 출품했다. 이때쯤 되자 나는 "관심이 가기는 합니다만, 생김새가 너무 엉망이네요" 하는 식의 반응을 질리도록 많이 들은 터였다. 짐작컨대 재벌 총수쯤 되는 사람들은 뭔가 보기 좋은 것을 원하는 모양이었다. 그렇다면 정답은 이거다. 이 책을 넣을 수 있는 끝내주게 멋진 가죽 상자를 만들어달라고 제본업체에 의뢰하는 것이다. 즉 상고르스키 앤드 서트클리프로 찾아가는 것이다!

이 제본업체에서는 자기네 명성에 걸맞게끔 호화찬란하고 눈길을 사로잡는 디자인을 이용해 이 책이 들어갈 장식용 상자를 만들었는데, 겉에는 색색의 가죽 상감으로 나비를 여러 마리 새기고, 나비 꽁무니마다 (진짜) 금가루로 궤적을 묘사하는 식이었다. 5200파운드가 적당한 가격인지 아닌지는 알 길이 없었지만, 나는 일단 그 가격을 지불했다. 소더비의 카탈로그에서 내

물건을 소개한 항목을 보니, 그 책에 대해서는 물론이고 장식용 상자에 대해서도 최대한 호들갑을 떨고 있었다. 최고급 증정본에 아름다운 장식용 상자까지! 그야말로 왕에게 딱 어울리는 또는 재벌 총수에게 딱 어울리는 물건이었다!

하지만 내 예상은 완전히 빗나갔다. 경매 당일, 나는 아내 벨린다와 함께 객석에 앉아서 잔뜩 기대했는데, 정작 이 책에 대한 입찰은 한 건도 없었다. 몇 달이 지나서야 이 책은 예상보다 훨씬 더 낮은 가격에 어느 미국인 수집가에게 낙찰되었는데, 그는 장식용 상자에는 전혀 관심이 없었다. 아마 지금쯤은 그 안에 성냥개비 정도나 넣어놓지 않았을까. 따라서 저 유명한 상고르스키 제본소의 도움에도 불구하고, 내 책을 기꺼이 구입할 고객을 잡는 데는 실패한 셈이었다. 이 일을 겪으며 나는 보석으로 제본된 책과 상자를 구입하는 사람이 과연 얼마나 될지를 궁금하게 여겼다. 보석 제본 도서 시장은 과연 어떻게 돌아가는 것일까? 아니, 돌아가기는 하는 것일까?

런던 소더비의 도서 분과 담당자인 피터 셀리의 말을 빌려 답변을 내놓자면, (약삭빠른 아시아의 신흥 부호라든지 또는 재벌 총수가 '아니라') 비교적 비슷한 관심사를 공유한 영국과 미국과 유럽 대륙의 수집가들 사이에 작지만 활발한 시장이 존재한다는 것이다. 이들은 우선 텍스트가 무엇인지를 살펴보는 경향이 있다. 예를 들어 유명한 시인의 시 전집, 중요한 소설, 소규모 독립 출판사에서 간행한 책, 그리고 (당연히)《루바이야트》가 있다고 치자. 이런 경우에 수집가의 선택은 분명하다. 저렴한 페이퍼백인 펭귄 오리지널 시리즈라든지 가장 최근의 맨 부커 상 수상작을 보석 제본으로 장식하려는 사람은 없을 테니까. 만약 여러분이 표지를 꾸미는 데 막대한 금액을 투자하려면 그 내용물 역시 그만한 가치가 있어야 하는 법이다.

하지만 여기서 핵심은 제본이며, 수집가들은 제본의 품질과 성격에 가장

민감하게 마련이다. 셸리의 말을 빌리면 이렇다.

> 이 분야에는 헌신적인 수집가들이 일부나마 있으며 (……) 이들은 어떤 제본
> 도서를 구입할지를 까다롭게 결정하는 경향이 있습니다. 즉 상고르스키나 다
> 른 제본업자들이 아무 작품이나 골라서 멋진 제본을 해놓고서, 상당히 비싼
> 가격에 팔려 나가리라 기대했던 예전과는 다르다는 겁니다.

실제로 최근 몇 년 사이에 윌리엄 모리스의 켐스콧 인쇄소 판《제프리 초
서 작품집Works of Geoffrey Chaucer》이 경매에 나온 사례는 단 두 번뿐이었다. 19세기
의 유명한 인쇄본 가운데 하나인 이 책은 초판본일 경우에 대략 3만 파운드
의 가치가 있다. 하지만 보석 제본의 경우에는 그 제본이 얼마나 호화로운지
에 따라서 두 배에서 네 배를 더 받을 수 있다. 지난 10년 동안 수많은《루바
이야트》가 경매장을 거쳐 갔으며, 그 대부분은 이 시장을 거의 독점하다시피
했던 상고르스키 앤드 서트클리프에서 제본한 책이었다.

대(大)우마르는, 그리고 동양의 영광에 대한 상고르스키의 매혹은, 지금
도 여전히 그 제본소에서 흘러나오는 보석 제본 도서의 전형적인 사례에서
설득력 있는 유산을 남겨주었다. 그는 위대하고도 선견지명 있는 제본업자
였으며, 그의 취향이 비록 지금은 고리타분해 보일지 몰라도, 헌신적이고 부
유한 추종자들은 계속해서 나오고 있다.

물론 나야 그런 수집가들이 나보코프를 수집하면 좋겠다고 생각하지만 말
이다.

나는 세상에서 잊히었네

귀도 아들러의 말러 악보

예술의 고양 능력에 관해서는 선입견이 너무 많다. 우리 중 상당수는 (예를 들어) 문학이 우리에게 도덕적 지침을 제공할 수 있다고 믿게끔 배워왔다. 최근에는 독서가 '그 자체로' 우리에게 좋은 것이라는 주장이 널리 퍼지고 있다. 즉 독서가 우리에게 옳은 것과 그른 것의 차이를 판별하게 해주는 것까지는 아니지만, 최소한 진지한 것과 하찮은 것을 구별할 수 있게 해준다는 이야기다.

음악에 관해서도 이와 유사한 주장이 종종 나온다. 음악을 잘 듣기 위해서는 자신의 판단력을 연마하는 법과 정서적 반응을 심화시키는 법을 배워야 하며, 그렇게 하는 과정에서 자기 자신도 연마된다는 것이다. 상당히 그럴듯하게 들리지만, 아쉽게도 이는 헛소리에 불과하다.

스트레스를 받은 나치들이 힘든 하루를 보내고 휴식을 취할 때에, 자신들

의 광포한 가슴을 가라앉히기 위해 바그너를 연주했다는 사실만 기억해도, 이게 헛소리임이 명백히 드러난다. 심지어 인간의 형제애를 노래한 가장 감동적인 찬가인 실러의 〈환희의 노래^{Ode to Joy}〉에 베토벤이 곡을 붙여 만든 작품을 히틀러가 좋아했다는 사실만 기억해도 알 수 있다.

여기서 잠깐 노래를 한 곡 인용해보자. 나야 이 노래가 여러분을 고양시킬 것이라고 기대하지는 않지만, 이 노래가 앞으로 나올 이야기의 배경이며 이유이기 때문이다. 말러의 가장 뛰어난 가곡 가운데 하나로 평가되는 〈나는 세상에서 잊히었네^{Ich bin der Welt abhanden gekommen}〉는 프리드리히 뤼케르트^{Friedrich Rückert}의 시에 곡을 붙인 것이다.

> 나는 세상에서 잊히었네
> 한때 거기서 참 많은 시간을 허비했건만
> 참 오랫동안 나로부터 아무 소식도 못 들었으니
> 내가 죽었다고 믿는 것도 당연하겠지!
> 내게는 중요하지도 않다네,
> 세상이 나를 죽었다고 믿건 말건.
> 나로선 부정할 수 없네
> 나는 실제로도 세상에서 죽은 것이니.
> 나는 세상의 소란을 외면하고 죽었으며,
> 고요의 영역 속에 안식하네.
> 나 홀로 거하네, 나만의 천국 안에,
> 내 사랑 안에, 내 노래 안에.

훗날 말러는 이 노래가 "이례적일 정도로 응축적이고 절제하는 문체이며,

감정이 가득 차오르기는 하지만 차마 넘쳐흐르지는 않는다"고 고찰했다. 이 것이야말로 "바로 나 자신!"이라고 그는 선언했다.

이 노래의 관현악 버전은 1905년 1월 말에 빈에서 초연되었으며, 그해 11월 1일에 말러는 그 친필 악보를 저명한 음악학자 귀도 아들러에게 선물했다. 거기에는 훈훈한 증정문이 적혀 있었다. "친애하는 내 친구 귀도 아들러에게 (그는 결코 내게 잊힌 적이 없을 것이니) 그의 쉰 번째 생일을 기념하여." 아들러는 이 선물에 크게 감동했는데, 이 노래가 포함된 연작 가곡집이 그에게는 각별한 의미가 있었기 때문이다. 그는 이 가곡들이 "자연을 포용한다"고 고찰했다. 즉 이것은 "모독적인 것과 신성한 것을 망라한 사랑의 지극히 다채로운 분위기 속에 있는, 그리고 가장 완전한 헌신이 차츰 하락하여 체념에 이르는, 어른과 아이의 세계를 묘사한 것으로, 이를 가장 명료한 태도로 표현하는 데 성공한 것이 저 비교를 불허하는 〈나는 세상에서 잊히었네〉다."

당시 이 친필 악보의 금전적 가치가 어느 정도였는지는 분명하지 않지만, 말러가 일류 작곡가로 명성을 얻고 있었으므로 (그는 이미 일곱 개의 교향곡을 완성했다) 미래에 상당한 가치가 있을 것이 분명했다. 아들러는 이 친필 악보를 자신의 훌륭한 서재 서랍 속에 넣어두는 대신, 가장 귀중한 보물들이 보관된 금고에 넣어두었다. 그 금고에는 세상에 딱 세 점밖에 없다고 알려진 베토벤의 데스마스크 가운데 한 점은 물론이고, 브람스와 브루크너의 친필 편지도 들어 있었다.

귀도 아들러는 19세기의 중부 유럽 문화에서 흔히 볼 수 있는 조숙한 어린이였다. 빈 음악학교에 재학 중일 때, 이 성실하고 꿈이 큰 소년은 프란츠 리스트의 독주회를 소개하는 영광을 얻었다. 저명한 피아니스트는 친절하게도 그의 양손을 붙잡고 이마에 입을 맞추어주었다. 감격한 소년은 이날 밤에 끼었던 장갑을 잘 보관하면서, 자신의 "귀중한 유물"이라고 생각했다.

한 나치 장교가 약탈한 유대인 미술품의 운반을 감시하고 있다.

이는 당시에 흔히 볼 수 있는 과정과 감정이었다. 요즘에도 많은 사람들이 이와 똑같은 행동을 하는데, 다만 그 대상이 클래식 작곡가가 아니라 록스타나 축구 선수가 만진 물건이라는 점만 다를 뿐이다. 이 '귀중한 유물'을 소유하고 있으면 (그 유물이 리스트가 만진 장갑이건, 나폴레옹의 유물이건, 존 레논의 기타이건, 펠레의 10번 등번호가 찍힌 유니폼이건 간에) 마치 연금술 같은 전환이 가능해서, 원래 보유자의 힘과 권위를 갖게 되는 것처럼 느껴졌다. 그러니 꼬마 귀도 역시 그 장갑을 자기 입술에 갖다 대는 순간, 마치 자기가 대단한 존재로, 더 크고 더 훌륭한 인물로 변신하는 듯한 기분을 느꼈을 것이다.

이것은 우습기도 하고 서글픈 동시에 불길한 일이었다. 왜냐하면 이처럼 고급 문화에 황홀해하던 '게르만 문화 열성팬' 성향의 천재들이 머지않아 제3제국에 적극 가담하게 되었기 때문이다. 이는 고급 문화라는 것이 반드시 인간적일 필요는 없음을 보여준 확실한 사례였다. 그로부터 30여 년쯤 뒤에 불쌍한 귀도 아들러는 (그토록 자기 동료 학생 및 학자들과 비슷했으며, 그토록 관심사가 공통적이었음에도 불구하고) 음악계의 동료들에게 공격을 받는 희생자가 되었다. 왜냐하면 그는 유대인이기 때문이었다.

귀도는 작곡가가 되고 싶어했으며, 나아가 그 직업을 가져도 될 만큼 유능했지만, 자기에게는 천재성이 없음을 (유일하게 천재성에 가까웠을 때는 리스트의 몸과 닿았을 때뿐이었음을) 시인했다. 그는 결국 작곡가 대신 학자가 되었다. 그가 나중에 한 말에 따르면, 이는 그의 삶에서 가장 어려운 결정이었다. "예나 지금이나 나는 뭔가 새로운 것을 기여할 능력이 없다면 차라리 침묵을 지키는 편이 낫다고 생각한다."

하지만 이처럼 겸손한 발언은 귀도 아들러가 실제로 '뭔가 새로운 것'에 기여했으며, 나아가 침묵을 지키는 것과도 거리가 멀었다는 사실을 숨기고

있다. 그는 종종 최초의 음악학자로 간주되며, 그가 1885년에 출간한《음악학의 범위와 방법과 목표The Scope, Method and Goals of Musicology》는 이 새로운 분야의 방법과 목표를 정한 기념비적인 논문이다. 여기에서 아들러는 음악에 대한 역사적인 연구와 체계적인 연구를 구분했으며, 이후 발전을 거듭한 이 분야에서 그의 논문은 일종의 "횃불로, 즉 새로운 분야의 비전을 학계로 가져온" 작품으로 묘사되었다.

은퇴를 맞이한 1927년에 이르러, 귀도 아들러는 현대 음악학자 중에서도 최정상에 섰으며, 빈 대학 부설 음악학 연구소의 저명인사였다.《오스트리아 음악의 기념비Monuments of Music in Austria》라는 80권짜리 전집을 비롯하여, 독창적인 내용의 저서를 수없이 저술하거나 편집했다. 추밀원 교수 아들러 박사에게는 행복하고도 생산적인 은퇴 생활을 기대할 만한 이유가 차고도 넘쳤던 것이다.

하지만 그가 회고록을 펴낸 1935년에 이르자 점차 그늘이 짙어지면서 상당수의 유대인이 오스트리아를 떠났다. 빈의 유대인들도 점점 압력을 받았고, 귀도는 아들과 며느리와 손자손녀에게 미국으로 가라고 권하면서도 정작 본인은 상황이 좋아지지 않을까 하는 미련을 버리지 못하고 출국 계획을 세우지 않았다. 미국에 있는 친구들은 그와 딸 멜라니의 여행 비용을 부담하겠다고 제안하기도 했다. 별나긴 해도 아버지에게 순종적인 딸은 남자처럼 차려입고 다니면서 무슨 일 때문인지 한동안 연락이 두절되는 일이 잦았으며, (일을 전혀 하지 않는 것 같은데도) 이상할 정도로 많은 돈을 모아놓았고, 반유대주의 기질을 드러내는 경향이 있었다. 그녀는 가족들에게 불가사의인 동시에 부끄러운 존재였으며, 그녀의 어머니가 비꼬아 한 말로 ("그애가 뭘 하고 다니는지는 우리 입으로 차마 이야기할 수조차 없다") 미루어볼 때 아마도 집에서 멀리 떨어진 베를린과 뮌헨의 환락가에서 레즈비언으로 비밀스러

운 삶을 영위했던 듯하다.

빈의 상황이 점점 더 악화되자, 귀도와 그의 딸은 출국 비자를 신청해서 결국 얻어내기는 했지만, 출국 일자가 코앞에 닥치자 그는 차마 떠날 수 없었다. "이 늙은 아들러는 이제 날아다니는 일에 지쳐버렸다." (독일어로 '아들러'는 '독수리'라는 뜻이다.) 이미 82세였던 그가 미국으로 건너가 새로운 삶에 도전하기를 마뜩잖아 했다는 것은 충분히 이해할 수 있는 일이었다. 비록 불길한 징조가 없지는 않았지만, 그는 장차 닥쳐올 일을 전혀 예상하지 못했으며, 사망했을 즈음에는 앞으로 펼쳐질 비극의 범위에 대해서도 전혀 몰랐다는 점에서 축복을 누린 셈이었다.

멜라니가 아버지를 모시느라 계속 오스트리아에 남아 있었다면, 귀도는 서재에 대한 애착 때문에 남아 있었다. 그는 거의 평생에 걸쳐서 장서를 수집했으며, 그중에는 상당히 가치 있는 도서 컬렉션도 있었고, 말러의 친필 악보를 비롯한 '귀중한 유물'이 포함되어 있었다. 그는 유년기 이후로 이런 '귀중한 유물'을 통해서 부분적으로 자기 자신을 규정한 바 있었다. 하지만 동시대의 수많은 유대인들이 생명을 대가로 깨닫게 되었듯이, 자기 자신과 자기 물건을 굳게 결부시키는 것은 위험천만한 일이었다.

귀도 아들러는 1941년에 86세의 고령으로 자연사했다. 직접 행패를 당하지야 않았으니, 그는 운이 좋은 편이었다. 그가 무덤에 몸을 눕히기도 전에, 교양 있는 콘도르 무리가 약탈을 위해 들이닥쳤기 때문이다. 그의 서재는 이제 멜라니의 소유가 되었지만, 이것은 게슈타포를 피하기 위해서 그녀가 내밀 수 있는 유일한 협상 카드였기 때문에, 사실상 체계적인 약탈을 피할 방법이 전혀 없었다. 귀도의 옛 제자인 빈 시립 음악박물관 관장은 자기네 기관을 대표하여 희귀본 상당수를 기쁘게 압류했다. 귀도 다음으로 유명했던 음악학자이며 옛 동료였던 에리히 솅크^{Erich Schenk} 교수는 열혈 나치였음에도

불구하고 친절을 베푸는 척하며, 멜라니에게 이탈리아 출국 비자를 발급하는 대가로 서재의 내용물 전체를 넘기라고 제안했다. 그녀는 이 제안에 반대하며 좀 더 낫고 확실한 거래를 원했지만, 그녀를 돕던 고문 변호사 리하르트 하이제러Richard Heiserer는 솅크의 제안을 받아들이라고 재촉했다.

유대인은 더 이상 변호사로 활동할 수가 없었기 때문에, 하이제러는 유대인 고객들의 재산을 다루는 업무를 전문으로 삼았는데, 나치당에서 특히나 좋은 입지에 있던 그로서는 수지맞는 분야였다. 나치당의 지역 보고서를 보면 그는 좋은 점수를 땄다. 즉 "당과 국가에 대한 그의 품행은 흠잡을 데가 없다. 그는 당을 위해 큰돈을 기꺼이 지출했다. 그의 개인 자산은 상당히 많다. 그는 다른 당원들에게도 친절하게 대한다."

이런 헛소리만 놓고 보면, 하이제러가 당시에 각광을 받았던 이유가 분명해진다. 아울러 그의 '개인 자산'이 파렴치한 행동의 결과라는 것도 의심할 여지가 없을 것이다. 근심하는 멜라니에게 아버지의 서재 열쇠를 달라고 요구함으로써, 하이제러는 사실상 내용물에 대한 권리를 완전히 장악하려 들었다. 멜라니는 겁을 먹었지만 저항했으며, 궁여지책으로 책들을 뮌헨 시립 도서관에 매각하려 시도했다. 이런 시도조차도 수포로 돌아가자, 그녀는 필사적인 최후의 노력을 도모했다. 바로 리하르트 바그너의 며느리인 위니프레드를 찾아간 것이다.

위니프레드는 영국에서 태어나 어린 시절에 독일로 이주했으며, 히틀러의 열성 추종자인 동시에 가까운 친구이기도 했다. 총통은 (그녀는 그를 가리켜 '늑대'라고 불렀다) 위니프레드의 아이들과도 가까웠으며, 심지어 두 사람이 모종의 관계라는 소문까지 있을 정도였다. 그럼에도 불구하고 위니프레드는 나치가 권력을 장악하는 과정에서 드러낸 잔혹 행위에 반대했으며 (비록 이런 행위에 대한 책임이 히틀러에게 있다고 주장하지는 않았지만, 그래도 이 문제를

가지고 그에게 대든 적이 있었다) 자선 활동으로도 유명했다.

가족끼리 약간의 안면이 있던 위니프레드에게 보낸 편지에서 멜라니의 어조는 절망적일 정도로 고통스럽고 비굴해서, 마치 소작농이 제발 목숨만 부지하게 해달라며 (사실 결국 그런 내용이었다) 황후에게 바치는 청원서처럼 보일 지경이었다. "가장 존경받고 자비로우신 부인께"라는 문장으로 시작하는 이 편지에서 멜라니는 위니프레드에게 감사를 표시했다(작곡가의 며느리가 도와준 덕분에 음악학자의 딸은 원래 살던 아버지의 집에 계속 살 수 있었다. 당시 대부분의 유대인은 살던 집에서 쫓겨나 게토로 들어갔다). "이제 남아 있는 것은 당신을 향한 저의 크나큰, 정말 크나큰 감사와 존경뿐입니다. 명예로우시고 자비로우신 부인!"

귀도의 서재 전체를 넘기는 대신에 뮌헨으로 이사할 수 있는 기회를 보장해달라고 제안하면서 (그녀가 그 도시를 그토록 안전한 장소로 여긴 이유가 무엇인지는 불분명하다) 멜라니 아들러는 마지막으로 이렇게 호소했다. 즉 변호사가 "저를 위협하려는 의도로 게슈타포를 들먹이며 협박을 가하고 있다"고 했다. 위니프레드가 그녀를 도울 마음이 없었는지, 아니면 도울 수 없는 상황이었는지는 모르지만, 적어도 상황이 얼마나 나쁜지 몰랐던 것은 분명하며, 이 마지막 호소에 대한 응답은 끝내 오지 않았다.

하이제러는 농담을 한 것이 아니었다. 멜라니는 그를 해고하려 시도했지만, 때는 이미 늦었다. 그녀는 거듭해서 게슈타포와 '면담'을 해야 했으며, 서재의 내용물은 체계적으로 약탈을 당했다. 1942년 5월에 멜라니 아들러는 민스크로 끌려갔으며, 거기서 또다시 말리 트로스티네츠° 외곽의 외딴 소나무 숲으로 끌려갔다. 모두 9000명이 그곳 학살장으로 끌려갔으며, 살아남은 사람은 17명에 불과했다. 나머지는 총에 맞아 죽은 다음, 한 구덩이에 매장되었다.

° 2차 세계대전 당시 독일이 오늘날의 벨라루스 영토에서 운영한 강제수용소이며, 주로 인근의 대도시 민스크에서 인구의 절반쯤을 차지하는 유대인을 대량 학살했던 곳이다.

귀도의 서재에 있던 물건 중에서도 가장 귀중한 것들은 대부분 사라졌다. 전쟁이 끝나자 그나마 남아 있던 물건은 가족과 함께 미국으로 피신했던 그의 아들이 상속했으며, 1951년에 그는 나머지 물건을 조지아 대학에 매각했다. 하지만 귀도 아들러의 서재에서 가장 귀중한 물품이 어떻게 되었는지는 아무도 몰랐다. 〈나는 세상에서 잊히었네〉의 친필 악보는 행방이 묘연했던 것이다.

그로부터 50년쯤이 지난 2000년 9월, 캘리포니아 주에서 변호사로 활동하던 귀도의 손자 톰 아들러는 귀도 아들러에게 주는 증정문이 들어 있는 말러의 친필 악보가 어디 있는지 알아냈다는 이메일을 받았다. 그 물건은 머지않아 빈에 있는 소더비 지부에서 감정될 예정이었다. 당시 은퇴한 지 얼마 안 된 톰 아들러는 그렇지 않아도 할아버지의 소장품이 어떻게 되었는지를 알아내기 위해 많은 시간을 투자하던 참이었다. 물건들을 추적하는 과정에서 가족의 역사도 좀 더 선명해지리라 기대했기 때문이다(이런 과정을 생생하게 보여주는 최근의 사례로는 에드문드 데 바알Edmund de Waal의 《호박색 눈을 가진 토끼 Hare with Amber Eyes》를 들 수 있다).°

친필 악보의 행방이 밝혀진 것은 극적인 순간이라고 할 만했다. 단순히 물건의 가치 때문이 아니라, 그 물건을 경매에 위탁한 사람의 이름 때문이었다. 그 사람은 리하르트 하이제러, 즉 멜라니 아들러를 '대리했던' 변호사에게서 이름까지 고스란히 물려받은 아들이었다. 아들 하이제러는 자기가 논란이 되는 친필 악보의 소유권을 갖고 있다고 믿었다. 그의 주장에 따르면, 그의 아버지는 "말러의 악보를 합법적인 방법으로 손에 넣었고, 아마도 귀도 아들러 박사의 고문 변호사로 일했던 보답으로 얻었을 것"이라고 했다.

하지만 멜라니로서는 아버지의 소유물 중에서도 가장 귀중한 물건을 변호

° 영국의 도자 예술가인 에드문드 데 바알(1964년생)의 회고록 《호박색 눈을 가진 토끼》는 유대계 독일인 거부였던 에프루시 가문의 일원인 그의 부모와 친척들이 2차 세계대전 당시 나치의 만행으로 재산은 물론이고 소장 예술품까지 전부 빼앗긴 과정을 서술한다.

사에게 (즉 나치가 그녀를 사취하기 위해 붙여놓은 자에게) 순순히 넘겨주었으리라고는 상상하기 어려웠다. 제아무리 아버지의 유산에 대한 유언 검인(檢認)이 필요했다고는 해도 매한가지였다. 그로부터 몇 주 뒤에 톰 아들러는 (이 친필 악보를 열네 살 때 '상속했다'고 주장하던) 리하르트 하이제러와 얼굴을 맞대고 앉았다. 60년 전쯤 두 사람의 선조가 그렇게 나란히 앉아 있었던 것과 흡사한 형국이었다. 하이제러는 아들러를 똑바로 쳐다보지 않았고, 심지어 악수를 나누지도 않았다. 그 친필 악보는 '합법적인 방법으로' 제공한 서비스에 대한 대가로 자기 아버지가 의뢰인에게서 받은 것이라고, 비록 자기주장을 입증할 만한 문서는 없지만, 그건 어디까지나 전후의 혼란 속에서 잃어버렸기 때문이라고, 그는 냉랭하게 주장했다. 다행히도 친필 악보는 세상에서 잊히지 않았지만, 하이제러 2세는 그 친필 악보를 내놓을 생각이 없었다.

이는 정말이지 빌어먹을 도덕적 입장이었고 허술한 합법적 주장이었지만, 손해 배상에 대한 오스트리아의 법률은 매우 취약하고 모호했다. 이 나라는 나치 시절 유대인에 대한 자국의 처우에 대해서라든지, 유대인 재산에 대한 대대적인 약탈에 대해서도 적절한 보상을 제공하는 일에서 미적거림으로써 치욕을 자처했으며, 무려 50년이 더 걸려서야 자국이 저지른 범죄에 대해 완전한 책임을 시인했다. 전쟁에서 패배했음에도 불구하고, 전후의 오스트리아는 계속해서 습관적인 반유대주의를 드러냈다. 전직 나치들도 1948년에 일찌감치 사면을 받았으며 그중 쿠르트 발트하임은 훗날 대통령까지 되었다. 1948년에 이루어진 설문조사에서 오스트리아 국민의 약 절반이 유대인의 운명은 유대인 스스로가 자초한 것이라고 생각했고, "그들을 억제하기 위해 뭔가 조치를 취해야 한다"고 믿었다. 자국의 태도가 과거에는 물론이고 현재까지도 얼마나 혐오스러운지를 기꺼이 시인하려는 국가적 의지 같은 것

은 전혀 찾아볼 수 없었다.

물론 시늉은 냈다. 1947년에 세 가지 손해 배상법이 제정되기는 했지만, 여기에는 단서 조항이 줄줄이 달려 있었다. 이 가운데 세 번째 법은 나치가 차지한 재산은 모두가 불법적으로 획득한 것이라면서, 논란의 여지가 있는 재산의 원래 보유자가 나치 정권하에서 약탈당했음을 입증해야 한다고 규정했다. 하지만 새로운 '주인'이 자기는 그 재산이 불법적으로 획득된 것임을 미처 몰랐다고 주장할 경우, 그에게는 군이 그 재산을 반환할 의무가 없었다. 게다가 반환과 관련된 모든 주장은 이때부터 9년 이내에 하도록 기한을 정했다. 현실적으로는 물론이거니와 (왜냐하면 이처럼 약탈당한 재산을 추적하는 일에는 수십 년이 걸린 경우도 흔했기 때문이다) 도덕적으로도 지나치게 부족한 시간이다. 그런데 왜 군이 시간 제한을 두었던 걸까?

그 이유는 (1950년에 작성된 미국 국무부의 비밀 메모에 나와 있는 것처럼) 출처가 의심스러운 물품 수천 점의 보관과 비밀 유포의 과정에 오스트리아 정부가 연루되었기 때문일 가능성이 있다. 톰 아들러에 따르면 (할아버지의 서재에 대한 그의 설명은 매우 귀중한 자료다) "나치 정권하에서 오스트리아인이 차지한 유대인의 자산 총액은 10억 달러 이상이었지만 (……) 그중 유대인 소유주와 상속인에게 반환된 사례는 극히 일부에 불과하다."

1998년에 (전쟁이 끝나고 나서 무려 두 세대가 지나서야!) 오스트리아 정부는 마침내 나치가 약탈한 미술품 가운데 "의심의 여지가 있는 상황에서 미술관 및 미술품 컬렉션에 입수된" 품목을 모조리 반환하도록 하는 내용의 법안을 통과시켰다. 이 새로운 법률에 따라 (물론 그 권리를 둘러싸고 여전히 어려움이 있기는 하지만) 매우 중요한 대부분의 회화가 정당한 소유주에게 반환되었다. 예를 들어 로스차일드 가문 한 곳만 해도 무려 250점 이상의 미술품을 돌려받았다.

할아버지의 물품 소재를 파악한 지 2년이 지나고 나서, 톰 아들러는 말러의 친필 악보를 되찾기 위한 싸움에 돌입했는데, 이때는 오스트리아의 국민 정서와 법률의 흐름도 비로소 국제적인 법률과 정서를 간신히 따라잡고 있었다. 실제로 말러의 친필 원고가 전쟁 당시 약탈되었을 가능성이 있다는 주장이 나오자, 보통은 문화재로 반출이 불가능했을 터인데도 이 품목에 대해서 국외 반출 허가가 곧바로 떨어졌다. 구체적인 내역은 밝혀지지 않았지만, 기나긴 법적 공방 끝에 톰 아들러는 자기 가문의 소유인 친필 악보를 되찾았다. 소더비는 런던에서 다시 이 물품을 경매에 부쳤다.

당시에 간행된 카탈로그에는 이 논란에 대해 언급하면서 다음과 같이 설명해놓았다. "이 친필 악보는 하이제러 가족과의 합의와 법원의 승인 절차를 거쳐, 현재 귀도 아들러의 손자인 톰 아들러 씨의 소유가 되었다." 다시 말해 뭔가 돈이 오갔다는 암시가 들어 있다. 나로서는 그 금액이 크지 않았기를 바랄 뿐이다.

2004년 5월 21일 "지금까지 경매에 나온 말러의 자필 서명 악보 중에서도 가장 훌륭한" 것으로 묘사된 〈나는 세상에서 잊히었네〉가 런던에서 42만 파운드에 개인 수집가에게 낙찰되었다(이 악보는 현재 뉴욕에 있는 모건 도서관이 소장하고 있다). 내 생각에 구매자는 이 악보에 얽힌 이야기를 잘 알고 있을 것이다. 그가 구입한 것은 단순히 음악 분야의 보물일 뿐만 아니라, 피와 배신과 사랑 속에 흠뻑 잠겼다 나온 물건이기도 하다. 이 악보는 한 음악학자와 그의 헌신적인 딸에 관한 안타까운 이야기를 담고 있으며, 저 끔찍했던 시기의 역사 가운데 통렬한 한 부분을 담고 있다. 이런 이야기 역시 악보와 마찬가지로 결코 이 세상에서 잊히지 않아야 할 것이다.

예술품 절도는 어마어마하게 큰 사업이다. 피카소가 영감을 주는 대상을 찾으려고 루브르에서 저지른 가벼운 절도에서부터, 빈첸초 페루자가 저지른

기이하리만치 순진하고 어쩐지 호감마저 주는 〈모나리자〉 절도까지, 나아가 (뉴질랜드의 우레웨라 벽화 절도 사건에서 나타난 것처럼) 정치적 대의에서 벌어지는 예술품 약탈에서부터, 리하르트 하이제러가 귀도 아들러의 서재를 약탈한 것처럼 사악함이 선명하게 드러난 사건까지 종류도 다양하다.

오늘날 예술품 절도는 전 세계에서 세 번째로 규모가 큰 범죄 산업이며, 가치 총액에서 이를 능가하는 것은 오로지 무기와 마약 밀매뿐이다. 미국 FBI의 추산에 따르면 '매년' 약 60억 달러어치의 예술품이 도난당한다(도널드 럼스펠드의 말을 빌리자면, "이 세상에 그렇게 많은 꽃병이 있으리라고 누가 생각이나 했을까?"). "이것은 역사를 훔치는 것과도 비슷하다." FBI의 웹사이트에는 이렇게 주장하고 있는데, 우리는 여기서 불필요한 비유법이 사용되었다는 점을 아쉽게 생각한다. 무슨 말이냐 하면, 예술품 절도야말로 역사를 훔치는 것 '그 자체'라는 뜻이다.

현대의 예술품 절도가 늘어나는 데는 (그 가치 총액은 2001년부터 2011년 사이에 무려 두 배로 늘었다) 몇 가지 요인이 있다. 첫째는 예술품 시장이 폭발적으로 성장했기 때문이다. 즉 경이로운 액수의 경매가가 (이제 우리는 1억 달러짜리 회화의 시대에 접어들었다) 세상에 널리 알려졌고, 그로 인해 예술품 절도범도 상당한 유혹을 느끼게 되었다. 그리고 예술품의 가치가 높아지면서, 예술품 절도에 대한 자각도 점점 더 높아져서, 경찰에 신고되는 사건의 수도 크게 늘어났다. 전직 FBI 요원인 로버트 위트먼은 이렇게 말한다. "현재 늘어나는 추세인 예술품 관련 범죄는 어디까지나 경제적인 이유에서 벌어진다. 자산 면에서 보자면, 예술품이야말로 이 시점에서는 안전한 항구 가운데 하나이며, 범죄자들도 신문을 들여다보고 거기 나온 경매 가격의 상승을 알아챌 수밖에 없기 때문이다."

그런가 하면 도난당한 예술품 가운데 상당수가 익명에 은둔 성향의 (그리

고 불법을 감수하면서까지 소장품을 더 늘리려고 안달하는) 부유한 예술품 수집가의 지시에 의한 것이 아니냐는 의구심도 의외로 널리 퍼져 있지만, 증거는 없다. 사실 대부분의 도난당한 예술품은 어리석게도 헐값에 예술품 매매업자에게 팔리거나, 아니면 보상금을 요구하는 담보물로 사용되게 마련이다. 이렇게 보상금을 요구하는 경우 보험 회사에서는 막대한 지출을 피하려고 하기 때문에, 대개는 작품의 실제 가치보다 훨씬 낮은 (때로는 겨우 10퍼센트밖에 안 되는) 금액을 제시하게 마련이다.

예술품 절도범은 대담하기 짝이 없지만, 다른 한편으로는 자기가 저지른 범죄를 통해 어떻게 수익을 얻을 것인지에 대해서는 뚜렷한 생각이 없는 경우가 많다. 도난당한 예술품이 아주 중요한 게 아닌 경우에는 비교적 쉽게 장물아비에게 넘길 수 있다. 하지만 중요한 예술 작품은 종종 사진을 찍어두고 세부 사항을 기록해두기 때문에, 막상 훔치더라도 처분하기가 쉽지 않다. 설령 도난당한 작품을 오랜 세월 동안 은닉해두었다 하더라도 (예를 들어 말러의 친필 악보처럼) 그 작품이 세상에 다시 모습을 드러내는 순간에는 딱 눈에 띄게 마련이다.

위트먼은 다음과 같이 날카롭게 핵심을 정리했다.

절도범이 뛰어난 범죄자인지는 모르겠습니다만, 정작 사업가로서는 형편없는 경우가 대부분입니다. 대개는 뭐든지 닥치는 대로 훔치는 일반 범죄자에 불과합니다. 다른 범죄에서는 훔친 물건을 현금으로 바꾸는 데 아무런 문제가 없습니다. 예를 들어 마약이나 보석을 훔친다고 하면, 그건 곧 현금을 훔치는 거나 마찬가지죠. 자동차 같은 경우에는 모조리 해체해서 부품을 팔아넘길 수도 있고요. 하지만 피카소의 작품은 훔쳐도 정말이지 어떻게 할 도리가 없어요.

말러의 작품을 훔친 것도 이와 마찬가지였으며, 무려 60년의 세월이 흐른 뒤에도 그러했다. 훌륭한 예술 작품을 기회주의자가 훔치는 것을 방지하기는 어렵지만, 그렇게 훔쳐낸 작품을 처분하기는 쉽지 않다. 그리고 원래의 자리, 원래의 주인에게 돌려주는 즐거운 방법이 있게 마련이다.

11

'연약한' 문화유산의 운명

베수비오 화산 폭발과 헤르쿨라네움 서고

제아무리 흥미진진한 이야기라 하더라도, 때로는 워낙 잘 알려진 까닭에 더는 신선한 상상이 불가능할 때가 있다. 예를 들어 타이타닉호의 침몰 사건이 그렇다. 위풍당당한 최신형 선박, 첫 항해, 화려한 승객들, 수많은 보석, 빙산, 마지막까지 연주한 음악가들, 부글부글. 저 끔찍스러웠던 영화에서 잘 드러났듯이, 이 이야기에는 더 이상 우리 관심을 사로잡을 만한 것이 없다. 레오나르도 디카프리오의 익사가 관객에게 주는 호소에도 불구하고 사정은 마찬가지다.

이와 유사하게 79년에 발생한 베수비오 화산의 분출이며, 그로 인한 폼페이와 헤르쿨라네움의 파괴라는 역사적 사건 역시, 워낙 유명하기 때문에 이제 와서 다시금 흥미로운 각도에서 바라보기는 매우 어렵다. 이 주제를 다룬 로버트 해리스[Robert Harris]의 뛰어난 소설은, 왜 그 지역의 물 공급이 제대로

되지 않는지 하는 수수께끼 같은 문제에 직면한 무명의 로마인 수리공학자의 관점에서 이야기를 풀어 나간다. 우리는 물 공급에 관한 문제가 무엇을 암시하는지를 당연히 알고 있지만, 그래도 흘러내리는 용암이며 불길에 휩싸인 시민들의 모습보다는 오히려 이런 관점이 우리의 관심을 사로잡는다.

나로선 그런 소설을 쓰고자 하는 아이디어를 미리 떠올리지 못한 것이 아쉬울 따름이다. 하지만 베수비오 화산의 분출을 생각하다 보면 내 머릿속에 떠오르는 것은 안타깝게도 숯 덩어리뿐이다.

무슨 말인지 설명하기 위해서는 먼저 해안을 따라 몇 킬로미터쯤 위로 올라가야 한다. 그곳에는 한때 헤르쿨라네움이라는 번영하는 도시가 있었다. 바로 이곳에 로마의 원로원 의원이며, 율리우스 카이사르의 장인이었던 루키우스 칼푸르니우스 피소가 살았는데,° 그의 훌륭한 저택은 훗날 게티 미술관의 최초 모델이 되었다. 바닷가를 따라 약 250미터쯤 이어지는 이 저택은 각종 예술품을 보관하는 장소이기도 했고, 에피쿠로스주의자인 필로데모스를 비롯한 여러 철학자들이 때때로 찾아오는 휴식처였으며, 고전고대의 가장 훌륭한 개인 장서 가운데 하나가 있는 곳이기도 했다. 이 장서는 파피루스에 적은 수천 개의 필사본 두루마리로 되어 있었다. 파피루스는 고대 이집트에서 사상 최초로 글을 쓰는 데 사용되었던 습지 식물이다. 이 식물성 재료는 제대로 가공하기만 하면 잉크를 잘 빨아들였지만, 지나치게 습하거나 건조한 환경에 노출될 경우에는 파손되기 쉬워서 수명이 아주 오래 가지는 못했다.

이보다 더 우아한 집은 도무지 상상하기가 힘들 정도다. 저택 바로 앞에는 광활한 바다가 펼쳐지고, 뒤에는 불과 11킬로미터 떨어진 베수비오 산의 위풍당당함이 펼쳐진다. 이런 곳에서라면 지극히 안락한 생활을 누렸을 것 같지만, 꼭 그렇지는 않았다. 높은 지위에 있다고 하더라도 당시의 삶은 워낙 위험하고 종종 짧기도 했기 때문이다. 당시에는 전쟁의 위협이 항상 있었으

° 기원전 58년에 집정관을 역임한 루키우스 칼푸르니우스 피소의 딸 칼푸르니아(기원전 75년생)가 율리우스 카이사르의 세 번째이자 마지막 부인이다.

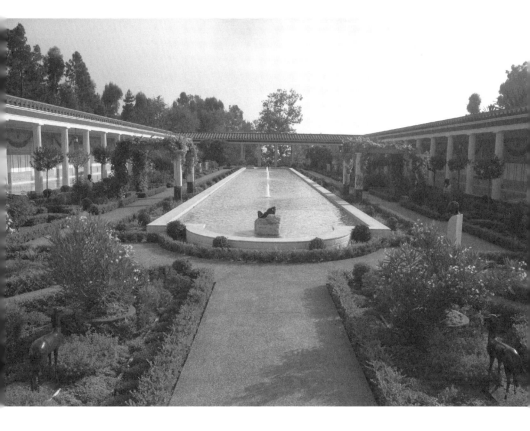

이 건물의 원형은 현재 두께가 수 미터나 되는 화산재에 파묻혀 있다. 대신 말리부 소재 게티 미
술관에서 이를 그대로 모방한 건물을 지어놓기는 했는데, 너무 새것처럼 보여서 고대 건축물의
품위는 간 데 없고 마치 호화찬란한 힐튼 호텔처럼 보인다.

며, 자칫 치명적일 수도 있는 질병을 진단하기도 어려웠을뿐더러, 치료하기는 거의 불가능에 가까웠다. 물론 약과 수술도 있기는 했지만, 이 시기의 것으로 전해지는 외과용 메스나 핀셋(폼페이에 있는 '외과의사의 집'에서 발굴된 것이다)의 모습으로 미루어 짐작하건대 당시의 의료 행위는 상당히 섬뜩한 일이었을 것이다. 게다가 적절한 마취제조차 없던 시절이었으니, 사람들이 죽음 대신 큰 수술을 택했으리라고 상상하기는 아무래도 힘들다. 평균 수명이 마흔 살에도 못 미쳤기 때문에, 생명과 건강과 쾌락을 모두 즐길 수 있을 만큼 운이 좋은 사람은 십중팔구 칭송의 대상이 되었을 것이다. 오죽하면 오로지 그런 일을 위해 설립된 철학 학파도 있었을까 싶다(물론 이 방면의 선구자는 우마르 하이얌이라 해야겠지만).

하지만 에피쿠로스나 그 추종자인 필로데모스조차도 79년 8월 24일에 일어난 베수비오 화산의 분출처럼 인간의 정신과 육체를 잠시 쾌락에서 멀어지게 만들어버린 재난을 차마 상상하지는 못했을 것이다. 이 광경은 소(小)플리니우스가 놀라우리만치 생생하게 묘사한 바 있는데, 당시 그곳에 있었던 그는 이 사건이 벌어진 때로부터 25년 뒤에 타키투스에게 보낸 편지에서 특유의 정확성과 우아함을 발휘해 다음과 같이 설명했다.

> 구름이 생겨났는데 (……) 그 외양과 형태는 마치 금송(金松)과도 비슷했다고 표현하는 것이 최상이었습니다. 왜냐하면 무척이나 키가 큰 나무 줄기마냥 위로 솟구치다가, 여러 개의 가지를 펼친 모습이었기 때문입니다. (……) 때로는 색깔이 하얗다가, 때로는 지저분하고 얼룩얼룩했는데, 거기 들어 있는 흙과 재 때문이었습니다.

햇빛까지 막아버린 불길한 구름은 물론이고, 지진과 번개까지 계속해서

나타나자 인근의 두 도시 사람들은 당연히 겁을 먹었다. 하지만 화산의 위협을 받는 상황에서 양측의 반응은 확연히 달랐다. 남쪽에 있던 폼페이에서는 (바람이 화산 쪽에서 이 도시 쪽으로 불었기 때문에) 돌과 뜨거운 물질이 비 오듯 쏟아져, 탈출을 위해 배를 타러 가는 것은 고사하고 집 밖에 나가는 것조차도 위험천만했다.

반면 폼페이 북서쪽에 있던 헤르쿨라네움에서는 집 밖으로 나가 도망치면 쏟아지는 화산재로부터 벗어나 생존할 가능성이 더 높았지만, 그 길을 선택하는 사람은 거의 없었다. 오히려 사람들은 집 안에 머물러 있는 쪽을 택했고, 결국 죽고 말았다.

상황은 극적으로 악화되었다. 플리니우스의 숙부 역시 목숨을 잃었다.

곧이어 베수비오 산의 여러 지점에서 커다란 화염과 거대한 불길이 솟아올랐으며, 밤이 되어 어두워지면서 그 광채와 불빛이 더욱 선명해졌습니다. (……) 노예 두 명의 부축을 받아 숙부님은 자리에서 일어섰지만 곧바로 쓰러지셨습니다. 제가 생각하기에 그 이유는 공기에 화산재가 가득해 숙부님도 그만 숨을 쉴 수가 없고 기도(氣道)가 막힌 까닭인 듯했는데, 그 기관은 본래 섬세하고 좁고 쉽게 염증을 일으키기 때문입니다. 마침내 낮에 햇빛을 볼 수 있게 되었을 때에야 (숙부님이 숨을 거두신 지 사흘째 되던 날이었습니다) 숙부님의 시신은 온전한 상태로 발견되었는데 (……) 돌아가신 것이 아니라 그냥 주무시는 것처럼 보였습니다.

최초의 화산 분출로부터 며칠이 지나자, 바다가 수십 미터나 더 멀어졌으며, 헤르쿨라네움은 모락모락 연기를 내뿜는 두께 20미터의 돌더미 (즉 화쇄암) 아래에 파묻혔다. 이보다 더 철저한 파괴는 차마 상상하기도 어려운 지

경이었다.

하지만 얄궂게도 베수비오 화산의 분출은 어쩌면 (오늘날 그 저택을 일컫는 별명이 된) '파피루스의 저택'에 있는 필사본들에는 가장 바람직한 운명이었는지도 모른다. 이 시기의 다른 파피루스 필사본이 하나도 남지 않게 된 다음에도, 이 필사본들은 탄화되고 바위에 파묻힌 채 보존되었기 때문이다. 남은 일은 누군가가 이 자료를 발굴한 다음, (물론 훨씬 더 어려운 일이지만) 거기에 적힌 내용을 읽어내는 방법을 알아내는 것이었다.

1709년에 이르러서야 지하수를 찾으러 땅을 파던 사람들이 그 아래 파묻힌 저택의 모자이크 바닥을 발견했다. 이들은 전혀 예상도 못한 상태에서, 지금까지 발굴되지 않았던 고대 로마의 유물이 묻혀 있는 가장 훌륭한 유적 한가운데로 들어섰던 것이다. 이후 여러 해 동안 이 지하의 저택은 체계적으로 굴착되는 한편 제멋대로 약탈당하기도 했다. 나폴리 왕은 여기서 가져온 유물들을 자기 궁전과 박물관에 비치했으며, 숱한 강도들이 대리석과 청동으로 만든 조상을 무수히 훔쳐갔다.

1752년의 어느 날 약탈자들은 (이들은 사실상 고고학자라고 분류할 수도 없는 자들이다) 어떤 물체와 맞닥뜨렸는데, 애초에 이들은 기묘한 모양의 숯 덩어리가 (또는 탄화된 나뭇가지가) 압력 때문에 깨지고 습기로 인해 뒤틀린 상태가 된 줄 알았다. 그래서 처음에는 이 물건을 가져다가 습기 찬 상황에서 온기와 빛을 제공해주는 연료로 사용했지만, 머지않아 눈썰미가 뛰어난 누군가가 그 위에 적혀 있는 거무스름한 필적을 알아보았다. 곧이어 그런 물건의 체계적인 수집이 이루어졌으며, 모두 1800개의 표본이 수거되어 분석을 위해 나폴리로 운반되었다. 머지않아 이것은 고대 세계의 장서 중에서 오늘날 유일하게 현존하는 것으로 밝혀졌다.

곧이어 두 가지 상호 모순되는 일이 거의 동시에 벌어졌다. 첫째는 새로

발굴된 이 자료의 소유권을 놓고 에스파냐와 이탈리아와 영국 사이에 격렬한 말다툼이 계속해서, 그리고 시간이 갈수록 더 많이 일어나게 되었다는 것이다. 둘째는 비록 미진하게나마 파피루스의 내용이 해독되기 시작하자마자, 대부분의 분석가들이 그 내용에 대해 실망을 금치 못했다는 점이었다. 그 내용을 밝혀내기 위해 이렇게 오래 기다리고, 이렇게 고생을 했는데…… 겨우 이거란 말인가? 왜냐하면 전반적으로 보아서 별로 중요하지도 않은 에피쿠로스주의 관련 논문이 지나치게 많았기 때문이다. 몇몇 주석가들은 그 내용물 가운데 관심을 가질 만한 것은 기껏해야 10퍼센트에 불과하리라 추산했다. 물론 모두를 제대로 읽어낼 수 있다고 가정한다면 말이다.

이게 얼마나 실망스러운 일이었을지 상상해보라. 여기 있는 것은 분명히 어느 정도 중요성을 가진 고고학적 발견이며, 1세기의 로마 세계를 엿볼 수 있게 해주는 물건이다. 두루마리를 풀어내고 해독하기 위해 정말 다양한 방법이 시도되었다. 예를 들어 어떤 것은 반으로 가른 다음에 칼날을 이용해 하나하나 분리했고 (물론 그 과정에서 대부분 완전히 부스러지고 말았지만), 어떤 것은 수은을 부어 굳혀보기도 했고, 저명한 화학자인 험프리 데이비 경이 화학적 용매에 관한 새로운 이론을 가지고 영국에서 달려오기도 했다. 하지만 아무것도 성공을 거두지 못했다. 딱히 사전 실험을 할 재료조차 없는 상태였고, 과학이란 시행착오를 통해 발전하게 마련이므로, 파피루스의 해독 과정에서도 숱한 시행착오가 일어났다. 혹시 이걸로 하면 되지 않을까? 저걸로 하면? 그 결과 탄화된 파피루스 두루마리 가운데 상당수가 그만 파괴되고 말았다.

발굴한 지 60년쯤 지나고 나자, 파피루스는 정말 놀랄 만한 속도로 상태가 나빠지고 또 파괴되었다. 나폴리 왕은 이 유물을 선물로 여기저기 주어버렸으며 (나폴레옹도 그중 몇 개를 가졌고, 옥스퍼드에도 두 개가 소장되어 있다) 심

지어 파피루스 열여덟 개를 캥거루 열여덟 마리와 맞바꾸기도 했다(어찌 보면 공평한 거래였을지도 모른다. 파피루스는 읽을 수도 없는 물건이었고, 캥거루는 지저분한 데다가 병균이 득실거리는 짐승이었으니까).

하지만 머지않아 한 가지 방법이 개발되었다. 먼저 탄화된 파피루스 두루마리를 천천히 펼친 다음, 그 연약한 재료의 남은 부분을 동물의 막(膜)에 접착하는 것이었다. 비록 원시적이고 힘겨운 과정이지만 (맨 처음 두루마리 하나를 펼치는 데만 무려 4년이나 걸렸다) 이렇게 펼쳐져서 해독되기를 기다리는 파피루스의 수는 점점 더 늘어났다.

상상해보라. 여러분 앞에 새까맣게 불타버린 감자칩이 숱하게 많은데, 어찌나 연약한지 살짝 손가락만 갖다 대도 부스러질 지경이고, 워낙 많이 휘어 있어서 불빛이 사방으로 반사될 지경이라고 말이다. 그렇게 검게 변한 재료 위에 검은 잉크로 뭔가가 적혀 있다고 하면, 그 내용을 해독하기에는 정말이지 최악의 조건이 아닐 수 없다. 감질나게도 단어 하나를 가끔 한 번씩 알아볼 수 있는 수준이다. 여기저기 문장이 하나씩 보이기도 한다. 이 정도라면 최소한 이 발견이 가치 없지 않다는 사실이 확인되는 셈이지만, 전체 내용은 여전히 짜증스러울 정도로 파악하기가 힘들다.

이렇게 보존된 파피루스 더미에 대해서는 물론이고, 이와 유사한 자료가 아직도 땅속에 여전히 묻혀 있을 가능성에 대해서도 고전학자들과 고고학자들은 큰 관심을 가지게 되었다. 이런 사람들의 열성에는 알렉산드리아 도서관의 파괴라는 저 엄청난 상실에 대한 집단적 기억이 그늘을 드리웠기 때문이다. 피소의 장서는 어디까지나 부유하고 열성적인 아마추어의 소유물이었으며, 따라서 (대부분 에피쿠로스주의에 관한) 그의 열정을 반영하는 한편, 당시에 이용 가능한 것 중에서도 평범한 수준의 자료만을 포함하고 있었다. 하지만 그의 장서조차도 고전고대의 가장 훌륭한 도서관에 있던 장서에 비하

면 보잘것없는 수준이었다.

알렉산드로스 대왕은 훗날 고대 세계의 무역 중심지로 성장할 거대하고도 부유한 도시를 건설했다. 아울러 자기가 정복한 모든 문화의 축적된 지식을 이용한다는 목표와, 또한 전 세계에서 발견되는 모든 이용 가능한 도서를 보관할 수 있는 장소를 만든다는 목표를 갖고 있었다. 그 도서관이 완성된 것은 알렉산드로스의 후계자였던 프톨레마이오스 소테르(기원전 367~283) 시기였으며, 아리스토텔레스의 옛 제자가 설립을 주도했다. 이곳은 정말이지 눈부신 서고(書庫)였다. 예를 들어 알렉산드리아 도서관의 최초 장서 중에는 아리스토텔레스의 장서도 포함되어 있었다.

이 도서관의 목표는 인류가 생산한 것 가운데서도 현재 이용 가능한 작품 모두를 한곳에 모아놓고, 그리스어로 번역하고, 체계적으로 분류하고, 연구에 이용할 수 있게 하는 것이었다. 프톨레마이오스 소테르와 그의 후계자들이야말로 세계 역사상 가장 위대한 도서 수집가였다. 왜냐하면 한편으로는 당시까지의 세계 역사가 결국 이들이 수집한 자료 전체와 마찬가지였기 때문이며, 또 한편으로는 이들이 글로 적혀 있는 것이라면 뭐든지 수집하는 과정에서 무척이나 탐욕스럽고 파렴치했기 때문이다. 정복을 통해 구할 수 없는 자료는 구입하거나 훔치거나 또는 빌려왔다. 여러 세기가 흐르면서 이 도서관은 고대 세계에 관한 인간 지식의 가장 방대한 저장고가 되었다. 실제로 그때 이후로 그 어떤 도서관도 자기네가 전 세계에서 이용 가능한 지적 보물 가운데 그토록 많은 부분을 보유하고 있다고 감히 주장할 수 없었다.

이 도서관은 유용한 곳인 동시에 아름다운 곳이었다. 도서관 옆에는 무세이온mouseion(영어 단어 museum의 어원이기도 하다)이 나란히 서 있었으며, 두 기관 모두 오늘날의 대학 캠퍼스와 유사한 구역에 설립되었고, 학자들은 이곳에서 왕의 후원을 받으며 두둑한 보수를 받는 일자리를 제공받았다. 이곳에

는 식물원과 동물원도 있었고, 구불구불한 산책로며, 회랑과 안마당 등이 있었으니, 이는 바로 소요학파(逍遙學派)의 지식 추구에 관한 아리스토텔레스의 발상을 본뜬 것이었다. 야외 원형극장(엑세드라^exedra)은 오늘날 대학의 강당이나 극장과 유사한 기능을 수행했으며, 그곳에서 강연이나 공연이 열렸다.

당시의 상황은 전반적으로 평화롭고 아름다웠으며, 프로젝트는 놀라우리만치 야심차고 정력적이고 지원도 풍부했다. 하지만 이곳에는 물론 비판자도 있었다. 학문이 이루어지는 곳이라면 어디에나 비판자가 있게 마련이며, 지적 분란이 조장되게 마련이다. 기원전 2세기의 그리스 철학자 필로스의 티몬은 애서가를 비웃은 바 있다. "끝도 없이 글이나 끼적이고, 서로를 겨냥한 지속적인 말다툼에 전념한다." 이는 학술적 논쟁에 대해 오늘날의 비판자들이 하는 말과 별반 다르지 않다.

주석가들은 알렉산드리아에서 체계적으로 수집된 (또는 '제작된') 수십만 개의 파피루스 두루마리가 화재로 인해 파괴되었다는 데 의견이 일치한다. 하지만 화재의 원인이 누구인지 또는 무엇이었는지에 대해서는 물론이고, 화재 발생 시기에 대해서도 의견이 일치하지 않는다. 대부분의 설명에서는 율리우스 카이사르를 원흉으로 비난하며, 기원전 48년에 카이사르가 이 도시를 공격할 때 그 사건이 벌어졌다고 말한다.

플루타르코스의 설명은 이렇다. "적군이 바다를 이용해 연락망을 끊으려고 시도하자, 그는 위험을 피하기 위해서 부득이하게 자기 함선에 불을 질렀으며, 이 불은 선착장을 다 태우고 나서도 계속 번져서 결국 거대한 도서관마저 파괴했다." 다른 주석가들은 도서관의 상실이 여러 시기에 걸쳐 일어난 화재 때문이라고 지목했으며, 어떤 주석가들은 640년경에 칼리프 우마르의 군대가 파괴 행위를 저지르기 직전까지만 해도 도서관이 온전하게 보전되었다고 믿는 모양이다(하지만 이런 믿음은 틀렸을 것으로 짐작된다).

화재가 일어난 정확한 날짜가 언제이건 간에, 한 가지 확실한 것은 알렉산드리아 도서관에 보관되어 있던 두루마리가 (즉 '파피루스의 저택'에서 발견된 탄화된 두루마리와는 달리) 복구 불가능한 상태로 사라져버렸다는 것이다. 2004년에 폴란드와 이집트가 공동으로 구성한 고고학 발굴단은 알렉산드리아에서 거대한 도서관이 있었던 장소와 유적을 찾아냈다는 주장을 합당하게 내놓기는 했지만, 글로 작성된 기록이 하나라도 남아 있을 가능성은 극히 낮았다. 단지 잿더미, 오래전에 흩어져버린 잿더미뿐이었다. 즉 숯 덩어리만큼 중요한 자료도 아닌 것뿐이었다.

한 가지 놀라운 역사의 아이러니는, 피소의 저택에서 발굴된 탄화된 필사본의 해독을 가능하게 해준 돌파구가 다름 아닌, 엄청난 돈을 쏟아부은 나사 NASA의 우주 프로그램 진행 과정에서 발전한 기술의 부산물이었다는 것이다. 즉 900~950나노미터 사이의 다중 스펙트럼 영상 적외선으로 비춰볼 경우, 탄화된 파피루스에 적힌 글자가 읽을 수 있는 형태로 나타났다. 그 결과는 1999년에 가장 수준 높은 청중이라 할 수 있는 옥스퍼드의 연구원들이 모인 세미나에서 공개되었는데, 거기 모인 사람들은 한동안 잠들어 있던 텍스트가 2000년의 침묵을 깨고 돌아왔다는 사실에 기쁨을 감추지 못했다.

최근 6년 사이에 와서야, 이 파피루스가 매우 중요한 문헌이라는 사실이 점차 명확해졌다. 그중 상당수는 필로데모스의 저서일 것으로 추정된다. '파피루스의 저택'은 에피쿠로스주의자들이 유유자적하며, 배불리 먹고, 삶을 즐기고, 심심풀이로 철학을 하기에 이상적인 장소였다. 이들의 사고 기반은 간단히 설명하자면 자기 몫의 케이크를 '갖고 있다'는 사실보다는 오히려 '먹고 있다'는 사실에 대한 예찬과 합리화로 이루어져 있었다.

° 642년에 알렉산드리아를 점령한 칼리프 우마르(586~644)는 그곳 도서관의 책들을 모두 없애라고 명령하면서 그 이유를 이렇게 설명했다고 전한다. "이 책들이 코란의 가르침과 일치한다면 우리에게는 필요가 없을 것이고, 이 책들이 코란의 가르침과 반대된다면 당연히 없애야 할 것이다." 하지만 오늘날의 역사학자들은 이 일화의 역사적 신빙성이 낮다고 간주한다.

여러분이 보기에는 사소한 또는 무가치한 이야기처럼 들릴 수도 있지만, 기독교 신학에서 이런 '케이크'는 푸대접을 받은 바 있었다. 우리는 (육체의 절박한 필요에 반대되는) 영혼의, 또는 정신의 삶에 워낙 정신이 팔려 있었으며, (케이크 따위로는 도무지 설명할 수도 없는) 더 나은 세계로 들어가는 준비에 열중해 있었기 때문에, 현재 삶에서의 쾌락에 대한 주장을 듣는다는 것은 오히려 격려가 되는 일이었다. 철학적 입장으로서 이것은 매력적인 동시에 한계도 분명하다. 그리고 굳이 문제 삼으려면 삼을 수도 있었다. 헤르쿨라네움에서 새로 발견된 필사본 중에는 필로데모스의 저서도 열댓 권쯤 있는데, 이는 어쩌면 우리가 관심을 갖는 것 이상으로 그에 관해서 알게 될 위험을 야기할 수도 있다.

앤드류 가우^{Andrew Gow} 박사의 말마따나 "문체는 범속하고, 어조는 단조롭고, 내용은 아주 흥미가 없지는 않지만 영감을 주기에는 부족한" 이 텍스트에 대한 주된 관심은 시의 본질에 관해서 필로데모스가 아리스토텔레스와 논쟁한 단편에 집중되어 있다. 하지만 비교적 착실한 이 철학자의 외관상 단점은 (왜 에피쿠로스주의자들은 이보다 더 '재미있지' 않았던 걸까?) 폼페이에서 발굴된 시 단편을 인용함으로써 상쇄될 수 있다. 이것 역시 필로데모스가 자기 애인을 예찬하기 위해 지은 것이 분명해 보인다.

> 그녀는 무슨 일이라도 기꺼이 하고,
> 종종 내가 그걸 공짜로 하게 해주지.
> 나는 필라이니온으로 만족하리,
> 오, 황금의 아프로디테의 가호로
> 내가 더 나은 사람을 찾아낼 때까진.

이제는 그가 흔히들 생각하는 에피쿠로스주의자의 이미지와 조금 비슷해 보인다.

하지만 주목할 만한 다른 발견도 있었다. 예를 들어 에피쿠로스의 저술 가운데 절반 이상에 해당하는 텍스트라든지, 필로데모스의 스승인 시돈의 제논의 논고 중에서 이제껏 전혀 알려지지 않았던 (그리고 그의 작품 중에서는 사상 최초로 빛을 보게 된) 텍스트들도 발굴되어 도로 빛을 보게 되었다.

복원 작업이 1990년대에 들어서면서, '파피루스의 저택'이 우리의 상상보다도 더 커다란 곳이었음이 차츰 분명해졌다. 오늘날 이곳에는 최소한 두 개의 (면적으로는 대략 2800제곱미터의) 미처 발굴되지 않은 층이 지하에 더 있는 것으로 추정된다. 그리고 아직 발굴되지 않은 서재에는 더 많은 파피루스가 (아마도 '알짜' 파피루스가) 있으리라는 예측에도 점점 많은 사람들이 동의하고 있다. 이 이론에 따르면, 가장 높은 층에서 바닥에 흩어진 채로 발견된 1800개의 파피루스는 아마도 다가오는 재난을 피해 안전한 곳에 가져다두려고 나무 궤짝에 담겨 운반되던 중이었을 것이다. 그렇다면 이 파피루스는 더 아래층에 있는 방대한 보물 창고에서 가져왔을 가능성이 있다.

실제로 있을지도 모르는 보물을 조사해보고 싶은 마음이 간절한 사람들이 있는가 하면, 냉정해지라고 주문하는 침착한 사람들도 있다. 헤르쿨라네움 연구 프로젝트의 대표인 앤드류 월리스-하드릴Andrew Wallace-Hardrill이 다음과 같이 고찰한 것처럼, 지금은 저택에서 이미 발굴된 유적을 보전하는 것 역시 급선무이기 때문이다. "유적의 보존 문제는 재난 수준이다. 유적이 무너지고 있기 때문이다. 여러분도 직접 보지 않는다면 차마 믿을 수 없을 것이다. (……) 간신히 '부활한' 연약한 환자를 돌보는 일은 엄청난 도전이고 (……) 이런 재난을 앞두고 있는 까닭에, 나로선 파피루스라는 문제에 대해서는 거의 무관심할 수밖에 없다."

따라서 거기 남아 있는 것들은 다음과 같다. 한 개 또는 두 개의 서재가 더 있는 것으로, 즉 보전되기는 했지만 발굴되지 않은 상태인 것으로 여겨진다. 고전학자들은 군침을 삼키며 그 텍스트를 요구하고 있다. 정치인들과 고고학자들은 굳이 서두를 필요가 있느냐고 의문을 제기한다. 필사본이 어디론가 도망가는 것도 아닌데, 적당한 시기가 될 때까지, 즉 지상의 상황이 더 나아질 때까지 '파피루스의 저택'에 있는 잃어버린 보물들을 가만히 내버려두어도 되지 않는가?

단순히 자금의 문제만은 아니었다. 미국의 한 자선단체의 지원 덕분에 돈이라면 충분했으니까. 파묻힌 필사본을 복구하는 데 들어가는 비용은 대략 2500만 달러로 추산되는데, 이 정도면 프로 스포츠 구단에서 뛰어난 선수에게 지불하는 금액보다도 적은 금액이다. 여기다가 조금만 금액을 추가하면, 발굴에 필요한 기초 공사도 충분히 할 수 있다. 따라서 이것은 어디까지나 우선순위의 문제다.

나는 헤르쿨라네움의 발굴이 비교적 느긋한 속도로 이루어지고 있다는 사실이야말로, 거기 파묻힌 자료들의 중요성을 어떻게 인식하는지를 보여주는 증거가 아닐까 하는 생각도 든다. 즉 그곳에서 수거된 1800점의 필사본 가운데 정말로 중요하다고 간주될 만한 자료는 극소수였을 뿐만 아니라, 그 아래에 필로데모스의 텍스트가 얼마나 더 파묻혀 있는지는 아무도 모를 일이기 때문이다.

하지만 만약 알렉산드리아에 있던 두루마리 가운데 남아 있던 것들이 이와 유사하게 탄화되어 있었다고 상상해보라. 프톨레마이오스 소테르는 무려 50만 개의 두루마리를 모은다는 목표를 세웠으며, 알렉산드리아 항구에 들어오는 선박에 두루마리가 실려 있을 경우, 급증하는 도서관의 컬렉션에 추가할 사본을 제작하기 위해 압류하기도 했다. 그리고 컬렉션에 눈에 띄는 빈

틈이 있을 경우, 도서관에서는 다른 곳에서 중요한 자료를 빌리려고 시도하기도 했다(이것은 도서관 상호 대출 제도의 시작이라고도 할 수 있다).

갈레노스의 설명에 따르면, 소테르의 손자인 프톨레마이오스 3세는 세 명의 위대한 그리스 비극 작가들(아이스킬로스, 소포클레스, 에우리피데스)의 중요한 두루마리들을 빌려서 필사하도록 허락해달라고 아테네에 요청했다. 예를 들어 아이스킬로스의 파피루스는 그의 모든 작품을 필사한 자료로는 당시 유일한 것이었으므로, 이미 그때에도 계산할 수도 없는 가치를 지니고 있었다. 이에 상응하는 가치를 지닌 보물을 담보도 없이 선뜻 빌려주고 싶지 않았던 아테네인들은 두루마리의 안전한 반환을 보증하기 위해 15탈렌트를 요구했다(오늘날의 단위로 환산하면 무게 900파운드의 귀금속이므로, 대략 수백만 달러에 해당하는 금액이다). 하지만 이들은 결국 두루마리를 돌려받지 못했으니 (알렉산드리아에서 원본을 자기네가 갖는 대신, 아테네에는 사본을 보냈다) 두루마리를 빌려간 쪽에서는 그 자료야말로 담보 금액보다도 높은 가치를 가진다고 여겼던 까닭이다. 이는 알렉산드리아가 이와 같은 종류의 원본 자료를 확보하는 과정에서 거둔 엄청난 성공이라 할 만했다.

파피루스는 특히나 연약한 재료이기 때문에, 설령 알렉산드리아에 있던 필사본이 화재로 파괴되지 않았다 하더라도, 다른 여러 가지 원인으로 결국에는 파괴되고 말았을 것이다. 따라서 고대 세계의 문학과 철학 중에서 우리가 물려받은 것은 한때 있었던 것의 극히 적은 일부분에 불과하며, 그 시기의 위대한 저술 가운데 상당수는 회복 불가능한 상태로 상실되고 말았던 것이다. 스튜어트 켈리Stuart Kelly가 《잃어버린 책들의 책The Book of Lost Books》에서 내린 결론처럼, "문학의 역사 전체는 곧 문학의 상실의 역사이기도 하다."

그런 상실로부터 많은 이득이 생겨났다고 말하는 것은 잘못일 터이다. 아이스킬로스의 현존하는 희곡 작품은 (모두 합쳐 80편 가운데) 겨우 일곱 편이

고, 소포클레스의 현존하는 희곡 작품도 (모두 합쳐 33편으로 추산되지만, 어떤 사람은 최대 123편이라고도 하는데 그중) 겨우 일곱 편이며, 에우리피데스의 현존하는 희곡 작품은 (모두 합쳐 90여 편 가운데) 열여덟 편에 불과하며, 이들과 같은 시대에 살았던 여러 극작가의 작품은 거의 남아 있지 않기 때문이다. 오늘날 전해지는 작품들은 매우 높은 평가를 받는데, 이는 단순히 그 내재적인 특성 때문만이 아니라, 그토록 많은 작품 가운데 이토록 적은 작품만 살아남았기 때문이다. 이것이야말로 우리의 문화적이고 예술적인 유산이 얼마나 연약한지를, 그리고 우리가 이런 유산을 보전하기 위해 얼마나 노력해야 하는지를 일깨워주는 증거인 셈이다.

12

문화재 약탈을 보는 다른 생각

이라크의 문화재 밀반출 문제

이곳은 '문명의 요람'이라고 일컬어진다. 지금으로부터 6000년 전, 티그리스 강과 유프라테스 강 사이에 있는 메소포타미아의 기름진 땅은 (이곳은 종종 에덴동산의 실제 위치로 지목되기도 한다) 이후에 연이어 나타난 (수메르, 아시리아, 바빌로니아 같은) 여러 문화의 고향이 되었다. 이곳에서는 이른바 '최초의 책'이라고 일컬어지는 것(《길가메시의 서사시》)이 생산되었고, 아름다운 물건들도 무척이나 다양하게 만들어졌는데, 그중 상당수는 오늘날 세계 각지의 박물관에서 찾아볼 수 있다. 이곳은 전설의 영토였으며, 그 이야기와 예술과 과학의 다양성은 놀라울 정도였다. 이곳은 또 수학과 천문학과 의학이 처음으로 나타난 곳이다.

이곳은 오늘날의 이라크 지역으로, 그야말로 슬프면서도 안타까운 지역이기도 하다. 하지만 최근 들어 (특히 원성이 자자했던 사담 후세인의 치하에서)

그곳의 역사가 제아무리 끔찍했다 하더라도 이라크인은 당연히 자기네 유산에 대해 자부심을 갖고 있었으며, 바그다드에 있는 이라크 국립박물관은 전 세계에서 가장 훌륭한 메소포타미아 골동품 가운데 하나가 간직된 곳으로 오랫동안 인식되었다.

하지만 지금도 그런지는 알 수 없다. 이 박물관은 2003년에 이라크 전쟁이 끝나자마자 문을 닫았는데, 그 이유는 손상과 약탈이 너무 심했기 때문이다. 건물 전면에는 총알 자국이 숭숭 났고, 탱크 포탄에 의해 파괴된 곳도 있었다. 사실 그 앞에는 미군 탱크가 한 대 포진하고 있었지만, 그렇다고 해서 약탈 행위에 대응하거나 개입하라는 명령을 받지는 않은 까닭에, 박물관은 사실상 무방비 상태나 다름없었다. 상황이 워낙 위험했기에 직원들조차도 들어가지 못하도록 폐쇄되었다(유일하게 이 건물을 자유로이 드나드는 사람은 약탈자뿐이었다).

박물관장인 도니 조지Donny George는 폐쇄 직전에 이런 말을 했다. "만약 무슨 일이라도 일어난다면, 박물관이 표적이 되고야 말 것이다." 결국 그는 살해 위협을 받고 나서 외국으로 망명했다.

실제로 그가 몸담았던 박물관은 공격을 당했다. 최소한 1만 5000점가량의 골동품이 사라졌으며, 그중 상당수는 나중에 서양의 시장에서 모습을 드러냈다. 이 가운데 수천 점은 워낙 크기가 작아서 사실상 추적이 불가능하기 때문에, 완전히 종적을 감춘 것이나 다름없었다. 훗날 《가디언》에서는 사라진 골동품이 어떤 것인지를 다음과 같이 묘사했다.

역사의 작은 파편들, 비록 아름다움은 덜해도 전문가들에게는 더 귀중한 것들이다. 시와 주문(呪文), 천문도와 가족사, 구매 물품 목록과 세금 고지서 등이 새겨진 작고 보잘것없는 진흙 벽돌 조각 또는 알약 크기의 원통형 인장(印章)

이게 과연 부수적 피해에 불과할까?
부시와 럼스펠드의 병사들은 고대 메소포타미아의 보물 가운데 하나를 황폐화시켰다.

같은 것들이 이라크 국경을 빠져나와 전 세계 골동품 시장으로 흘러들었다.

다행히도 중요한 물품 가운데 일부는 시간이 지날수록 더 많이 눈에 띄고 판매가 어려워지면서 결국 박물관으로 반환되었지만, 각별한 의미를 지닌 작은 물건들 가운데 상당수는 끝내 돌아올 기회를 잡지 못했다. 바빌로니아 유물 전문가인 대영박물관의 큐레이터 어빙 핑켈Irving Finkel은 이렇게 말한다. "저는 이 물건들이 대규모로 발견되었다는 이야기를 듣지는 못했습니다. (……) 제가 보기에도 이른 시일 내에 발견될 것 같지는 않습니다."

하지만 몇 가지 반가운 깜짝 사건도 있었다. 이 가운데 수천 점이 원래의 자리로 돌아온 것인데, 그중 일부는 안전한 보관을 위해서 치워둔 것이었지만, 일부는 그 지역 주민이 훔쳐갔다가 뒤늦게 마음을 고쳐먹고 반환한 것이었다.

약탈범에 대한 사면 소식이 알려지자 반환 과정은 더 가속화되었지만, 전쟁이 끝난 2003년에 몇 달 동안 이라크의 박물관에서 일한 적이 있는 대영박물관의 큐레이터 새러 콜린스의 보고에 따르면, 유물을 반환하는 지역 주민 가운데 상당수가 여전히 그 대가로 보상금을 바라고 있었다. 물론 이들은 보상금을 받지는 못했다. 하지만 역설적이게도 그녀는 이처럼 무절제한 약탈이 이곳에서는 비교적 새로 나타난 현상이라고 지적했다. 즉 "사담 후세인 치하에서만 해도 이런 문제는 없었다. 그는 약탈범 두 명을 본보기로 참수했으며, 그때 이후로 약탈은 근절되었다." 물론 이런 주장이 완전히 사실은 아니었는데 (차라리 발언자 본인의 소망이었다고 간주하는 편이 나을 듯하다) 왜냐하면 메소포타미아의 골동품은 지난 몇 세기 동안 이라크에서 꾸준히 흘러나왔으며, 사담 후세인의 엄격한 정책 아래에서도 상황은 매한가지였기 때문이다.

뒤늦게 반환된 물품 중에서도 가장 중요한 것은 '와르카 가면'이다. 약 5500년 전의 것으로 여겨지며 인간의 얼굴을 묘사한 아름답고도 신비스러운 석상이다. 누군지 알 수 없는 약탈범이 이 석상을 훔치고 나서, 바그다드 외곽으로 가서 땅에 파묻었던 것이다. 처음 도난당한 직후에는 그 지역에서 여러 사람의 손을 거치며 판매되었던 것으로 보이는데, 나중에는 절도범들도 이 석상이 워낙 유명하기 때문에 더 넓은 골동품 시장에서는 판매가 어렵다는 사실을 깨달았을 것이다.

이에 못지않게 중요한 '와르카 꽃병'도 이와 유사한 방식으로 (비록 여러 조각으로 깨지기는 했지만) 반환되었다. 즉 어느 승용차 짐칸에서 담요에 둘둘 말린 채로 발견되었다. 하지만 이런 소득에도 (또는 '회복'에도) 불구하고 손실은 상당히 크다. 도난당한 물품의 절대 다수는 추적이 불가능한데, 왜냐하면 이 박물관에는 목록조차도 작성되지 못한 유물이 워낙 많았기 때문이다.

이는 크나큰 비극인 동시에 치욕이다. 충분히 피할 수 있었던 일이기 때문이다. 부시와 블레어 정권 모두 이런 사태에 대해 사전 경고를 들었으며, 최초의 약탈이 있기 훨씬 전부터 박물관을 보호할 필요가 있다는 이야기를 들어왔다. 하지만 두 정부 중 어느 쪽도 간단한 필수 조치를 전혀 취하지 않았다. 예를 들어 탱크 한 대에다 군은 표정의 무장 경비병 몇 명만 그 앞에 세워놓았더라면, 구체적인 명령이 없었어도 경고 효과는 상당했을 것이다. 2003년 4월 11일에 박물관은 처음으로 습격을 받았고, 이후에는 약탈범이 마음대로 들락날락하면서 심지어 운반이 거의 불가능해 보이는 것까지도 가져가기에 이르렀다. 칠흑 같은 어둠 속에서도 (당시 바그다드에는 전력이 공급되지 않았다) 박물관 내 사무실과 전시실의 출입문 120개가 뜯겨 나갔으며, 심지어 그 안에 있던 가구조차 도난당했고, 수많은 컬렉션과 기록물이 손수레에 실려 운반되었다.

정말이지 기가 찰 노릇이었다. 하지만 미국 국무부 장관 도널드 럼스펠드에게는 그렇지가 않았다. 그는 이렇게 사소한 부수적 피해에는 전혀 관심이 없었으며, 단지 "민주주의는 혼란스럽게 마련"이라고 말했을 뿐이다. 현지 상황이 어느 정도로 혼란스럽고, 그 손실이 (인명뿐만 아니라 예술품과 골동품의 손실마저도) 얼마나 큰지를 뒤늦게 보고받고 나서야, 저 끝도 없이 혐오스러운 럼스펠드는 동료들에게 이라크 전쟁은 9·11 세계무역센터 빌딩 공격에 대한 보복으로서 절대적으로 필요한 조치였다고 대답했다고 한다. "아프가니스탄에는 표적이 충분하지가 않거든. 우리는 다른 뭔가를 폭격해서 우리가 크고 강하다는 사실을, 그러니까 호락호락하지 않다는 사실을 보여줄 필요가 있다구."

그렇다면 혹시 그 와중에 박물관과 문화 유물이 파괴되기라도 하면 어떻게 할까? 약탈 현장을 보여주는 사진을 보고 나서, 럼스펠드는 이런 농담을 내뱉었다. "이건 어떤 사람이 꽃병을 하나 들고 어떤 건물에서 나오는 사진 하나에 불과한데, 그걸 우리가 스무 번 연이어 보고 나면 이렇게 생각하게 되는 거야. '이런, 세상에, 그 안에 그렇게 많은 꽃병이 있었나?' 그나저나 온 나라에 꽃병이 저렇게 많다는 게 정말 가능한 일인가?'

현대 이라크에 약탈의 역사가 시작된 것은 1991년이다. 걸프 전쟁과 함께 유엔의 무역 제재가 이루어지면서 여러 가지 황폐화시키는 결과가 생겨났는데, 그중에는 애초에 전혀 의도하지 않은 결과도 있었다. 국제 무역이 중단되고, 관광 산업이 사실상 없어지다시피 하면서, 이라크 국민은 자국 지도자보다도 더 큰 고통을 겪었으며, 생계를 유지하기 위해 필사적이 되었다.

이럴 경우 이라크처럼 고고학적 과거가 풍부한 나라는 이용 가능한 퇴적물의 의도적인 수집이 이루어지는 (여러분이 원한다면, 이를 '약탈'이라고 꼬집어 말해도 상관없다) 온상이 되게 마련이다. "문제는, 아무데나 땅을 파도 뭔

가 오래되고 흥미로운 물건이 나온다는 겁니다." 인터폴의 도난 예술품 전담 반에서 일하는 요원의 말이다. 문제는 여기서 끝나지 않는다. 이렇게 제멋대로 발굴한 물품의 99퍼센트는 그 과정에서 손상을 입거나 또는 판매에 부적당하다고 여겨져서 내버려지게 된다.

이런저런 도기 파편이며, 쐐기 모양의 평판과 원통형 인장이며, 조각품의 깨진 일부분이며, 벽돌과 타일과 도기(물론 꽃병도 포함해서)를 수영장 정도 깊이의 구덩이에서 꺼낸 다음, 그중 상태가 제일 좋은 것들은 은밀한 골동품 거래를 통해서라든지, 인근의 시장을 통해서 판매된다.

고대 유적인 움마에서는 매일 200명의 약탈범이 정기적으로 활동하며, 자체 발전기를 이용해서 야간 발굴을 지원하고, 식량과 음료와 담배를 제공하는 매점 같은 기반 시설도 보유하고 있다. 이것은 가난한 사람들이 말 그대로 먹고살기 위해 애쓰는 정도의 수준이 아니다. 테러리스트는 물론이고 (심지어 알카에다도 포함되어 있다고 한다) 수니파의 반정부 세력, 그리고 나중에는 시아파 민병대까지도 외관상 무제한으로 공급되는 골동품을 자금줄로 이용하며, 또 한편에서는 파렴치하기 짝이 없는 국제 골동품 매매업자들이 바그다드로 이어지는 공급선을 탐욕스럽게 이용한다.

이라크 전쟁이 시작되었을 즈음 판매 가능한 품목을 국외로 반출하는 확실한 통로가 이미 만들어져 있었다. 머지않아 서양에는 물건이 넘쳐흐를 지경이 되었고, 이라크에서의 약탈을 규제하는 법률은 전무하고 오로지 수요와 공급의 법칙만이 지배했다. 즉 고대 메소포타미아 유물이 쏟아져 나오면서 결국 가격이 하락했으며, 경매 회사에서도 관심이 시들해지고, 수집가들 역시 자기 몫을 챙기고 돌아서버렸다.

몇몇 언론인의 고찰대로, 이는 '역사의 죽음'이었다. 중동 전문가로 만만찮은 이력을 소유한 로버트 피스크Robert Fisk도 이 사태를 질색하고 비난했으

며, 이 과정에서 "차마 가격을 매길 수조차 없는" 보물이라는 흔해빠진 은유를 들먹일 수밖에 없는 상황이 되었다.

하지만 실상은 그의 표현과 정반대였다. 즉 이 모든 약탈이 일어나게 된 까닭은 이 물건들에 가격을 매기는 일이 '가능하기' 때문이었다. 일단 이 물건들이 유통되는 국제 시장이 형성되어 있었다는 점만 해도 그렇다. 물론 뉴욕이나 런던에서 판매되는 가격에 비하면, 현장의 약탈범이 얻는 몫은 극히 미미할 뿐이지만 말이다. (피스크의 인용에 따르면) 현지 고고학자들의 지적처럼, 약탈범들은 "세계에서 그 과거를 강탈하는 방법을 배웠으며, 이 과정에서 상당한 이익을 취했다. 그들은 각각의 물품의 가치를 알고 있었으며, 따라서 이들이 약탈을 중단하지 않는 이유를 짐작할 수 있다." 왜 이처럼 "가격을 매길 수조차 없는" 가치를 지닌 역사 유적을 파괴하느냐는 질문을 받자, 약탈범 가운데 몇 명은 자기네 나라가 자기한테 해준 것이라고는 아무것도 없다면서, 자기네 나라의 역사를 저주했다.

이 같은 약탈 행위는 사악하고도 불법적이고 부적절한 일이며, 곧바로 분노에 찬 논의가 벌어졌다. 서양에서는 이라크의 잃어버린 보물들에 관한 논란이 특히 시카고에서 집중되었다. 2006년에 이곳의 동양 연구소에서는 '재난! 이라크의 과거에 대한 약탈과 파괴!'라는 제목을 내걸고 전시회를 열었다. 이 기관에서는 도난당한 유물의 매입에 반대하는 입장을 분명히 밝혔다. 전 세계 여러 박물관이 후원자들에게 기증을 '적극적으로 권장'하면서까지 (후원자들은 이 과정에서 감세 혜택을 받는다) 그 출처에 대해 의문을 제기하지도 않은 채 이런 유물을 입수하고 있다고도 비판했다. 이에 비해 자기네 기관에서는 절도와 약탈을 부추기는 일이 없도록, 자기들이 직접 구입하거나 또는 기증받은 물품에 관해서는 각별히 주의하고 있다고 자랑스럽게 발표했다.

얼핏 보기에는 매우 명료해 보인다. 하지만 이 정책에 대해서는 (또는 이

정책을 선전할 때 등장한 자화자찬식의 어조에 대해서는) 시카고 미술 연구소의 대표인 제임스 쿠노가 적절하게 지적하고 있다. 쿠노의 주장에 따르면, 골동품을 누가 '소유하고' 있느냐 하는 것은 일반적으로 상상하는 것보다 더 복잡한 문제였다. 그는 골동품이 발견된 땅을 소유하고 있다는 사실만으로 현행의 민족국가가 그것을 자기네 유산이라고 주장할 수 있다는 통념에 대해 회의적이었다. 그가 생각하기에, 이런 주장은 우리의 현재 사례에도 적용될 수 있다. "그 지역에 있는 수메르와 아시리아와 바빌로니아의 과거 골동품은 오늘날 이라크라는 국가의 문화에는 (그 문화가 과연 무엇이든지 간에) 결코 포함되지 않습니다." 쿠노의 말이다. 물론 바그다드 박물관에서 도난당한 유물이 반드시 반환되어야 한다는 사실에는 그도 동의했지만, 그 이전에 고고학적 유적지에서 발굴된 보물인 경우에도 그래야 하는지에 대해서는 의구심을 표시했다. 그가 근무하는 박물관에 소장된 컬렉션이 잘 증명해주듯이, 그런 유물이라면 유적지에 그대로 내버려두어서 결국 제멋대로 약탈되고 손상되게 하느니, 차라리 외국으로 가져가서 적절하게 보관하는 편이 더 낫기 때문이다.

이에 대한 좋은 사례가 있다. 베를린 페르가몬 박물관은 웅장한 바빌로니아의 이슈타르 문의 복원품을 보유하고 있다. 기원전 6세기, 그러니까 네부카드네자르 2세 때 만들어진 이 유물은 내가 가장 좋아하는 골동품 가운데 하나이기도 하다. 오래전에 이 유물을 가져온 바로 그 고고학적 유적지로 말하자면, 오늘날까지도 겨우 일부만 발굴이 이루어진 상태다. 그와 유사한 문의 크고 작은 파편이야 전 세계 각지에서 발굴되지만, 그 유물을 (최소한 그중 일부만이라도) 복원하는 데 필요한 자금과 상상력 모두를 갖춘 곳은 오로지 페르가몬 박물관뿐이었다.

이라크 전쟁 동안 미군 공병대에서는 원래의 유적지를 평평하게 다져서

헬리콥터 이착륙장을 만들고, 심지어 탱크와 다른 군용 차량을 보관하는 주차장까지 만들었다. 골동품 보관소인 바로 그곳 땅에 열두 개의 참호를 만드는 과정에서, 아직까지 거기 남아 있던 이슈타르 문의 일부분은 완전히 파괴되었고, 무려 2500년이 넘는 세월을 버틴 벽돌 포장도로도 파괴되고 말았다. 하지만 1954년의 헤이그 조약과 규약에서는 국제적으로 인정된 유적지를 군사 기지로 이용하는 행위를 금지하고 있다. 이라크에서의 '연합'을 위해 병력을 파견한 국가 가운데 상당수는 바로 이 조약 가입국(오스트레일리아, 네덜란드, 이탈리아, 폴란드 등)이었다. 반면 미국은 이 조약에 가입하기를 거부했다.

만약 이 유물들이 쿠노 씨의 관리 아래 있기만 했어도, 오히려 더 안전하고 더 널리 사랑받지 않았을까? 해당 국가의 문화가 자국 영토의 고고학적 과거에 대해 관심을 가질 것이라는 가정은 정말로 착각인 것일까?

이와 유사한 또 한 가지 사례는 대영박물관에서 찾아볼 수 있다. 1806년에 엘긴 경이 아테네 파르테논에서 저 거대한 대리석 프리즈 가운데 상당수를 떼어낸 다음, 런던에 있는 현재의 보관처로 가져온 것에 대해 문화적 반달리즘이라는 비판을 우리도 자주 들었다. 우리는 이런 이야기를 워낙 자주, 그리고 워낙 격앙된 어조로 들어왔기 때문에, 이제는 그런 견해가 공인된 사실이라고 착각할 정도다. 오늘날 그리스인치고 이 유물이 아테네로 반환되어야 하며, 원래의 유적지에 복원되어야 한다고 여기지 않는 사람은 거의 없을 것이다.

하지만 만약 엘긴 경이 그 대리석상을 가져오기로 결정하지 않았더라면, 과연 그 유물은 19세기 아테네인들의 무관심 속에서 무사히 살아남을 수 있었을까? 이렇게 한 사람은 엘긴 경 혼자만이 아니었다. 파르테논의 조상(彫像) 가운데 절반은 완전히 상실되었고, 그 외의 다양한 유물이 오늘날 여덟

개국의 열 개 박물관에 흩어져 보관되고 있다. 파르테논에 있던 대리석은 무려 한 세기가 넘도록 건축 재료로 재활용되었으며, 이런 행위가 중단된 것은 어디까지나 그 조상의 파편을 서양 관광객들에게 돈을 받고 판매할 수 있다는 사실을 그 지역의 터키인들이 깨닫고 깜짝 놀란 다음의 일이었다. 엘긴 경은 후세를 위해 그 유물을 보전한 것이므로, 그의 이름이 오히려 예찬되어야 하지 않을까?

나는 가끔 이런 생각도 해본다. 차라리 파르테논을 통째로 런던까지 가져온 다음, 그 거대한 프리즈까지 곁들여서 재조립했어야 하지 않았을까. 제아무리 본고장이라 하더라도 항상 자기네 보물을 보전하는 최선의 장소가 되는 것은 아니라는 사실을 조용히 시인하면서 말이다. 어쩌면 그 유적을 하이드파크에 복원해놓은 다음, 비용 청구서를 위조하거나 또는 자기 임무와 분별력 모두를 망각하고 체면이 구긴 국회의원을 위한 임시 사무실로 사용하면 어땠을까.

물론 어디까지나 농담이다. 하지만 이처럼 무수히 많은 '문화적 이전'에는 아이러니한 부수적 이득이 있다. 여러 세기 동안 이런 과정을 통해 본고장을 떠나온 숱한 유물들이 세계 각지의 박물관을 가득 채웠던 것이다. 이런 이전의 밑바탕에는 우리가 (각 국가마다) 다른 문화들을 인식하고 이해할 수 있다는, 그리고 (어린 시절부터) 다른 문명의 풍부함과 다양성에 대한 인상을 형성할 수 있다는 인식이 놓여 있었다.

예를 들어 대영박물관에 있는 저 으스스한 고양이 미라나 로제타스톤, 엘긴 대리석상이니 하는 것들은 하나같이 내 아이들의 초기 교육에서 한몫을 차지했는데, 그런 경험이 아이들에게 훨씬 더 다양하고 풍부한 태도를 형성했으리라고 믿는다. 만약 우리에게 그런 기회가 없었다면 (박물관마다 자국의 유물만을 소장하도록 엄격하게 제한한다고 상상해보라) 기쁨과 교육의 심오한

원천은 그만 상실되고 말 것이다. 우리는 이런 경험을 통해 우리가 누구인지를, 그리고 우리의 문화가 다른 여러 (고대 및 현대의) 문화와 어떻게 다른지 또는 대조되는지, 또는 중첩되는지를 알게 된다. 유물 역시 인간과 비슷한 방식으로 이동하며, 종종 뚜렷한 목표나 목적지가 없는 상태에서 이동하지만 일단 어딘가에 뿌리를 내렸다 하면 바로 그 공동체를 풍요롭게 해줄 수 있다.

만약 우리가 한 문화에서 다른 문화로 유물을 돌려주는 열풍에 돌입하게 될 경우, 우리는 단지 '자국의' 유물만을 보유한 박물관을 갖게 될 것이다. 그렇게 된다면 우리는 비교를 위해서 다른 과거를 충분히 일별하지 못할 것이고, 그 결과 편협한 지역 제일주의가 득세할 것이다(숱한 소도시마다 자기네 과거를 과시하고 설명하기 위해 만들어놓은, 나름대로 가치는 있지만 지루하기 짝이 없는 숱한 박물관들처럼 말이다).

이런 역설적인 입장에 서고 보니, 나로선 어딘가 조금 불편한 느낌도 든다. 하지만 내가 보기에는 약간의 약탈은 꽤 오랫동안 지속될 것만 같다. 혹시 내 안의 도널드 럼스펠드가 본격적으로 내 의지를 좌우하기 시작한 걸까? 메소포타미아는 정말로 문명의 발상지인지도 모르지만, 그렇다고 해서 문명이란 것이 그곳에만 머물다가 그곳에서 끝나버리는 것은 아니다. 오늘날 문명은 보편적인 현상이며, 전 세계 모든 사람들이 공유하는 것이다. 이 과정에서는 비록 아쉬운 일도 많았지만, 반대로 기뻐할 일도 많았다.

대영박물관 근처에 사무실을 하나 두고 있다는 사실에서 비롯되는 기쁨 가운데 하나는, 내 주위에 온통 골동품 매매업자 천지라는 점이다. 바로 맞은편에 있는 상점의 진열장에는 깜짝 놀랄 만한 보물이 가득하다. 중국 한나라 시대의 테라코타 말〔馬〕, 전쟁이나 사냥이나 사랑 장면이 그려진 그리스 암포라, 수천 년의 세월에도 불구하고 놀라우리만치 새것 같은 로마 시대 유리

컵, 버섯 색깔 바탕에 청록색의 아름다운 문양이 새겨진 페르시아 대접 등등. 내가 즐겨 구경하는 장면은, 사람들이 진열장을 한참 들여다보다가, 결국 거기 적힌 가격에 곤혹스러운 나머지 고개를 저으며 그 앞을 떠나는 모습이다. 너무 비싸다고? 오히려 그 반대다. 거기 있는 물건은 아무리 비싸봤자 200파운드 이하에 불과하다. 그처럼 숭고한 장인정신과 아름다움과 고풍스러움을 갖춘 작품이라고 한다면, 오히려 상상이 불가능할 만큼 저렴한 셈이다. 그 이유는 간단하다. 그런 보물은 이 세상에 너무나 많으며, 그 본고장에서는 여러 세기 동안에 걸쳐 그런 물건이 수십만 점이나 흘러나왔기 때문이다.

내 생각에 그런 보물이라면 오히려 스무 배는 더 받아도 너끈히 팔릴 것이다. 하지만 지금 당장 구입이 가능하기 때문에, 나는 서슴없이 사들인다. 내 아내를 위한 선물로, 그리고 나 자신을 위한 선물로, 그리고 때때로 결혼 선물로도 사용한다. 골동품 페르시아 도자기를 하나 선물할 수 있는 상황에서, 굳이 대량 생산된 도자기 접시를 선물할 이유가 없기 때문이다. 만약 받는 사람이 나이가 어려 그 물건의 가치를 제대로 인식하지 못한다면, 어쩌면 나중에라도 안목이 생기지 않을까? 어쩌면 그 물건이 새로운 세계를 열어줄지도 모른다.

오늘날 이 세상에 '문명의 요람'이라고 부를 수 있는 뭔가가 있다 치더라도, 그것이 반드시 이라크에만 있는 것은 아니다. 만약 여러분이 그처럼 고고학적으로 풍요로웠던 과거의 물품을 보고 싶다면, 차라리 박물관으로 가라. 하지만 비록 (숱한 문화 유물들로 가득한) 대영박물관이라 하더라도 자기네 보유품을 변질시키고, 삭제하고, 소외하는 것은 매한가지다.

이런 물품들은 본래의 맥락에서는 이치에 닿으며, 그 물품들끼리는 물론이고 그 기원지의 풍경과도 서로 공명한다. 하지만 물품을 기원지의 풍경과 문화적 맥락으로부터 막무가내로 떼어놓고 나면 나름대로 또 다른 삶을 살

아가게 되며, 마치 그림과 마찬가지로 감상의 대상인 동시에 미적 가치를 지닌 대상이 된다. 즉 여러분은 이전까지만 해도 유용했던 물건에서 그 유용성을 제거하고, 순수하게 그 형태에만 주목할 수 있다. 예를 들어 마르셀 뒤샹이 1917년에 한 미술 전시회에 소변기를 (거기다가 〈샘Fountain〉이라는 제목을 붙여서) 출품했던 위트 넘치는 사례가 그렇다. 비록 이 작품이 실제로 전시되지는 않았으며, 결국에는 상실되고 말았지만, 그 핵심은 분명하다. 사물을 그 자체로 바라보고, 오줌 줄기를 닦아버리고 나면, 그 물건은 의외로 섬뜩한 매력을 발산한다는 것이다.

페르가몬 박물관에서 우리는 거대한 이슈타르 문을 단순히 한 도시로 들어가는 입구가 아니라, 오히려 감상의 대상으로 바라보라는 권유를 받게 된다. 비록 우리가 보고 듣는 안내서와 설명이 본래의 맥락을 수립하려 노력하기는 하지만, 사실 그 모습을 상상하기는 어렵다. 이슈타르 문은 '이슈타르'의 '문'이었으며, 한때 번영하는 도시로 들어가는 여러 개의 입구 가운데 하나였고, 우아하게 장식되었지만 어디까지나 그 기능이 강조되던 물체였다. 그런데 이제 이것은 단순히 (그리고 '놀랍게도') 청금석으로 제작되고, 들소와 용을 묘사한 얕은 부조가 곁들여진 아름다운 물체가 되었다.

이 문은 기능과 장소성을 갖고 있으며 (애초에 특정 장소에 세워진 것이니까) 그 유용성과 의미는 오로지 그 도시의 전체 모습뿐만이 아니라, 바빌로니아 문화 전반과의 복잡한 관계를 통해서만 이해될 수 있다. 하지만 물론 이런 이해는 오늘날 불가능한 일이다. 그 도시에 있던 원래 문들의 (페르가몬 박물관의 문은 그중 여덟 번째 문을 복원한 것이다) 크고 작은 파편은 오늘날 전 세계 여러 박물관에 흩어져 있다. 그리고 다른 문들에서 떼어낸 사자 모양의 얕은 부조도 보스턴, 시카고, 디트로이트, 예테보리, 이스탄불, 뮌헨, 뉴헤이븐, 뉴욕, 파리, 필라델피아, 토론토에 있는 여러 박물관에 소장되어 있다.

과거에 있었던 거대한 세계 도시의 잔해가 현재에 와서는 세계의 거대한 도시에서 전시되는 셈이다.

　얼핏 듣기에는 문제가 없는 듯하다. 우리는 그런 일에 친숙해졌고, 문화적 이전으로부터 (그런 이전이 제아무리 난폭하게 이루어졌다 하더라도) 부정할 수 없는 이득을 얻는다. 하지만 메소포타미아와 수메르의 유물들이 옮겨온 장소인 박물관에서 유심히 바라보고 있노라면, 고대 문화에 살아서 현존하던 물체를 전시실의 독립된 예술 작품으로 바꿔놓는 과정에서, 얼마나 많은 것이 사라졌는지를 새삼 인식하게 된다. 물론 아름답고 영감을 주는 예술 작품인 것은 맞지만, 동떨어지고 변질된 상태에다가, 그것들이 한때 얼마나 의미심장했는지를 보여주는 과정에서 아이러니하게도 그 의미를 벗겨내버린 상태가 되고 말았기 때문이다.

아프리카에 가해진 폭력

사라진 왕국 베냉에서의 약탈품

이것은 1960년대의 미국에서도 가장 기억에 남는 이미지 가운데 하나였다. 사실 이 시기에는 차마 잊을 수 없는 시각적 기록이 워낙 많았다. 예를 들어 케네디 형제와 마틴 루터 킹 목사의 암살이라든지, 대학생 폭동과 정치적 저항, 베트남 전쟁의 잔인성에 항의하는 시위 같은 것들이 그랬다.

이처럼 극심한 소란의 한가운데에서도 내가 지금도 생생히 기억하는 이미지가 있다. 올림픽 200미터 단거리 부문에서 승리한 세 명의 선수들이 메달을 받기 위해 시상대에 서 있는 모습이다. 당시 토미 스미스는 19초 83으로 세계 기록을 경신했다. 올림픽 메달을 받는 선수들에게는 더없이 감격스러운 축하와 자랑의 시간에, 국가가 경기장에 울려 퍼지자 어째서 이들의 뺨에는 눈물이 흐르기 시작했던 걸까? 그야말로 100분의 1초 사이의 일이었다.

미국 국가가 연주되는 동안 ("자유로운 자의 나라이며, 용감한 자의 고향!")

토미 스미스는 물론이고 동메달 수상자인 존 칼로스도 고개를 숙이고 한 팔을 들어 올렸으며, 검은 장갑을 낀 손으로 주먹을 꽉 쥐었다. 이것은 바로 새로운 세대의 '성난 젊은이들'을 동원하여 미국 문화에 만연한 인종차별주의에 반대했던 '블랙 파워' 특유의 경례였다. 이는 정말로 흥분되는 순간이었으며, 완전히 예상 밖이었고, 숨이 막힐 정도의 우직함과 고결함이 있었다.

이 사건이 더욱 충격적이고도 강력하게 다가온 까닭은, 은메달 수상자인 오스트레일리아의 피터 노먼 역시 이들의 시위에 가담했기 때문이다. 그는 다른 메달 수상자처럼 손을 번쩍 들어 올리지는 않았다. 대신 오스트레일리아 원주민을 지원하는 '올림픽 인권 프로젝트'의 배지를 달고 있었다.

'올림픽' '인권' 프로젝트라니? 어쩐지 모순어법으로 들린다. 이 프로젝트는 올림픽 조직위원회가 결성한 것이 당연히 '아니었고', 해리 에드워즈Harry Edwards라는 사회학자가 고안한 것이었다. 그는 흑인들에게 올림픽 출전을 거부하자고 촉구했으며, 위에서 언급한 세 명의 선수가 행한 시위는 그의 생각을 구체화한 것이었다. 이는 올림픽이라는 맥락에서는 비범할 정도로 상상력이 넘치고 용기 있는 행위였으며, 그야말로 유례가 없는 일이었다. 두 명의 미국인은 비난과 박수 모두를 받았지만, 이들이 한 일의 위력과 권위를 부정하기는 어렵다.

올림픽 운동선수들은 시위를 하지 않는다. 이들은 올림픽에서 나타나는 과도한 애국주의에 순응하는 것은 물론이고, 심지어 포용하기까지 한다. 개인적 영광을 추구하는 과정에서 이들은 극도로 개인적인 운동선수이기는 하지만, 올림픽의 엉터리 애국주의 정서 속에 스스로를 파묻기도 한다. 시상대에서 내려오며 야유를 들은 이후, 스미스는 다음과 같이 대담한 발언을 남겼다. "내가 이기면, 나는 '검은 미국인'이 아니라 '미국인'이 됩니다. 하지만 내가 뭔가를 잘못하면, 사람들은 저를 가리켜 '검둥이'라고 말할 겁니다. 우리

1897년에 영국 병사들이 약탈한 베닝 왕국의 청동 미술품. 비교적 최근인 1972년까지도 베닝의
진품 청동 미술품은 대영박물관에 버젓이 판매되곤 했다.

는 흑인이고, 우리는 흑인인 것이 자랑스럽습니다. '흑인의 미국Black America'은 오늘 우리가 한 일이 무엇인지를 이해할 겁니다."

스미스와 칼로스는 미국 선수단으로부터 자격 정지 조치와 함께 올림픽 선수촌을 떠나라는 명령을 받았다. 비굴하면서도 반동적인 국제 올림픽 위원회IOC 위원장 에이버리 브런디지는 스포츠와 정치는 완전히 별개로 간주해야 한다고 발표했다.

이 사건은 1968년 10월에 일어났다. 마침 그해에는 엘드리지 클리버Eldridge Cleaver의 《얼음 위의 영혼Soul on Ice》이 출판되었다. 이 책은 폴섬 교도소에서 집필되었고, 마약 소매상 겸 '반항적 강간범'이었던 저자는 맬컴 엑스의 추종자이기도 했다(맬컴 엑스의 유명한 《자서전》은 1965년에 출판되었다). 두 사람 모두 미국의 인종차별적 문화로부터의 단절을 옹호했으며, 아프리카로의 귀환과 관련된 환상을 부추겼다. '검은 미국인'은 처음에는 '검둥이'로, 그다음에는 '유색인'으로, 더 최근에는 '흑인'으로 지칭되었지만, 이제는 이런 명칭 가운데 어느 것에도 해당되지 않았다. 왜냐하면 이들은 '아프리카계 미국인'이기 때문이었다. 한동안은 이처럼 공인된 명칭을 따라가기가 쉽지 않았다.

이들의 주장에 따르면, 아프리카는 자부심을 가질 만한 고향이지만, 그곳의 역사는 유럽과 미국의 식민주의자들에 의해 하얗게 덧칠되고 새로 작성되었다. 맬컴 엑스는 이러한 핵심을 다음과 같이 요약한다.

하지만 만약 여러분이 시간을 들여가면서 여러분 자신에 대해서 연구해본다면, 내 생각에 여러분은 아프리카 대륙이 항상 거기 있었음을, 즉 아메리카의 발견보다도 더 앞서 있었음을 발견하게 될 겁니다. 그리고 그곳에는 더 수준 높은 역사가 항상 있었음을, 즉 같은 시기에 유럽에 있었던 것보다 오히려 더 수준 높은 문화와 문명이 있었음을 발견하게 될 겁니다.

물론 이런 주장은 사하라와 사하라 이남 아프리카를 의도적으로, 그리고 현혹적으로 뒤섞은 것에 불과하다. 게다가 수준 높은 문화와 문명에 관한 그의 주장은 아프리카 북부의 이슬람 문화가 이룬 성과에 상당 부분 근거하고 있는 반면, 맬컴 엑스의 진짜 지지자들은 오히려 사하라 이남에 살다가 노예가 된 사람들의 후손이었다(여기서 아이러니라고 하기에는 약간 끔찍스러운 한 가지 사실은, 이들을 붙잡아서 이동시킨 사람들이 바로 북아프리카 출신의 노예 상인들이라는 점이다). 하지만 맬컴 엑스는 (그는 본래 일라이자 무함마드Elijah Muhammad의 추종자였다. 훗날 아예 이름을 무함마드 알리라고 바꾼 권투선수 캐시어스 클레이°도 마찬가지였다) 이슬람교에서 영감을 얻은 신흥 종교인 네이션 오브 이슬람에 가입했으며, 교리적으로는 아프리카를 하나의 실체인 것처럼 간주하는 경향이 있었다. 이 운동의 추종자들은 아랍 노예 상인들의 혐오스러운 행동에 대해서는 희한하다 싶을 정도로 관심이 없었다.

그럼에도 불구하고 나는 맬컴 엑스와 클리버의 책을 읽으며 매료되고 존경심을 품게 되었으며, 내가 아프리카계 미국인의 삶에 관해서 거의 아는 바가 없었고, 아프리카에 관해서는 더더욱 아는 바가 없었음에도 불구하고, 이들의 주장의 정당성을 부정할 수 없었다. 아울러 스미스와 칼로스가 올림픽 시상대에서 그토록 완벽하게 상징화했던 분노의 당위성을 부정하기도 불가능했다.

바로 그 시기, 즉 1968년 가을에 나는 옥스퍼드에서 조지프 콘래드에 관한 박사 논문을 쓰기 시작했다. 나는 '소설가의 도덕적 세계'라고 이름 붙인 것에 초점을 맞추었으며, 이 논문에서 한쪽에는 (콘래드의 작품에 등장하는) 사물의 궁극적인 무의미함을 주장하는 우주관을 제시하고, 또 한쪽에는 (콘래드의 특징이라 할 만한) 개인적 책임에 대한 의무를 제시한 다음 (여기서 '의무'

° 미국의 권투선수 캐시어스 클레이(1942년생)는 1964년에 네이션 오브 이슬람에 가입하고 나서 무함마드 알리라는 이름을 얻었으며, 이후에는 본명을 '노예의 이름'이라며 거부하고 이 새로운 이름을 사용했다. 1975년에 그는 네이션 오브 이슬람과 결별하고 수니파 이슬람교도가 되었다.

란 배의 선원들 사이의 생활을 지배하는, 또는 지배해야 마땅한 여러 원칙들에 굳건하게 근거한 올바른 품행, 즉 '명예'를 의미했다), 양쪽 사이의 불편한 관계를 추적하려고 했다.

그의 소설을 연대 순서로 읽으면서 이 테마의 발전을 추적하는 과정에서, 나는 머지않아 아프리카를 배경으로 한 콘래드의 작품 가운데 첫 번째인《암흑의 핵심Heart of Darkness》을 살펴보게 되었다. 이 책은 그 시기의 그 대륙을 환기시키는, 아울러 그곳에 다녀온 유럽인의 머릿속에 잊지 못할 인상을 환기시키는 작품 중에서도 가장 주목할 만한 것이다. 커츠 씨는 자신의 문명화된 본성만으로는 '야만'과 차마 말할 수 없는 관습(이 작품에서는 머리 사냥과 식인 행위를 암시한다)으로의 퇴행에 저항하기에는 부족하다는 사실을 발견한다. 아프리카에서 그는 저명한 나이지리아의 작가 치누아 아체베가 훗날 "이 세계가 창조된 이래 외관상 아무런 변화도 없었던 무의식적인 원시적 주도권"이라고 묘사한 것과 마주한다.

커츠 씨의 마지막 한마디는 그의 영혼이 이 땅에서 겪은 모험에 대한 판결이지만, 또한 무절제하고 제멋대로였던 신의 기쁨에 대한 후회의 울부짖음이다. "공포! 공포!" 이것은 에고가 이드에 관해 내린 판결이다. 콘래드의 화자인 말로는 당연히 겁을 먹었으며, 나중에 커츠 씨의 약혼녀를 만나자 현명하게도 그녀에게 거짓말을 한다. 즉 커츠의 마지막 한마디는 바로 "당신의 이름"이었다고 둘러댄 것이다. 이런 거짓말을 통해서 어둠은 불편하게나마 저지되며, 그렇게 해서 문명은 그 얇은 박편을 보호할 수 있는 것이다.

말로가 보기에는 아프리카인이 '야만인'이었을지 몰라도, 그들은 또한 (비록 인식이 가능하더라도 어디까지나 최소한으로만) 인간이었다. 배가 강을 따라 콩고를 관통하는 동안, 강둑을 따라 이어지는 정글에서는 귀를 먹먹하게 만들고 섬뜩하게 만드는, 도무지 알아들을 수 없는 불협화음이 들려온다.

선사시대의 인간이 우리를 욕하고, 우리에게 기도하고, 우리를 환영하고 있었지. 그런지 아닌지 누가 알겠는가? (……) 우리는 마치 유령처럼 빠르게 내달렸으며, 한편으로는 궁금해하고, 은근히 소름 끼쳐 했는데, 이는 마치 정신이 온전한 사람이 정신병원에서 벌어지는 열광적인 소동을 직면한 것과도 유사했네. 우리는 도무지 이해할 수 없었으며 (……) 우리는 최초의 시대의 밤 속을 여행하고 있었으므로 (……) 그곳은 도저히 지상이 아닌 듯했고, 그 사람들은—아니, 그들은 비(非)인간이 아니었네. 음, 알다시피 그것은 최악이라 할 만했지. 즉 그들이 비인간이 아니라는 이런 의구심은 말이야. (……) 우리를 오싹하게 만드는 것은 단지 그들의 인간성에 관한 (즉 당신의 인간성과 같다는) 생각, 즉 이 광포하고 격정적인 소란과 당신이 멀게나마 친족 관계에 있다는 생각이었네.

《암흑의 핵심》에 들어 있는 인종차별주의에 관한 1977년의 독창적인 에세이에서 아체베는 이 구절을 인용하고 나서 혐오감을 드러냈다(그는 이 작품을 가리켜 "불쾌하고 개탄할 만한 책"이라고 말했다). 이처럼 계몽되었다고 자처하는 생각이야말로 군소리에 불과하고, 비비 꼬인 이중 부정 표현은 ("비인간이 아니었다") 그 자체로 그 이야기를 하는 과정에서의 어떤 불편함을 지적하는 듯했다. 하지만 이런 정서는 말로를 여러 유럽인 방문객들의 전통에 위치시킨다. 아체베의 말을 빌리자면, 이런 방문객들은 아프리카에서 "유럽의, 따라서 문명의 반(反)명제"와 마주친 것이었다. 즉 "이 장소에서는 인간이 자랑하던 지성과 세련마저도 저 의기양양한 야수성에 조롱당하고야 말았던 것이다."

콘래드는 (벨기에인과 포르투갈인 같은) 나쁜 식민주의자들과 (영국인 같은) 더 나은 식민주의자들을 구분하려 시도했으며, 또한 탐욕스럽고 무자비한

유럽인들이 아프리카를 게걸스레 착취하는 것을 끊임없이 비난했지만, 그럼에도 불구하고 그곳에 있는 여러 나라의 피정복민들이 '실제로는' 똑같다고 느꼈다. 즉 단순하고, 원시적이고, 감정적으로 불안정하고, 전쟁을 좋아하고, 미숙하다고 느꼈다. 따라서 이들에게는 엄격한 구속과 지도가 필요하다고 보았다.

단순하고 반복적인 일을 하도록 훈련을 받았던 한 아프리카인을 향해 말로가 마치 생색내기 같은 관심을 품은 것도 그래서이다.

> 시간이 날 때마다 나는 화부 노릇을 하는 야만인을 하나 돌보게 되었네. 그는 개선된 표본이었지. 그는 수평식 보일러에 불을 지필 수 있었네. 그는 거기서 내 밑에 있었으며, 내 명령을 따랐고, 그를 바라보는 것은 마치 반바지를 걸치고 깃털 달린 모자를 쓰고 뒷다리로 일어나 걸으며 사람 흉내를 내는 개를 바라보는 것처럼 교훈이 되는 일이었지. 몇 달간의 훈련이 그 착한 녀석에게 효과를 발휘했어. 그는 증기 압력계와 용수 압력계를 곁눈질했는데, 이것은 분명히 대담한 노력이었네. 게다가 그는 이빨도 줄로 갈아놓았고 ('불쌍한 녀석') 그의 머리카락은 기묘한 문양으로 면도했으며, 양쪽 뺨에는 세 개의 장식용 상처가 나 있었지. 그는 어쩌면 강둑에서는 박수를 치고 발을 굴렀을지도 모르지만, 이제는 그 대신에 열심히 일을 했고, 낯선 마법에 사로잡히고, 자기를 향상시키는 지식으로 가득했네.

혹시 여러분이 지금 이 대목을 읽으며 부끄러움을 느끼지 않았다면, 아마 부끄러움을 느껴야 마땅할 것이다. 그런데 예전에만 해도 (그러니까 내가 박사 논문을 쓸 때만 해도) 콘래드 연구자들은 부끄러움을 '전혀' 느끼지 않았다. 물론 지금은 상당수가 부끄러움을 느끼고 있는데, 이는 다음 세대의 포스트

콜로니얼리즘 비평가들이 아체베의 도전을 수용한 까닭이었다. "하지만 그의 명백한 인종차별주의는 제대로 다루어지지 않았다. 그리고 지금이야말로 그래야 할 때다!"

콘래드가 보기에 아프리카인 앞에 놓인 선택은 간단했다. 화부의 직업을 배우거나 아니면 구속되지 않고 사실상 구속될 수도 없는 야만인으로 남는 것이었다. 아프리카인은 유럽인들과는 달랐으니, 왜냐하면 유럽인들은 가장 굶주린 식인종이나 가장 솜씨 좋은 머리 사냥꾼조차도 꿈꾸어본 적 없는 규모의 학살을 저지를 수 있기 때문이었다. 어쩌면 우리는 걸리버가 후이넘 친구에게 열띤 어조로 유럽의 '전쟁 기술'을 설명하는 대목을 상기할 필요가 있는지도 모른다.

나는 그에게 대포, 컬버린 대포, 머스킷 소총, 카빈 소총, 권총, 총알, 화약, 검, 총검, 전투, 공성, 후퇴, 공격, 땅굴, 반격용 땅굴, 포격, 해전, 1000명의 인원을 태우고 가라앉은 선박, 양편에서 2만 명의 사상자가 난 전투, 죽어가면서 내는 신음, 공중으로 튀어 오르는 팔다리, 연기, 소음, 혼란, 말발굽에 밟혀 죽는 것, 도주, 추적, 승리. 들판에 주검이 흩어져 있다가 개와 늑대와 맹금류의 먹이가 되는 것. 약탈, 강탈, 겁탈, 방화, 파괴를 묘사해주었다. 그리고 내 친애하는 동포들의 용기를 설명하면서, 나는 이들이 어떤 공성에서 단번에 100명의 적을 날려버리는 것을 본 적이 있으며, 한번은 어떤 선박에서 그만큼을 날려버리는 것을 보았고, 이때 죽은 시체가 구름 속에서 조각조각 쏟아져 내리는 것을 본 적이 있어서, 구경꾼들에게는 대단한 소일거리가 되었다고 그에게 장담했다.

이 멋진 장관에 취했던 걸리버는 자기 주인의 겁에 질린 대답을 듣고서야

결국 입을 다물었다. "저 야후들의 본성을 이해하는 사람이라면 누구나 믿을 걸세. 그토록 비열한 동물이라면 내가 방금 들은 것과 같은 모든 행동이 가능하리라고 말이네." 즉 이 세상에는 충분히 많은 야만인이 돌아다닌다는 것이다. 그들을 가리켜 인간이라 부른다.

그렇다면 그런 구속을 부과하기 위해 외부로부터 온 자들이 (예를 들어 콘래드의 커츠 씨 같은 사람이) 정작 자신은 그런 구속을 결여하고 있다는 사실도 크게 놀랄 일은 아니다. 문명의 이득은 희박하며, '야만인'으로의 퇴행에 대한 격세유전적인 호소는 항상 거부될 필요가 있다. 콘래드 세대에게 아프리카는 한 사람의 도덕적 강단을 시험하는 장소였다. 그곳은 '검은' 대륙이었으며, 그곳 사람들의 '검은 피부'는 결여의 표시였다. 만약 여러분이 (자비로운 식민지 개발의 미명을 갖고 있든지, 아니면 단순히 개인적인 치부를 바라고 있든지 간에) 약탈을 의도하고 있다면, 이것은 유용한 믿음이었다.

아프리카인의 태생적인 야만성에 대한 믿음, 그리고 아프리카인에게는 개량이 시급하다는 믿음은 수많은 선교사, 탐험가, 모험가, 식민주의자들이 개진한 바 있었다. 비록 실제로도 종종 상대적 계몽 상태에 있긴 했지만, 겉으로만 자비로웠던 이들은 19세기와 20세기에 강박적으로 수없이 이곳을 방문했다. 아프리카의 '친구들'을 자처한 이들은 종종 알베르트 슈바이처의 선심 쓰는 척하는 견해를 종종 공유했다. "아프리카인은 실제로 내 형제이긴 하지만, 나보다는 아래인 형제다." 여기서 '어린' 형제가 아니라 '아래인' 형제라고 한 것은, 결국 형제가 아니라는 의미다.

별다른 생각이나 조사가 굳이 없더라도, 우리는 아프리카에 대한 이런 태도가 여전히 일반적이며, 현대에 이 대륙에 관한 상당수의 이미지는 계속해서 이런 경멸에 동참하고 있다는 사실을 직시할 수 있다. 아프리카를 '제3세계'라고 지칭하는 것은 종종 원시주의라는 암묵적인 주장을 담고 있다. 피에

굶주린 독재자와 권력자에 대한 비난은 부족 간의 만행에 대한 주장을 대체했을 뿐이다. 포스트콜로니얼 학자들이 한 세대에 걸쳐서 이런 고정관념을 효과적으로 지목하고 격퇴했음에도 불구하고, 사람들은 희한하다 싶을 정도로 이런 대중적 상상에 집착한다.

지금 와서 돌이켜 보면, 흥미를 느끼는 동시에 부끄러움을 느끼는 점이 있다. 옥스퍼드에서 박사학위 과정을 밟는 과정에서 내 삶의 주된 흐름 두 가지가 사실상 서로 거의 접촉이 없었다는 것이다. 나는 토미 스미스의 블랙 파워 경례를 지켜보며 감탄하고 심지어 감동했지만, 다른 한편으로는 빛과 어둠, 문명인과 야만인, 유럽인과 아프리카인 사이의 친족 관계에 대한 콘래드의 계몽된 믿음에 대해서도 역시나 감탄하고 감동했던 것이다. 블랙 파워와 흑인의 자부심을 고취하려는 운동에 담긴 함의가 콘래드의 그런 견해를 손상시킨다는 사실은 생각하지 못했다. 지금 와서 《암흑의 핵심》에 관한 내 비평을 다시 읽어보면, 그 작품에 묘사된 아프리카인에 대한 그 작품의 처우에 비인간화 효과가 있음을 언급하지 않았음을 깨닫게 된다. 왜냐하면 당시에 나는 미처 그걸 인식하지 못했기 때문이다.

이런 맹목과 무지를 저지른 사람은 나 혼자만이 아니었다. 혹시나 여러분이 1960년대와 1970년대에 나온 콘래드 관련 비평들을 찾아볼 기회가 있다면, 지금은 명백한 사실이 당시에는 전혀 언급되지 않았음을 알 것이다. 명백한 사실이란, 암흑 대륙과 그곳 사람들에 관한 콘래드의 견해에 지독하게 유럽 중심적인 뭔가가, 그리고 단순한 생색내기보다 더 나쁜 뭔가가 있다는 것이다. 콘래드가 보기에, 아프리카는 예전부터 지금까지 줄곧 똑같았다. '그렇지 않다는 증거가 도대체 어디 있는가?' 만약 한 문명의 사람들이 다른 문명의 사람들에게 제공하는 권리와 존중에 아프리카인이 순응해야 한다면, 여러분은 과연 무엇을 이들의 성취라고 말할 수 있겠는가?

피카소가 이른바 '원시적인' 미술을 도용했다는 사실이 암시하는 바는, 만약 여러분이 창의적인 눈썰미를 갖고 있다면, 남들이 오로지 조잡한 주물(呪物)만을 보는 곳에서 여러분은 아름다움을 볼 수 있으리라는 것이다. 그렇다. 올바른 눈으로 바라볼 경우 아프리카인들은 상당한 힘과 아름다움을 지닌 물건을 조각할 수 있다. 미술사가 프랭크 윌렛Frank Willett은 다음과 같이 말한다.

> 1904~1905년에 아프리카 미술이 뚜렷한 영향력을 발휘하기 시작했다. 그중 한 가지 작품은 지금도 눈에 띈다. 바로 1905년에 모리스 드 블라맹크가 선물로 받은 가면이다. 그는 앙드레 드랭°이 그걸 봤을 때에 "말이 없고" 또한 "깜짝 놀랐다"고, 그리고 그 가면을 블라맹크에게서 사가지고, 이번에는 피카소와 마티스에게 연이어 보여주었는데, 이들 역시 그 가면으로부터 큰 영향을 받았다고 기록했다. 그다음에는 앙브루아즈 볼라르가 그걸 빌려서 청동으로 주조했고 (……) 그때부터 20세기 미술의 혁명이 시작되었다!

특히나 기쁜 사실은 문제의 가면이 콩고의 것이었다는, 즉 말로가 (그리고 콘래드가!) 중도에 멈춰 서서 돌아보지도 않고 강을 따라가는 도중에 어쩌면 만났을지도 모르는 팡족의 것이었다는 점이다.

1907년에 나온 피카소의 〈아비뇽의 아가씨들〉이 발휘한 혁명적인 효과는 상당 부분 그 파편화된 전(前)큐비즘의 시각에 근거했다기보다는, 오히려 '밤의 여인들'에게 덧붙여놓은 부족의 마스크와 유사한 얼굴에 근거했다고 봐야 한다.°° 그 가면 같은 얼굴은 단순히 외관상의 야만성과 구속되지 않음을 상기시키는 것인 동시에, 이런 유물이 유럽의 고급 예술의 일부로 동화될

° 프랑스의 화가 겸 조각가인 앙드레 드랭(1880~1954)은 야수파 운동을 주도한 인물이다.
°° 이 그림의 원래 이름은 〈아비뇽의 유곽〉으로, 바르셀로나 아비뇽가(街)의 유곽에 있는 매춘부 다섯 명을 묘사한 것이다.

수도 있다는 은연중의 암시이기도 하다.

사하라 이남 아프리카에서 새로이 발견된 미술에 대한 유럽의 미술적 존경은 오래지 않아 저 보수적인 영국의 해안에까지 도달했다. D. H. 로런스의 《사랑에 빠진 여인들Women in Love》(1921)에서 루퍼트 버킨과 제럴드 크릭은 출산 중인 여인을 묘사한 아프리카의 '주물' 조각을 연구한다.

"왜 이것이 예술이지?" 제럴드는 충격을 받고 혐오를 드러내며 물었다.

"이건 완전한 진리를 전달하니까." 버킨이 말했다. "자네가 이걸 어떻게 느끼든지 간에, 이건 저 상태의 온전한 진리를 지니고 있어."

"하지만 자네도 이걸 '고급' 예술이라고는 말하지 못할걸?" 제럴드가 말했다.

"고급이라니! 저 조각품 뒤에는 수 세기, 아니 수백 세기에 달하는 발전이 일직선으로 늘어서 있어. 이것이야말로 대단한 수준의 문화지. 그것도 결정적인 종류의."

그럴싸한 이야기이고, 버킨의 입장에서는 진정으로 신선한 지각 행위다. 적어도 그가 이어 아래와 같은 설명을 내놓기 전까지는 말이다.

"무슨 문화?" 제럴드가 반문했다. 그는 순전히 아프리카적인 것이 싫기만 했다.

"감각에서 순수한 문화, 신체적 의식 상태에 있는 문화지. 진정으로 궁극적인 '신체적' 의식, 정신과 무관한, 전적으로 관능적인 문화인 거야. 워낙 관능적이기 때문에 궁극적이고 지고한 거지."

이 주물은 '원시적인' 종류의 예술이며, 정신과 무관하며, 신체와 (심지어 이보다 더 나쁘게) '피'의 경험 속에 잠겨 있다. 만약 이것이 정신의 삶을 대변하는 문명화된 사회의 예술보다 열등하지 않다고 치면, 그건 단지 그런 예술과 극단적으로 다른 것일 뿐이다. 만약 그것이 예술이라고 한다면, 그것은 야만인의 예술일 뿐이다.

그렇다면 이 '주물'과 같은 물건들은 단지 발굴된 문화 유물에 불과한, 즉 우리에게 낯선 삶의 형태로 들어가는 문을 제공해주는 것에 지나지 않는 걸까? 아니면 이 물건들은 (또한) 예술 작품으로 간주해도 정당한가? 여기에는 분명히 범주의 문제가 있으며, 대영박물관의 큐레이터들도 이런 문제를 겪은 적이 있었다.

베냉 관련 전시품에 붙어 있는 오늘날의 해설에서는 이런 문제를 시인하고 또 배가한다. 즉 어떤 물건이 '예술'이라는 딱지를 붙일 만큼 가치가 있다고 하면, 고대 베냉인은 어떻게 그걸 만들어냈던 걸까? 해설은 다음과 같이 주지시킨다. 즉 베냉의 놋쇠 공예는 "아프리카에 관한 지금의 인식과는 워낙 상반되기 때문에, 일부에서는 이것이 전적으로 베냉에서 비롯되었을 수 있다는 것을 믿지 않으려 한다."

아무튼 여러분이 예술적 성취의 사례를 더 찾아보기 위해 아프리카의 풍경을 훑어본다고 하면, 과연 무엇을 발견할 수 있을까? 이곳의 문학 유산은 대부분 구전이다. 세련된 건축물, 회화나 조각, 심지어 부족들 간의 사회적 통합의 사례는 딱히 찾아볼 수 없다. 북아프리카의 위대한 성과에 비교할 만한 것이 전혀 없다. 문명이 전혀 없다.

19세기 유럽인의 편견에는 (사실은 오늘날까지도 많은 사람의 편견에는) 이런 모습이 북아프리카(이집트, 리비아, 모로코, 튀니지)의 여러 문화와 서로 뚜렷이 구별되었다. 여기서는 그리스 로마의 고색창연함의 잔재가 여전히 반

향을 남겼으며, 수준 높은 이슬람 문화와 건축의 활력도 여전히 찾아볼 수 있었다. 하지만 사하라 이남에 대해서는 (즉 '진짜' 아프리카에 대해서는) 뭐라고 말할 수 있을까? 거기에 도대체 무슨 볼 것이 있을까?

사실은 볼 것이 상당히 많았다. 하지만 대개는 언급되지도 않고 목격되지도 않은 채 지나가버렸을 뿐이다. 전 세계의 미술 및 건축 작품을 방대하게 보유한 대영박물관에 소장된 물품 중에는 사하라 이남 아프리카의 예술과 문화의 수준을 증명하는 작품이 많다. 하지만 데이비드 리빙스턴이나 콘래드 같은 저명한 인물들조차도 이런 물품에 주목하거나 또는 그 진가를 알아차리지 못했다. '아프리카'가 예나 지금이나 '문명', 그것도 콘래드가 일찍이 부정했던 바로 그런 의미에서의 문명을 가진 땅이라는 사실을 보여주는 증거는 차고도 넘친다. 그런데 왜 그는 이를 알아보지 못했을까? 왜 우리 대부분은 여전히 알지 못하고 있을까?

여기에는 기묘한 우연의 일치가 있다. 콘래드가 《암흑의 핵심》을 쓰기 시작한 것과 거의 같은 시기에, 영국의 비공식 원정대가 베냉 왕국에 진입했던 것이다. 겉으로는 1892년에 체결된 '우호 조약'(이른바 '골웨이 조약'이라고 불리게 될)을 강요하기 위해서였는데, 이 왕국의 왕 오모 은오바 오본람웬은 당연히 서명을 거부했다. 조약의 일상적인 수사를 한 꺼풀 벗기고 보면, 결국 베냉 영토를 영국의 '보호령'으로 만들겠다는 것이기 때문이다. 당연히 깜짝 놀란 왕은 영국 방문객이 자기 왕국에 들어오는 것조차 금지했다. 그가 이들의 의도를 두려워했던 것은 옳았으니, 영국인의 입장에서 일방적인 '우정'의 제안은 어디까지나 베냉을 침략하기 위한 구실이었기 때문이다.

1896년 말에 제임스 필립스 중위가 지휘하는 침략군이 (영국인 장교 여섯 명과 아프리카인 병사 250명으로 이루어진 부대였다) 베냉 시를 점령해서 왕을 몰아내고 자산을 압류하기 위해 출발했다. 적군이 다가온다는 소식을 들은

왕은 차라리 이들을 도시 안에 들어오게 해서 그 의도나 들어볼 의향이었지만, 그의 휘하에 있던 군 사령관은 이에 반대하고 침략자들을 선제공격했다. 그 결과 병사 대부분이 사망하고 영국군 장교도 두 명밖에 살아남지 못했다(침략군은 이런 기습을 전혀 대비하지 못했다). 이는 끔찍한 학살이었으며 런던에서는 여론이 들끓었다.

머지않아 영국은 보복했고, 수많은 베냉 사람들이 죽었다. 그 위대하고 유구한 문화의 잔재가 파괴되었으며, 예술적 자산을 ('전쟁 배상금'이라는 명목으로) 모조리 약탈당했다. 그중에는 여러 세기 동안 그곳에서 생산된 웅장한 청동 제품도 900점 이상이나 되었는데, 오늘날 전 세계 여러 박물관에 소장되어 있다(특히 독일에 많고, 펜실베이니아 대학에도 많으며, 대영박물관에도 몇 점 남아 있다).

영국은 그렇잖아도 한동안 베냉 왕국을 주시해오던 참이었다. 이곳은 10세기까지 거슬러 올라가는 안정적이고도 복잡한 문명을 이루었으며, 대략 31명쯤 되는 왕들에 관한 기록이 있었는데, 이는 아프리카에 역사란 "전혀 없다"고 했던 옥스퍼드의 교수 휴 트레버-로퍼$^{Hugh Trevor-Roper}$의 주장을 뒤엎는 것이었다. 실제로 유럽인은 여러 세기 동안 베냉을 방문했으며, 거기서 접한 문화에 깊은 감명을 받고 돌아왔다. 17세기의 네덜란드 여행가 올페르트 다퍼$^{Olfert Dapper}$는 자기 여행에 관해 열광적인 설명을 내놓았다.

> 왕의 궁전은 분명히 하를럼 시(市)만큼이나 컸고, 특수한 성벽에 완전히 둘러싸여 있었다. (……) 이곳은 여러 개의 웅장한 궁궐과 주택, 그리고 조신(朝臣)들이 거주하는 숙소로 나뉘어 있었다. 훌륭한 회랑도 있었는데, 암스테르담에 있는 증권거래소만큼 규모가 컸고, 목재 기둥으로 지지되었으며, 꼭대기부터 바닥까지 주물 구리로 덮여 있었고, 거기다가 전쟁의 공적과 전투를 묘사한

그림을 새겨놓았으며, 매우 청결하게 관리했다.

베냉 시는 이후에도 계속해서 번영을 누렸으며, 이곳의 토공 요새는 (만리 장성 다음으로) 세계에서 두 번째로 큰 인공 구조물이다. 주요 거리의 너비가 40미터에 달하는 이 도시는 여러 세기 동안 무역과 공예의 중심지였다. 이곳은 비교적 안전한 도시였으며, 주위에는 아홉 개쯤으로 추정되는 장식 문이 있었는데, 이 문만 해도 이슈타르 여신의 도시에 있는 문에 비견할 만한 수준의 예술 작품이었다. 이 도시에서 가장 큰 건물인 궁전은 면적이 1만 9000 제곱미터에 달하는 거대한 구조물이었다. 이 건물의 유적은 오늘날 거의 남아 있지 않다. 1897년에 영국군은 이 도시의 성벽도 대부분 파괴해버렸지만, 그 잔재 가운데 일부는 오늘날에도 볼 수 있다.

1972년에 작성된 대영박물관의 내부 문서에서는 1897년의 공격 이후에 약탈당한 베냉의 청동 제품은 결국 '전리품'으로 인정되었기 때문에, 그것의 획득은 전혀 불법이 아니라고 주장한다. 기껏해야 조금 꼴사나운 정도라고 해야 할까? 대영박물관이 내무부로부터 203점의 명판을 인수한 1898년 이래로 이 청동 제품이 겪은 역사야말로, 다른 문화의 예술 작품을 '획득하는' 것이 얼마나 복잡한 문제인지를 보여준다. 또한 전시와 보관과 매각과 관련해서 일관성 있고 도덕적으로도 정당한 정책을 만들어내는 것이 얼마나 어려운지를 보여주는 사례다.

1950년에 대영박물관의 인류학부장은 명판 가운데 30여 점이 '중복 표본'에 해당한다고 지적하면서 나이지리아에 도로 매각하자고 제안했다. 나이지리아는 마침 라고스에 박물관을 설립할 계획이었고, 따라서 자국의 보물 가운데 일부를 도로 가져오려는 열망을 품을 수밖에 없었다. 결국 명판 열 개를 150파운드에 매각하는 방안이 합의되었다.

나이지리아에서는 더 많은 물품을 구입하고 싶었지만, 이때 두 가지 문제가 제기되었다. 첫 번째는 그 청동 제품의 가치가 과연 얼마나 되는지를 판정하기가 어렵다는 점인데, 이는 공개 시장에서 판매된 사례가 극히 드물기 때문이었다(이에 대한 해법은 매매업자 한 명을 위탁 판매인으로 지정하여 그 가격을 감정하게 하는 것이다).

하지만 두 번째 문제를 고려해보면, 첫 번째 문제에 대한 해결책은 갈수록 필요 없게 되었다. 도대체 '중복 표본'이 무슨 뜻이냐고 다른 큐레이터들과 관리들이 묻기 시작했던 것이다. 이에 대한 답변은 충격적이었다. '중복'이란 똑같은 종류의 형상을 보여주지만, 그 배치가 반드시 똑같은 것까지는 아닌 물품을 의미했다. 따라서 왕의 이미지를 보여주는 물품이 하나 있을 경우, 이는 왕의 이미지를 보여주는 다른 모든 물품의 중복인 셈이었다(그렇다면 대영박물관이 소장한 렘브란트의 초상화 가운데 '중복'인 것들은 모두 매각해야 맞지 않을까? 따지고 보면 렘브란트는 이런 그림을 상당히 많이 그렸으니 말이다). 이것은 정말이지 어리석은 정책이었는데, 똑같이 생긴 명판 두 장이 원래는 왕의 궁전 입구 양쪽에 하나씩 걸어놓던 것이었다는 점을 생각하면 더욱 놀랍다. 결국 둘 중 하나를 팔아버리면, 애초의 목적이 훼손되는 셈이었다.

1950년대 내내 대영박물관은 가끔씩 명판을 매각했으며, 그중 상당수는 나이지리아로 돌아갔다. 지금 와서 돌이켜 보면, 당시에 이루어진 일련의 거래는 변덕스럽기 짝이 없었으며, 어떤 뚜렷한 원칙도 없었다. 1963년에 제정된 대영박물관 법은 이처럼 혼란스러운 절차에 질서를 부여하려 했지만, 청동 제품의 매각은 1972년까지도 종종 이루어졌다. 하지만 정책은 비록 느슨했어도, 1960년에 독립한 나이지리아가 보유 유물을 보강할 수 있었다는 점에서 매각의 취지는 친절했다고 볼 수 있다. 가격도 합리적인 수준에서 책정되기는 했지만, 그 유물의 소유권에 관한 상황이 의심스럽다는 사실이 인정

되어 수월하게 반환된 경우는 전혀 없었다. 아마 그렇게 하는 일을 정당화하기는 힘들었을 것이다. 만약 명판 하나가 비용 청구 없이 반환된다면, 왜 명판 전부를 그렇게 못한단 말인가?

어쨌거나 한 가지는 분명했다. 비록 때때로 매각되기는 했지만, 베냉의 청동 제품은 라고스에 있을 때보다 런던에 있을 때가 훨씬 더 안전했으며, 접근하기도 더 쉬웠다는 것이다.

만약 여러분이 베냉의 문명과 예술에 관해 연구하고 싶다면, 현지를 방문하는 것은 별로 의미가 없다. 차라리 박물관에, 그것도 서양의 박물관에 가라. 예를 들어 펜실베이니아 대학에 가면, 펜실베이니아 박물관 관장인 리처드 호지스Richard Hodges로부터 그곳에는 2만 점가량의 중요한 아프리카 관련 물품이 있다는 자랑스러운 설명을 들을 수 있을 것이다. 그중에는 전 세계에서 가장 훌륭한 것이 틀림없을 베냉 관련 컬렉션도 포함되어 있다.

"펜실베이니아 박물관에서 아프리카를 상상하다"라는 제목의 전시회에 관해 쓴 글에서, 그는 이렇게 고찰했다. "문제는 이것이다. 어떻게 해야 우리는 이 컬렉션을, 그리고 이 컬렉션의 전시회를, 오늘날의 관람객에게 적절하게, 특히 오늘날 이 지역에서 우리의 봉사 대상인 아프리카인 및 아프리카계 미국인 공동체에게 적절하게 만들 수 있을까?"

이 질문에 대한 답변으로, 여러분이 단지 "아프리카를 상상"만 하면 그만인 이유는 어디까지나 펜실베이니아 박물관 같은 기관이 그 대륙에서 약탈한 유물들을 보유하고 있기 때문이라는 사실을 부정하기는 어렵다. 만약 그 유물들이 (그리고 전 세계에 흩어져 있는 수십만 점의 다른 유물들이) 여전히 그 대륙에 남아 있다고 한다면, 과연 콘래드를 비롯한 여러 사람들이 아프리카인을 가리켜 '야만인'이라고 주장할 수 있었을까? 우리가 단지 아프리카를, 그리고 아프리카의 문명을 '상상'만 하면 그만인 까닭은, 원래의 유적지 가

운데 다수가 이제는 상상조차 불가능한 상태가 되었기 때문이다. 즉 그곳의 문화 및 예술 유산이 철저하게 약탈된 탓에 마치 그곳에는 이런 것들이 애초부터 전혀 없었던 것으로 여겨진다. 실제로 탐험가, 선교사, 식민주의자, 코끼리 사냥꾼, 무역업자, 그리고 때로는 소설가 같은 사람들은 정말로 그렇게 여겼다. 그랬다. 그곳이야말로 지구상의 '암흑'인 장소 가운데 하나였다.

만약 라고스에 훌륭한 국가적 유물을 보유한 국립미술관이 하나 있었다고 치면, 현대의 나이지리아인이 된다는 것이 얼마나 달라졌을지 한번 생각해보라(물론 그런 기관이 하나 있긴 하지만, 소장품의 범위와 전시는 별 볼일 없는 수준이다. 이곳의 행정가들은 자기네한테서 약탈한 물품들을 반환하라고 요구하고 있다). 유물은 단순히 역사만이 아니며, 어떤 물건 속에서 찾아낼 수도 없는 것이다. 문화란 (그리고 그 가치와 믿음이란) 자기 것으로 받아들이는 것이다. 문화란 '우리가 누구인지'를 형성해주는 부분이 된다. 만약 그런 찬란한 유물들을 바라보고 연구할 기회가 주어졌다고 하면, 젊은 나이지리아인들은 자기 자신을, 그리고 자기네 문화를 약간 다르게 규정했을 수도 있다. 야만인의 후손이 아니라, 한때 정교하고도 예술적으로도 깨어 있던 문명의 계승자로서 말이다. 만약 여러분이 이 사실을 확증하고 싶다면, 필라델피아나 뉴욕이나 런던이나 베를린으로 가보라. 나이지리아에서는 원래의 유물을 대충 모방한 조잡한 관광용 상품만 발견할 수 있을 뿐이니까.

인간의 권리와 국가의 권리는 어떤 면에서 서로 비교할 수 있을까? 전쟁의 전리품으로서 문화적 물품이 이전되는 것은 예술 작품의 디아스포라에서 핵심적인 부분을 차지하며, 예술 작품과 떼려야 뗄 수 없는 요소로 간주된다. 하지만 설령 이처럼 (비록 인습적이긴 하지만) 완화된 의미에서도 베냉의 청동 제품을 약탈한 행위를 정당화하기는 어렵다. 당시에 영국은 베냉 왕국과 전쟁을 치르는 상황도 아니었으며, 그 도시를 약탈하기 위한 최초의 비공

식적인 시도는 상대편의 정당한 선제공격이라는 응징을 당하고 말았다. 영국의 보복은 포악했으며, 도덕적 의무를 완전히 내팽개쳤으므로, 나이지리아가 청동 제품의 반환을 요구하면서 자신들의 도덕적이고 합법적인 권리라고 주장하지 말아야 하는 이유를 이해하기가 도리어 힘들 지경이다.

파르테논 신전의 프리즈와 기둥은 무너져서 폐허가 되었고, 심지어 그 지역 사람들로부터도 정기적으로 약탈을 당했지만, 그것은 어디까지나 건축용 자재로서의 유용성 때문이지 예술적 가치 때문은 아니었다. 이집트인은 자기네 왕국의 보물이 사막의 공기 속에서 무너져 내리도록 내버려두었다. 반면 베냉의 왕은 자기네 보물을 향상시키고 보호했다.

베냉 왕국의 파괴는 예외적인 사건도 아니었다. 콘래드가 묘사한 식민주의자들 중에서도 가장 존경받았던 영국인으로 말하자면, 베냉 시에서 벌어진 약탈과 거의 비슷한 시기에, (오늘날 가나가 있는 지역에 자리 잡은) 아샨티 제국의 수도 쿠마시를 파괴하는 일에도 책임이 있었다. 수백 년 동안이나 밀림 한가운데의 평원에서 무역과 농업의 중심지로 번영을 누린 아샨티는 막대한 금을 비축하는 한편, 노예 노동을 수입한다는 상대적으로 계몽된 조치 덕분에 번성했다. 그 전성기에 쿠마시에는 200만 명에 달하는 주민이 살았으며, 왕을 위한 웅장한 궁전과, 금으로 만든 예술품과 보석류가 넘치는 번영하는 문화 도시였다. 아샨티 사람들은 읽고 쓰는 능력이 있었고, 궁전에는 책도 무척 많이 있었으며, 정교한 법률과 무역 체계를 갖추었다.

19세기에 영국은 아샨티와 네 번에 걸쳐 무력 충돌했는데, 이는 그 왕국의 막대한 부와 천연 자원과 무역 능력에 이끌린 까닭이었다. 1823년과 1863년에 각각 격퇴를 당하기는 했지만, 1873~1874년에 있었던 쿠마시 공격의 결과로 영국 측에 유리한 조건으로 평화 조약이 체결되었으며, 2500명의 병사가 도시를 약탈했으며 왕궁이 파괴되었다. 1902년에 이르러 이 왕국은 영국

의 보호령이 되어서 '황금 해안Gold Coast'이라는 이름이 붙여졌다.

이것은 문화적 파괴에 관한 갖가지 유사한 이야기 가운데 하나에 불과하다. 사실 사하라 이남 아프리카에는 번성하는 도시 문화가 여러 군데 있었으며, 때로는 강력한 이슬람교의 영향을 받은 경우도 있고, 때로는 아닌 경우도 있었다. 이런 도시 가운데 일부는 아프리카 남부에 자리하고 있었으며, 진흙과 목재와 짚 같은 일반적인 재료로 건설된 것이 아닌 거대한 석재 건축물도 보유하고 있었다.

1829년에 런던 선교회 원정대에 참여했던 사람의 기록에 따르면, 오렌지 강을 방문했을 때 수많은 소도시와 대도시의 유적과 마주쳤는데, 그중 일부는 "놀랄 만한 규모"였으며, "대규모 노동과 내구성"을 보여주는 분명한 증거가 있었다. "모든 울타리는 석재로 쌓았으며 (……) 회반죽이나 석회나 망치조차 사용하지 않고 쌓아 올린 것으로, 높은 수준의 벽토 기술을 (아울러 배내기와 처마도리도) 보여주는 사례였으며, 주택의 유적에 있는 높고 반질반질한 벽은 처음에 마무리된 상태 그대로 광채를 발했다."

이런 잔재는 물론 번영을 누리던 단일한 '아프리카' 문명에 대한 증언이라기보다는 (이 대륙에 한 가지 문명만 있었던 것은 아니므로) 오히려 대륙 전체에 널리 퍼져 있으면서 종종 서로 경쟁하던 수많은 도시 중심지들에 대한 증언이라고 봐야 한다. 비록 아프리카의 도시들이 베네치아에 버금가는 수준은 아니라 하더라도, 여러분은 (트레버-로퍼 교수의 말처럼) 아프리카에 고유한 역사나 문화가 없다고 생각하는 것이야말로 무지의 소산이라는 결론을 내릴 수 있을 것이다. 하지만 이런 무지도 한편으로는 충분히 이해할 수 있는 것이며, 또 한편으로는 오늘날에도 여전히 널리 퍼져 있다. 여러분이 사하라 이남의 현대 도시를 살펴보면 알겠지만, 그런 곳들은 대개 식민주의의 잔재다. 하지만 이게 그곳에 있는 전부라고, 또는 예전부터 줄곧 그랬다고 생각

하는 것은 섣부른 결론이다.

　문화와 문명과 도시와 웅장한 건축물은 나타났다가 사라지게 마련이다. 우리는 그런 사실을 잘 알고 있다. 이라크를 예로 들자면, 이 나라는 그 영토에 한때 존재했던 여러 문명의 웅대함에 대한 증언 중에서도 현존하는 지극히 미미한 증언일 뿐이다. 하지만 우리는 이라크인을 야만인으로 여기지 않으며, 줄곧 고대 메소포타미아에 대해 깊은 존경심을 표시하고 있다.

　하지만 우리는 아프리카를 향해서나, 그곳의 수많은 상실된 문명에 대해서 그런 존경심을 표시하지는 않는다. 이것은 단순히 부족 간에 만연한 불화 때문만도 아니고 (문화란 다른 문화를 파괴하는 것은 물론이고, 심지어 자기 자신을 파괴하기도 한다) 그보다 더 근본적으로는 식민주의의 유산 때문이라고 해야 맞다. 즉 강탈 때문이고, 경멸 때문이고, 탐욕 때문이고, 맹목 때문인 것이다. 이는 '암흑 대륙'을 찾아왔던 수많은 방문객들의 잘못이 크다. 이들은 좋은 의도와 함께 전적인 탐욕도 갖고 크다. 그리고 때로는 이 두 가지를 명확히 구분하기가 어렵다.

　이것은 (슬프게도, 그리고 입증이 가능하게도) 이 장관을 가장 뛰어나고 정확하게 기록한 사람들의 잘못이기도 했다. 즉 조지프 콘래드의 잘못이었다. 그리고 이처럼 만연한 신화를 무의식적으로 받아들이기만 할 뿐, 현실을 똑바로 바라보지 않고, 기존의 이미지를 바로잡으려 하지 않고, 심지어 배우려 들지도 않았던 우리 자신의 잘못이기도 했다. 우리는 결코 배우려 하지 않았다. 토미 스미스와 존 칼로스가 입증한 것처럼, 이런 유산에는 자랑스러워할 만한 이유가 많다는 사실을, 그리고 이런 유산의 상실이야말로 분노할 만한 이유가 많다는 사실을 말이다.

천재 건축가를 알아보지 못한 죄

찰스 레니 매킨토시의 사라진 건축물

최근에 나는 한동안 (아니, 너무 오랫동안) 우리 집 마당 창고에 틀어박혀서, 인근의 가판대에서 구입한 야한 잡지를 들여다보고 있었다. 그 가판대에서는 욕정이 가득한 소수의 고객에게 부끄러운 줄도 모르고 이런 잡지를 팔고 있었다. 차마 인정하기 부끄러운 사실이지만, 나는 정말 그 잡지를 내려놓을 수가 없었다(그것은 너무 중독적인 일이었기 때문이다). 비록 은밀한 부분은 세심하게 가려놓기는 했지만, 그래도 끝내주는 전면 사진이 가득했다. 뒤쪽에서 찍은 사진 중에도 멋진 것이 많았다.

그렇다고 해서 나를 비난하지는 마시라. 여러분도 충분히 살 수 있는 잡지이니까. 잡지 제목은 《전원생활Country Life》이며, 이는 영국 중산층의 환상을 만족시키는 물건이 아닐 수 없다(일찍이 《플레이보이》가 젊은이들의 환상을 충족시켰던 것과 유사하다고나 할까). 이 잡지를 구매하는 사람은 대부분 (역시나

《플레이보이》의 경우와 마찬가지로) 거기 나온 기사를 읽으려는 것이 아니라, 사진을 보며 침을 삼키고 싶은 것이다. 이 잡지는 우리의 욕망에 응답하며, 또 우리의 욕망을 자극한다. 이것이야말로 건축 분야의 외설물인 셈이다.

전원주택에 대한 영국인의 (구체적으로는 '전문직에 종사하는 도시인'의) 욕망은 성공의 상징이다. 계급 용어로 설명하자면, 번듯한 규모의 전원주택은 마치 시골의 대지주 계급에 들어간 듯한 환상을 주기 때문이다. 여러분도 일단 돈을 많이 벌어놓은 다음, 전원주택을 하나 구매하시라. 상류층이 모여 사는 지역에 집을 하나 장만한 다음, 시골에서 할 법한 일을 해보시라. 장작을 패고, 채소밭을 가꾸고, 학교 장터에도 가보고, 그 지역의 농부며 주교와 친분을 맺고, 혹시 가능하다면 사냥도 조금 해보고, 부러워하는 친구들을 주말에 초대하는 것이다.

멋진 생활이 아닌가? 하지만 미국인이라면 털끝만치도 그렇게 생각하지 않을 것이다. 그들은 여름 한 달 동안 메인 주나 햄프턴스에 가서 지내는 것만으로도 완벽하게 시골 체험을 할 수 있다. 그리고 프랑스인은 (특유의 외고집을 발휘하여) '르 앵글레(영국인)'와는 정반대로 한다. 즉 목가적인 풍경 속에 자리 잡은 '그랑 메종(대저택)'이나 '샤토(성)'를 상속한 프랑스인은 곧바로 영국인 부부에게 매각한다. (그러면 영국인 부부는 이렇게 말한다. '진짜 저렴하잖아, 여보! 그리고 진짜 멋지잖아!')

하지만 샤토 애호벽은 하강세인 반면, 이제는 '조지 왕조 시대 목사관'을 찾는 것이 중산층의 새로운 환상이 되었다. 즉 영국인은 새로운 집을 설계하고 건축하는 꿈을 꾸는 것이 아니다. 실제로 "건축학적으로 설계된"이라는 표현 자체도 워낙 격하되다 못해서, 지금은 오히려 건축학적으로 설계되지는 '않은' 것, 즉 개성이 없는 것, 즉 고객 개인의 개인적인 꿈까지는 이루어 주지 않는 것을 의미하게 되었다. 사이비 호화판 아파트와 주택 단지를 만드

는 대형 건축회사들의 구호에 불과한 것이다.

그렇다. 땅값은 비싸고, 알맞은 부지와 건축가를 찾는 일은 힘들며, 개발 허가를 받는 과정은 악몽이 될 수도 있으므로, 여러분은 비용 조절 때문에 미칠 지경이 될 것이다. 이런 것들, 그리고 그 밖에 천 가지도 넘는 걱정거리와 절차 때문에, 그나마 몇 안 되는 용감한 영혼들조차 자기만의 독특한 집을 짓고 싶다는 바람을 단념하게 마련이다.

그런데 이런 상황은 제법 오래전부터 있었다. 에드워드 시대에만 해도 (예를 들어) 에드윈 러트언스에게 웅장하고 개성 있고 놀라운 건물을 지어달라고 의뢰한 사람은 몇 명에 불과했다. 하지만 러트언스 같은 사람이 한 명 있다면, 이 세상의 또 한쪽에는 고객이 많지 않아서 생계를 유지하기도 힘든 유능한 건축가들이 열댓 명쯤은 더 있는 셈이다.

심지어 20세기 영국의 가장 뛰어난 건축가로 손꼽히는 찰스 레니 매킨토시Charles Rennie Mackintosh조차 건축 일을 계속할 만큼 고객이 많지는 않았다. 1868년에 글래스고에서 태어난 이 불가사의한 재능을 지닌 청년은 글래스고 미술학교에서 공부했으며, 23세에 건축설계 사무소에서 일찌감치 동업자로 일하게 되었다. 그때야말로 그런 일을 하기에는 이상적인 시기였다. 당시 제국에서 둘째가는 도시로 손꼽히던 글래스고는 대대적인 확장일로에 있었다. 기차역, 호텔, 공공건물, 공장, 도시 주택 개발과 개인 주택 등이 필요한 상황이었으며, 상업적 호경기에 힘입어 예술 분야에서도 르네상스가 일어났다.

잡식성으로 호기심이 많았던 매킨토시는 급속도로 성장했다. 그는 외국 유학 및 여행을 지원하는 장학금을 받았으며, 새로운 건축 관련 전문지를 탐독했고, 일본 건축 양식을 공부했다. 매킨토시는 설계에 열의가 있었지만, 그가 직접 설계한 건물보다는 오히려 가구와 직물, 그림, 식기류, 조명 시설, 벽 장식물로 더 유명했다(건축물은 비교적 수가 적었다). 예를 들어 그가 설계

세상의 주목을 받지 못한 걸작. 매킨토시가 설계한 리버풀 대성당의 완성도(1903년).

한 의자는 한눈에 띌 정도로 개성적이며 (물론 여러분이 굳이 거기 앉아보려고 시도하기 전까지는) 대단한 매력을 발휘했다.

그의 초기 작품 중에서도, 20대 말에 설계한 글래스고 미술학교는 걸작이며, 특히 이곳의 북쪽 파사드는 미국의 건축가 로버트 벤투리로부터 "역사상 가장 위대한 업적으로, 그 규모와 웅장함에서 미켈란젤로에 비견할 만하다"는 극찬을 받았다. 이것은 상당히 주목할 만한 평가이며, 매킨토시가 빠듯한 일정과 예산 모두를 솜씨 좋게 맞추었다는 사실을 고려하면 ("이건 단지 남들이 요구하는 평범한 건물에 불과하다.") 더욱 매혹적이다. 오늘날 많은 사람들은 그의 노력의 결과물을 보고 감탄한 나머지 숨을 멈추지만, 당시에만 해도 이 건물은 그다지 시선을 끌지 못했다. 미술학교의 교사들은 그저 "튼튼하고 널찍하고 실용적인 건물"이 세워졌다는 사실에 기뻐했을 뿐이었다(건축가에 관한 언급은 전혀 없었다).

어쩌면 이런 반응은 (비록 뒤틀린 것이기는 하지만) 일종의 칭찬이었을지도 모른다. 무지한 사람의 눈에는 이 건물이 마치 스코틀랜드의 호화롭고 전통적인 양식을 훌륭하게 모방한 것처럼 보였을지도 모른다. 왜냐하면 매킨토시는 아직까지도 그 전반적인 형태에 포섭된 여러 가지 신선하고 현대적인 요소를 조합해놓았기 때문이다.

하지만 자기들 눈앞에 그토록 자랑스레 펼쳐진 것을 알아보지 못한 사람들은 단지 반쯤 눈이 먼 학교 행정가들만이 아니었다. 이 건물은 스코틀랜드와 잉글랜드의 언론에서도 거의 주목을 받지 못했다. 《스튜디오》라는 미술 전문지만 진지한 관심을 보였고, 내부 사진을 몇 장 수록하기도 했다. 하지만 유럽 대륙에서 이 건물은 천재의 작품으로 널리 인정되었다.

미술학교의 건립 첫 단계가 뚜렷하고도 자연스럽게 스코틀랜드풍이었다면, 그로부터 10년 뒤에 지어진 건물은 이보다 더 현대적인 양식이었고, 조

명이 밝고 공기가 잘 통했으며, 내부는 신선하고도 독창적이었다.° 1909년에 완공된 도서관은 일본 양식을 도입한 것이었으며, 들보와 도리를 멋지게 사용했는데, 이는 이 건물의 하이라이트였다. 이 비범한 업적 덕분에 몇 가지 의뢰를 더 받기는 했지만 (그중에는 출판인 월터 블래키의 저택 힐하우스도 있었고, 특히 그의 후원자인 크랜스턴 양의 멋진 찻집은 가장 뛰어난 작품이었다) 안타깝게도 지속적인 건축 활동의 시작을 알리지는 못했다.

매킨토시는 글래스고의 여러 찻집을 설계한 사람으로 더 유명했을 것이다. 이렇게만 말하고 보면 별 게 아닌 듯하지만, 실제로는 그렇지 않았다. 18세기에는 커피하우스가 런던에서 일반적인 만남의 장소였지만, 1840년에 이르러서는 차를 마시는 것이 영국 문화에서 규범으로 자리 잡으면서 찻집이 그 자리를 대신 차지했다. 런던 최초의 찻집은 트위닝스였지만, 머지않아 라이언스 찻집이 더 인기를 끌어 1890년대에는 사람들이 가장 선호하는 만남의 장소가 되었다. 특히 웨스트엔드에 있던 라이언스 코너 하우지스는 상당히 규모가 컸다. 우아한 건물의 4층이나 5층에 앉아 식사와 요리를 주문할 수 있었고, 공중전화와 티켓 판매대와 미용실이 (미용실은 여성 고객이 상당히 많았음을 의미한다) 갖춰져 있었다.

글래스고에서도 찻집은 한창 유행하는 고급 시설로 간주되기에 이르렀는데, 1878년에 이 유행이 시작된 것은 케이트 크랜스턴[Kate Cranston], 일명 '크랜스턴 양'의 찻집부터이며, 이후 30년이 넘도록 그녀의 제국은 크게 성장했다. 괴짜 기질이 있고, 강한 의지를 지닌 여성 사업가인 크랜스턴은 (극적이리만치 장식과 주름이 많은 홈메이드 드레스와 뭔가 놀라움을 자아내는 모자, 그리고 오만한 성격으로 인해) 누구나 한눈에 알아보는 글래스고의 명사였다. 원래는 그녀의 오빠 스튜어트가 차 관련 사업을 시작해서, 그녀보다 먼저 찻집을 열었다. 하지만 그는 여동생만큼 추진력이 없었으며, (찻집이 언젠가는 글

° 글래스고 미술학교의 본관은 1899년에 절반만 완공되고, 도서관을 비롯한 나머지 절반은 1909년에 완공되었다.

래스고의 생활에서 중심이 될 것이라는) 비범한 확신도 없었다.

　그녀는 지성과 훌륭한 취향과 상업적 감각이라는 보기 드문 조합을 가지고 있었다. 당시에만 해도 여성이 독자적인 사업을 벌이는 경우는 드물었으며, 설령 벌이더라도 성공하는 경우는 더욱 드물었다. 그래서 크랜스턴 양은 자기가 사업을 시작하면 점잖은 사교계로부터 무시당할 뿐만 아니라, 심지어 친구와 가족도 자기를 멀리할 것이라고 믿은 나머지 개업 직전에 모두와 작별 인사를 나누었다. "누구라도 여성 사업가하고는 알고 지내고 싶어하지 않을 것"이기 때문이었다.

　하지만 오래지 않아 모든 사람이 그녀와 알고 지내고 싶어했다. 글래스고에 살면서 '크랜스턴 양 찻집'을 방문하지 않고는 충만하고도 행복한 삶을 살고 있다고 말하기 어려운 지경이었다.

　처음부터 그녀는 이 사업이 성공하면 (런던에 있는 찻집들과는 달리) 자신의 찻집이 남성 고객을 끌어들일 수 있으리라 확신했다. 여자들은 쉬운 편이었고 자연스럽게 고객이 되었지만, 남성 고객을 무슨 수로 끌어들일 것인가? 이 질문에 대한 답변은 (흡연실과 당구실을 포함한) 남성 전용실을 만들고, 가게 안에도 '남성적인' 장식과 가구를 ('짙은 색에 단단한' 제품으로) 비치하며, 인근 주점에서도 찾아볼 수 있는 파이와 칩스 같은 친숙한 메뉴를 내놓는 것이었다. 크랜스턴 양 찻집이 주점과 달리 맥주나 독주를 팔지 않는다는 사실도 오히려 이득이 되었다. 당시 글래스고에는 음주가 큰 문제로 여겨졌기 때문에, 아내들은 이처럼 유익하면서도 술을 팔지 않는 찻집에 다니라고 남편들을 부추겼기 때문이다.

　그녀는 자기 취향에 탐닉할 확신과 돈을 갖고 있었으며, 이후 20년 동안이나 매킨토시의 후원자가 되었다. 그가 글래스고 미술학교 설계를 착수했던 1897년에 크랜스턴은 처음으로 매킨토시와 그의 유능한 아내 마거릿을 고용

했다. "마거릿은 천재성을 갖고 있다. 이에 비하자면 나는 재능만 있을 뿐이다." 남편은 아내를 이렇게 평가했다.

이들 부부는 크랜스턴의 소유인 '뷰캐넌 스트리트 찻집' 3층 벽에 마련된 벽화와 스텐실과 장식을 비롯해 내부 설계를 대부분 담당했다. 그로 인한 효과는 (건물에서 위로 올라갈수록 "잿빛과 초록빛이 감도는 노란색"에서 점차 미묘하게 색깔이 바뀌어 파란색이 되었기 때문에, 마치 지상에서 하늘로 올라가는 듯한 느낌이었다) 멋지고, 완전히 새것 같고, 시선을 사로잡았다. 겨우 2페니만 내면 차 한 잔을 즐기면서, 그 자체로 예술 작품 같은 여러 개의 방 안에 들어갈 수 있었다.

크랜스턴 양의 새로운 방들은 곧 글래스고 관광객들이 반드시 들러야 하는 명소가 되었으며, 그중에는 도대체 이런 소동이 무슨 연유인지를 직접 알아보고 싶어했던 에드윈 러트언스도 있었다.

> 그 아무개 양의 찻집은 사실 아무개 씨 부인의 찻집이었어. 그녀는 큰 식당을 개업했는데, 고급 예술 계열이라는 아주 새로운 유파에 근거해서 모든 것을 매우 공들여서 단순하게 만들었더군. 그곳은 정말 호화스러웠어! 약간 천박하기도 했고! 그곳에는 오로지 손잡이가 초록색인 나이프밖에 없었고, 하나같이 기묘하게 칠하고 색을 입혔더군. (……) 나이프 가운데 일부는 보라색이고, 아주 형형색색으로 놓았더라니까! 모두가 훌륭했지만, 약간 기묘한 편이었어. 이거야말로 우리로선 반드시 피해야만 하고, 또한 당연히 피할 것이기도 하지.°

그의 말에 유심히 귀를 기울인 사람이라면, 이렇게 애써 억누른 흥분의 와중에서 부러움의 어조를 감지할 수 있을 것이다. 그로부터 불과 몇 년도 되

° 러트언스가 1897년에 아내에게 보낸 편지의 일부.

지 않아서 러트언스는 집에서 초록색 손잡이가 달린 나이프를 사용했으며,
사실은 아예 글래스고에서 돌아올 때부터 크랜스턴 양의 '가장 아름다운' 푸
른색 버드나무 문양 도자기를 한 세트 구입해서 가져왔다.

날로 번창하는 크랜스턴 양의 제국에서 매킨토시의 주된 공헌은 (그는 수
수한 공동주택을 일신하는 것에서부터 내부 설계와 가구 배치에 이르기까지, 프로
젝트의 전권을 가졌다) 1903년에 문을 연 '윌로 찻집'이었다. 《매킨토시와의
차 한 잔Taking Tea with Mackintosh》은 두 사람의 관계를 가장 잘 보여준다. 그 책의
저자 페릴라 킨친Perilla Kinchin의 설명에 따르면, 윌로 찻집에 있는 딜럭스실을
찍은 당대의 사진을 보면 다음과 같았다.

> 타원형으로 도려내기도 하고 자주색 유리를 사각형으로 박기도 해서 장식한,
> 등이 높은 은색 의자 여덟 개가 문양이 새겨진 양탄자 위에 놓인 중앙 테이블
> 을 따라 세심하게 늘어서 있다. 방 한쪽에는 더 낮고 굽은 등이 달린 의자들이
> 놓여 있는데, 역시나 은색이고 자주색 벨벳을 씌우고 솜을 채워 부풀려놓았
> 다. 벽 아래쪽에는 은빛이 감도는 자주색 비단을 덧대었고, 솔기를 따라 구슬
> 을 드문드문 박아놓았다. 마거릿은 자기가 선호하는 재료인 석고로 장식용 패
> 널을 만드는 일을 도왔다. 길쭉하게 묘사된 세 여인이 유리 보석을 줄줄이 흘
> 리는 모습이었다. (……) 위쪽에는 수없이 많은 분홍색 유리 구(球)로 이루어
> 진 샹들리에가 있었다. (……) 벽 주위로는 색유리와 거울에 납 테를 두른 프
> 리즈가 이어져 있어서, 이 환상의 세계에 들어온 손님들의 모습을 비추고 굴
> 절시켰다.

여기서는 '빈 분리파Wien Secession'의 정신과 미학이 뚜렷이 나타나는데, 왜냐
하면 매킨토시는 단순히 유럽에서 존경만 받았던 것이 아니라, 대륙의 모범

으로부터 유래한 아이디어도 많이 내놓았기 때문이다.

글래스고 사람들은 새로운 다실(茶室)로 몰려들었고, 심지어 등을 떠밀린 노동자들도 피곤에 지친 걸음으로 이 경이로운 장소에 발을 들여놓았다. 《글래스고 이브닝 뉴스》에 '어치'라는 가공의 주인공을 등장시킨 인기 칼럼을 연재했던 언론인 닐 먼로^{Niel Munro}는 세련되지 못한 노동자 두 명이 중산층의 낙원에 처음 발을 들여놓았다고, 그리고 이들이 케이크를 게걸스레 먹는다고 가정하고는 다음과 같이 이야기를 풀어나갔다.

> 그것은 진짜 구경거리였다. 그는 난생처음 나이프와 포크를 이용해서 과자를
> 먹었는데, 자기가 쓰는 찻숟갈이 너무 구부러져서 제대로 된 모양이 아니라고
> 생각했다. 그래서 내가 바로 그렇기 때문에 이게 예술인 거라고 말해주었다.
> "예술." 그가 말했다. "무슨 얼어 죽을 놈의 예술."

이들은 오래 머물지는 않았다. 왜냐하면 매킨토시의 의자는 흔들리다가 결국 부서지는 경향이 있었을 뿐만 아니라, 앉아 있기에는 불편한 데가 있었기 때문이다. 하지만 이런 명백한 실패조차도 오히려 미덕이었으니, 자리에 오래 앉아 차를 마시는 손님이 사업에는 좋지 않기 때문이었다. 이보다는 빨리 나가주는 쪽이 더 나았다. 즉 구경을 하고, 반대로 구경을 당하기도 하고 나서, 다리에 쥐가 나기 전에 일어나 계산을 하고 나가는 것이었다.

윌로 찻집 일을 의뢰한 데 이어 크랜스턴 양은 또 다른 일거리를 의뢰했다. 1904년에 자기 집의 장식과 가구를 새로 맡긴 것이었다. 이듬해 그는 스코틀랜드의 출판계 거물인 월터 블래키로부터 주택을 설계해달라는 의뢰를 받았다. 헬렌스버러에 있는 힐하우스는 주택 건축의 걸작인 동시에, 매킨토시의 작품들 중에서도 정점을 보여준다. 정말 놀라운 경험을 할 수 있는 장

소이고, 놀라움과 즐거움으로 감탄을 자아내는 건축 분야의 경이로움 가운데 하나다.

그 건물의 매력은 프랭크 로이드 라이트의 걸작인 (그 풍경과 완벽하게 어우러지는 한 점 조각 같은 주택인) 폴링워터가 지닌 매력과는 상당히 다르다. 힐하우스의 천재성은 (비록 외관은 호감이 가는 스코틀랜드의 시골풍이긴 하지만) 내부와 시설과 장식에서 발견된다. "여기 주택이 하나 있습니다." 건축가는 자랑스레 말했다. "이탈리아식 빌라도 아니고, 잉글랜드식 저택도 아니고, 스위스식 오두막도 아니고, 스코틀랜드식 성도 아닙니다. 이것은 살림집입니다."

폴링워터의 의뢰인인 카우프만 가족이 그곳에 들어가 살기 위해 적응 기간을 거쳐야 했음을 기억해보라(그래도 얼마나 즐거운 일이었겠는가!). 이에 비해 블래키 가족은 적응 기간을 거칠 것도 없었다. 이 프로젝트를 시작할 때부터 건축가가 아예 며칠 동안 이들 가족과 함께 살면서, 이들이 무엇을 바라는지, 그리고 어떻게 사는지를 관찰했기 때문이다. 이어서 그는 내부를 먼저 설계했으며, 건물의 외부 정면은 내부에서 벌어지는 일의 유기적 결과로서 점차 발전해 나갔다. 예를 들어 창문의 위치와 모양은 (보통은 내부 공간보다 창문의 위치가 더 먼저 정해지기 때문에 실용적이지 못했다) 바로 그런 사전조사가 반영된 결과물이었다. 외부의 균형에서 상실된 것이 혹시나 있더라도 내부의 통일성으로 인해 상쇄되게 마련이었다.

방들은 대부분 흰색으로 칠했는데, 이는 매킨토시가 자기 소유의 아파트를 장식할 때 세운 도색 계획을 그대로 따른 것이다. 워낙 꼼꼼하게 계산되어 있어 식탁 위에 야채라도 하나 올리려면 미리 물어봐야만 할 것 같다. 흰색 방의 유행은 (윌리엄 모리스도 1870년대 초에 켐스콧 장원 내부를 흰색으로 칠했고, 오스카 와일드도 1884년에 런던의 타이트 스트리트에 있는 자기 집을 다시 장

식할 때 그렇게 했다) 빅토리아 시대의 진부한 갈색과 진한 녹색에 대한 뚜렷한 저항이었으며, 모더니스트의 미학에서 핵심이 되었다.

라이트가 그랬듯이 매킨토시도 자신의 건축적 창조물의 설비와 가구 설치에 대해서 전권을 요구했다. 그리고 라이트와는 달리 전권을 얻어냈다(카우프만 여사는 폴링워터의 거실에 일부러 툭 튀어 나오게 만들어서 벽난로로 사용하는 자연석 옆에다가 흉하게 생긴 골동품 에스파냐제 식탁과 의자를 갖다놓겠다고 고집했고, 라이트는 이런 발상을 소름 끼치게 싫어했다. 그러자 카우프만 여사는 그곳은 당신 집이 아니라 자기 집이라고 일축했다).

힐하우스 역시 블래키 가족의 집이기는 했지만, 이들은 건축가를 완전히 신뢰했으며, 그가 가족과 상의한 뒤에 내린 결정에 대해서도 기꺼이 수용했다. 예를 들어 출판인은 서재를 현관 홀 바로 옆에 두기를 원했는데, 그래야만 집 안에서 벌어지는 생활을 방해하지 않고서도 사업 손님을 만날 수 있기 때문이었다. 마찬가지로 아이들의 방에는 올림 바닥과 후미진 벽이 있어서 아이들이 놀기에는 그만이었다(아울러 아이들이란 시끄럽기 때문에 블래키는 부부 침실을 아이들의 방에서 가장 멀리 떨어진 곳에 만들어달라고 부탁했다). 그리고 이 주택의 소유주는 그 결과에 크게 만족했다.

식료품실, 부엌, 세탁실 등에 관해서 그는 세심한 주의를 기울여서 실용적 필요에 알맞게 했으며, 항상 기꺼이 설계를 했다. 그는 실용적인 것을 최우선으로 삼았다. 기꺼운 설계는 그 자체로 따라오는 것이었다. (……) 내부는 물론이고 외부에서도, 모든 세부 사항에 대해서 그는 세심한 (내가 보기에는 애정마저 깃든) 주의를 기울였고 (……) 힐하우스의 설계와 시공 중에도 나는 매킨토시를 자주 만나야만 했으며, 설계에 관해서라면 도저히 소진이 불가능한 풍부함과 놀라운 업무 능력을 확인하고 놀랄 수밖에 없었다. 더욱이 그는 실용

적 유능함을 지닌 인물이었으며, 모든 면에서 거래하기 만족스러웠고, 호감이
가는 인물이었다.

이는 추천서나 다름없이 들리는데, 사실 이보다 더 나은 추천서를 누가 감
히 상상이나 할 수 있겠는가? 당시 매킨토시의 나이는 겨우 서른일곱으로,
자기 능력의 정점에 올라 있었고, 유럽 최고의 건축가 가운데 한 명으로 평
가받았다. 그럼에도 힐하우스는 그의 대규모 의뢰 중에서는 마지막이 될 운
명이었다. 어쩌면 그가 너무 현대적이다 보니, 그리고 '전체 설계'에 대한 전
권을 고집하다 보니 (즉 "나한테 전부 맡기시라니까요!") 더 많은 일을 의뢰받
지 못했을 수도 있다. 1893년에 한 강연에서 그는 건축가들과 설계자들이 더
많은 자유와 독립을 보장받아야 한다고 주장했지만, 그걸 기꺼이 허락해줄
후원자는 드물다는 사실을 깨닫지 못했다. 부유한 사람은 남들로부터 이래
라저래라 하는 소리를 듣고 싶어하지 않으며, 자기보다 취향이 더 뛰어난 사
람으로부터 그렇게 당하는 것은 더더욱 싫어한다.

스코틀랜드에서는 그를 존경하는 사람이 소수에 불과했지만, 그의 진정한
명성은 오히려 국외에서 찾아왔다. 1900년에 그는 제8회 빈 분리파 전시회
에 참여한 스타 가운데 한 명이었으며, 모스크바와 토리노에서 열린 전시회
에도 참석했다. 1902년에 독일의 비평가 헤르만 무테시우스Hermann Muthesius는
그를 가리켜 현대 건축의 독창적 천재들 중에서도 '최초 가운데 한 명'이라
고 지목했다.

유럽 대륙에서 그는 천재라는 격찬을 받았지만, 고향에서 그의 경력은 흔
들리고 있었다. 1902년에 그는 리버풀의 새로운 대성당 설계에 응모했다가
떨어졌다. 대신 오늘날과 같은 비호감 건물의 설계안이 선정되었다. 매킨토
시의 설계안이 채택되었더라면 정말 독창적인 건물이 되었을 것이다.

좌절한 매킨토시와 마거릿은 1914년에 서퍽으로 이사했고, 머지않아 새로운 의뢰가 들어오리라는 희망을 품고 다시 런던으로 갔다. 하지만 그로선 최악의 시기를 선택한 셈이었다. 1차 세계대전이 발발한 직후이다 보니, 건축 프로젝트는 크게 위축되었던 것이다. 노샘프턴에 있는 후원자를 위해서 몇 가지 독창적인 작품을 만들기는 했지만, 결국 생계를 유지하기 위해 직물 디자이너가 되었다. 물론 이쪽 분야에서도 그는 당연히 두각을 나타냈다.

하지만 생활은 여전히 쪼들렸고, 1923년에 이들 부부는 프랑스 남부의 포르방드르로 이주했다. 이곳에서는 생활이 더 나았고, 더 유쾌했으며, 생활비도 덜 들어갔다. 매킨토시는 풍경과 식물을 수채화로 그리는 일에 전념했으며 이 일에서도 재능을 발휘했다. 만약 그가 수채화 말고 다른 업적을 전혀 내놓지 못했다 하더라도, 20세기 예술계에서 그의 입지는 충분히 확보되고도 남았을 것이다. 그의 그림 중에는 현재 50만 파운드의 가치를 인정받는 작품도 있는데, 그나마도 시장에 나오는 경우가 아주 드물다. 매킨토시 관련 자료의 훌륭한 컬렉션은 글래스고에 있는 헌터 미술관Hunterian Art Gallery에서 찾아볼 수 있다. 1927년에 이들 부부는 영국으로 돌아왔다. 매킨토시의 암 발병 때문이었다. 그는 이후 12개월 동안 병원을 드나들다가 1928년 12월에 60세를 일기로 사망했다.

우리는 이런 질문에 익숙해져 있다. 키츠는 25세에 사망했지만, 만약 그가 더 오래 살았더라면 어떤 시를 썼을까? 모차르트는 35세에 죽었지만, 만약 그가 성숙기까지 남았더라면 어떤 작곡을 기대할 수 있었을까? 이들의 짧은 생애는 충분히 비극적이며, 이들의 천재성에서 비롯되는 이득을 계속해서 즐길 기회를 우리에게서 앗아가버렸다. 그렇다면 저 불쌍한 찰스 레니 매킨토시에 관해서 우리는 뭐라고 말할 수 있을까? '그의' 성숙기 건축 작품의 부재는 때 이른 죽음 때문이 아니었다. 그건 어디까지나 그를 인정하고 칭찬

하는 데 실패한 당시 사람들 때문이었다. 문화적으로는 우리의 잘못인 셈이다. 20세기의 위대한 천재 가운데 하나가 우리 중에 있었던 것이다. 우리는 매킨토시의 건물 열댓 개가 들어 있는 건축의 풍경을 바라볼 수도 있었다(아니, 바라보아야 마땅했다). 하지만 이제는 그런 건물이 없다. 우리는 바라보았지만, 발견하지 못한 것이다. 그 건물들은 상실되었다.

온화하고도 전적으로 호감을 주는 인물인 (하지만 매킨토시에 비하면 덜 독창적인 건축가) 에드윈 러트언스는 수많은 의뢰를 받았다. 왜냐하면 영국은 보수적인 나라였으며, 이곳에서 자기 집을 짓고자 하는 사람들은 '예술과 공예' 운동의 가짜 튜더 시대 양식을 선호했기 때문이다. 예를 들어 멀리언이 있는 창문, 멋진 들보 몇 개, 경사진 기와지붕, 커다란 굴뚝 같은 것들 말이다. 지나치게 현대적인 것은 영 아니었다. 차라리 과거를 꿈꾸는 편이, 과거를 욕망하는 편이 더 나았다. 《전원생활》이라는 잡지의 창간인 에드워드 허드슨이 러트언스가 설계한 주택을 몇 채나 보유하고 있는 것도 우연은 아니다. 그가 저 불쌍한 찰스 레니 매킨토시의 주택을 한 번이라도 생각해보기는 했을까. 나로선 도무지 상상이 가지 않는다.

설령 생각해본 사람이 있더라도, 그 생각을 실천에 옮긴 사람은 없었다. 우리가 경험하고 만들어가는 세계는 무작위적이고 의외의 사건들의 배열, 즉 거의 표현조차 불가능한 우발적 사건들의 배열이나 다름없다. '뭔가 지금과 같은 모습'이야말로 상상을 뛰어넘는 확률의 기적인 셈이다. 왜냐하면 0.001초마다 그 뭔가는 지금과 다른 것이 될 수도 있기 때문이며, 새로운 사람과 물체와 계획으로 가득할 수도 있기 때문이다. 사람들이 우주 가설을 그토록 설득력 있다고 생각하는 것도 놀랄 일은 아니다. 모차르트가 노년에 작곡한 교향곡? 바이런의 《회고록》? 찰스 레니 매킨토시의 주택? 그것은 우리의 꿈속에, 우리 집의 마당 창고 속에 들어 있다.

15

정치에 희생된 예술

우레웨라 벽화 절도 사건

와이카레모아나 호수는 뉴질랜드를 찾는 관광객에게는 잘 알려지지 않은 곳이다. 그들은 여기보다 더 유명하고 접근하기도 쉬운 관광지, 예를 들어 타우포 호수, 호크스 만, 밀퍼드 사운드, 아일랜즈 만 같은 곳을 찾는다. 뉴질랜드 사람들은 이런 사실을 은근히 즐기면서, 우레웨라 국립공원 안에 있는 이 고립된 호수를 자기들만의 비밀 또는 보물로 여긴다(우레웨라 국립공원 웹사이트에서는 이 호수를 가리켜 "뉴질랜드에서 가장 잘 지켜지는 비밀"이라고 소개하고 있다). 호숫가에는 방문객을 위한 시설도 기본적인 것만 갖추어져 있는데, 이 점 역시 뉴질랜드인에게는 기분 좋은 일이다.

그래도 이곳에는 관광안내센터 하나, 야영장 하나, 방갈로 몇 개가 있다.

이런 건물들은 하나같이 원색을 사용했으며, 수수한 건축 재료를 이용했지만, 지붕이 뾰족해 날렵한 느낌으로 설계되어서, 물가에서 며칠 밤을 아늑하게 보낼 수 있다. 이런 건물들은 깔끔하고 단순하면서도 은근히 기억에 남는 효과를 발휘하는데, 이는 마오리족 출신의 유명한 건축가 존 스콧John Scott의 작품 특징이다.

처음 이 호수를 찾아갔을 때, 나는 아무 말도 할 수 없었다. 음산한 적막함과 영적인 분위기에 압도되었기 때문이다. 호수에서는 물을 가르는 모터보트나 제트스키의 요란한 소리도 들리지 않았고 (그런 행위는 금지되어 있다) 심지어 사람의 말소리조차 거의 들리지 않았다. 아이들도 입을 다물었는데, 마치 이 풍경 깊은 곳에서부터 뿜어져 나오는 어떤 기운이 그러라고 시키는 것 같았다. 호수 주위에는 이 지역 고유의 '덤불'이 (뉴질랜드에서는 그 지방 고유의 숲을 이렇게 불렀다) 우거져 있었으며, 검은색으로 반짝이는 호수 수면에 그 모습이 반사되었다. 호수는 검푸른색으로 보였다. 이곳은 어딘가 음침하기까지 했으며, 이 나라의 의식 깊은 곳에 있는 어떤 존재를 향해 말을 거는 듯한 조용한 엄숙함이 흘렀다.

이 국립공원을 관리하는 곳은 환경보호청이다. 하지만 존 스콧이 설계한 아니와니와 관광안내센터는 현재 문을 닫았으며, 대신 임시 건물에서 업무를 보고 있다. 수수한 외관 때문에 그 안에 뭐가 있는지 짐작하기 어려운 원래의 센터 건물에는 콜린 맥카혼Colin McCahon이 그린, 가로 152센티미터 세로 168센티미터의 거대한 유화가 있었다. '우레웨라 벽화Urewera Mural'라고 일컬어지는 이 그림에 묘사된 음침한 이미지가 건물 내부를 지배했다. 이 그림은 거의 대부분 검은색으로 그려졌다. 짙은 녹색도 약간 사용되었고, 황토색으로 적어놓은 문구(文句)도 있다. 이 작품으로 화가는 유명해지게 되었다. 물론 1975년에 막 지어진 센터에 걸어놓을 그림을 그려달라는 의뢰를 받았을

때도, 맥카혼은 이미 뉴질랜드에서 가장 위대한 화가로 인정받고 있었다. 화가는 "우레웨라에 나타난 인간의 수수께끼"를 그림으로 표현해달라는 요청을 받았다. 그 결과물은 한편으로 그 본질적인 성격 때문에, 또 한편으로 주목할 만한 역사 때문에 뉴질랜드에서 가장 유명한 회화가 되었다. 나도 그 그림을 처음 보았을 때, 이 지역의 영적인 분위기를 압도적으로 포착하고 있다는 느낌을 받았다. 비록 그곳의 복잡한 정치적 함의까지는 미처 몰랐지만, 그 벽화는 진지한 문제들을 이야기하기에 충분한 권위를 가진 것처럼 보였다.

처음부터 이 그림은 논란을 불러일으켰으며, 그 작품이 이야기하는 내용과 이야기하지 않은 내용 모두로 인해, 복잡하고 종종 모순적이기까지 한 그 지역 사람들에게 반감을 불러일으켰다. 그림을 둘러싼 이런 반응을 이해하려면, 먼저 이 지역의 역사에 관해, 그리고 투호이('안개 속의 사람들'이라는 뜻)족이 당한 약탈에 관해 조금이나마 알아야 한다. '파케하', 즉 유럽 사람들이 오기 전에 이곳에는 투호이족이 여러 세기 동안 살고 있었다.

뉴질랜드 건국은 영국 정부와 마오리족 사이에 체결된 와이탕기 조약에서 비롯되었다. 마오리 부족의 랑기티라(추장) 대부분은 1840년 수레에 실려 전국을 순회한 이 조약의 사본에 서명했다. 하지만 투호이족은 조약에 서명하지 않았으며, 서명을 제안받은 적도 없었다.

와이탕기 조약을 성사시킨 식민 장관의 원래 의도는 명확하고도 존경할 만했다.

원주민의 영토에 관해 원주민과 협상할 경우, 반드시 성실과 정의와 신의라는 원칙에 따라 협상을 수행해야 하며, 이는 그 섬들에 대한 여왕 폐하의 주권을 인정하는 것을 놓고 그들과 협상할 때에 여러분이 따랐던 원칙과 똑같다. 이것이 전부가 아니다. 어떤 계약을 맺든지 간에, 그들이 무지하고도 의도하지

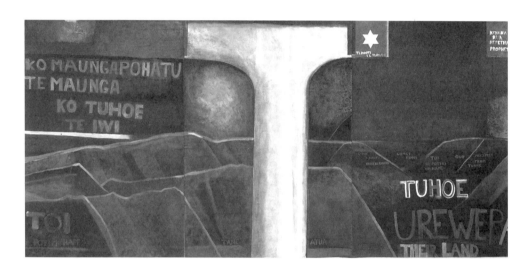

"땅을 사랑한다는 것은 고통스러운 사랑입니다." 콜린 맥카혼의 우레웨라 벽화.

않은 상태에서 스스로에게 해를 끼치는 결과가 되도록 내버려두어서는 안 된다. 예를 들어 어떤 영토를 보유하는 것이 그들의 안위와 안전과 생존에 필수적이거나 또는 매우 밀접한 경우, 그들의 영토를 매입할 수 없다. 영국 신민의 향후 정주를 위한 왕실의 토지 매입은, 반드시 고통이나 심각한 불편을 일으키지 않고서도 토착민을 퇴거시킬 수 있는 지역에 국한하여 이루어져야 한다. 이런 규칙을 확실히 준수하는 것이 그들의 공식 보호자로서의 첫 번째 의무가 될 것이다.

안타깝게도 이런 규칙은 즉시 적용되지는 않았다. 1843년에 시작해서 무려 30년 동안에 걸쳐 잔혹한 전쟁이 벌어졌으며, 토착민을 쫓아내는 법률이 계속 제정되었고, 징벌적인 토지 몰수가 자행되었다. 이는 토지를 찾아서 이 나라로 밀려들어오는 새로운 유럽 이민자들을 지원하기 위한 조치였다.

이 조약과 관련하여 마오리족은 지속적으로 불만을 제기했으며, 1975년에 설립된 와이탕기 재판소를 통해 조약 위반에 따른 보상금 청구 소송을 벌이고 있다. 이 논의가 얼마나 복잡하고 길게 이어지는지, 카프카의 소설 《소송》에 나오는 재판관이야말로 단순하고도 신속한 사람처럼 보일 정도다.

와이탕기 재판소에서는 우레웨라 지역을 둘러싼 주장들에 대해 두 가지 방대한 보고서를 내놓았다. 아울러 투호이족은 자신들이 희망하는 정착지를 얻기 위한 협상을 벌이고 있는데, 이들의 요구 중에는 우레웨라 국립공원에 포함된 21만 2000헥타르의 토지를 반환하라는 내용도 들어 있다.

재판소는 직설적으로 말한다.

이 보고서는 또한 1860년대 왕실에 의해 이루어진 투호이족 토지의 몰수에 관해서 검토했다. 그 몰수는 다른 '이위(부족)'들을 처벌하기 위한 것이었지만,

이로 인해 투호이족의 가장 좋은 토지 상당수가 몰수되었다. 왕실은 투호이족을 처벌할 의도가 없었음에도 불구하고, 정작 투호이족은 토지를 전혀 돌려받지 못했다. 상당 부분 이에 대한 반응으로, 우레웨라 이위 가운데 일부는 1869년에 '테쿠티'가 모하카와 다른 지역을 공격할 때 지원군을 보냈으며, 그 와중에 80명의 마오리족과 파케하가 사망했다. 왕실은 우레웨라에 무장 병력을 보내서, 비전투원을 죽이는 한편 주택과 식량 창고와 '타옹가(귀중품)'를 파괴하는 것으로 대응했다. 많은 사람들이 죽었으며, 일부는 공격을 받아서 죽고, 일부는 굶주림과 질병 때문에 죽었으며, 이는 고통과 불만이라는 지속적인 유산을 만들어냈다.

투호이 부족은 계속해서 고통을 겪었으며, 그들 중 상당수는 피점령자로서의 권리 박탈을 느끼는 한편, 문화적 정체성의 박탈과 상실도 느껴야 했다. 그들의 주장에 따르면, 그들은 뉴질랜드인이 아니며, 상당수는 투호이족의 독립 국가를 열망했다.

맥카혼은 벽화에서 이런 사건과 열망을 노골적으로 표현했다. 이는 투호이족의 역사와 신화를 언급했다. 그런데 벽화에 적힌 문구가 논란을 불러일으켰다. 화가는 자기가 보기에 투호이족을 "찬미하는" 것으로 여겨질 만한 여러 가지 수정안을 내놓았지만 모두 거절당했다. 그는 비록 투호이족의 대의에는 공감하지만 그림에 들어가는 단어를 많이 바꾸고 싶지는 않았다. 그럴 경우 단순히 문구의 의미만 달라지는 것이 아니라, 그림의 형태적 균형까지 바뀔 수 있기 때문이었다.

우레웨라 국립공원 운영위원회와 1년 가까이 협상을 벌인 끝에, 맥카혼은 그림을 제출하지 않기로 하고, 대신 미술품 매매업자를 통해 일반에 판매하겠다고 선언했다. 그는 수정된 문구가 들어간 대체품 벽화를 만들겠다고 제

안했지만, 나중에는 상대방이 제안한 최소한의 변화를 수용하는 쪽으로 합의했다. "이것은 대체가 아니라 재작성이다. (……) 내가 예상한 것처럼 약간 어수선해 보이기는 하지만, 그래도 괜찮을 것이다." 무려 1년이 넘는 협상 끝에 이 그림은 마침내 올바른 장소에, 그것도 다소간 올바른 이유로 걸리게 되었다.

화가가 언급한 '어수선해 보이는' 문구는 마오리어와 영어 모두로 작성되었는데, 그중에서도 가장 노골적이고 충격적인 문구는 오른쪽 패널의 하반부를 가득 채웠다. 즉 "투호이 / 우레웨라 / 그들의 땅TUHOE / UREWERA / THEIR LAND"이라고 적었으며, RM 아래에는 마오리족의 예언자들인 루아˚와 테쿠티에 대해 언급했다(테쿠티는 마오리족의 전쟁 지휘관이자 링가투 교회의 창립자였으며, 뉴질랜드의 소설가 모리스 섀드볼트Maurice Shadbolt의 탁월한 소설 《유대인의 계절Season of the Jew》의 소재가 되기도 했다). 그림의 왼쪽 패널에는 어두워지는 하늘을 배경으로 긴 문구가 들어 있다. 가운데 패널에는 커다랗고 매끄러운 황토색 나무 한 그루가 보초처럼 서 있는데, 그 아래쪽의 양옆에는 'TANE(숲의 신)'와 'ATUA(하느님)'라는 단어가 적혀 있고, 이 작품 전체를 가로지르는 초록색과 검은색의 언덕에도 글자가 적혀 있다.

1997년 6월 5일, 우레웨라 벽화가 관광안내센터에서 도난당했다. 사건이 벌어진 것은 한밤중이었다. 신속하고도 전형적인 '부수고 들어와서 들고 달아나기' 방식의 범죄였다. 마치 그림이 무슨 상점 진열장에 있는 사탕 통이라도 되는 것처럼 말이다. 불과 2분 사이에 누군가가 센터에 침입했고, 경보장치가 고장 났다. 범인들은 건물 안으로 들어와 사다리를 세워놓고, 벽에서 그림을 떼어낸 다음 차를 타고 도주했다.

도대체 어떻게 그토록 빠르고 효율적으로 벽에서 그림을 떼어낼 수 있었을까? 〈모나리자〉의 경우에는 전문가의 노하우가 필요했다. 하지만 맥카혼

˚ 루아 티푸누이 케나나(1869~1937).

의 벽화는 단순히 위쪽 가장자리를 따라 설치된 나무 판에 박혀 있어 그림을 떼어내는 것은 손쉬운 일이었다. 전시 방법만 놓고 보면, 전문성과 존경심이 부족한 것처럼 보일지 모르겠지만, 이는 맥카혼이 직접 고안한 방법이었다 (그래도 이전의 시기에 비하면 그나마 나은 편이다. 그전에는 그림을 둘둘 말아 관광안내센터 책임자의 옷장 꼭대기에 얹어놓았다. 그리고 이 그림이 걸려 있어야 할 자리에는 뉴질랜드 지도가 걸려 있었다).

그나저나 이만한 크기의 그림을 훔친 사람이라면, 십중팔구 작품을 훼손하지는 않을까? 만약 여러분이 이 그림을 훔쳤다고 하면, 과연 어떻게 하겠는가? 둘둘 말거나 착착 접어서 자동차 트렁크에 집어넣을까? 그럴 경우 끔찍한 결과가 나오리라는 것은 불을 보듯 뻔했다.

하지만 (뉴질랜드에서 가장 중요한 미술품 수집가이며, 개인으로서는 가장 훌륭한 맥카혼 컬렉션을 보유한) 제니 깁스Jenny Gibbs의 말에 따르면 여전히 희망은 있었다. "맥카혼은 매우 튼튼한 캔버스에 그림을 그렸죠." 그녀의 설명이다. "게다가 미술용 물감이 아니라 일반 가정용 페인트를 사용했어요. 그래서 그의 그림은 매우 탄력성이 있죠. 제가 소장한 그의 그림을 서슴없이 전시회에 대여하는 것도 그 때문이고요. 반면 내구성이 약한 재료를 사용한 작품을 대여해달라는 요청에는 저도 좀 더 신중하게 생각합니다."

그날 우레웨라 국립공원의 해당 구역 관리인 글렌 미첼Glenn Mitchell은 자다가 깜짝 놀라 일어났다. 그가 근처의 오두막에서 센터까지 달려갔을 때, 그림과 절도범은 이미 사라지고 없었다. 호수 근처에는 그렇게 감쪽같이 사라질 만한 장소가 많지 않았다. 가로등도 없는 시골의 샛길에서는 (뉴질랜드 사람들은 그런 샛길을 자갈길이라고 불렀다. 돌 부스러기를 깔아놓은 길이었기 때문이다) 속도를 올릴 수가 없었다. 범행이 일어난 지 5분 뒤에 신고 전화가 걸려오자, 환경보호청 공무원과 경찰들이 모두 달려 나와 바리케이드를 치고 도로를

봉쇄했다. 이제는 아무도 벗어나지 못할 것이었다.

바보가 아니라면 그렇게 큰 물건을 훔쳐서 무사히 도주할 수 있으리라 기대하지 못할 것이었다. 만약 그 물건을 어떤 공범에게 가져가려 한다면, 보트나 헬리콥터, 또는 뭔가 교묘한 계획이 필요했다. 절도범은 이중 어느 것도 없었지만, 어찌어찌 포위망을 벗어나기는 했다. 수사 과정에서 경찰 특유의 실수가 벌어졌기 때문이다. 사건이 일어난 지 45분이 지났을 때 (오전 2시였고, 따라서 도로에 차량이 많지 않았다) 낡아빠진 밴을 타고 가는 마오리족 두 명이 바리케이드 앞에 멈춰 섰다. 운전자인 중년 남성은 마오리족 특유의 모코(얼굴 문신)를 하고 있었으며, 경찰의 지시에 따라 차를 도로 가장자리에 세웠다. 밴의 짐칸에서는 10대 소년이 매트리스를 깔고 누워서 자고 있었다. 운전자는 그냥 드라이브를 나왔을 뿐이라고 설명하면서, 동행자는 졸려서 잠시 눈을 붙인 거라고 둘러댔다. 환경보호청 직원은 차 안을 수색할 법적 권한이 없었고, 경찰은 형식적으로 수색을 했을 뿐이어서, 결국 밴은 바리케이드를 통과하고 말았다. 맥카혼의 벽화는 매트리스 안에 숨겨져 있었다. 그리고 이후 15개월 동안 행방이 묘연했다.

머지않아 불에 탄 밴이 발견되었고, 그 운전자는 물론이고 잠들어 있던 동행자의 신원도 밝혀졌다. 3주가 채 되기도 전에, 한때 마약 중독자이자 밀매업자였다가 갱생한 중년 남성 테카하, 그리고 강도 혐의로 이미 여러 건의 재판이 계류 중인 열일곱 살 소년 로리 데이비스가 법정에 출석했다. 경찰은 이들이 범인이라고 확신했지만, 증거가 없었다. 불타버린 밴이며, 관광안내센터며, 그림과 이들의 연관 관계는 어디에서도 찾을 수가 없었다. 결국 이들에 대한 기소는 기각되고 말았다.

우레웨라 지역은 뉴질랜드 북도(北島)의 중동부 지역에서도 인구가 아주 적은 곳이었다. 주민의 대부분을 차지하는 투호이족은 활기라곤 없는 작은

거주지에 흩어져 살았고, 교육 수준도 높지 않았으며, 경제적으로 궁핍했다. 이 지역에서 가장 수익성 높은 농작물은 대마초였고, 대부분을 이곳 주민이 직접 소비했으며, 그 나머지가 외부로 반출되었다. 이 지역 사람들은 마라이 (지역 회관)의 영향력 아래서 가족 및 부족에 대한 충성심으로 연합하고 있었지만, 그중 상당수는 종종 무너지고 좌절하게 마련이었다. 이 지역에서는 투호이 활동가들이 많이 배출되었으며, 그중 일부는 인내심도 있고 잘 조직된 반면, 일부는 마리화나에 취해서 언제라도 기꺼이 싸움을 벌일 태세가 된 10대들에게 폭력적인 혁명을 설파하기도 했다. 지역 경찰은 (종종 지역 주민들로부터 인종차별을 한다는 비난을 받았다) 이들을 주시했지만, 특별히 문제를 일으킨 적은 없었다.

그림을 돌려주겠다며 보상금을 요구하는 연락이 오지도 않았고, 새로운 소유자의 이름으로 성명서가 발표되지도 않았다. 그렇게 절도범은 이상하다 싶을 정도로 조용했지만, 온 나라 사람들은 경악을 금치 못했다. 이 사건은 몇 주 동안이나 신문 1면을 장식했다. 만약 그림을 도둑맞았다고 하면, 범인은 누구일까? 범인은 왜 그런 짓을 저질렀을까? 비록 투호이족 활동가들을 의심하는 눈길이 많았지만, 이 범죄와 연관되어 있다는 증거를 찾을 수 없었다. 심지어 자신의 대의를 열렬히 선전하는 인물인 타메 이티조차도 이 사건에 대해서는 유별나게 침묵을 지켰는데, 이 때문에 사람들은 그가 뭔가를 (어쩌면 문제의 그림을) 숨기고 있지 않나 하고 의심했다. 1952년에 기차 안에서 태어난 유별난 이력을 가진 타메 이티는 그때 이후 수많은 여행을 경험했고, 수많은 주장에 동조해왔다. 젊은 시절에 그는 인종차별과 베트남 전쟁에 항의했고, 중국에 가서 문화 혁명을 직접 체험했으며, 블랙 팬서[*]를 존경하고 뉴질랜드 공산당에 가입했고, 나중에는 투호이 민족주의라는 대의에 헌신하게 되었다.

[*] 1966년에 결성된 미국의 흑인 극좌파 조직으로 무장 투쟁도 불사해 논란을 일으켰다.

얼굴 전체에 문신을 한 (그는 이것을 '미래의 얼굴'이라고 주장했으며, 상대방을 모욕하기 위해 공개 석상에서 엉덩이를 노출하기도 했다) 타메 이티는 마치 행위예술가처럼 도발하고 자기선전에 열을 올렸으며, 아주 잠깐 행위예술가가 되기도 했다. 그는 국회의원 선거에 세 번이나 출마했다. 한번은 '파케하'도 투호이족이 거의 200년 동안 느껴온 것과 같은 "열기와 연기를 느껴"보라는 의미에서 국기를 향해 총을 쏘기도 했다.

용의자가 필요한가? 얼마든지 있었다. 점점 불만이 쌓여가던 그레이엄 벨 경감은 (이 절도 사건을 수사하던 경찰 책임자였던 그는 이 사건에 '미술품 작전'이라는 이름을 붙였다) 지역 주민을 심문하는 일에 집중했다. 대부분의 사람은 테카나가 연관되었다는 사실을 알았지만, 어느 누구도 그런 말을 꺼내지 않았다. 이 지역의 사람들은 거듭해서 질문을 받았으며, 수상한 모임과 여행에 관한 보고서가 작성되었고, 갖가지 방법을 동원해 전화까지 도청했다. 하지만 단서는 나오지 않았다. 오히려 지역 주민들이 짜증을 내고, 경찰에게 반감을 품었다. 그렇잖아도 나쁜 감정이 누가 불만 댕겨주면 당장 타오를 기세였다. 설령 그들이 그림의 행방을 안다 하더라도 그걸 알려줄 사람이 점점 줄어들었다. 도리어 문제의 그림을 보호하려 들지도 몰랐다.

그렇게 1년이란 시간이 지나갔다. 만약 투호이족이 그림을 보관하고 있다면, 이제는 말할 때가 되지 않았을까? 그림의 행방을 암시하면서 뭔가 요구를 할 시간이 되지 않았을까? 그런데 요구는 전혀 엉뚱한 곳에서 나왔다. 1988년에 형사 전문 변호사인 (그리고 주목받는 것을 즐긴다는 평판을 듣던) 크리스토퍼 하더Christopher Harder는 제니 깁스에게 연락해서, 그림의 반환을 놓고 협상하고 싶다면 타메 이티와 테카하와의 만남을 주선하겠다고 제안했다. 깁스는 신중하게 선정된 중재인인 셈이었다. 그녀는 뉴질랜드에서 가장 영향력 있는 여성으로 미술 후원자인 동시에 미술품 수집가였으며, 재능 있고 영향

력 있는 마오리족 친구들(예를 들어 작가인 위티 이히마에라^{Witi Ihimaera}와 화가 랠프 호테레^{Ralph Hotere} 같은 사람들)을 많이 알았고, 미술을 위해 싸운 이력도 있었다. 게다가 그녀는 별거 중인 남편의 헬리콥터를 이용할 수 있었다.

제니 깁스는 웰링턴에 있는 뉴질랜드 국립미술관 테파파^{Te Papa}의 직원이 (그림의 반환을 놓고 협상해볼 기대로) 우레웨라를 비밀리에 방문한 적이 있었다는 사실도 알고 있었다. 하지만 두 명의 마오리족이 정말 원하는 것이 무엇인지는 불분명했다. 돈 이야기도 나왔지만, 적극적으로 요구하지는 않았는데, 어쩌면 자신들의 행동이 정치적인 차원에서 졸지에 금전적인 차원으로 떨어질지도 모른다고 우려했기 때문인 듯했다. 어쨌든 절도범들이 이와 같은 소란을 전혀 예상하지 못했으며 벽화의 중요성을 (그리고 가치를) 지나치게 과소평가했다는 것은 명백했다. 이제 그들은 체면을 구기지 않는 동시에 감옥에도 가지 않는 상태에서 그림을 돌려줄 방법을 찾고 있었다.

두 사람은 머지않아 파리타이 드라이브에 있는 깁스의 집으로 (사실상 그녀의 '전용 미술관'으로) 찾아갔다. 오카후 만을 내려다보는 그 지역은 오클랜드에서도 최상류층이 사는 곳이었다. 그녀는 작은 푸들 세 마리와 함께 살고 있었는데, 이 충성스러운 녀석들은 어찌나 잘 짖어대는지, 마치 주인과 그녀의 보물을 보호할 힘이 있다고 착각하는 것 같았다. 처음부터 깁스는 혹시나 돈을 요구할 경우 협상은 없다고 잘라 말했지만, 마오리족 방문객들을 만나자마자 금세 경계심을 풀었다. "그들의 눈을 바라보는 순간, 이들이야말로 내가 신뢰할 만한 사람들이라는 판단이 들었다." 그녀의 말이다. 이런 주장은 그녀의 상당한 예민함을 보여주는 증거이거나 아니면 그녀의 순진함을 보여주는 증거일 수 있었다. 둘 중 어느 쪽이 사실인지는 곧 드러날 것이었다.

이후 몇 달 동안 깁스는 절도범들이 자신을 신뢰할 수 있게끔 애썼고, 이 새로운 친구들은 머지않아 변호사 크리스토퍼 하더와 관계를 끊었다. 종종

테카나와 깁스가 (그녀의 집에서는 물론이고, 심지어 바깥에서도) 함께 있는 모습이 목격되면서, 둘의 관계에 대한 갖가지 추측이 난무했다. 이웃들은 얼굴 문신을 한 두 명의 방문객에 관해 불만을 늘어놓았는데, 그 동네에서는 보기 드문 존재였기에 불안감을 느꼈기 때문일 것이다. 언론에서는 깁스를 조롱했으며, 일찍이 블랙 팬서 조직원을 칵테일파티에 초대했던 레너드 번스타인의 행동과 유사하다고 지적했다(번스타인의 일화는 톰 울프Tom Wolfe의 에세이 《급진주의라는 유행Radical Chic》에 잘 묘사되어 있다).° "검둥이의 물건을 좋아하는 모양"이라며 빈정거리는 외설적인 전화가 한밤중에 걸려오기도 했다. 하지만 깁스는 당당한 자세를 유지하며 자신의 목표를 명확하게 알렸다. 즉 자신은 어디까지나 맥카혼의 작품을 돌려받기 위해 노력하고 있다고 했다.

하지만 벨 경감은 그녀가 믿지 못할 마오리족 활동가들에게 이용당하고 있으며, 오히려 수사를 방해하고 있다고 주장했다. 물론 그녀는 방해하는 것이 아니었지만, 그렇다고 해서 그를 도와주는 것도 아니긴 했다. 그녀는 어디까지나 자기만의 어젠더를 추구하고 있을 뿐이었다. 위티 이히마에라는 그녀를 가리켜 이렇게 말한 바 있다. "강인하고도 결코 굴하지 않는 성격이다. 만약 당신이 그녀와 함께 타이타닉호에 타고 있었다면, 그녀는 모두를 향해 서로 손을 잡고 뱃머리 난간으로 기어 올라가 있으라고 지시할 것이며, 곧 상황이 나아질 것이라고 말할 것이다."

이 정도면 대단한 찬사인 셈이다. 하지만 문제는 타이타닉호가 결국에는 바다 속에 가라앉았으며, 상황도 전혀 나아지지 않았다는 점이다. 맥카혼의 그림을 도로 찾을 가능성이 있는지도 분명하지 않았다. 타메 이티와 테카하는 가뜩이나 기분이 언짢았던 지역 인사들로부터 극심한 압력을 받았다. 차라리 그림을 태워버리든지, 아니면 조각조각 잘라버리든지, 아니면 우편으

° 미국의 작가 톰 울프는 1970년에 《급진주의라는 유행》이라는 제목의 에세이를 발표해 큰 논란을 일으켰다. 여기서 그는 번스타인 부부가 개최한 파티에 참석해서 블랙 팬서 활동가를 만난 백인 지식인 가운데 일부가 단지 '유행'을 따라 급진주의에 관심을 가질 뿐이라고 비판했다.

로 보내버리라는 (하지만 '누구에게' 보내라는 것인지는 분명하지 않았다) 이야기였다. 문제의 그림이 땅에 묻혀 있다는 사실을 알게 되자, 깁스는 두 명의 마오리족에게 "커다란 완충용 포장재와 테이프를 잔뜩" 건네주면서, 이왕이면 잘 포장해서 묻으라고 부탁했다. 그리고 그림을 다시 포장하는 일이 성공적으로 끝났다는 소식을 듣고 안도의 한숨을 내쉬었다.

그로부터 몇 달이 더 지나고 나서야, 즉 십중팔구 융숭한 대접을 실컷 받고 나서야, 그리고 우레웨라 지역을 몇 번 방문하고 나서야, 두 사람은 그녀에게 그림을 돌려주겠다고 약속했다. 물론 용두사미로 끝난 경우도 여러 차례 있었다. "그들을 아주 믿을 만하다고는 말할 수 없을 겁니다." 깁스는 테카하와 타메 이티에 대해서 비꼬는 듯한 발언을 한 적도 있었다. 두 사람은 그림을 돌려줄 의향이 있다는 말만 되풀이했기 때문이다. 그러다가 그녀는 드디어 "오늘 밤이 바로 그날!"이라는 이야기를 전해 들었고, 눈을 감고 있겠다고 약속한 채 자기 차 뒷좌석에 앉아 오클랜드의 알 수 없는 목적지로 향했다. 그녀가 눈을 떴을 때, 옆에 그림이 놓여 있었다. 그녀는 곧바로 그림을 오클랜드 미술관Auckland Art Gallery으로 보냈고, 거기서 필요한 복원 작업을 수행하도록 했다.

그림은 생각보다 더 많이 훼손되어 있었다. 이 그림은 일단 벽에서 뜯겨져 나왔고, 마구 접혀져서 매트리스 밑에 깔렸으며, 나중에는 둘둘 말려서 땅속에 파묻혔다. 그로 인해 지저분해진 것은 물론이고, 심하게 부서지고 접히고 긁히다 보니 심지어 접힌 선을 따라 물감이 아예 떨어져 나간 곳도 있었다. 캔버스 가장자리의 늘어나고 뒤틀린 부분은 그나마 그림을 도로 걸어놓으면 조금 완화될 수도 있었다. 손상된 부분 가운데 상당 부분은 복구가 가능했으며, 과슈를 이용한 덧칠도 했지만, 밝은 불빛 아래에서 들여다보면 새로 칠한 자국이 드러날 수밖에 없었다.

테카하는 절도 혐의를 인정하면서도, 정치적 목적으로 벌인 일이라고 주장했다.

> 맥카혼의 그림을 훔친 것은 자신의 의지에 반해서 뭔가를 빼앗기는데도 불구하고 힘이 없어 그걸 막지 못하는 기분이 어떤지를 맛보라는 의도였습니다. 애초에 계획은 그랬습니다. (……) 저는 당신을 우레웨라로 도로 데려갈 수도 있고, 당신을 투호이족에게로 도로 데려가서 그곳의 땅과 '파(방어용 흙 보루)'를 보여줄 수도 있습니다. 심지어 저는 당신네들이 파괴한 것들을 (……) 망가뜨린 사람들을 보여줄 수도 있습니다. 하지만 왜 굳이 그림을 파괴하겠습니까? 그렇게 한다면 결국 투호이족에게 그런 짓을 한 사람들과 똑같은 수준이 되는데 말입니다.

이 사건을 담당한 손번 판사는 처벌을 경감해달라는 호소를 받아들여 테카하에게 오클랜드 미술관에서 사회봉사할 것을 명령했고, 로리 데이비스에게는 징역형을 선고했다. 테카하는 이후에도 전혀 굴하지 않고 투호이족의 영토를 빼앗아간 역사적 불의에 관한 저항을 계속했으며, 투호이족이 영토를 되찾고 국가로서의 지위를 부여받지 못한다면 "IRA(북아일랜드공화국군) 같은 상황"이 나올 것이라고 경고했다. 2006년에 타메 이티의 지휘를 받는 투호이족 활동가들로 이루어진 단체가 (2002년에 제정된 '테러리즘 방지법'에 의거하여) 경찰에 체포되는 사건이 벌어졌다. 이 단체는 초보적인 폭탄 제조 방법이며 다양한 화기를 사용하는 기술을 가르쳐주는 훈련 캠프를 우레웨라 산속 깊이 만들어놓은 (또는 최소한 만들자고 조장한) 것으로 알려졌다. 그들이 갖고 있던 IRA의 지침서도 발견되었고, "백인 개새끼들을 죽이자"고 맹세하는 글이 재판 과정에서 인용되기도 했다.

알카에다가 뉴욕 세계무역센터를 공격한 직후에 벌어진 사건이었기에, 뉴

질랜드의 법률 자체는 물론이고 투호이족 활동가들에 대한 반응 역시 지나친 측면이 있었다(물론 이들의 활동이 우려할 만한 성격이었던 것은 사실이지만 말이다). 이들이 기껏해야 터무니없는 이야기를 떠벌린 10대 소년들의 무리에 불과하다는 피고 측 변호인의 변론에 굳이 동의하지 않더라도, 이들이 테러리스트는 아니라는 점을 누구나 알 수 있었다. 이 사건의 결론이 나기까지는 무려 5년이 걸렸으며, 그 와중에 2002년의 법률에 대해 다른 누구도 아닌 뉴질랜드의 법무차관조차 "불필요하게 복잡하고 일관성이 없으며, 그로 인해 이번 사건에서는 국내 상황에 적용하기가 어렵다"고 평가할 정도였다. 이들 '우레웨라 4인'은 주요 혐의 모두에 대해 무죄를 선고받았다.

이들은 상당히 많은 짓을 저지르고도 법적 처벌을 피했던 셈이다. 상당히 많은 도발과 상당히 많은 호언장담만으로도, (다른 문화에서였다면) 징역형을 살고도 남을 일이었다. 게릴라 훈련이야 물론 (그림 절도와 마찬가지로) 상징적인 것이었다. 절도범은 벽화를 파괴할 의도가 없었으며, 이는 흥분 상태의 10대 소년들이 대량 살상을 벌일 의향이 없었던 것과 매한가지였다.

맥카혼 벽화는 비록 되찾았지만 그 상태는 잃어버린 것만 못했다. 차라리 땅에 파묻힌 채 남아 있었다면, 더 강력한 메시지를 남겼을 것이며, 집단적 기억 속에서 더 오래 공명했을 것이다. 벽에 걸린 상태에서는, 제아무리 훌륭한 그림이라 하더라도 한 점의 그림에 불과했다. 하지만 잃어버린 상태가 되자, 이 그림은 온 국민의 박탈을 보여주는 강력한 상징이 되었다.

우리는 극좌파 운동과 광신자 집단이 미술품에 대해서 얼마나 적대감을 가질 수 있는지를 잘 알고 있다. 마리네티, 아폴리네르, 피카소는 박물관을 불태우라는 과장된 주장을 내놓았지만, 실제로는 오히려 그런 박물관에서 뭔가를 훔쳐냈다. 진정한 광신자는 신속하게 불태워버리지만, 혁명적 수사학자는 단지 충격을 주기를 원할 뿐이다. 2001년에 아프가니스탄의 탈레반

이 바미안의 고대 불상을 파괴한 일이나, 홍위병과 크메르 루주가 과거의 유물을 조직적으로 파괴했던 것을 보라. 그들 정권 아래에서 '지식인'과 '예술가'라는 이름은 탄압을 받았으며, 결국 대학살로 귀결되었다. 낡은 것을 쓸어버리고 새로운 것을 위해 준비하자! 신선하고 거칠 것 없는 미래를 만들자! 예술 따위는 집어치워라! 하지만 필리포 마리네티에서 폴 포트로 가기까지는 상당히 먼 길을 지나야 한다.

테카하와 타메 이티도 이런 주장이나 사례에 대해 아무런 관심을 갖지 않았다. 심지어 이들은 맥카혼의 그림에 대해서도 전혀 관심이 없었다. 제니 깁스도 두 명의 마오리족이 맥카혼의 작품에 관심을 가져보도록 설득하려 했지만, 결코 성공하지 못했다는 사실을 인정했다. "그들은 그림에 관해서는 아무 관심도 없었다." 그녀의 말이다. "여기서 그림은 핵심이 아니었다. 그것은 단지 많은 사람들에게 상실감을 자아낼 물건에 불과했다. 투호이족의 대의를 알리고, 나아가 투호이족이 겪었던 것보다도 더 큰 상실감을 겪게 하는 것이 목적일 뿐이었다."

요즘 같은 자유로운 시대에, 우리는 인간 생명의 존엄성에 관해 이야기하는 데 익숙한 반면, 예술의 존엄성에 관해서는 (그 결과에 대한 두려움 때문에) 차마 말하기를 머뭇거리게 된다. 존엄성이란 지고한 가치를 지닌 뭔가를 지칭한다. 하지만 여기서 한 가지 가정을 해보자. 어떤 아이가 유괴되었는데, 유괴범이 제시한 몸값이 다름 아닌 우레웨라 벽화라고 하면, 또는 심지어 〈모나리자〉라고 하면 어떻게 될까.

유괴범이나 납치범과 협상하는 것은 있을 수 없다는 이야기는 제발 하지 마시라. 협상이야말로 우리가 '반드시' 해야 하는 일이니까. 그들은 무엇을 원하는가? 리츠 호텔에서의 하룻밤? 월드컵 결승전 관람권? 그 정도라면 얼마든지 줄 수 있다. 피카소의 판화? 기꺼이 줄 수 있다! 〈모나리자〉? 안 된

다! 안타깝지만, 아이는 그냥 죽게 내버려두자. 만약 그렇다면, 그림 한 점이 한 사람의 생명보다 더 가치 있을 수 있다는 이야기다. 그러면 두 사람의 생명과 비교하면 어떨까? 아니면 수십만 명의 생명과 비교하면? 폭탄을 가진 사람이, 피카소의 〈게르니카〉를 내놓지 않으면 베이싱스토크°를 날려버리겠다고 협박한다면! 흐음. 잠시 생각 좀 해보고요······.

타메 이티와 테카하는 우레웨라 벽화 같은 그림들이 '예술을 위한 예술'로서 존재하는 것은 아니라는 점을 우리에게 상기시킨다. 오히려 이런 그림들은 복잡하고도 종종 상충되는 문화적 의미를 지니며, 이런 작품들의 가치는 보는 관점에 따라 달라지게 마련이라는 것이다. 그림을 돌려받은 뒤에 제니 깁스는 "많은 것을 배웠다"고 말했다. 그녀의 말에 따르면, 이 사건은 "매우 영리한 계획이었다. 물론 나는 그림을 훔친다는 일에는 동의할 수 없지만 (······) 사람들이 그들로부터 워낙 많은 것을 훔쳐갔던 것도 사실이다." 그녀는 자기가 진지한 사람들을, 그리고 진지한 이슈를 다루고 있다는 사실을 분명히 인식했다. 우레웨라 벽화 절도는 (이 사건은 〈모나리자〉 사건과는 다르다고 할 수 있는 것이, 그 사건은 우스운 면도 있고 범죄도 비교적 경미한 편이기 때문이다) 우리가 예술에 대해서, 그리고 예술과 우리의 (또는 타인의) 삶의 관계에 대해서 갖고 있는 (그리고 대개 비판적으로 검토해보지 않는) 생각에 대해 의문을 제기한다.

하지만 우리는 예술을 위한 예술을 존중해야 한다고 배우지 않는가? 나는 여기서 '예술'이 무엇인지, 또 우리가 예술을 반드시 '위해야' 하는지 전혀 이해가 되지 않는다. 하지만 사람의 경우에는 그렇다고 할 수 있으며, 때때로 사람들에 대한 우리의 태도와 예술을 향한 우리의 존경은 전혀 예상치 못하고 심란한 방식으로 충돌한다. 만약 벽화가 끝내 파괴되고 말았다면 제니 깁스도 그런 사태를 전적으로 이해했을지, 의구심이 든다(다만 피상적으로만 공

° 영국 남부 햄프셔 주의 해안 도시.

감하고 넘어가지 않았을까). 그녀가 이해하지 못했다고 하면 (그녀야 어쨌거나 미술품 수집가일 뿐이니까) 그것이야말로 콜린 맥카혼에게 떠올랐던 생각과도 맥이 닿는 셈이라고 하겠다. 그 그림에 묘사된 장소의 깊은 상징적 잠재력에 대한 그의 느낌을 투호이족은 충분히 공감했겠지만, 그들 이외의 현대 '파케하' 대부분은 이해 못할 것이 당연하기 때문이다. 그는 1977년에 이런 말을 했다. "우리의 마음을 묻게 되면, 그게 땅속으로 더 깊이 들어갑니다. 우리는 그저 그걸 따라가는 것뿐이죠. 땅을 사랑한다는 것은 고통스러운 사랑입니다. 오랜 시간이 걸리니까요."

관광안내센터는 현재 문을 닫은 상태다. 누수 때문이라고 하는데 (물이 새어 그림도 둘 수 없다) 그로 인해 곰팡이가 생겨버렸다. 맥카혼의 거대한 우레웨라 벽화는 여러 군데 지역 미술관에서 순회 전시를 하고 나서, 지금은 오클랜드 미술관에 보관되어 있다. 지금도 복원 작업이 계속 이루어지고 있으며, 훗날 호숫가에 지어질 새로운 관광안내센터에 걸릴 예정이다.

하지만 미술관은 그 전시실이나 조명이나 주위 환경 같은 면에서 맥카혼의 걸작을 위한 최적의 장소는 아니다. 저명한 미술사가이며 한때 뉴질랜드 미술위원회 위원장을 역임한 해미시 키스Hamish Keith는 이렇게 고찰한다. "그 작품이 우레웨라 국립공원을 떠난다 하더라도, 다른 안전한 거처를 찾게 되겠지요. 하지만 그 그림을 애초에 고안된 맥락에서 떼어놓는 것은 반달리즘의 행위와 별반 다르지 않을 것입니다."

새로운 관광안내센터가 언제쯤 문을 열게 될지는 분명하지 않지만, 그 벽화가 원래의 거처로 돌아오기를 바라지 않는 사람은 분명 아무도 없을 것이다. 한편으로는 그 작품을 보러 오는 사람들의 즐거움을 위해서이고, 또 한편으로는 그 작품이 와이카레모아나 호수와 마찬가지로 그 풍경의 일부가 되었기 때문이다. 그 지역의 역사를 깡그리 무시하더라도, 그것은 훌륭한 그

림이 분명하다. 우리는 약탈당한 투호이족의 대의에 공감하는 것과 마찬가지로, 그들이 그림을 돌려준 것에 대해 그저 감사할 따름이다. 정치적 대의와 충성은 (개인적 대의와 충성과 매한가지로) 한순간 나타났다 어느 한순간 사라지게 마련이며, 그런 차이를 반영하고 또 초월하는 것이야말로 예술의 목적이며 본성이다. 인류와 그 예술가들이 제공한 가장 위대한 유산은 사물의 무상함에 반대하는 최종적 발언으로 남아 있다. 그것이야말로 결국은 사라져버릴 것에 반대하는 영구한 이의 제기인 것이다. 따라서 예술적 걸작의 파괴란 결코 정당화될 수 없을 것이다.

물론 일반적인 관점으로는 그렇다. 하지만 나로선 제니 깁스가 그런 관점을 전적으로 공유했다고는 확신할 수 없다. 나 역시 마찬가지다.

상실을 축하합시다

예술과 문학 작품은 심오하면서도 예기치 못한 방식으로 우리와 연관되며, 이런 작품들이 우리로부터 떨어져 나갈 때 (왜냐하면 이것은 폭력 행위로 느껴질 수 있기 때문이다) 우리는 복잡하고도 예기치 못한 열정에 사로잡힌다. 왜 그런 걸까? 어쩌면 이것은 예술의 본래 모습, 그리고 우리가 예술을 가치 있게 생각하는 이유와 모종의 관련이 있어 보인다. 예술은 문화의 필수적인 요소가 아니다. 오히려 예술이 곧 문화 자체이기 때문이다.

문명이 시작된 때는, 유인원 부족들이 자기 몸을 긁거나 서로를 막대기로 때리는 일을 그만두고, 말을 나누고 이야기를 전달하며 이미지를 만든 바로 그때였다. 인간의 발전 과정으로 설명하자면, 돼지를 한 마리 잡아먹던 행위에서 돼지 그림을 하나 그리는 행위로의 변화가 있기까지는 먼 길을 가야만 했다. 예술은 우리를 인간답게 만들었다. 그렇게 해서 우리는 자연으로부터

벗어났고, 나아가 자연을 초월하여 우리의 소유로 삼았던 것이다.

만약 우리가 스스로를 인간답다고 규정할 수 있는 이유가 바로 예술이라면, 이것은 수많은 인간이 스스로를 개인이라고 규정할 수 있는 이유이기도 하다. 우리의 예술적 취향, 즉 시간과 열정과 에너지를 많이 소비하기 위해 내리는 특정한 선택과 구분은, 우리가 누구인지, 그리고 우리가 남들에게 어떻게 보이고 싶은지에 대한 우리의 생각에서 핵심을 차지한다.

가치가 매우 높은 어떤 것은 특별한 애착을 전달하며, 무게감 있는 원형과 공명한다. 예술과 문학 작품의 상실이 우리의 마음을 깊이 건드리는 것, 그리고 원초적인 두려움을 일깨우는 것도 놀랄 일은 아니다. 상실을 두려워하고, 시간의 황폐를 애석해하는 것이야말로 지극히 자연스럽고도 공감이 가는 인간의 반사작용이다. 우리는 우리의 가족과 친구를, 우리의 젊음을, 우리의 행복을, 우리의 삶을 상실한다. 상실은 소유의 반대다. 상실은 나쁘다. '우리는 지금 갖고 있는 것을 반드시 유지해야 한다.'

이는 인간의 모든 충동 중에서도 가장 이해할 만한, 그리고 보수적이고도 비현실적인 충동이다. 하지만 상실의 경험은 모든 인간의 삶에서만 핵심이 아니라, 거대한 자연의 주기에서도 핵심이다. 즉 자연에서는 상실과 재생의 결합 과정이 우리에게 사계절을, 꽃을, 들판과 과수원의 지속을 제공해준다. 상실이 없다는 것은 변화가 없다는 것이며, 한 장소에 붙박인 채 변함이 없는 세계의 권태는 정말이지 상상하기 힘든 일이다. 지루함이 무엇인지를 보여주는 개념과 마주하고 싶다면, 천국이라는 발상을 한번 살펴보면 된다. 그러고 나면 혹시 나도 언젠가는 변화 가능성이 사라진 상태에서 저 구름 위에 영원히 머무르는 결말을 맞이하는 것이 아닐까 싶어 오싹한 느낌마저 들 것이다.

궁극적으로 한 가지의 상실은 모든 것의 상실에 대한 예고가 되기도 한다.

위대한 예술 작품의 상실은 대상의 소실을, 그리고 뒤따라오는 공허한 침묵을 우리에게 상기시킨다. 우리는 '영원한' 진실에 관해서, 그리고 '불멸의' 셰익스피어에 관해 이야기한다. 마치 그렇게 말함으로써 우리가 상실에 관한 그런 지식으로부터 우리 자신을 방비할 수 있다는 듯 말이다. 내가 보기에는 자신의 그리스 암포라가 도래할 세계에게 말할 것이라고 주장했을 때의 키츠도 그렇게 했던 것 같다. 하지만 셸리는 그보다 한 수 위였다. 왕 중의 왕인 오지만디아스도 쓰러졌을 뿐만 아니라, 그의 조상(彫像)도 역시나 무너져 버렸기 때문이다.°

> 그 외에는 아무것도 남지 않았네. 거대한
> 폐허의 잔재 주위에는 끝도 없고 헐벗은
> 외롭고 평평한 사막이 멀리 펼쳐졌을 뿐.

예술은 불과 마찬가지로 결국에는 상실되게 마련이다. 남은 것이라고는 힘뿐이다. 남은 것이라고는 망각의 힘뿐이다. 모든 예술 작품은 그 상실의 확실성을 그 본성의 본질적 측면으로서 함유하며, 그로 인해 우리 세계에서 예술 작품의 위치는 연약하고도 덧없는 것이 된다. 셸리는 이를 대담하게 이렇게 주장했다. "변화무쌍함 이외에는 그 무엇도 지속되지 않는다."°°

우리는 삶이라는 선물을, 그리고 예술이라는 선물을 받았지만, 그 선물은 한동안만 지속되고, 그 이상은 없다. 에피쿠로스주의 철학자나 우마르 하이얌이라면 우리더러 즐길 수 있는 동안 즐기라고 조언할 것이다.

그렇다면 우리가 아민 말루프Amin Maalouf의 소설 《아프리카인 레오Leo the African》

° 오지만디아스는 이집트의 왕 람세스 2세의 그리스식 이름이다. 셸리의 시는 이처럼 막대한 권력을 누린 왕이며, 그의 기념물조차도 죽음과 세월 앞에서는 당해내지 못한다는 사실을 통해 인생 무상을 역설한다.
°°
° 셸리의 시 〈변화무쌍함Mutability〉의 마지막 행.

에 등장하는 아스타그피룰라의 말을 듣는다면, 우리는 이들의 무자비한 지혜로부터 힘과 위로를 끌어올 수 있을 것이다.

너무 자주, 장례식 때마다, 저는 남녀 신자들이 죽음을 저주하는 이야기를 듣습니다. 하지만 죽음은 가장 높으신 분으로부터 온 선물이며, 그분으로부터 온 것을 어느 누구도 저주할 수는 없습니다. 혹시 '선물'이라는 단어가 여러분에게는 부적절하게 들립니까? 그럼에도 불구하고 이것은 절대적인 진리입니다. (……) 그렇습니다, 형제 여러분, 하느님께 감사드립시다. 당신께서 우리에게 이처럼 죽음이라는 선물을 주셨기 때문에, 삶이 의미를 갖게 되기 때문입니다. 침묵을 주셨기 때문에, 말이 의미를 갖게 되기 때문입니다. 질병을 주셨기 때문에, 건강이 의미를 갖게 되기 때문입니다. 전쟁을 주셨기 때문에, 평화가 의미를 갖게 되기 때문입니다. 하느님께 감사드립시다. 당신께서 우리에게 피로와 고통을 주셨기에, 휴식과 기쁨이 의미를 갖게 되기 때문입니다. 그러니 우리는 상실을 축하하도록 합시다. 그래야만 현존이 의미를 갖게 되기 때문입니다.

\ 감사의 말 \

이 책의 제4장은 지금과 약간 다른 모습으로 《그랜타 Granta》에 게재된 바 있다. 《가디언》홈페이지에 있는 내 온라인 블로그 '책장을 넘기는 손가락 Finger on the Page'에는 이 책의 몇몇 장이 올라와 있기도 하다. 이 책의 1장, 3장, 4장, 7장, 10~13장, 15장은 원래 이보다 훨씬 더 짧고 약간 다른 형태로 제작되어 BBC 라디오 4에서 두 회에 걸쳐 〈잃어버린 작품, 도둑맞은 작품, 난도질된 작품 Lost, Stolen or Shredded〉이라는 제목으로 방송되었다. 최초의 방송 내용은 내 웹사이트 www.gekoski.com에서 들을 수 있다.

이 책의 전부 또는 일부를 기꺼이 읽어주고 조언해준 다음 분들에게 깊은 감사를 드린다. 그레첸 알브레히트, 안나 프란체스카 카밀레리, 에리카 콩그리브, 니컬러스 가넘, 애나 게코스키, 제니 깁스 여사, 루스 그린버그, 피터 그로건, 메리 키슬러, 앤드류 맥기친, 로빈 뮬러, 존 머리, 스티븐 로, 톰 로젠털, 제이미 로스, 피터 셀리, 로브 셰퍼드, 앤서니 스웨이트, 그리고 (다른 여느 때와 마찬가지로) 샘 바니도.

내 친구이며 에이전트인 피터 스트로스, 피터 카슨, 앤드류 프랭클린이 없

었다면 이 책은 나오지 못했을 것이다. 안타깝게도 피터 카슨은 이 책이 출판되기 몇 달 전에 세상을 떠나고 말았다. 그는 뛰어나고도 꼼꼼한 독자였으며, 식견 있고 용기를 북돋아주는 편집자였고, 항상 쾌활하고 재미있는 친구였다. 프로파일 출판사와 인연을 맺음으로써 얻게 된 커다란 기쁨들 가운데 하나는 그처럼 재능이 뛰어난 사람이 내 원고를 편집해주었다는 것이며, 나는 앞으로도 그를 무척이나 그리워할 것이다. 또 내 원고가 인쇄되기까지 효과적으로 살펴준 페니 대니얼과 세실리 게이퍼드에게도 감사드린다. 내 연구 조교인 엘리너 브라운에게는 어떤 찬사도 부족할 것이므로 아예 입을 다물 수밖에 없겠다. 내 아내 벨린다 키친은 이 책과 관련된 모든 일을 가능하게 해준 사람으로, 고마움 이상의 마음을 전하고 싶다.

불타고 찢기고 도둑맞은:

처칠의 초상화부터 바이런의 회고록까지 사라진 걸작들의 수난사

초판 1쇄 인쇄 2014년 4월 10일

초판 1쇄 발행 2014년 4월 17일

지은이 릭 게코스키

옮긴이 박중서

펴낸이 박종암

펴낸곳 도서출판 르네상스

출판등록 제313-2010-270호

주소 121-842 서울시 마포구 동교로 17안길 11 2층

전화 02-334-2751 | 팩스 02-338-2672

전자우편 rene411@naver.com

ISBN 978-89-90828-68-2 03600

● 책값은 뒤표지에 있습니다.

이 도서의 국립중앙도서관 출판시도서목록(CIP)은 서지정보유통지원시스템
홈페이지(http://seoji.nl.go.kr)와 국가자료공동목록시스템(http://www.nl.go.kr/kolisnet)에서
이용하실 수 있습니다.(CIP제어번호: CIP2014009779)